한 해, 사계절에 담긴 우리 풍속

필자소개

정승모 지역문화연구소 소장
주강현 제주대학교 석좌교수
진철승 한국종교문화연구소 연구위원

(가나다 순)

한국문화사 36
한 해, 사계절에 담긴 우리 풍속

2011년 8월 25일 초판 인쇄 2011년 8월 31일 초판 발행

편저 국사편찬위원회 위원장 이태진
필자 정승모 · 주강현 · 진철승
기획책임 고성훈 기획담당 장득진 · 이희만
주소 경기도 과천시 중앙동 2-6

편집 · 제작 · 판매 경인문화사(대표 한정희)
등록번호 제10-18호(1973년 11월 8일)
주 소 서울시 마포구 마포동 324-3 경인빌딩
대표전화 02-718-4831~2 팩스 02-703-9711
홈페이지 http://www.kyunginp.co.kr
이 메 일 kyunginp@chol.com

ISBN 978-89-499-0800-7 03600
값 28,000원

한국문화사 36

한 해, 사계절에 담긴 우리 풍속

국사편찬위원회

한국 문화사 간행사

국사학계에서는 일찍부터 우리의 문화사 편찬에 대한 논의가 있었습니다. 특히, 2002년에 국사편찬위원회가 『신편 한국사』(53권)를 완간하면서 『한국문화사』의 편찬에 대한 관심이 높아지게 되었습니다. 이는 '문화로 보는 역사'에 대한 새로운 인식과 수요가 확대되었기 때문입니다.

『신편 한국사』에도 문화에 대한 내용이 일부 포함되어 있지만, 그것은 우리 역사 전체를 아우르는 총서였기 때문에 문화 분야에 할당된 지면이 적었고, 심도 있는 서술도 미흡하였습니다. 이러한 연유로 우리 위원회는 학계의 요청에 부응하고 일반 독자들도 쉽게 이해할 수 있는 『한국문화사』를 기획하여 주제별로 간행하게 되었습니다. 그 첫 사업으로 2005년부터 2009년까지 총 30권을 편찬·간행하였고, 이제 다시 3개년 사업으로 10책을 더 간행하고자 합니다.

국사편찬위원회는 『한국문화사』를 편찬하면서 아래와 같은 방침을 세웠습니다.

첫째, 현대의 분류사적 시각을 적용하여 역사 전개의 시간을 날줄로 하고 문화 현상을 씨줄로 하여 하나의 문화사를 편찬한다. 둘째, 새로운 연구 성과와 이론들을 충분히 수용하여 서술한다. 셋째, 우리 문화의 전체 현상에 대한 구조적 인식이 가능하도록 체계화한

다. 넷째, 비교사적 방법을 원용하여 역사 일반의 흐름이나 문화 현상들 상호 간의 관계와 작용에 유의한다는 것이었습니다. 또한 편찬 과정에서 그 동안 축적된 연구를 활용하고 학제간 공동 연구와 토론을 통하여 가능한 한 객관적으로 서술하고자 하였습니다.

우리 위원회는 새롭고 종합적인 한국문화사의 체계를 확립하여 우리 역사의 영역을 확대하고자 합니다. 찬란한 민족 문화의 창조와 그 역량에 대한 이해는 국민들의 자긍심과 학습 욕구를 충족시키게 될 것입니다. 우리 문화사의 종합 정리는 21세기 지식 기반 산업을 뒷받침할 문화콘텐츠 개발과 문화 정보 인프라 구축에도 기여할 것으로 생각합니다.

인문학의 중요성이 강조되는 오늘날 『한국문화사』는 국민들의 인성을 순화하고 창의력을 계발하는데 도움이 될 것입니다. 이 책이 찬란하고 자랑스러운 우리 문화를 잘 이해하고 활용하는데 이바지 할 것으로 생각합니다.

2011. 8.
국사편찬위원회 위원장
이 태 진

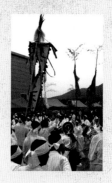
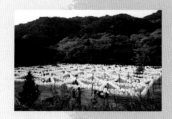

한 해, 사계절에 담긴 우리 풍속을 내면서

사람의 삶은 두 가지 시간 축을 중심으로 이루어진다. 하나는 일회적인 평생(일생)이고 다른 하나는 순환반복의 시간, 즉 매일, 매달, 매 계절, 매년이다. 일생 동안 부딪치는 각종 중요 시기에는(탄생에서 죽음까지) 그에 맞는 의례 행위가 따르고, 매달, 매 계절의 특별한 날에도 각종 의례 행위가 연출된다. 이를 일러 평생 의례(일생 의례)라 하고 세시 의례(풍속)이라 한다. 어느 시간이든 이를 분절하여 특별한 날이나 기간에 특별한 행위를 하는 것이다. 역사의 각 시기, 국가 – 왕실과 양반, 지방, 생업, 민간에 따라 행위의 규모와 방식이 다르기는 하지만, 이 두 시간 축에 속하지 않는 것은 없다. 제사의 경우 양쪽에 다 속하지만, 의례 주체(후손)의 입장에서 보면 매년 치르는 세시 의례에 가깝기에 본문에서 중히 다루었다.

이 책에서는 세시 풍속(의례)의 문화사적 의미를 규명하고, 주요 사례들을 점검해 보고자 한다. 이는 해방 후 관련 학계에서의 연구가 잔존 문화로서의 민속 조사에 머물고 역사적 변화 과정 및 생업과의 연관, 종교적 기원을 소홀히 한 데 대한 반성과 재연구의 의미를 갖고 있다.

세시란 해歲와 때時의 합성어다. 여기서 해는 일 년 혹은 사시四時를 뜻한다. 이에 세시란 일 년 중의 때때를 의미한다. 그러나 세시는 무시無

時의 반대말의 의미가 더 크다. 무시는 무상시無常時의 준말로 수시, 혹은 명절이 아닌 날을 가리킨다. 따라서 세시란 무시가 아닌 특별한 날, 곧 명절名節이다. 절은 마디다. 따라서 일 년 중 특별한 마디 날節日, 매듭을 짓는 날인 것이다. 하여 세시 명절이라고도 한다.

세시는 순환 반복의 시간, 즉 매달, 매 계절 중 특별한 때(날)이다. 인간은 흐르는 연중의 시간에 때로 중요한 마디를 설정하고는, 그 때에 특별한 의미를 부여하고, 그에 걸맞은 의례적 행위를 한다. 그중에서도 월별 풍속이 중심이었다. 정월의 다양한 풍속을 필두로 하여 입춘, 이월 연등, 삼월 삼짇, 사월 초파일, 오월 단오, 유월 유두, 칠월의 칠석과 백중, 팔월 한가위, 구월 중양, 시월 상달, 동지와 납일 등이 그것이다. 그러나 이러한 월별 분류는 일제시기 이후 민간 풍속을 중심으로 임의 설정한 것이고, 실제로는 명일名日이나 계절별 풍속으로 분류하는 것이 더 바람직하다. 이에 본문에서도 월별 풍속과 더불어 명일이나 계절별 풍속으로 분류하여 고찰하였다.

한편 해방 후 국가에서 지정한 법정 경축일(국경일)이나 공휴일 등도 중요한 현대의 세시 의례에 속한다. 우리나라의 국경일은 3·1절, 제헌절 (7.17), 광복절(8.15), 개천절(10.3)이다. 대한민국 정부는 정부 수립 이듬해인 1949년 10월 1일 민족 의식과 민족 정기를 고취하기 위하여 '국경일에 관한 법률'(법률 제53호)을 제정·공포하였다. 1949년 5월 24일 행정부가 3·1절, 헌법공포일, 독립기념일, 개천절을 4대 국경일로 하는 정부안을 국무 회의 의결로 확정, 같은 해 6월 2일 제헌 국회로 이송, 국회 법제사법위원회에서 헌법 공포일을 제헌절로, 독립기념일은 광복절로 명칭을 수정하여 합의한 후, 같은 해 9월 21일 제5회 임시 국회에서 법률안을 확정하였다. 공휴일은 대통령령에 의해 결정된다. 공휴일은 말 그대로 쉬는 날인데, 누구나 쉬는 날이 아니고 '관공서'가 쉬는 날이다. 그래서 법령의 이름도 '관공서의 공휴일에 관한 건'이다. 이와 관련한 최초의 대통령령은 1949년 6월 4일 공포되었는데(124호), 일요일, 국경일,

1월 1~3일, 식목일, 추석, 한글날, '기독 탄생일' 및 기타 정부에서 수시로 지정하는 날로 명시되었다. 이후 여러 차례 취소(식목일 등), 신규 지정(부처님 오신 날 등)이 있었다. 이외 각종 기념일이 있으나, 이는 현대의 세시라 하기에는 무리가 있다. 해방 후의 이들 각종 기념일은 국가의 의전儀典 체계에 속해 나름의 법식과 절차가 정비되어 있어 중요한 연구 대상이 될 수 있다. 그러나 이 책은 세시 풍속의 역사적 변화와 생업 및 종교와의 관련을 중심으로 논구하기에 이들을 대상으로 하지 않았다. 단오, 추석, 성탄절, 부처님 오신 날은 당연히 주요하게 다루었다.

해방 후 학계의 민속 연구는 대부분 국문학자들의 주도로 이루어졌다. 민담, 설화, 무가, 놀이 등의 연구가 중심이었다. 역사학자들 및 예학자들에 의해 국가 의례나 주자 가례 연구가 이루어졌지만, 민속 연구와의 접점을 찾기는 어려웠다. 1970년대 이후 일군의 인류학자들이 본격적으로 민속 연구에 참여하여 연구의 폭이 넓어져, 가례(한동안 통과의례로 잘못 쓰이기도 했다), 무속, 생산 민속, 의식주, 세시 풍속 등 연구 영역이 확대되고, 일정한 연구 성과가 도출되었다.

세시 풍속 연구도 속출하였다. 그러나 세시 풍속 전문 연구가 아니라, 민속 전반에 대한 연구 중 세시 풍속에 관해 따로 논저를 발표한 것이기에 연구사적으로 큰 의미는 없었다. 문화인류학자인 김택규의 독보적인 저술(『한국 농경 세시의 연구』, 영남대출판부, 1985)이나 최초의 박사학위 논문인 김명자의 논문 『한국 세시 풍속연구』(경희대, 1989) 등이 세시 풍속에 관한 본격적인 연구라 할 수 있다. 개별 논저 외에 의미 있는 작업은 문화재관리국에서 펴낸 『한국민속종합보고서』(1969~1981)에 실린 전국의 도별 세시 풍속 현장 조사 보고이다. 당시의 세시 풍속의 현장 조사라는 의미는 있지만, 조선 시대 세시기류의 복사, 지역별 특성의 부재, 본격적인 현장 조사 방법론의 미비 등으로 현재는 거의 인용되고 있지 않다.

2001년에는 국립문화재연구소에서 도별 세시 풍속 조사 보고서를 펴냈다. 이는 각도의 시군별로 3곳을 선정, 집중 조사를 했기에 이전보다 조금 더 진전된 조사 보고서라 할 수 있다. 그러나 이도 이전 보고서들의 조사 방식을 답습한 것으로, 이전 조사 내용을 보완하는 데 그치고 있다는 평가를 받고 있다. 한편, 국립민속박물관에서 2004~2006년에 걸쳐 편찬한 『한국 세시 풍속 사전』은 사전 항목 선정, 집필자 선정 등에서 기존의 연구 성과와 역량을 최대한 활용하였고, 박물관 연구원들이 전국 실태 조사로 이를 보완하여 간행한 세시 풍속 사전이다. 사전에 실리지 않은 사진과 참고 자료, 색인 등은 책자나 DVD로 발간하였다. 이 사전에 대한 평가는 아직도 진행 중이나, 향후 이 같은 사전류의 편찬이 불가능할 것으로 보여, 그 연구사상 의미는 크다 하겠다. 한편 국립민속박물관에서는 사전 편찬 작업 중에 각종 세시 풍속 자료집성 시리즈물을 간행하였다. 국립민속박물관 자료 총서 중 한국 세시 풍속 자료 집성을 『삼국·고려시대편』(2003), 『신문·잡지편(1876~1945)』(2003), 『조선전기 문집편』(2004), 『조선후기문집편』(2005), 『조선대세시기』(2005) 등으로 속간하여 연구의 기초 자료를 제공하였다. 이는 사전 편찬에 못지않은 큰 성과라 하겠다.

이 책은 이 같은 기존의 연구 성과를 참고하면서도 기존 연구나 보고서, 사전류와는 다른 접근 방식을 취하여 집필되었다. 본문 총론에서도 서술하였듯이 세시 풍속의 문화사적 의미를 규명하고자 한 것이다. 이는 〈행사 주체의 파악〉(국가, 계급, 중앙과 지방, 민간 등), 〈농어업 생산력의 발전과 이에 따른 세시의 변화〉, 〈세시 풍속의 종교적 연원 규명〉 등의 세 차원에서 세시 풍속의 변화와 지속을 살펴본 것이다. 이에 따라 세 영역별 전공자가 나누어 집필하였다.

〈1장 총론〉에서는 '세시와 역법의 인지 체계', '세시기 편찬과 저술가

들'을 별도로 기술하였다. 역법은 세시에 절대적 영향을 미치는 변수임에도 그동안 조선의 역법과 인지 체계와 관련하여 세시의 변화를 추적하는 작업은 거의 없었다. 역법 체계와 변화는 매우 전문적인 영역이라 향후 역법 전문가와 더불어 공동 작업을 통해 그 변화상과 내용을 규명해야 할 것이다. 세시기류와 저술가에 대한 검토는 세시 풍속의 매 시기별 실상과 변화를 규명하는 필수 자료임에도 그동안 단순한 인용 차원에 그치거나 오류를 그대로 재록하는 것이 현실이었다. 이에 특히 대표적 세시기인 『동국세시기』의 교감校勘과 저자인 홍석모洪錫謨에 대한 규명은 필수 작업이었음에도 그간 자료의 미비와 판본의 오류로 인하여 진척이 없었다. 연세대 소장 원사본을 검토하고 홍석모의 가계, 행적에 대해서도 최대한 추적, 정리하였다.

〈2장 세시 풍속과 사회·문화〉에서는 '세시와 국가 정책', '세시 풍속의 계급적 성격', '세시 의례와 지역 문화사', '세시 풍속의 변화와 지속'을 살펴보았다. 국가 차원의 사전祀典 체제는 전통 사회를 유지하는 근간이었다. 고대 사회에서 고려까지 사전 체제에 대해서는 단편적인 사료만 남아 있기에 소상하게 알 수는 없지만, 조선 시기의 국가 사전 체제는 자료가 상세하게 남아 있다. 이 중 국가 세시 의례라 할 것은 거의 대부분 『국조오례의』 중 길례吉禮에 속한다. 말하자면 국가 제사 절차인데, 일 년에 한번 혹은 수시로 행해지던 의례들이다. 이는 대중소사大中小祀로 분류되고, 국가 단위나 지방 군현 단위에서 동일하게 행해졌다. 그러나 이들 중 성황제, 여제, 기우제 등은 조선후기로 오면서 지역별 특색이 강화되다가, 일부는 결국 소멸하거나 마을 단위의 민간 의례로 전화되기도 하였다. 또 다른 국가 의례인 도교 초제는 조선중기에 소멸하였고, 임란 이후 유입된 관우 신앙은 조선후기에 관왕묘 치제致祭로 성행되다가, 일제 이후 일부 민간이나 무속의 신앙 대상으로 변모하여 오늘에 이르고 있다.

'세시 풍속의 계급적 성격'에서는 왕실-양반-민간으로 나누어 살펴

한 해, 사계절에 담긴 우리 풍속

보았다. 왕실의 가장 중요한 의례는 『국조오례의』에 따라 거행되지만, 궁궐에서도 각종 속절에 나름의 세시 풍속을 지냈다. 왕실에서는 사시四時와 납일臘日의 제사 외에 설, 한식, 단오, 추석의 사명일四名日과 입춘 및 동지 등을 명절로 쇠었다. 단오의 부채와 동지의 역서는 하선동력夏扇冬曆이라 하여 임금이 신하에 내리는 대표적인 명절 하사품이었고, 이는 지방 관아에서도 그대로 준행되었다. 고려 시기 관리들은 각종 명일에 휴가를 내어 제사를 지내거나 놀이를 하였으나, 조선의 양반들은 각종 속절에 당하여 상당 기간 혼란을 겪은 것으로 보인다. 조선의 각종 문집에는 속절과 민간의 풍속에 대한 수많은 기록이 보인다. 양반들은 제사를 가장 중히 여겨 이에 대해 예서와 문집 기록을 많이 남겼다. 주로 정조, 한식, 단오, 추석의 사명일의 묘제墓祭에 관한 기록을 남겼고, 다른 한편 속절에 대해서도 중국의 풍속과 관련하여 여러 기록을 남겼다. 상원, 입춘, 답청, 칠석, 중원, 중양, 동지, 납일 등에 어찌해야 하는가를 두고 여러 의견을 펼치기도 했다. 민간의 세시 풍속은 생각 외로 기록이 많지 않은데, 양반들의 문집에 단편적이지만 여러 기록이 전한다. 이들 기록에 의해 정월, 봄, 여름, 추석, 가을 고사와 겨울 세시 풍속으로 나누어 민간의 풍속을 정리하였다.

'세시 의례와 지역 문화사'는 중앙과 지역으로 나누어 서술하였다. 중앙은 서울과 지방 관아로 나누어 정리하였다. 중앙은 곧 서울(한양)과 인근이다. 서울에서는 백악신사, 목멱신사, 한강단, 민충단, 부군사, 선무사 등이 있어, 산천제의와 인물신에 대한 제사가 주를 이룬 것으로 보인다. 지방 군현 단위의 관아에서는 사직단, 지역산천, 성황단, 여단 및 해신이나 도신에 대한 제사가 주를 이루었다. 이는 지방관이 국왕의 대행자로서 치제를 한 것이다. 이외 기우제나 부군제 등이 있었고, 지방 향교에서는 공자 제사인 석전을 올렸다. 지방에는 고려 이래로 존재하던 성황사 등의 각종 신사神祠 사당이 있었다. 이는 지방 관아에서 주재하던 국가 제사와 일부 겹치기도 하지만, 지역 토호, 아전 등이 군현민을 이끌고 지

내는 경우도 많았다. 이들은 조선초기부터 음사陰祀로 규정되어 철폐되기도 하였으나, 무당, 승려 등이 사제로서 참여하는 경우가 많았다. 왕권이나 수령권이 모든 지역에 미치지 못했기 때문에 이는 일정 부분 용인되어, 오늘날의 각종 단오제나 별신굿 등의 형태로 전승되고 있기도 하다. 이들 지방 제사 시 지방관이나 문장가들이 쓴 제문이 문집 등을 통해 지금도 많이 전해 오고 있다.

'세시 풍속의 변화와 지속'에서는 조선초기와 중후기의 변화를 살펴보았다. 농업 생산력의 변화와 불교-유교로의 전환, 도교의 부침을 축으로 하여 대표적인 사례를 검토하였다. 정월의 상원 답교와 석전 풍속의 변화, 등석, 단오 및 유두의 쇠퇴, 백중과 두레의 형성, 사시제의 대안으로서의 중양절 등이 그것이다.

〈3장 세시와 생업〉에서는 '생업과 세시의 제 관계', '농업과 세시', '어업과 세시', '생업과 세시의 장기 지속과 단기 지속' 등을 살폈다.

'생업과 세시의 제 관계'에서는 세시가 먹고 사는 문제와 분리될 수 없음을 두레 등의 농업력이나 어업력 등을 통해 강조하고 있다. 또한 전통 시대 경제 활동의 핵심이 시기를 잘 맞추는 일이며, 적기적작適期適作의 과학성과 세시가 분리될 수 없음을 밝히고 있다.

'농업과 세시'에서는 먼저 적기적작과 '오방풍토부동五方風土不同'의 논리를 들어 현지 농부의 농사 지혜가 농서의 근간이었으며, 기본 개념은 같되 지방마다 각론은 다를 수밖에 없음을 강조하고 있다. 다음으로 여러 농서의 내용을 살펴 그에는 반드시 세시가 반영되고 있음을 논증하고 있다. 시후와 세시는 농서의 기본임을 강조한 것이다. 이어 조선후기 농법의 변화와 새로운 세시의 탄생을 정리하고 있다. 이앙법의 광범위한 보급, 작부 체계의 변화, 종자의 변화에 따른 두레의 계선을 살피면서 그에 따라 새로운 농경 세시 풍속이 다양하게 등장하고 있음을 밝히고 있다. 이어 조선후기에 이르러 모내기, 김매기 등의 주요 농사일의 변화에 따라 새로 정립된 동계와 하계의 휴한기에 세시 풍속이 집중되고 있음을

강조하고 있다.

'어업과 세시'에서는 물고기는 아무 때나 아무 곳에나 들지 않는 것을 강조하고 있다. 적기적획適期適獲인 것이다. 어장에서 고기잡이가 이루어지고, 어장도 수시로 이동하므로 농사 주기와는 전혀 다른 생업 체계인 것이다. 또한 수산인이 하층민이라 농사에 비해 관련 수산서가 영성함을 지적하며, 그나마 그 수산서의 전통이 이어지지 못함을 안타까워하고 있다. 이어 『자산어보』 등 주요 수산서의 내용을 검토하며, 물고기가 드는 장소와 어종의 관계를 분석하고 있다. 또한 어종의 회유, 산란 시기 등의 시후와 어획 방법에 따라 어업력이 구성되고 이에 따라 날씨 점, 뱃고사 등의 어업 세시가 결정됨을 논증하고 있다. 고기잡이 세시의 사례 연구로는 명태와 청어를 선정하여, 세밀하게 어업력과 세시의 관계를 밝히고 있다. 주요 어종의 어획과 세시의 관련을 집중 분석한 글은 매우 드물기 때문에 좋은 연구 성과라 하겠다.

'생업과 세시의 장기 지속과 단기 지속'에서는 역사 문헌의 기록과 20세기 구술·채록의 비교 고찰을 통하며 '세시와 생업'의 지속과 변화를 고찰하고 있다.

〈4장 종교와 세시 풍속〉에서는 불교와 기독교, 신종교(민족 종교)의 세시 풍속을 다루고 있다. 이들은 그 역사적 연원이나 성행 시기 등이 서로 상이하여 한데 묶어 서술하기가 어려운 점이 있다. 그러나 이들 주요 종교는 오늘날 한국 사회에서 가장 영향력 있는 각종 행사의 주체이고, 그 역사적 연원은 여러 생산 풍속이나 국가 의례와 밀접한 관련을 갖고 있기에 함께 살펴보았다. 유교의 사전 체제나 도교 풍속은 2장에서 전체적인 검토를 하고 상술하였기에 따로 다루지는 않았다. 또한 무속이나 기타 고대의 민속, 민간 신앙에서의 세시도 살펴보았으면 하였으나, 이 책에서는 다루지 않았다.

'불교와 세시 풍속'에서는 사대 명절, 연등회와 팔관회, 재일과 재공양, 불교 제사, 주요 월별 풍속 순으로 정리하였다. 불교의 사대 명절은

교조인 부처의 탄생(불탄절, 불생일)과 출가(출가절), 깨달음(성도절), 죽음(열반절)을 기리는 순수한 종교 명절이다. 불탄절에 대해서는 아직 정설이 없으나, 2월 8일, 4월 8일 설이 있다. 그러나 이는 중국, 동남아, 우리나라 등에서 각기 다른 역법에 따라 지내지고 있으며, 역사 기록에서도 여러 이설이 존재한다. 우리나라는 중국 당대의 풍속과 전래 경전을 따라 지냈으나, 실제 불탄절을 국가 차원에서 본격적으로 지낸 기록은 거의 없다. 고려 시기에도 불탄절이 아니라 연등회로 국가 차원의 등놀이였다. 이에 인도와 중국, 동남아, 일본 등의 불탄절 행사를 기록에 의해 살펴보았고, 사월 초파일은 월별 풍속에 따로 배치하였다. 기타 출가절, 성도절, 열반절 등도 역사 기록에서는 거의 보이지 않으나, 중국 기록을 중심으로 정리하였고, 최근에는 불교계에서 본격적인 기념 행사를 정례화하고 있다.

연등회와 팔관회는 고려 시기 가장 성대한 국가 의례였다. 유교적 사전 체제가 확립되지 않았고, 다양한 종교 문화가 융섭하고 있던 시기에, 불교 명의의 성대한 국가 제전이 치러졌던 것은 매우 중요하기에 따로 정리하였다. 재일齋日과 재공양齋供養에서 재일은 10재일이라 하여 정기적인 행사일이고, 영산재나 수륙재, 생전예수재 등 재공양은 천도재의 영역을 넘어 불교 각종 연중행사나 풍속에 반드시 등장하는 종합적인 의례 방식이기에 정리하였다. 불교식 제사는 고려 시기나 조선 초까지 왕실과 사대부가에서도 준행했던 풍속이다. 조선중기 이후 불교식 제사는 사라지고, 최근 다시 그 행례법이 준비되고 있다. 풍속의 지속과 변화에서 중요한 사례라 정리하였다.

불교의 월별 풍속은 조선 시기 세시 풍속과 밀접한 관계를 맺고 오늘에 이르고 있다. 정초의 마을 굿, 입춘, 단오, 칠석과 백중, 동지 등은 지금도 불교에서 크게 지내고 있다. 역사 기록과 현재 사례를 중심으로 정리하였다. 이중 사월 초파일은 조선중기 이래 장시 등 대처에서 도시 상인들이 주도한 등놀이로 민속화되었는데, 등석·관등 등 여러 이름으로

각종 문집류에 기록이 산재한다. 오늘날은 연등 축제로 되살아나고 있다.

'기독교의 연중행사'는 기독교가 아직 우리 사회에 전래된 지 오래지 않아 토착화가 이루어지지 않은 관계로 먼저 교회력을 살펴보았다. 서양에서 교회력의 형성과 변화 과정을 살피지 않고는 그 내력을 알 수 없기 때문이다. 기독교는 전래 후 조선 사회와 갈등 관계를 심하게 겪었으나, 초기에는 전통 문화를 수용하려는 모습도 보였고, 이후 산업화 시기에는 다양한 의례 토착화 노력이 이어지고 있다. 이중 대표적인 사례가 성탄절과 추수감사절이다. 이들은 전래 후 한국 사회에 뿌리내리고 나름의 토착화 과정을 거쳤기에 그 과정과 내용을 정리하였다. 부활절이나 기타 교회력은 아직 기독교 내부의 행사에 머물고 있어 따로 정리하지 않았다.

'한국 신종교의 연중행사'는 전통에 근거하면서도 근대화와 산업화 과정에서 나름대로 생존해 온 종교 집단이라 서술하였다. 동학(천도교), 증산교, 대종교, 원불교 등은 전통 시기 절기와 세시 풍속을 그 의례 체계 속에 아직도 많이 담고 있는데, 이는 지금은 사라진 전통 세시풍속의 규명에도 큰 도움이 되리라 보았다.

〈1장 총론〉과 〈2장 세시 풍속과 사회·문화〉는 정승모(지역문화연구소 소장)가 집필하였다. 〈3장 세시와 생업〉은 주강현(제주대 석좌교수)이 집필하였다. 〈4장 종교와 세시 풍속〉은 진철승(한국종교문화연구소 연구위원)이 집필하였다. 세시 풍속의 문화사적 의미를 위의 세가지 차원에서 규명하고자 하였으나, 미흡한 점이 많다. 향후의 정진을 약속드린다.

2011년 8월
한국종교문화연구소 연구위원 진철승

1

총론

01.

세시 풍속의 문화사적 의미

이 책은 세시 풍속과 그 변화에 대한 이해를 통해 한국 문화의 역사적 흐름을 드러내는데 그 목적을 두었다. 이 책에서 다루는 주제와 대상은 우리의 문화사를 재구성하기 위해 필요한 기본 지식이기도 하다. 학술적으로는 역사상 지배층의 생활과 관련한 그들의 사상과 그 변화를, 피지배층에 대해서는 시기 마다의 농업 생산력을 반영하는 농사력 주기와 그에 따른 생활 패턴을 파악하는데 그 목적이 있다.

세시 풍속에 대해서는 역사학자들보다는 민속연구자들이 주로 다루어왔던 분야이지만 이들이 그간에 대상으로 한 자료가 매우 한정적이고 관점도 제대로 정립되지 못하다 보니 이를 통해 시대적 변화는 물론 생활상도 제대로 담아내지 못하였다. 그러나 이 주제는 이미 조선시대의 실학적인 연구에서 광범위하게 다루어진 분야의 하나다. 예컨대 유득공柳得恭의『경도잡지京都雜志』(정조 년간), 김매순金邁淳의『열양세시기洌陽歲時記』(1819), 홍석모洪錫謨의『동국세시기東國歲時記』등은 대표적인 세시 관련 종합서다. 정동유鄭東愈 (1744~1808)의『주영편晝永編』(1805), 이규경李圭景의『오주연문장전

산고五洲衍文長箋散稿』에도 많은 자료가 실려 있다.

20세기에 들어와서 장지연張志淵(1864~1920)의 『조선세시기朝
鮮歲時記』, 최영년崔永年의 『해동죽지海東竹枝』(1921), 최남선崔南善
(1890~1957)의 『조선상식朝鮮常識─풍속·지리·역사편』(1948) 등이
나왔는데, 이전 시기의 맥을 잇는 종합서의 하나다. 『조선상식』 중
「세시류歲時類」에는 세배부터 제석까지 30항목의 세시 용어에 대
한 해설이 있다.

위와 같은 선현들의 기록에 근거하여 필자는 다음과 같은 점을
밝히면서 세시 풍속의 본질에 접근하고자 한다.

첫째는 세시 풍속 현상을 주도한 주체를 파악하는 것이다.

삼국시대와 고려 및 조선이, 그리고 조선의 경우는 초중기와 후
기가 풍속에 있어서 여러 가지로 차이를 갖는데, 이는 특히 행사의
주체가 어떠한 세력이었나를 밝힘으로써 그 본질과 변화의 단서를
파악할 수 있다. 행사 단위의 변천은 곧 행사 주체의 변화를 의미
한다. 예를 들면 조선초기에 사직, 성황, 여제, 기우제 등 세시 의례
의 행사 단위는 국가에서부터 군·현까지였으며 그 이하로는 시행
되지 않았으나 조선후기로 내려오면서 불교나 무속의 주변화와 병
행하여 변형된 형태로서, 또는 새롭게 만들어진 의례들이 마을이나
개인 단위로까지 확산되어 시행되었다. 후기의 민촌의 형성과 궤를
같이 한 동제의 확산은 군·현 단위 위주의 조선전·중기 행사에 비
하면 행사 주체가 민중이 되는 변화를 가져다 주었다. 그러나 지역
에 따라서는 기존의 체제로 유지되는 곳도 있고 무당, 유랑 광대 등
촌락 밖의 전문인에 의해 행해지는 경우도 나타났다.

그러므로 행사의 주체를 파악하기 위해서는 행사의 지역적 범위
와 단위를 명확히 할 필요가 있다. 행사의 단위를 개인, 마을, 면,
군·현, 도, 나라 전체 등으로 구분한다면 그 중 어디에 해당하는지,
행사의 범위가 어떻게 정해져 있는지를 무엇보다 먼저 알아야 한

다. 정월 보름에 거의 전국 어디서나 볼 수 있었던 줄다리기는 행사 며칠 전에 아이들의 골목줄에서 시작된다. 아이들의 줄다리기는 어른들의 동네 줄다리기로, 동네 줄은 몇 개의 면을 단위로, 크게는 군을 단위로 하는 큰 줄로 확대된다. 이것이 갖는 의미는 단순한 놀이에 그치는 것이 아니라 전통 시대 민중들의 교류의 범주와 이를 통한 사회 조직의 일면을 볼 수 있다는 데에까지 이른다.

둘째는 농업 생산력의 발전과 이에 따른 세시상의 변화를 분석하는 것이다.

우리나라 농업 생산력의 발전 과정에서 매우 중요한 시점은 연작連作체계로 발전한 고려 말기와 삼남 지방을 중심으로 이앙법移秧法이 적용되어간 17세기 후반경이다. 이 시점들을 전후하여 지역적인 생산력의 보급 범위와 편차, 이에 따른 변화의 양상을 추적하는 작업이 필요하다. 고려와 조선의 농사력 주기는 연작법 시행을 전후하여 크게 바뀌었으며, 이앙법 보급 또한 마찬가지로 큰 변화를 가져다 주었다. 지역적으로는 한전 지역과 수전 지역에서의 차이가 세시 풍속에 반영되어 있으며, 수전 지역 내에서도 이앙법의 보급으로 벼의 추수 시기가 추석 이후로 늦어진 삼남 지역에서는 추석보다는 정월로 행사의 축이 이동한다.

셋째로 세시 풍속의 종교적 연원을 통해 그 유래를 밝히는 것이다.

조선시대 이전의 세시 풍속에는 도교와 불교의 요소들이 그 이후 시대보다 상대적으로 많다. 상원上元(정월 15일), 중원中元(7월 15일), 하원下元(10월 15일)의 삼원체계는 도교에서 비롯된 것이다. 고려의 풍속을 조선의 그것과 가장 특징적으로 구별해 주는 연등회燃燈會, 팔관회八關會 등의 행사는 불교 의례다. 석가탄신일인 초파일 밤의 등놀이는 아직도 우리의 고유 세시 풍속으로 전해 내려오고 있다. 이것은 신라 적부터 있었다는 기록이 있으나 널리 성행한 것은 고

려시대에 들어와 불교가 장려되면서부터이다. 이 중 초파일 행사와
관련 있는 등놀이는 연등회다. 고려 때의 연등 행사는 조선과는 달
리 정월 보름 때 행했고 현종顯宗(992~1031) 원년 이후로는 2월 보
름으로 옮겼으나 민간에서는 원래대로 정월 보름에 행해졌던 것 같
다(『高麗史』卷69, 志23 禮11 嘉禮雜儀 중 上元燃燈會儀).『동국세시기』에
서 홍석모는『고려사』기록을 들어 "왕궁이 있는 국도로부터 시골
마을에 이르기까지 정월 보름에 이틀 저녁 연등하던 것을 최이崔怡
(?~1249)가 4월 8일로 옮겼다."고 하였다. 사실 여부를 떠나 이때가
힘든 농사일을 한고비 넘기고 잠시 쉴 수 있는 시점이었음을 고려
하면 그 변화의 배경을 짐작할 수 있다.

조선에 들어와서 사찰의 연중 행사는 민간의 풍속 주기에 맞추어
졌다. 정초 불공이나 입춘 불공, 백중, 동지 불공 등이 그러하다. 특
히, 백중은 기존의 도교와 불교적인 전통에 조선후기의 변화된 농
경 세시 주기가 반영된 것으로 이 세가지 요인이 한꺼번에 어우러
져 형성된 큰 명절이다.

위와 같은 세시 연구에 더하여 우리는 행위의 상징성에서 세시
풍속의 본질에 더욱 접근해 갈 수 있다.
정월의 대표적인 세시 놀이의 하나로 윷
놀이가 있다. 이 놀이를 왜 이때 많이 하
는가에 대한 해답은 놀이가 갖는 상징성
에서 찾을 수 있다. 즉 윷놀이는 원래 음
양 원리와 천체를 비유하여 만든 놀이이
면서 동시에 점占의 한 방식임을 인식한
다면 곧 정월 놀이로서의 윷놀이가 갖는
의미는 자명해진다. 윷이 바로서거나 뒤
집히는 것은 곧 양과 음이 교차되는 것과
일치하므로, 이로 인해 천지의 만물이 형

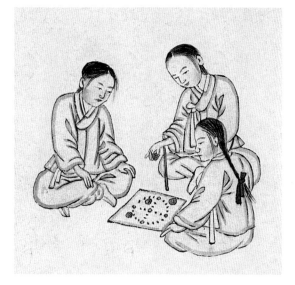

윷놀이
윷놀이는 정초부터 정월대보름 사이에
가정이나 마을에서 여럿이 함께 즐기는
대표적인 민속놀이이다.
김준근 조선풍속도

성됨을 상징한다고 하겠다. 우리의 조상들이 새해를 맞이하여 놀이를 통해 단순히 노는데 그치지 않고 이와 같이 천지의 이치를 깨닫고, 이를 통해 지상의 길흉화복과 흉풍豊凶을 점치려 했음을 알 수 있다.

그러나 세시 풍속의 문화사적 접근은 무엇보다도 이를 통해 일상 생활에 표현된 시간 및 계절에 대한 개념과 이의 변화상을 파악할 수 있다는데 그 의의가 있다. 세시에 절기가 반영되어 있듯이 그대로는 밋밋한 일년을 마치 악보처럼 마디節로 끊어준다는 점으로부터 세시의 개념과 인식이 출발하기 때문에 이에 대한 기초 연구는 물론 다음 단계로서 그 방식과 근거가 무엇인가를 밝히는 것이 곧 문화사적인 과제인 것이다. 그래서 지배층의 세시 문화사에는 지배 이념인 불교와 유교의 교차와 대체 현상이 나타나고, 피지배층의 세시 문화사에는 생산력의 변화가 반영되어 양자 사이의 긴밀한 관련성도 파악되는 것이다.

.02

세시와 역법의 인지 체계

달의 위상 변화를 태양의 운행과 맞추어 날을 정하는 우리나라의 태음 태양력 체계에서는 태양의 운행을 기준으로 24기氣를 정함으로써 계절의 변화를 고려한다. 24기는 12절기節氣와 12중기中氣로 구성된다.

날은 10간干 12지支로 일진日辰을 정하는데, 건양建陽 1년, 즉 1896년에 태양력을 채택한 이후에도 이 일진 체계만은 실생활에 광범위하게 적용되었기 때문에 계속해서 달력에 기재되어 왔다. 태음·태양력 체계에서의 세시 주기와 태양력이 채택된 이후의 변화를 살피는 것은 매우 기초적이면서도 중요한 작업이다.

역법 체계에 관심을 갖고 보급에 힘쓴 임금은 조선 세종이다. 1444년(세종 26)에 왕명을 받은 이순지李純之 등이 3책으로 간행한 『칠정산내편七政算內篇』이 출간되었는데, 명나라 『칠정추보七政推步』 등을 연구하여 원나라 『수시력授時曆』을 이해하기 쉽게 해설한 책이다. 내용 중에는 절기와 기후의 관련성도 언급하여 농사에도 도움을 줄 수 있도록 구성하였다.

고대 중국의 역법은 황제력黃帝曆·전욱력顓頊曆·하력夏曆·은력

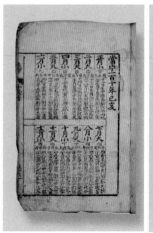

殷曆·주력周曆·노력魯曆 등 시대와 지역에 따라 변화를 거치면서 내려오다가 기원전 104년 한무제 태초太初 1년에 비로소 정립된다. 그중 하력이 중국과 주변 국가들의 기본 역법으로 통용되어 오다가 청나라 순치順治 2년인 1645년에 서양 역법 체계를 수용한 시헌력時憲曆이 등장한다.

서양 역법으로서 중국을 거쳐 우리나라에 보급된 시헌력 체계는 효종 4년(1653)부터 태양력을 채택하기 전인 1895년까지 지속되었는데, 주로 시헌서時憲書라는 이름으로 민간에까지 보급되었다. 이 책에는 국가적 축제 행사 내용은 물론 이삿날 등 일상생활에서의 길일까지 명시되어 있어 18세기 후반에 편찬된 『백중력百中曆』, 『천세력千歲曆』 등과 고종 때 발간된 『만세력萬歲曆』과 함께 세시풍속을 연구하는데 기본 도서가 되고 있다.

조선중기 기록을 보면 삼짇날은 답청踏靑 등 각종 모임이 열렸다. 이문건李文楗(1495~1567)의 『묵재일기默齋日記』의 기사를 참고하면 다음과 같다.

양 성주城主가 신원新院의 산 아래로 가서 답청의 자리를 마련하고 사우士遇와 경우景遇를 초대하고 나도 오라고 하여 아침밥을 먹고 모임에 갔

한 해, 사계절에 담긴 우리 풍속

다. 먼저 술자리를 마련하여 점심때까지 술을 마셨다. 점심을 마치자 기생을 불러 노래를 부르고 술을 권하게 하였다. 날이 저물어서 모임을 파하고 헤어졌다.(1556년 3월 3일)

청명과 한식은 같은 날이기도 하지만 대개 한식 다음날 청명이 오던 것이 시헌력을 적용하기 시작한 1654년 이후로 청명이 먼저 오게 되었다. 이경석의 문집 『백헌집白軒集』은 시헌력 적용 이후의 한식과 청명의 선후 관계의 변화를 다음과 같이 구체적으로 설명하였다.

갑오년(=1654)부터 탕약망(아담 샬)의 역법을 사용하면서 대통력을 시헌력으로 바꾸었다. 시헌력은 청나라 역법의 이름이다. 시각의 수가 주야로 줄어 100각이 96각으로 되었고 이에 따라 절기의 순서가 어그러져 옛날에는 한식 하루를 지나 청명이 왔는데 지금은 청명이 한식보다 먼저 온다(自甲午年 用湯若望曆法 大統曆變爲時憲曆 時憲乃淸曆之名也 刻數減晝夜 古則百刻而今則九十六刻 節序舛 古則寒食後一日乃淸明 而今則淸明先於寒食矣).

청명에 묘에 오르는 기사들도 종종 볼 수 있는데, 이 경우는 묘제墓祭를 지낸다기보다는 성묘省墓의 의미를 갖는다. 다음은 이러한 예다. "청명일에 산소를 청소하니 날이 밝았다(淸明日 展掃景出先壟 仍宿齋庵示諸姪)."(『학봉집鶴峯集』, 김성일金誠一, 1538~1593), "청명일에 선조와 형의 묘에 올랐다(淸明 上先祖幷兄墓)"(『경정집敬亭集』, 이민성李民宬, 1570~1629), "청명일에 왕부 산소에서 절을 올리니 만감이 든다(淸明 拜王父墓志感)."(『희암집希菴集』, 채팽윤蔡彭胤, 1669~1731).
다시 『묵재일기』의 한식 기사를 인용한다.

파루罷漏 후에 노원으로 출발하여, 선영 아래 도착하여 막幕에서 기다렸다가 올라가 묘제墓祭를 행하였다. 제祭를 필한 후 토지제土地祭를 행하였다.(1537년 2월 17일 「한식일」)

한식은 묘제에 치중하는 전통적인 관행과 관련하여 조선시기 내내 보편적인 속절 풍속의 하나로 인식되어 왔다.『가례』에서 '三月上旬之祭'라고 한 것은 '親未盡之位', 즉 고조까지에 대한 묘제로서 한식 때 이를 행한 것이다. 그러나 이것에도 변화가 없는 것은 아니어서 그 양상과 원인에 대한 세밀하고도 심도있는 검토가 요구된다. 예컨대 한식과 이와 근접한 삼짇날과의 관계를 보면, 앞의『묵재일기』와 같이 조선중기까지는 중양절의 등고登高처럼 삼짇날은 답청 외에 간혹 간단히 주과를 놓고 지내는 제사가 있을 뿐 묘제를 행하는 한식에 비하면 속절로서 크게 중요시되지 않았다.

그러나 후기에 들어와 삼짇날과 중양일이 함께, 또는 둘 중의 하나가 원래 중월仲月에 복일卜日하여 행하는 시제의 한 축으로 설정되는 경향이 나타났는데, 이러한 경우 이 날과 근접해 있는 한식날의 묘제 행사는 자연히 등한시되거나 생략되었다. 그러나 이와는 반대로 삼짇날이 속절에서도 빠지는 지역도 나타났으며 이 경우에 한식 묘제는 그대로 유지되었다. 또한 피지배층에 있어서는 논농사의 확대와 함께 묘제가 추석에 집중되면서 상대적으로 추수철이 아닌 한식 행사의 비중과 중요성은 약화되었을 것으로 보인다.

『사고전서四庫全書』 사부史部 중 시령류時令類의 서문들을 보면 시령時令 또는 월령月令에 관한 책들이 존재하는 이유에 대해 설명하고 있다. 즉 이것은 선왕들의 정치가 갖는 근본이 천도天道에 따라 인사人事의 절節을 세우는 것이기 때문이라고 하였다.『율곡전서栗谷全書』 권5 「잡저」 2 중 「절서책節序策」에 임금과 율곡 선생이 절서에 관하여 나눈 다음과 같은 대화가 실려 있는데 이 역시 위와

유사한 내용들을 주고받았다.

임금이 묻기를 "절서節序는 천도天道와 인사人事에 있어서 커다란 의미를 가지고 있다. 삼황三皇·오제五帝 이전에는 어떤 달로 한 해의 첫 머리를 삼았으며, 그 때의 명절에 대해서도 또한 말할 만한 것이 있었는가." 율곡 선생이 답하기를 "삼가 제 견해를 말씀드리자면, 한 원기元氣가 우주 간에 운행하여 끊이지 않고 계속되면서 양으로써 만물을 화생시키고 음으로써 만물을 성숙시키는 것은 천리天理요, 천명을 받아서 음양에 순응하며 우러러 천문天文을 보고 굽어보아 지리를 살펴서 조화에 묵묵히 합하는 것은 인도입니다. 그러므로 성인이 하늘의 도를 계승하여 인간의 표준을 세워, 사시의 차서를 정하고 한서寒暑의 절기를 나누었으니, 율력律曆의 서적과 명절의 호칭이 그래서 생겨나게 된 것입니다. 대저 봄은 만물을 화생시키는 공이 있으나 저절로 봄이 되는 것이 아니라 성인이 있은 연후에 봄의 명칭이 있게 되고, 가을은 만물을 성숙시키는 공이 있으나 저절로 가을이 되는 것이 아니라 성인이 있은 연후에 가을의 명칭이 있게 되며, 절서는 스스로 그 절서가 됨을 알지 못하고 성인이 있은 연후에 절서의 명칭이 있게 되는 것이니 진실로 성인이 없다면 천기天機의 운행이 인사人事에 관여됨이 없을 것입니다.

이에 음양의 기후를 관찰하여 동작하고 휴식하며 일월의 운행을 율력으로 만들어 맞이하고 보내는 것이 모두가 자연의 도리로써 자연의 이치에 순응하는 것이니, 성인의 제도란 이와 같은 데 지나지 않을 뿐입니다. 그런데 후세에 이르러 성왕聖王이 나오지 아니하고 사설邪說이 횡행하여 이른바 명절이라고 하는 것이 혹은 잘못된 풍속에서 나오고 그 유관遊觀하는 까닭이 혹은 인심의 사치에서 나오기도 하니 그것들이 어떻게 다 선왕의 가르침에 부합될 수 있겠습니까. 진실로 그 숭상하는 바가 의리에 합당하기만 하다면 비록 삼대의 제도가 아니더라도 오히려 괜찮겠지만 만약에 혹시라도 의리에 부합되지 않는 바가 있다면 그것은 단지 혹세무민惑世誣

民하는 자료에 지나지 않을 뿐인 것입니다. 어찌 족히 취택할 것이 있겠습니까?" 하였다.

농경 사회의 풍속은 대부분이 1년을 주기로 하는 농사력에 따른다. 그러므로 풍속, 특히 세시 풍속의 형성과 변화에는 이러한 농사력을 변화시키는 농업 생산력의 발전이 선행되기 마련이다. 세시 풍속은 음력의 월별月別, 24절후節候, 명절 등의 내용이 포함되어 있고 이에 따른 의식, 의례 행사 및 놀이를 포괄한다. 따라서 세시 풍속은 직접 생산자인 민중들의 주기적이고 반복적인 삶의 반영일 뿐만 아니라 그 시대의 시간적 개념과 관념을 함축하고 있는 역법 체계의 표현인 것이다.

우리는 24절기라는 말에 익숙하다. 그러면서도 구체적으로 24절기를 빠짐없이 기억하고 있는 사람은 드물다. 우선 24개 절기에 어떤 것이 있는 지부터 알아본다.

계절	절기
봄(음력 1, 2, 3월)	입춘立春 우수雨水 경칩驚蟄 춘분春分 청명淸明 곡우穀雨
여름(음력 4, 5, 6월)	입하立夏 소만小滿 망종芒種 하지夏至 소서小暑 대서大暑
가을(음력 7, 8, 9월)	입추立秋 처서處暑 백로白露 추분秋分 한로寒露 상강霜降
겨울(음력10, 11, 12월)	입동立冬 소설小雪 대설大雪 동지冬至 소한小寒 대한大寒

위와 같이 정리해보니 24절기는 사계절에 6개씩, 각 달에는 두 개씩 배당되어 있다. 절기 개념을 좀 더 정확히 쓰면 24절기의 절기란 원래는 절기와 중기의 합친 말로서 12절기와 12중기로 나뉜다. 그리고 12개의 절기는 월초에, 12개의 중기는 월중에 들어있다.

예컨대 입춘은 1월의 절기이고 우수는 1월의 중기이다. 여기서 기氣란 5일을 1후候라고 했을 때 3후, 즉 15일을 말한다. 현행대로 태양력에 따르면 절기는 매월 4~8일에 있게 되고, 중기는 매월 하순에 있게 된다. 그런데 위의 분류는 음력을 기준으로 배치한 것으로, 계절의 변화는 태양이 주도하기 때문에 정확히 맞지 않는다. 예컨대 입춘이 음력 12월말에 오는 경우가 그렇다. 그러므로 태양의 움직임에 따라 나누어 놓은 절기를 음력에 반영하기 위해서는 윤달閏月을 넣어 계절에 맞게 조정할 필요가 있는데, 그 방법은 음력 달에서 중기가 빠진 달이 생기면 그 달을 윤달로 하면 된다.

다음은 명절과 절기의 관계를 알아보자.

우리는 유두流頭나 한가위 추석과 같은 중국에 없는 고유 명절이 있다. 추석은 사명일四名日이라고 하여 대표적인 명절에 들어가는데 나머지는 설, 한식, 단오로 모두 24절기가 아니다. 한식 대신 음력 9월 9일 중양重陽이나 24절기의 하나인 동지를 치는 경우도 더러 있지만 이 4명절은 각각의 계절을 대표하며 이 때 조상에 대한 제사를 지낸다.

명절에는 도교의 영향을 받은 것들도 있다. 상원上元·중원中元·하원下元은 각각 1월과 7월과 10월의 보름을 말한다. 상원, 즉 정월 대보름에는 전국 어디를 가나 농민들의 축제를 볼 수 있다. 중원의 경우는 불교의 우란분재나 김매기를 끝낸 농민들의 백중놀이가 벌어지는 때이다. 상원에 등을 달고 한식 때 반선伴仙, 즉 그네를 뛰는 중국과 달리 우리는 사월 초파일 때 등석燈夕을 하고 단오 때 그네를 뛴다. 이는 양국의 기후가 서로 다르기 때문이라고 해석하는데, 음력 4월 8일을 부처님 탄생일로 보는 우리식 해석도 작용한 것 같다. 3월 3일 삼짇날, 5월 5일 단오절, 그리고 구구절, 또는 중양절처럼 양수인 홀수가 겹치는 날을 명절로 삼는 것도 그 근본을 도교에 두고 있다.

『산림경제山林經濟』에는 입택入宅할 때 축일丑日, 인일寅日, 기방 공완일起房空完日을 꺼리고 제식祭式은 향촉과 정화수 한 그릇과 버 드나무 한가지와 푸른 채소 한 접시를 신전에 놓고 천지와 가신과 조왕신에게 절을 한 후 신 앞에 놓았던 정화수를 문기둥에 뿌린다 고 하였다. 이것은 역서曆書에 실린 살煞을 피하는 일로 도교와 불 교가 섞여있는 풍속이다.

때를 놓치지 않고 농사를 지으려면 태양의 움직임을 반영하는 24절기를 따라야 한다. 음력을 사용하던 전통 사회에서 〈농가월령 가農家月令歌〉는 정치가 갖는 근본이 천도天道에 따라 인사人事의 절節을 세우는 것이라는 국왕의 거창한 뜻에 따라 만들어졌다. 그 러나 실질적으로는 농민들에게 태양력을 반영하는 절기를 주지시 키는 데 있었다. 예컨대 망종은 음력 5월의 절기로 양력으로는 6월 6일 경인데 곡식의 씨앗을 뿌리기에 적당한 때라는 뜻으로, 보리는 익어서 수확을 기다리고 볏모는 자라서 모내기를 해야 하므로 "발 등에 오줌 싼다."는 속담이 있을 정도로 일년 중 가장 바쁜 때다. 하지는 남쪽 일부 지방을 제외하고는 모내기의 마지노선으로 삼아

이때를 전후한 모내기를 만앙晚秧이라고 하고 하지가 지나도 비가 오지않아 모를 심지 못하면 일년 농사를 망치게 된다. 기우제를 지내는 것도 이때쯤이다.

명절과 절기가 혼합된 하선동력夏扇冬曆이란 말이 있는데 여기서 여름은 단오를, 겨울은 동지를 말한다. 선扇 즉 부채는 "겨울에도 쥐고 다닌다."고 할 정도로 조선 풍속의 일각을 이루었으며 계층을 막론하고 그에 대한 기호嗜好 또한 대단하였던 것 같다. 당색으로 사분오열된 양반 사대부들이 모여 살던 조선후기서울에서는 적대적 관계의 사람들을 길에서 만날 것을 대비하여 얼굴가리개 용도로 부채를 들고 다녔다는 이야기도 전한다. 단오절에 전라도와 경상도 두 도의 감사와 통제사가 공조工曹를 통해 진상한 절선은 관례에 따라 임금이 조정의 대신들과 궁중의 시종들에게 선사하고, 이것은 다시 그들의 친척과 친우들에게 선사된다. 부채를 만드는 고을의 수령들도 역시 임금에게 진상하고 친우들에게 선사한다.

조선시대에는 관상감觀象監에서 동지에 맞추어 임금에게 달력을 만들어 올렸다. 새 달력이 나오면 관리들은 이를 본으로 만든 달력을 서로 나누는 풍속이 있었다. 달력을 돌리는 일은 아전들이 주로 하였는데, 이들이 무슨 돈이 있어서 그런 것이 아니고 새로 벼슬살이하는 집으로부터 받은 당참전堂參錢, 즉 필요한 서류를 꾸며준 댓가로 받은 수고비로 달력을 구입해 그 집에 선사하는 것이다. 그래서 단오에는 관리가 아전에게 부채를, 동지에는 아전이 관리에게 달력을 준다는 말이 생겼다.

동지 팥죽 한 그릇에 나이 한 살 더 먹는다는 말이 있다. 이것은 오랜 과거

관상감 관천대
서울 종로

부터 동지를 설로 여겼던 관습이 남아 전하기 때문이다. 동지를 아세亞歲(설날 버금간다는 뜻)라고 한 것도 이와 같은 맥락이다. 낮의 길이가 가장 짧은 이날 이후부터는 그 동안 기승을 부리던 음의 세력이 약화되기 시작하고 반대로 양의 세력은 점점 커져 만물이 생동하는 시점이기 때문에 고대부터 이날을 한 해의 시작으로 여겼던 것이다.

동지가 음력으로 초순에 들면 애동지, 중순에 들면 중동지, 하순에 들면 노동지라고 한다. 동짓달이 되면 어느 가정에서나 팥죽을 쑤어 먹는다. 팥을 삶아 으깨거나 체에 걸러서 그 물에다 찹쌀로 단자를 새알만큼씩 만들어서 죽을 쑨다. 이 단자를 새알심, 옹시미, 옹실내미 등으로 부른다. 이 새알심은 나이 수만큼 아이들에게 먹인다. 그러나 애동지에는 아이에게 좋지 않다고 하여 팥죽을 쓰지 않고 대신 팥떡을 해서 먹는다. 아이에게 좋지 않은 것이 구체적으로 무엇인지는 사람마다, 또는 시대마다 조금씩 다를 것이나 대체로 아이의 건강과 운세를 염두에 둔 말이다.

동지는 팥죽을 쑤어 먹는다는 점에서 계층을 막론한 전국적인 세시 풍속이라고 할 수 있다. 그러나 지금은 잘 알려지지 않은 풍속으로 사일蠟日이라는 것이 있는데 납일과 같은 뜻으로 주로 백성들이 즐긴 풍속이었지만 그 구체적인 내용은 잘 알려져 있지 않다. 다만 김종직金宗直(1431~1492)은 "사일엔 백성들이 마음이 즐겁나니 온 나라가 미친다고 누가 말했던고(蠟日民心樂 誰言一國狂『점필재집佔畢齋集』「二十四日臘」)"이라고 하여 그 분위기를 간접적으로 전하고 있다.

『예기』「월령」에 "늦겨울에 천자가 친히 왕림하여 물고기를 맛보시는데 먼저 종묘에 천신한다."는 내용이 있는데, 11월에 임금이 청어를 종묘에 천신하는 것

김종직 동상
경남 밀양 추원재

한 해, 사계절에 담긴 우리 풍속

은 이를 따른 것이다. 재상집과 양반집에서도 마찬가지로 천신제를 행한다. 제주도에서는 귤·유자·감귤 등을 진상하고 임금은 이것으로 역시 종묘에 천신한 다음 궁중의 가까운 신하들에게 하사한다.

납일臘日은 원래 동지 후 3번째 오는 술일戌日이었는데, 조선시대에 들어와 동지 후 3번째 미일未日로 정하여 종묘와 사직에 큰 제사를 지낸다. 우리 나라에서 납일을 미일로 한 것은 대개 동방이 목木에 속하기 때문이라고 하였다.

세속의 관념에는 윤달에는 장가가고 시집가기에 좋다고 하고, 또 죽은 자에게 입히는 수의壽衣를 만들기에도 좋다고 하는데 이는 모든 일에 꺼리는 것이 없다고 믿기 때문이다.

03.

세시기 편찬과 저술가들

 과거의 세시 풍속에 대해 연구하려면 시대별로 다양한 세시 관련 기록들을 확보할 수 있어야 한다. 우리에게 가장 잘 알려진 책으로 『동국세시기』가 있고 그 즈음에 역시 세시기 저서들이 나왔다. 그러다 보니 대부분 연구들이 18세기 후반에서 19세기 중반까지 작성된 세시기류에만 의존하는 경향도 보인다. 그러나 시대별로 다양하게 나타나는 세시의 모습들을 파악하기 위해서는 위와 같은 기존 세시기에 담긴 내용의 한계를 극복 또는 보완하는 연구 방법이 필요하다.

 그 방법의 하나는 세시를 담은 다양한 사료 및 자료의 활용이다. 즉 세시기류는 물론이고 기본 사료인 『조선왕조실록朝鮮王朝實錄』, 일기류日記類, 읍지류邑誌類, 『농가월령가』 등의 가사류歌辭類, 세시 풍속시歲時風俗詩, 각종 가례서家禮書, 그리고 그밖에 세시와 관련한 시와 해설을 담은 문집류의 활용이다. 특히, 문집류에 나타나는 기록들은 단편적이지만 저자가 해당 절기에 실제로 무엇을 하였는지를 알 수 있기 때문에 일반론을 다룬 기존 세시기와는 달리 이를 통해 시기적·지역적 특성을 판별해 낼 수 있고 나아가 서로 다

른 시기의 기사들을 비교함으로써 세시 풍속의 변화상을 읽어낼 수 있다.

중국에서도 「세시기」를 1년 중 계절에 따른 사물이나 행사 등을 열기列記한 책으로 인식하고 있다. 대표적인 세시기로는 종름宗懍의 『형초세시기荊楚歲時記』, 두공섬杜公瞻의 『형초세시기』가 있고 이작李綽의 『진중세시기秦中歲時記』, 진원정陳元靚이 찬한 『세시광기歲時廣記』 등이 있다. 이중 조선의 학자들은 종름의 『형초세시기』를 가장 많이 참고하였다.

『농가월령가』 12월령

조선의 대표적인 세시기 저서로 『동국세시기』를 들 수 있다. 우선 저자 홍석모에 대해 알아보자. 그 동안 세시 풍속 연구자들이 세시기류로서 가장 많이 인용하는 책이 『동국세시기』임에도 불구하고 이 책의 서지적인 사항들이나 저자인 홍석모에 관한 연구 실적이 거의 없다는 것은 역설적이라고 하지 않을 수 없다. 홍석모의 생몰연대가 미상으로 나와 있는 것이 그 단적인 예다.

홍석모는 서울의 명문 가문인 풍산豊山 홍씨洪氏 중에서도 핵심 집안이라고 할 수 있는 추만공파秋巒公派 자손이다. 추만공 홍영洪霙(1584~1645)은 월사月沙 이정구李廷龜의 사위로 예조 참판을 지냈고, 그의 아들은 선조宣祖의 부마駙馬인 영안위永安尉 홍주원洪柱元으로 정조正祖의 어머니 혜경궁 홍씨의 부친인 홍봉한洪鳳漢이나 이계耳溪 홍양호洪良浩(1724~1802)의 고조高祖가 된다. 홍석모는 희준羲俊의 외아들이고, 홍양호는 희준의 생부이다.

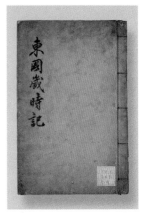
『동국세시기』 표지
연세대 도서관

홍양호는 홍문관 대제학을 지낸 문형文衡으로 기사耆社에 들어갔으며 시호는 문헌공文獻公이다. 묘소는 충청남도 천안군 성환면成歡面 용곡리龍谷里에 있는데, 본인이 묘지의 서序를 쓰고 묘표는 아들 희준이 지었다. 그러나 그의 막내 아들 희민羲民(1762~1822)의 묘가 양주군 해등면海等面 우이동牛耳洞인 점으로 미루어 사후에도 이들의 거주지이던 우이동 기반은 계속 유지되었던 것으로 보인다. 홍

『동국세시기』 정월편

석모의 부친 희준(1761~1841)은 이조 판서와 홍문관 제학을 지내고 기사에 들어갔다. 시호는 문목공文穆公이고 묘소는 천안군 서면西面 용암리龍岩里 봉서산鳳棲山에 있으며 묘지는 서유구徐有榘가, 소지小誌는 아들 석모가 찬하였다.

풍산 홍씨 족보에 의하면 홍석모는 1781년 7월 29일에 태어나 1857년 10월 19일에 죽었다. 묘소는 천안군 서면 용암리 봉서산에 있다. 초명은 석영錫榮, 자는 경부敬敷, 호는 도애陶厓이다. 1804년에 생원이 되었고 음사蔭仕로 남원 부사南原府使를 지냈다. 묘갈墓碣은 영의정 정원용鄭元容이, 묘지는 참판 송지양宋持養이 찬했다.

『철종실록哲宗實錄』에 의하면 1855년에 "전부사前府使 홍석모에게 옷감과 먹을 것을 내려주었는데, 화성華城에서 열렸던 내연內宴에 참여한 사람으로 회근回卺, 즉 혼례한 지 60년이 지났기 때문이다."("給前府使洪錫謨衣資食物 以入參華城內宴之人 回卺已過也." 『철종실록』 권7, 哲宗 6년 3월 丁卯)라고 하였다. 화성에서 열린 내연이란 정조가 1795년에 회갑을 맞은 어머니 혜경궁 홍씨를 위해 화성으로 원행園幸하여 벌인 행사를 말한다. 혜경궁 홍씨와는 조카벌이 되는 홍석모는 이때쯤 부인 청주 한씨(1780~1857)와 혼인한 것 같다. 홍석모의 장인은 판서를 지낸 한용탁韓用鐸이다. 홍석모는 2남 7녀의 자식을 두었는데 아들의 이름은 건주健周와 선주善周이며, 사위는 창령昌寧 조씨 조석필曹錫弼, 전주全州 이씨 이만기李晩器, 연안延安 이씨 이공익李公翼, 연일延日 정씨 정원필鄭元弼, 온양溫陽 정씨 정문교鄭文敎, 동래東萊 정씨 정기복鄭基復, 연일 정씨 정주석鄭疇錫 등이다.

충청남도 천안시 쌍룡동 산 68-5에 있던 홍석모의 부친 희준과 석모 부자의 묘를 1991년 11월 6일에 이장하면서 지석 등이 발견되었다. 희준의 묘는 배위配位 용인龍仁 이씨와의 합장묘로 이씨가 남편보다 6년 먼저 죽어 이곳 선산에 장사지냈다가 이장하여 남편

과 합장하였다. 홍석모의 모친인 정경부인 용인 이씨는 1760년 2
월 5일에 태어나 1836년 6월 17일에 죽었다. 이장 과정에서 백자
지석 3건 12장(2장 중복), 토제 지석함 2개 및 토제 지석 102장이
나왔는데, 그중 백자 지석 2건은 도애가 부모를 위해 찬한 소지小
誌이며 지석함 2개 중 한 개 함에 들어있는 토제 지석 71장은 도애
부모인 희준과 용인 이씨의 지석으로 내용은 다음과 같다.

有明朝鮮崇祿大夫行吏曹判書兼弘文館提學世子右賓客　成均館經筵
春秋館同知事義禁府判事五衛都摠府都摠管事　豊山洪公羲俊之墓（艮
坐）貞敬夫人　龍仁　李氏　祔左

또 다른 토제 지석함의 지석 31장은 다음과 같은 내용을 담은 도
애와 부인 청주 한씨의 지석이다.

有明朝鮮通政大夫行南原府使　豊山洪公錫謨之墓（艮坐）貞敬夫人　龍
仁　李氏　祔左

『동국세시기』 서문을 쓴 이자유李子有는 1786년 7월 생으로 호
는 곡양縠瀁이며 1850년대 초까지 살았던 것 같다. 홍석모는 5년
연하인 그와 30여 년을 사귀었으며 책의 서문을 부탁하였을 뿐 아
니라 그의 회갑 때는 축하 서문을 써주었고 또 먼저 죽은 그를 위
해 제문을 짓는 등 두 사람의 교유가 매우 깊었던 것 같다.
　이러한 배경을 고려할 때 이자유가 1849년 9월 13일자로 쓴 서
문 중 다음과 같은 내용은 홍석모의 생애를 이해하는 데 매우 중요
한 단서가 된다.

　…… 그러나 그는 결국 운명에 막혀 쌓아 놓은 재주를 아무도 사지 않

아 저 대궐의 풍부한 책들을 접할 수 있는 높은 벼슬은 남에게 넘겨주고 말단 관리로 머물면서 늘그막에는 자포자기하여 오직 사부辭賦와 시율詩律로서 스스로 무료함을 보내고 적적하고 우울하고 평온치 못한 마음을 표현하고 있으니 어찌 이리도 어그러진 일이 있겠는가 …….

그러면서 그는 도애의 세시기 작업을 무료한 가운데 소일거리로 보낸 것의 하나로 이해하고 있다. 어쩌면 친구 곡양의 말대로 도애가 자신의 선대들처럼 당대에 현달했던 인물이라면 이 책은 물론 그밖에 많은 시문들도 남기지 못했을 지도 모른다.

민간의 세시기류는 대개 농가 일용農家日用이나 여염 풍속閭閻風俗을 담게 되는데, 서울 사람인 홍석모의 경우 주로 시절 음식과 서울 풍속을 많이 다루고 있는 가운데서도 전국적인 풍속을 언급할 수 있었던 배경은 그가 남긴 시문류를 통해서도 알 수 있듯이 생활의 여유에서 나오는 끊임없는 여행과 폭넓은 독서에서 찾을 수 있다. 그러나 주의해야 할 점은 특히 『동국여지승람東國輿地勝覽』의 잦은 인용이다. 그 이유는 이후 보완된 『신증동국여지승람新增東國輿地勝覽』(1530년)을 기준으로 하더라도 이 책의 편찬 시기와 『동국세시기』의 편찬 연대(1840년대)와의 간격이 무려 300년을 넘어 이 기간에 벌어진 풍속의 변화를 고려하지 않을 수 없기 때문이다.

우리가 주로 접하고 있는 『동국세시기』는 1911년에 조선광문회朝鮮光文會에서 발간한 연활자본鉛活字本으로 김매순의 『열양세시기』 및 유득공의 『경도잡지』와 합편合編한 것이다. 원사본原寫本은 1책으로 홍승경洪承敬씨의 기증본인데, 기증자 홍승경은 저자 홍석모의 증손이다. 그런데 이 광문회본은 원사본과 비교할 때 적지 않은 오자와 탈자가 있다. 예를 들면 정월 원일조元日條의 "廣州俗 是日相慶 拜日月神"에서 '廣州'는 '慶州'의 오자이며, 같은 달 입춘조立春條의 "立春日 宜春字于門"에서는 '春'과 '字' 사이에 '二'가 빠

져있다. 그 결과 입춘일에 '宜春' 두 자를 문에 붙인다고 해석되어
야 할 것을 "봄春에 합당한宜 문자를 붙인다."는 식으로 번역되고
또 그것을 아무 의심없이 연구자들이 인용하고 있다. 원사본이라
고 할 수 있는 책으로는 현재까지는 연세대학교 소장본이 유일한데
1책 42장이다.

조선 영조·정조 때의 문신 유득공柳得恭(1749~1807)이 서울의 세
시 풍습을 기록한 책이 『경도잡지』이다. 간년은 미상으로 2권 1책
에 필사본이 서울대학교 도서관에 소장되어 있다. 상권에서는 의
복·음식·주택·시화詩畵 등 풍속을 19항으로 나누어 기술하였고,
하권에서는 서울의 세시를 19항으로 분류하여 기록하였다. 1911년
에 광문회에서 신식 활자인 연활자로 출판하였다.

저자 유득공은 문화 유씨로 자는 혜풍惠風, 혜보惠甫이다. 호는
영재泠齋, 영암泠菴, 가상루歌商樓, 고운당古芸堂, 고운거사古芸居士,
은휘당恩暉堂 등이다. 정조 때 북학파北學派로서 이덕무李德懋·박제
가朴齊家·서이수徐理修와 함께 규장각 4검서檢書로 이름이 났다. 증
조부와 외조부가 서자였기 때문에 서얼 신분으로 태어났다. 부친이
요절하여 모친 아래에서 자랐고, 18~19세에 숙부인 유련柳璉의 영
향을 받아 시를 배웠으며, 20세 이후 박지원朴趾源 등 북학파 인사
들과 교유하기 시작하였다.

1774년(영조 50)에 사마시에 합격하여 생원이 되었고 1779년(정
조 3)에 규장각 검서관檢書官에 임명됨으로써 32세에 비로소 신분
제약에서 벗어나 관직 생활을 시작할 수 있었다. 이후 포천 현감,
양근 군수, 광흥창 주부主簿, 사도시 주부, 가평 군수, 풍천 도호부
사를 역임하였고 그를 아끼던 정조 임금이 돌아가자 관직에서 물
러나 은거하다가 1807년(순조 7)에 60세를 일기로 죽었다. 양주揚州
송산松山, 현 의정부시 송산동에 묻혔다. 생전에 개성·평양·공주
등과 같은 국내의 옛 도읍지를 유람하였고 두 차례에 걸쳐 연행燕

『경도잡지』 표지
서울대 규장각한국학연구원

『경도잡지』
서울대 규장각한국학연구원

行한 경험을 살려 기행집과 『발해고渤海考』 등 역사서도 남겼다. 그의 저작 『경도잡지』는 후에 김매순의 『열양세시기』와 홍석모의 『동국세시기』 편찬에 큰 영향을 주었다.

『열양세시기』는 순조 때 김매순金邁淳(1776~1840)이 열양洌陽, 곧 한양漢陽의 연중 행사를 기록한 세시기다. 김매순의 본관은 안동이며 자는 덕수德叟, 호는 대산臺山이다. 문청공文淸公 시호를 받았다. 1795년(정조 19)에 정시 문과에 병과로 급제하였으며 그후 검열檢閱, 사인舍人 등을 거쳐 초계抄啓 문신이 되었다. 예조 참판, 강화부 유수 등을 지냈으며 고종 때 판서에 추증되었다. 1책 필사본으로 전해 온 것을 1911년 광문회에서 『동국세시기』·『경도잡지』와 합본하여 연활자본으로 간행하였다. 1월에서 12월까지 주로 서울에서의 일년 행사와 풍속을 분류하여 기술한 내용으로, 책 끝에 저자의 발문이 있고 윤직尹稷이 교열하였다.

세시기를 제목으로 하는 저술 중에는 위의 것들 말고도 추재秋齋 조수삼趙秀三(1762~1849)의 『세시기歲時記』, 소유小游 권용정權用正(1801~?)의 『한양세시기漢陽歲時記』와 『세시잡영歲時襍詠』 등이 있다.

『오주연문장전산고』는 오주五洲 이규경李圭景(1788~?)이 지은 백과사전적인 책으로 조선뿐 아니라 중국 등 주변의 고금사물古今事物, 즉 천문, 역법 등에서부터 복식, 유희, 양조釀造 및 외래 물종에 이르기까지 망라하여 고정考訂·변증辨證한 것으로 항목은 1,400여 개이며 60권에 달한다. 원래는 필사한 단일 원고본으로 육당六堂 최남선崔南善이 가지고 있다가 전란 중에 소실되고, 현재는 최남선이 소장할 당시 원본을 베껴놓은 것만이 규장각 도서로 남아있다. 이규경은 서울 출생으로 자는 백규伯揆, 호는 오주, 본관은 전주다. 『청장관고青莊館稿』, 『사소절士小節』, 『기년아람紀年兒覽』, 『앙엽기盎葉記』, 『송사보전宋史補傳』, 『명유민전明遺民傳』 등을 지은 이덕무의

손자로 집안 가학에다 당대에 유행했던 청조淸朝의 실학 등을 배경으로 방대한 저서를 남길 수 있었다.

『해동죽지海東竹枝』는 우리나라의 풍속 전반을 600편에 이르는 칠언율시로 읊은 것이다. 한시 작가로 제국신문帝國新聞을 주재했던 매하산인梅下山人 최영년崔永年(1856~1935)이 1921년경에 지은 것을

『오주연문장산고』

그 제자인 송순기宋淳夔가 1925년에 출간한 것이다. 상·중·하 3편으로 나누어 역대의 기문 이사奇聞異事를 상편에, 속악 유희俗樂遊戲, 명절 풍속, 음식 명물飮食名物을 중편에, 누루樓·대臺·정亭·각閣·당堂·전殿·묘廟·사祠·원院·단壇 등을 하편에 실었다. 윤희구尹喜求의 서문과 정만조鄭萬朝의 제題가 있다.

2

세시 풍속과
사회·문화

01.

세시와 국가 정책

세시와 국가 정책

풍속이란 '백리부동풍 십리부동속百里不同風 十里不同俗'이란 말처럼 지역에 따라 다른 것이 특징이다. 인구 이동이 심한 산업 사회와는 달리 정착 생활을 하는 농경 사회에서는 문화의 지역적 전승이 비교적 안정적으로 이루어져 왔다. 주민들은 이를 기반으로 지역 공동체를 형성하고 전통적인 삶의 방식을 공유해 왔다. 백리, 혹은 십리만 떨어져도 풍속이 다르다는 위의 표현은 전통 사회의 이와 같은 사정을 반영한 것이다. 단지 조선 이전에는 지역 공동체의 형성이 미약하고 자료 또한 이를 반영하고 있지 않아 그 실체를 밝히기 힘들다.

고구려의 대표적인 왕실의 세시 행사는 동맹東盟으로 10월에 왕이 친히 하늘에 제사를 지냈다. 또 『수서隋書』에 의하면 "해마다 연초에 패수浿水가에 모여 놀이를 하면 왕이 요여腰轝를 타고 우의羽儀를 펼치고 이를 구경한다. 그 다음에 왕이 옷을 입은 채로 물에 들어가入水 좌우로 두 패를 만들면 양쪽이 서로 물과 돌을 뿌리거

나 던지며 소리치며 쫓고 쫓기기를 두세 번 하다가 그친다.”(『수서』 81 「열전」 46 고구려)고 하였다. 이것은 석전石戰을 연상시키는 일종의 기풍 의례祈豊儀禮였던 것 같다.

그밖에 부여에서는 12월에 국중 대회로 영고迎鼓가, 동예에서는 10월에 제천 행사인 무천舞天이, 가야에서는 매년 7월 29일에 수로왕首露王에 대한 제사가 행해졌다.

백제는 마한의 제천 의식을 이어 시조묘 제사를 지냈고 한성에서 사비로 옮겨오면서부터는 시조묘 제사보다는 오방신 제사를 국가 의례로 발전시켰으며 중국 풍속을 수용하여 12월 인일寅日에 신성新城 북문에서 소를 제물로 팔자八禖, 즉 8신에 대한 납향臘享 제사를 지냈다.

신라는 시조신 박혁거세에 대한 제사를 시조묘始祖廟에서 사시四時, 즉 각 계절마다 일년에 4번 지냈다. 또 왕이 새로 즉위한 후 처음 맞는 해 정월이나 2월에 시조묘 제사를 지냈다. 650년(진덕왕 4)에는 당나라 연호를 사용하고 그 다음 해인 651년 이후부터는 정월 초하루에 왕이 백관의 신정 하례를 받는 하정례賀正禮 의식을 행하였다. 또 중국의 종묘제를 받아들여 13대 미추왕味鄒王을 김성金姓의 시조로 하는 5묘五廟를 세우고 그곳에서 정월 2일과 5일, 5월 5일, 7월 상순, 8월 1일과 5일 등 6번의 제사를 지냈다.

또한 신라에서는 소지왕의 사금갑射琴匣 신화와 관련하여 정월 상해上亥·상자上子·상오上午 등의 날에 온갖 일을 삼가하였고 16 일을 오기지일烏忌之日로 삼아 찰밥을 지어 제사를 지냈다. 5월에는 중국의 영향을 받기 이전인 데도 8월의 가배 행사처럼 이미 단오 행사를 하였다는 기록이 있다.

고려의 세시 행사는 왕실을 중심으로 정월의 태조 제사나 도소주屠蘇酒를 마시는 풍속, 1월 7일의 인일人日 행사, 2월의 중화절中和節 행사, 3월의 상사절上巳節, 4월 종묘 제사인 체제禘祭, 5월 단

오의 연회와 석전石戰, 7월 칠석 행사, 8월 추석의 조상 제사와 달구경, 9월 중구절重九節의 선대왕 추모와 국화 구경, 10월의 협제祫祭와 재제齋祭, 동지 때의 팥죽 절식 등 다양하게 나타난다. 그러나 정월이나 2월의 연등회, 4월의 초파일 행사, 7월 백중의 우란분재, 10월 또는 11월의 팔관회 등 불교 관련 행사가 많아 이들은 4장 종교 편에서 집중적으로 소개하기로 한다.

조선은 건국 초기부터 유교적 이념에 기초한 국가 체제의 확립과 지방 통치를 위해 국가 단위의 의례와 지방 단위의 의례를 설정하고 이를 실행하였다. 지역마다 의례가 형식상으로 일치하는 것은 이러한 이유 때문이다. 그러나 이전 시대에 각 지역마다 행한 고유한 의례는 물론이고, 위와 같이 지방 통치의 수단으로 국가에서 그 시행을 명한 각종 의례들도 시대가 내려올수록 그 형식이 변하고 지역적 특색이 가해져 결국은 지역마다 차이를 나타내게 된다.

성황제, 여제, 기우제 등 유교적 국가 질서 속에서 행해지던 군·현 단위의 의례들은 조선후기에 들어오면서 형식만 유지되는 등 쇠퇴의 길을 걷다가 일제강점기에 들어와 이를 뒷받침하던 제도가 소멸하고 이를 담당해 온 향리층이 기존의 향촌 조직에서 빠져나감으로써 자연히 중단되었다. 군·현 단위의 의례가 사라진 반면 마을 공동체를 단위로 하는 동제는 1930년대까지는 크게 위축되지 않은 상태에서 지속되었다. 또한 향리층이 주도해 온 성황제와 같은 읍치 의례 중에는 마을 단위로 축소되어 그 명맥을 유지하고 있는 사례도 보인다.

이미 언급한 대로 농경 사회의 풍속은 대부분이 1년을 주기로 하는 농사력에 따른다. 풍속의 형성과 변화를 설명하기 위해서는 이러한 농사력과 이를 변화시키는 농업 생산력의 발전도 반드시 고려해야 한다. 이에 더하여 군·현을 단위로 하여 각 지역마다 겪게 되는 조선초·중기의 지배 세력의 동향과 교체의 추이도 풍속의 지

역적 특색을 결정하는 중요한 변수가 되어왔음을 상기할 필요가 있다.

국가 차원의 사전 의례는 크게 대사大祀, 중사中祀, 소사小祀로 분류된다. 이미 신라시대에 이와 같은 분류로 삼산三山과 오악五嶽과 명산대천名山大川에 제사를 지냈다. 조선 건국 직후에 대사로 지정한 의례는 사직社稷과 종묘宗廟에서의 의례이다. 고려 때의 대사였던 원(환)구圜丘, 방택方澤 등 천제天祭와 관련된 것들은 국왕이 중국의 천자와 맺는 관계의 성격에 따라 부침浮沈하였는데, 중국의 정권 교체기이기도 한 조선 건국기, 그리고 명나라가 망한 17세기 초 이후에는 특히 천제의 시행을 통해 조선국의 자주성을 강조하고자 하였다.

대사大祀로는 다음과 같은 것들이 있었다.

① 사직

사직의 사社는 토신土神, 직稷은 곡신穀神을 뜻한다. 중국의 천자나 제후들이 건국을 하면 먼저 사직단社稷壇을 세웠다. 우리나라는 신라 783년(선덕왕 4), 고려 991년(성종 10), 그리고 조선 1394년(태조 3)에 각각 사직단을 세웠다.

국가 사직의 위치는 도성 안 서부西部 인달방仁達坊이다. 국사國社는 동쪽에 있고 국직國稷은 서쪽에 있다. 두 단 모두 신좌神座가 북향하고 있다. 매년 중춘과 중추, 즉 2월과 8월의 상무일上戊日(그 달에 처음 맞는 戊日)과 납일臘日(동지 후 세 번 째 未日)에 대향大享을 지내고 맹춘孟春, 즉 정월 상신일上辛日에 기곡제祈穀祭를 지낸다. 축문祝文에는 조선 국왕의 성姓과 휘諱(=이름)를 적으며, 아악雅樂을 사용하였다. 문선왕文宣王, 즉 공자를 위한 석전제釋奠祭 때도 제사를 올렸다.

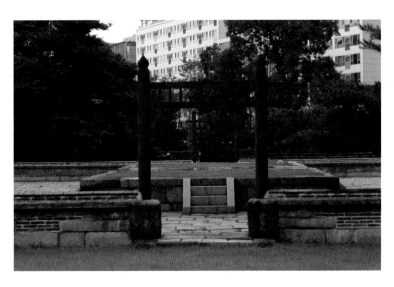

② 종묘

종묘宗廟는 1394년(태조 3)에 한양의 동부 연화방蓮花坊에 세웠다. 사계절 중 첫 달 상순과 납일에 큰 향사가 있고 초하루, 보름 및 시속명절, 즉 정조·한식·단오·추석·동지(正朝·寒食·端午·秋夕·冬至)에 작은 제사가 있었다.

③ 천제天祭 관련 대사大祀

원단圜壇은 한강 서동西洞에 있었다. 국초에는 천제를 지내는 장소였으며 세종 때 폐지하였지만 그것도 잠시이고 곧 복설復設하였다. 세조 때 친행親幸하여 제를 올렸다는 기록이 있다.

순조 이후에 편찬된 것으로 추정되는 『동국여지비고東國輿地備考』에는 단묘대보단壇廟大報壇이 대사로 추가되어 있다. 이것은 창경궁 북쪽 담밖에 위치한다. 1704년(숙종 30)에 명나라 신종神宗에 대한 향사를 위해 건립한 것으로 매년 3월에 제를 지낸다. 1749년(영조 25)에 증축하여 명나라 태조太祖와 의종毅宗을 추가로 제향하였다.

중사中祀에는 다음과 같은 것들이 있었다.

① 풍운뇌우산천성황단風雲雷雨山川城隍壇

지금 남단南壇이라 칭하는 것으로 청파역靑坡驛에 위치한다. 풍운
뇌우신이 가운데에, 산천신이 왼쪽에, 성황신이 오른쪽에 남향하고
있다. 매년 2월과 8월의 상순에 길일을 택하여 제사를 지낸다.

② 악해독단嶽海瀆壇

3칸의 묘廟가 남쪽 교외에 있었으며 남단의 제도와 같다. 악嶽은
남쪽은 지리산, 중앙은 삼각산, 서쪽은 송악산, 북쪽은 비백산鼻白
山과 백두산이다. 해海는 동해·남해·서해다. 독瀆은 남쪽은 웅진과
가야진, 중앙은 한강, 서쪽은 덕진·평양강·압록강, 북쪽은 두만강
이다. 제사일은 성황단과 같다.

③ 선농단先農壇

동교東郊, 즉 서울 동쪽 교외의 보제원普濟院 동동東洞에 위치한

선농단
서울 동대문

다. 남단의 제도와 동일하다. 신농씨와 후직씨를 모시는데 신농씨는 북쪽에 남향하였고, 후직씨는 동쪽에 서향하였다. 매년 경칩 후 길한 해일亥日을 골라 제사한다. 1476년(성종 7) 정월에 임금이 친히 임하여 제사를 지냈다는 기록이 있고, 1704년(숙종 30)에도 임금이 친히 기우제를 지냈다.

④ **선잠단**先蠶壇

동교의 혜화문 밖에 위치한다. 남단의 제도와 동일하다. 서릉씨西陵氏를 모시는데, 북쪽에서 남향을 하고 있으며 3월 중 길한 사일巳日을 택하여 제사한다.

⑤ **우사단**雩祀壇

동교에 위치한다. 남단의 제도와 동일하다. 흉망씨句芒氏, 축융씨祝融氏, 후토씨后土氏, 욕수씨蓐收氏(형벌을 맡은 가을의 신), 현명씨玄冥氏, 후직씨后稷氏를 모신다. 신의 위치는 모두 북쪽에서 남향을 하고 있으며 서쪽을 높은 곳으로 친다. 매년 정월 상순 중 택일하여 제

선잠단지
서울 성북

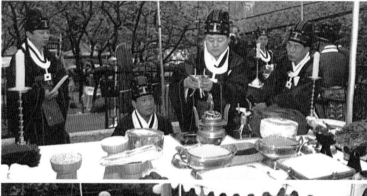

선잠제를 재현하는 모습

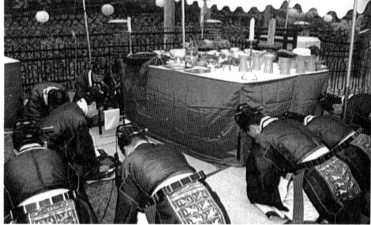

사한다. 1739년(영조 15)에 임금이 기우제를 친히 열었다는 기록이 있다.

그밖에 문선왕文宣王, 조선 단군朝鮮檀君, 후조선 시조後朝鮮始祖 기자箕子, 고려 시조高麗始祖가 각각 중사의 대상이었다. 문선왕인 공자를 제향하는 곳을 문묘文廟라고 하는데 서울에서는 성균관 남쪽 대성전에 위치한다. 이곳에서는 매달 초하루와 보름에 알성례謁聖禮를 지내고 봄, 즉 2월 초정일初丁日(각 달에 10干 중 처음 丁자가 드는 날)과 가을, 즉 8월 초정일初丁日에 석전례를 행한다. 각 지방 향교의 대성전에서도 석전례를 지냈는데 그 목적은 공자를 비롯한 유교 성현들에 대한 제사를 통하여 지방민에게 그 이념을 확산시키고 교화시키는데 있었다.

기자를 모시는 기자사箕子祠는 고려 이래로 평양성 안에 있었다. 즉, 1105년(숙종 10)에 왕이 서경에 행행行幸하였을 때 정당문학政堂文學 정문鄭文이 사우祠宇 세우기를 건의하여 중사로 제사를 지내왔고, 1430년(세종 12)에 비碑를 세웠다.

소사小祀에는 다음과 같은 것들이 있었다.

① 영성단靈星壇

남교南郊, 즉 서울 남쪽 교외에 위치한다. 북쪽에서 남향하고 있으며 매년 입추 후 진일辰日에 제사를 지낸다.

② 명산대천단名山大川壇

형식은 영성단과 같으나 실제 단은 없고 3칸의 묘廟가 있다. 북쪽에서 남향하고 있다. 명산은 동쪽에 치악산, 남쪽에 계룡산, 죽령산, 우불산亏佛山, 주흘산主屹山, 금성산錦城山, 중앙에 목멱산, 서쪽에 오관산五冠山, 우이산牛耳山, 북쪽에 감악산紺岳山, 의관산義舘山

등이고, 대천은 남쪽에 양진명소楊津溟所, 중앙에 양진楊津, 서쪽에 장산곶長山串, 하사진河斯津, 송곶松串, 청천강清川江, 구진九津, 익수溺水, 북쪽에 덕진명소德津溟所, 불류수沸流水 등이다. 매년 2월과 8월에 날을 택하여 제사지낸다.

③ 사한단司寒壇

사한단은 남교의 동빙고 빙실氷室 북쪽에 있으며 현명씨玄冥氏를 향사한다. 형식은 영성단과 같다. 매년 춘분 때 개빙開氷하고 12월 상순에 택일하여 장빙藏氷하고 제사한다.

④ 포 단酺壇

형식은 마보단과 같으며 포신을 향사한다. 명황螟蝗, 즉 해충들이 있으면 제사한다.

⑤ 여 단厲壇

북부 창의문彰義門 밖 장의사동藏義寺洞에 있다. 형식은 영성단과 같다. 1452년(문종 2)에 설치하였다. 성황신은 단 북쪽에 남향하고 제사를 받지 못하는 귀신 15위는 단 아래에 좌우로 서로 마주보게 설치하였다. 매년 청명, 7월 15일, 10월 초하루에 제사를 지낸다.

⑥ 노인성 단老人星壇

남교에 위치한다. 북쪽에 남향하고 있으며 매년 추분일秋分日에 제사를 지낸다.

⑦ 마조단馬祖壇

남교에 위치한다. 북쪽에 남향하고 있으며 매년 2월의 중기中氣, 즉 춘분이 지난 후 바로 오는 강일剛日에 말의 조상인 천사天駟에게

제사를 지낸다.

⑧ 선목단先牧壇

처음 말을 기른 자를 향사하는 단이다. 1749년(영조 25)에 우역牛疫이 돌아 단을 쌓고 위판을 만들어 제사하였다. 매년 5월 중기, 즉 하지 후에 오는 강일에 제사를 지낸다.

⑨ 마사단馬社壇

처음 말을 탄 자를 향사하는 단이다. 매년 8월 중기, 즉 추분 후 강일에 제사를 지낸다.

⑩ 마보단馬步壇

해마신害馬神에게 향사하는 단이다. 매년 11월 중기, 즉 동지 후 강일에 제사를 지낸다.

이상 4개의 단은 모두 동교의 살곶이 목장 안에 있다.

⑪ 마제단禡馬祭壇

동북쪽 교외에 있다. 치우신蚩尤神을 향사한다. 강무講武 하루 전에 제사지낸다. 그런데 영성단 이하 소사는 모두 폐지되었다. 단지 마조단은 1796년(정조 20)에 복설되었다.

다음은 마조단의 경우와 같이 추가·보완된 국가의 세시 의례들을 모았다. 조선초기에 설치된 유교적 의례들은 거의가 그대로 조선 말기까지 유지되었으며 도중에 추가·보완된 것들이 있다.

계성사啓星祠는 문묘 서북쪽에 위치한다. 1699년(숙종 25)에 건립하였다. 공자를 주향으로 하고 안씨顔氏, 공씨孔氏, 증씨曾氏, 맹씨孟氏를 배향한다. 매번 석전일 자시子時에 작은 짐승을 희생물로 선제

先祭한다.

숭절사崇節祠는 문묘 동쪽에 위치한다. 1683년(숙종 9)에 건립하였다. 진晉의 동양董養, 당唐의 하번何蕃, 송宋의 진동陳東과 구양철歐陽徹을 제사한다.

반면 천제와 관련된 도교 의례는 조선 초에 잠시 시행되었을 뿐 곧바로 국가 중심의 의식으로서의 위치를 상실하였으며, 정치적·사회적 중요성도 잃었다. 특히 하늘에 제사를 지내는 재초의식齋醮儀式은 유교적 이념과 이에 따른 정치적 질서에 맞지 않아 이른 시기에 유신들에 의해 거부되었다.

고려시대 이래 도교 신에 대한 초제醮祭를 관장하던 소격전昭格殿은 1466년(세조 12)에 그 규모를 축소하여 소격서昭格署로 개칭되었고, 1518년(중종 13)에 삼사三司에서 이를 파하도록 청하고 부제학 조광조가 상소로서 간하여 잠시 혁파되었다가 곧 복구되었는데, 결국 임진왜란 후에 완전히 폐지되었다.

성신초제星辰醮祭를 지냈던 강화의 마니산단摩尼山壇(또는 摩利山壇)은 1639년(인조 17)에 단을 수리하였다고 한 것으로 미루어 임란 이후에도 폐지되지는 않았던 것 같다.

경상도 선산 서쪽 5리에 있는 죽장사竹杖寺 옆에 제성단祭星壇이 있다. 고려 때 남극노인성南極老人星이 이곳에 나타났다고 하여 매년 춘추로 중기일中氣日을 정하여 분향하고 제사를 지냈으나 조선에 들어와서 그 제사는 폐지되고 석단石壇만 남았다. 제성단은 함흥의 남쪽 40리 도련포都連浦 위에도 있다. 태조가 등극한 후 태백성太白星에게 제사지내기 위해 창설하여 매년 단오때 어의御衣와 안마鞍馬를 보내 제사지냈다.

충청도 문의현의 구룡산九龍山 마루에는 노인성전老人星殿 터가 있다. 노인성제는 수명장수를 기원하기 위하여 노인성에게 드리는 도교적 제례다. 노인성이란 남극성, 수성壽星, 수노인壽老人, 남극노

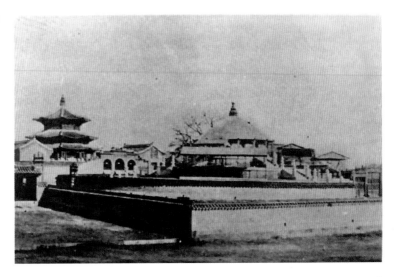
환(원)구단과 황궁우

인 등으로 불리는 별로 도교에서 남두南斗라고 부르는 별이다. 고려 때는 도교식 초제醮祭로 제사를 지내다가 조선에 들어와서는 성신星辰에 대한 제사의 하나로 지내 그 성격이 바뀌었다.

이와 같이 공식적인 국가 행사로서의 도교 의식은 조선중기 이후에는 찾아볼 수 없게 되었다. 그러다가 대한제국기인 1897년에 환(원)구단圜丘壇이 건립되고 5성五星과 28수二十八宿를 종향從享하였으며 그 대신 성단星壇은 폐하였다.

조선후기에는 도교의 한 변형이라고 할 수 있는 삼제군三帝君에 대한 신앙이 유행하였다. 삼제란 관성關聖(=蜀漢의 關羽)제군, 문창文昌제군, 부우孚佑제군의 삼성三聖을 말한다. 이 3사람은 신선이 되어 천궁天宮으로 올라가 제군의 자리에 앉아서 하계 인간의 선악을 감시하여 화복을 내리는 존재로 받아들여졌으며, 그중 관우를 지상 지존으로 섬겨 '삼계복마대성관성제군三界伏魔大聖關聖帝君'으로 불렀다. 이러한 삼제 신앙은 곧 전 지역으로 확산되었다.

1711년(숙종 37)에 각 도에 어명을 내려 관왕묘의 제식祭式을 선무사宣武祠의 예에 따라 정하게 하고 매년 경칩과 상강霜降에 향축을 보내어 본도에서 제를 지내게 하였다. 선무사는 도성문 태평관

서쪽에 있던 것으로 명나라 병부상서 양호楊鎬를 3월과 9월 중정일
中丁日에 제향하였다.

관왕묘에서는 관우의 생일인 5월 13일에 대제大祭를 연다. 국제
國制에는 매년 봄 경칩일과 가을 상강일에 제를 행한다고 하였는데
무관 장신將臣으로 제관을 삼았다. 도시의 남녀들도 이곳에 와서 기
도하여 향화香火가 일년 내내 그치지 않았다고 한다. 또 시전의 상
인들은 관성제關聖帝를 신봉하여 재물을 관장하는 신으로 삼고 그
소상塑像을 종로 보신각 옆에 모셨다. 시월상달에는 상가에서 남묘
南廟에 고사하여 재운을 빌었다.

1883년(고종 20)에는 어명을 내려 관왕묘를 송동宋洞에 세우고 제
반 절차는 동과 남에 있는 관왕묘의 예에 따르게 하였는데 이것이
곧 북묘北廟이다. 이후 전주에도 관왕묘가 세워졌다는 사실은 『조
선왕조실록』 고종 36년 기사로도 알 수 있다.

섣달 그믐 하루 이틀 전부터는 우금牛禁(고기를 먹을 목적으로 소를
잡는 것을 금하던 제도)을 완화한다. 형조와 한성부 등 이를 담당하는
관서에서는 단속 관리가 차고 다니는 우금패牛禁牌를 회수하여 두
었다가 설날이 되면 내준다. 이는 서울 사람들에게 이 때 한 번 설

고기歲肉를 실컷 먹는 기회를 준다는 뜻으로 시행하는 것이지만 간혹 그렇게 하지 않을 때도 있다.

.02

세시 풍속의 계급적 성격

세시 풍속은 그 주체가 누구인가에 따라 내용은 물론 그 성격도 달라질 수 있다. 앞서 『수서』의 예에서처럼 고구려의 왕은 놀이판에 직접 들어가 민중들과 함께하는 모습을 보여주었다. 반면에 시대가 내려올수록 국가의 규모가 커지고 복잡해지면서 그와 같은 일은 상상도 할 수 없는 일이 되어 갔다. 고려말 관료들의 반대에도 불구하고 우왕禑王은 단오 때 시가의 누정에 올라 격구 등 잡희를 관람할 수 있었으나(禑以端午登市街樓觀擊毬火炮雜戲-『高麗史』卷134 列傳47) 이는 조선의 국왕에게는 허용되지 않는 일이었다. 관료화가 더욱 진행된 조선후기에는 같은 지배 계급이지만 도시 생활을 해온 고위 관료들과 지방의 양반들 간에도 세시에 대한 인식과 경험에서 차이가 났으며, 후자의 경우도 농민들의 행사에 적절한 거리를 두고 대응했던 것 같다. 서울에서 벼슬살이를 하다가 외관으로 나간 사대부들이 지방에 머물면서 보거나 겪은 세시 풍경들은 기록으로 남길 정도로 대부분 낯선 것들이었다.

민간의 풍속을 긍정적으로 보는가 아니면 미신적이고 타파해야 할 대상으로 여기는가는 양반 사족들 사이에서도 서로 인식의 편차

가 있었지만 〈격양가擊壤歌〉에서 볼 수 있듯이 농사의 수고로움에 대해서는 모두가 같은 목소리를 내었다. 그러므로 세시 풍속은 군왕과 사대부, 그리고 일반 백성의 3자 관계에서 보면 우선 각각의 세시 행사가 있는 반면 군신君臣과 민民이 구별되는 것, 군과 신민臣民이 구별되는 것, 그리고 군신민 모두가 공통되는 것 등으로 나누어 볼 수 있다.

한식과 추석은 대표적인 속절이기도 하지만 묘제墓祭가 보편화하면서 군신민 모두가 지켜온 세시일이라고 할 수 있다. 한식을 맞아 이우李堣(1469~1517)는 "온 나라 백성들이 조상 무덤을 찾는 때 산소마다 소지한 재 날리네(擧國民風上塚時 墦間多見祗灰飛)"(『송재집松齋集』洪川寒食)라고 하였다. 뒤에 다시 언급되겠지만 조선후기에는 오랜 전통이기도 한 추석이 한식을 앞지르고 가장 보편화된 세시 명절이 된다.

농사일이 끝나고 민중의 축제가 벌어지는 백중날은 망혼일亡魂日이라고 부른다. 여염 백성들은 이날 달밤에 채소·과일·술·밥 등을 차려놓고 돌아가신 어버이 혼을 불러 제사를 모신다(備蔬果酒飯 招其亡親之魂也). 이날 사대부들은 무엇을 했을까? 박은朴誾(1479~1504)의 문집을 보면 그는 이날 서울 잠두봉蠶頭峯 아래에서 3명이 모여 "뱃놀이를 하며 보냈다"(『읍취헌유고挹翠軒遺稿』題蠶頭錄後). 서애 류성룡柳成龍(1542~1607)은 "7월 15일은 세속에서 백종百種이라 하여 시골 백성들이 부모를 위해 영혼을 불러다가 제사를 지낸다"(七月十五日 俗號百種 村民爲父母招魂以祭之)고 하였다(『서애집西厓集』百種). 이는 뒤집어보면 자신들은 그렇게 하지 않았다는 뜻이기도 하다. 고경명高敬命(1533~1592)은 『제봉집霽峯集』에서 이날의 우란재盂蘭齋 행사는 조선 이전의 비속鄙俗이라고 하여(中元日雨 : 好是金風玉露時 中元佳節雨偏奇 … 盂蘭舊俗雖堪鄙 君子應添怵惕思) 부정적인 견해를 보였다.

중원이 농민들의 여름철 축제일이면 상원上元, 즉 정월 보름은 농민들의 겨울철 축제일이라고 할 수 있다. 이날 노수신盧守愼(1515~1590)은 밖에서 시끄러운 소리가 들려와 그 까닭을 묻자 달을 점쳐보니 길하다 하여 그런 것이라는 대답을 듣고는 "길흉吉凶이란 선비를 얽매어 어둡게 하는 것吉凶羈士昧"이라고 하였다(『소재집蘇齋集』上元). 김종직도 이날이 농가에서 달을 보고 농사점을 치는 날(農家 是日望月占年)임을 알았지만 행사와는 무관하게 하루를 보냈다.(『점필재집佔畢齋集』上元).

그러나 재경在京사족들과는 달리 향촌에 거주하는 재지사족들은 농사와 관련하여 농민들과 좀더 밀착되어 있었다. 기준奇遵(1492~1521)은 "향촌에 살던 어느 해 정월 보름 저녁에 농사일을 이야기하면서 달이 뜨는 것을 기다리는데, 달이 뜰 때에 높고 낮음으로 풍흉을 미리 알기 때문이라고 하면서 달이 낮게 떠서 금년도 매우 걱정스럽다."(…月出有高卑 年年踰水旱 豐凶先自知 此月出亦卑 今年深可憂…,『덕양유고德陽遺稿』上元)고 하였다.

재지사족의 농촌 생활에 대한 적응은 농사 방식에 대한 이해에서 출발한다. 강석기姜碩期(1580~1643)는 정치에 불만을 품고 고향 경기도 금천으로 내려갔는데 대략 1617년부터 1622년 사이다. 그는 하향한 후에 농사와 잠사에 뜻을 두었으나 요령을 알지 못하였으므로 노복의 말을 듣고 배웠다. "노복이 아침에 와서 말하기를 농촌에는 봄에 할 일이 많다. 소를 먹여 황폐한 땅을 갈고 말을 목장으로 몰고 비가 내리면 우선 논에 가두고 누에가 자면 뽕나무를 채취해야 한다"(老僕朝來告 田家春事忙. 飯牛耕廢地 驅馬牧荒場. 雨足先留稻 蠶眠必採桑,『월당집月塘集』春事忙).

4월 초파일 경우는 조선 시기에서도 전기와 후기가 달라 전기까지는 군현 전체가 행하는 행사였던 것이 후기로 가면 일반민들만의 잔치가 된다. 조선전기를 살았던 김종직은 "초파일에 수령을 비롯

한 관아 사령들과 백성들이 모두 장등長燈을 하는데 어긴 자는 벌을 내렸기 때문에 기름이 없는 백성들은 솔기름으로 겨우 횃불을 밝힐 수 있었다"(縛松明炬於長竿上達夜, 『점필재집』 四月初八日)고 하였다. 이행李荇(1478~1534)은 초파일에 관등 행사를 즐겨 보았으며, 칠석을 노래한 시에서는 유술儒術로는 부족하여 복서卜書를 보게 된다는 내용도 있다. 속절로 간주되는 추석을 즐겨서 지우知友들과 중팔완월회重八翫月會를 만들기도 하였다(『용재집容齋集』). 그는 농사를 권면勸勉하는 뜻을 높이 평가하여 입춘날에 토우土牛를 만드는 데에도 반대하지 않았다. 다만 기우제 때 토룡土龍을 제작하는 것은 반대하였다. 그러나 후기로 내려오면 지배층들은 그날이 초파일인 것은 알지만 무료하게 앉아 있을 뿐이었다.

유두流頭 천신薦新은 단오와 마찬가지로 시기가 내려오면서 양반들의 속절 행사에서 제외되었다. 조선전기까지만 해도 이들은 유두일이 되면 그 유래나 수단떡水團餠의 제조 과정 등을 형상화하는 등 관심을 보였을 정도로 그 전통은 지속되었지만 후기에 오면 이날에 대한 언급 자체가 드물거나 사라진다. 그리하여 유두는 민간의 속절로만 남게 되는 듯이 보이나 이날 임금도 차가운 수단떡을 먹는다고 하여 한편으로는 궁중에서 이러한 전통을 귀중히 여겨 지켜왔음을 알 수 있다. 이러한 현상을 보면 민속이 단순히 지배층의 문화를 일방적으로 수용하여 확대·재생산하는 낮은 단계의 문화 수준이 아니라 역으로 지배 문화에 영향을 줄 수 있다는 점을 일깨워 준다.

왕실의 세시 문화

친경親耕은 왕실의 세시 문화를 구성하는 핵심 중의 하나로 농사

한 해, 사계절에 담긴 우리 풍속

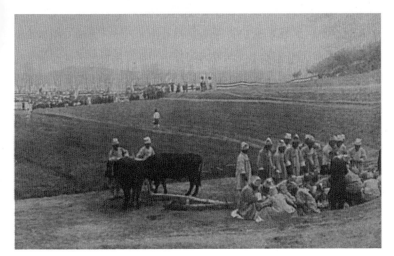

친경
1909년 4월 5일 순종 황제의 친경식
장면

와 농민이 모든 것의 근본이라는 사상을 상징적으로 표현하는 의례
적 행위다. 임금이 친경하는 날은 경칩 뒤에 길한 해일亥日을 택일
한다. 그밖에도 왕실 고유의 세시 행사도 많지만 제사를 기준으로
하면 사시四時와 납일臘日 외에 고유의 풍속으로서 설, 한식, 단오
및 추석의 사명일四名日에다 동지를 더하여 다섯 명절로 제향을 거
행하였다.

다음은 주로 홍석모의 『동국세시기』에 들어있는 내용을 중심으
로 왕실 세시 관련 기사들을 엮어보았다. 곧 설날이 되면 의정부 대
신은 모든 관원을 인솔하고 대궐에 나아가 임금에게 새해 문안을
드리고 새해를 축하하는 전문箋文과 옷감을 올리고 정전 앞뜰에 모
여 조하朝賀 의례를 행한다. 8도의 관찰사, 병사, 수사, 각 주·목의
부사·목사도 전문과 토산물을 진상하며 주, 부, 군, 현의 호장과 아
전도 모두 와서 조회 반열에 참가한다. 동짓날에도 전문을 올리는
의례를 행한다.

왕명의 출납을 담당하는 기관인 승정원에서는 시종侍從과 당하의
문관들을 미리 선발하여 일종의 축하시인 연상시延祥詩를 지어 올
리게 한다. 시종이란 옥당玉堂·대간臺諫·검열檢閱·주서注書 등 임

금 곁에서 일을 보는 관직을 말하며, 당하 문관이란 정3품 통훈대부通訓大夫 이하의 문관직을 말한다. 임금은 홍문관弘文館, 예문관藝文館 및 규장각奎章閣의 제학提學 들에게 명하여 오언五言이나 칠언七言 율시 절구를 짓게 하며 그것을 채점해서 등수 안에 든 시는 대궐 안 기둥과 문설주에 붙인다. 입춘날의 춘첩자春帖子나 단오날의 단오첩端午帖도 모두 이 예를 따라 한다.

입춘날 대궐 안에서는 춘첩자春帖子를 붙인다. 관상감觀象監에서 주사朱砂, 즉 모래로 갠 붉은 물감으로 재앙을 쫓는 벽사문辟邪文을 찍어 대궐에 바치면 그것을 문도리에 붙인다. 그 내용은 다음과 같다.

갑작甲作은 흉직한 것을 잡아먹고, 비위脾胃는 호랑이를 잡아먹고, 웅백雄伯은 도깨비를 잡아먹고, 등간騰間은 상서롭지 못한 것을 잡아먹고, 남저攬諸는 허물을 잡아먹고, 백기伯奇는 환상을 잡아먹고, 강량强梁과 조명粗明은 둘이 함께 책형磔刑(시체를 길거리에 버리는 무거운 형벌)을 당해 죽은 책사磔死 귀신과 이에 기생하는 귀신을 잡아먹고, 위수委隨는 관觀을 잡아먹고, 착단錯斷은 거巨를 잡아먹고, 궁기窮奇와 등근騰根은 둘이 함께 벌레를 잡아먹는다. 무릇 이 12귀신을 시켜 흉악한 것들을 내쫓기 위해 네놈들을 위협하여 몸뚱이를 잡아다가 허리뼈를 부러뜨리고 네놈들의 살을 찢고 내장을 뽑으려 한다. 네놈들 중 빨리 서두르지 않고 뒤에 가는 놈들은 12귀신의 밥이 될 테니 율령을 시행하듯 빨리 나가도록 하라.

(甲作食歹匈 脾胃食虎 雄伯食魅 騰間食不祥 攬諸食咎 伯奇食夢 强梁粗明共食磔死寄生 委隨食觀 錯斷食巨 窮奇騰根共食蠱 凡使十二神 追惡凶 嚇汝軀 拉汝幹節 解汝肌肉 抽汝肺腸. 汝不急去後者爲糧 急急如律令)

이것은 즉 송나라 범엽范曄 등이 지은 『속한서續漢書』 중 「예의지禮義志」에 있는 내용으로 납일臘日 전날 큰 나례儺禮, 즉 섣달 그믐

밤의 귀신 쫓는 제의 행사 때 역질 귀신을 쫓는 장면에서 진자辰子, 즉 초라니가 화답하며 부르던 가사다. 초라니란 나이가 10살에서 12살 정도 먹은 남녀 아이들로서 행사 때 선발되어 악귀 쫓는 소리를 낸다. 그런데 이 가사를 입춘날 부적으로 만들고 단오날에도 이것을 붙인다.

또 이것으로 단오 부적도 만든다. 문에 붙이는 첩자에는 '신도울루神荼鬱壘'(뭇 귀신을 다스린다는 도삭산의 두 귀신)라고 4글자를 쓴다. 연구聯句로 쓰는 것 중에는 다음과 같은 대귀對句가 있다.

○ 문신호령 가금불상門神戶靈 呵噤不祥
 각 집마다 신령이 있어 상서롭지 못한 것을 물리친다.
○ 국태민안 가급인족國泰民安 家給人足
 나라는 태평하고 백성은 평안하여 집집마다 넉넉하다.
○ 우순풍조 시화세풍雨順風調 時和歲豊
 비바람 순조로워 시절이 평화롭고 세월이 풍요롭다.

서화에 관한 임무를 맡고 있는 도화서圖畵署에서는 수성선녀도壽星仙女圖와 직일신장도直日神將圖 그림을 그려 관가에 바치고 또 서로 선물하는데 이것을 세화歲畵라고 하여 축하하는 뜻을 나타낸다.

세화 십장생十長生 및 문배門排, 단오 적부赤符 등은 다 고려시대 이래로 전해 내려온 도교 전통의 행사다. 유득공의 『경도잡지』에

단오 부적
충남 서산
ⓒ 송봉화

십장생도
정초에 왕이 중신들에게 새해 선물로 주는 경우가 많았다
서울역사박물관

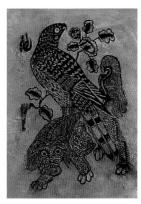
계호도
액막이를 위해 닭과 호랑이가 그려져
있다

동인승

수성壽星, 선녀仙女, 일직신장日直神將 등을 그린 것을 세화라고 하였다. 문배란 금빛 갑옷을 입은 두 장군의 화상을 궁궐 문 양쪽 문짝에 붙인 것으로 한 장군은 부월斧鉞, 즉 도끼를 들고, 한 장군은 절부節符를 가지고 있는 한 길이 넘는 장군 화상이다. 도끼나 절부, 또는 부절은 각각 천자의 신임을 상징하는 물건들이다. 김매순의 『열양세시기』에 벽에 붙인다고 한 닭이나 호랑이 그림도 이에 해당된다. 적부는 관상감에서 천중절天中節, 즉 단오에 주사朱砂로 쓴 붉은 부적으로, 이것을 찍어서 임금에게 바치면 대내大內에서는 문 위 중방에 붙여 살을 없애고 상서로운 일이 있기를 기원하였다.

또 붉은 도포를 입고 까만 사모를 쓴 화상을 그려 편전의 겹 대문에 붙이기도 하고, 종규鍾馗라는 귀신이 사악한 귀신을 잡는 상을 그려 문에 붙이기도 하며, 또 귀신의 머리를 그려 문설주에 붙이는 등의 방법으로 사귀와 전염병을 물리친다. 여러 왕실과 외척들의 문간에도 이런 것들을 붙이지만 여염집에서도 이를 본따 붙였다.

인일이란 인날, 또는 사람날이라고도 하고 정월 초이렛날을 말한다. 이날 임금은 규장각 신하들에게 동인승銅人勝을 나누어 준다. 이것은 작고 둥근 거울 같은 것으로 자루가 달려 있고 뒤에 신선이 새겨져 있다. 임금은 제학들에게 명하여 과거를 실시하게 하는데 이를 '인일제시人日製試'라고 한다. 성균관에서는 유생들이 아침과 저녁으로 식당에 갈 때마다 점을 찍어주는데, 30일이 되어야 원점圓點을 받아 비로소 과거를 보게 된다. 시험 과목으로는 시·부·표·책·잠·명·송·율·부·배율(詩·賦·表·策·箋·銘·頌·律·賦·排律) 등 각 문체별로 마음대로 제목을 선택하게 하여 시험을 보이고 그 것을 심사하여 장원을 한 자에게는 과거 시험에 정식으로 급제한 사람과 똑같은 자격을 내리거나 복시覆試를 볼 자격을 주는 등 차등있게 상을 주었다. 과거는 성균관이나 문묘에서 시행하기도 하고 대궐 안에서 임금이 친히 임한 가운데 보기도 하며 또 혹은 외부의

유생들도 칠 수 있게 자격을 개방하기도 한다. 명절날 선비들에게 시험을 치게 하는 것은 인일로부터 시작하여 3월 삼짇날, 7월 칠석, 9월 중양절에 행하는데 모두 인일제시와 같은 방식으로 한다. 이런 것들을 절제節製라고 한다.

정월의 첫 번째 해亥 자가 들어가는 날은 돼지날이라고 하고 첫 번째 자子 자가 들어가는 날은 쥐날이라고 한다. 이날 궁중에서 젊은 내시 수백 명이 잇달아 햇불을 땅에 끌면서 "돼지 그슬리자, 쥐를 그슬리자." 하고 외치며 돌아다녔던 것은 오랜 관행이었다. 임금은 곡식을 태워 주머니에 넣은 것을 재상들과 근시들에게 나누어주어 풍년을 기원하는 뜻을 표시하였으므로 돼지주머니亥囊나 쥐주머니子囊라는 말이 생겼다. 이 주머니들은 비단으로 만들었는데 돼지주머니는 둥근 모양이고 쥐주머니는 길었다. 정조 임금은 등극하자 이 옛날 제도를 복구하여 주머니를 하사하였다.

정월 보름 대궐 안에서는 『시경詩經』「빈풍豳風」7월편에 나오는 내용인 경작하고 수확하는 형상을 본 따 좌우로 나누어 승부를 겨루었다. 풍년을 기원하는 뜻으로 항간에 볏가릿대禾竿를 세우는 일도 이와 같은 행사의 일종으로 볼 수 있다.

정월 5일, 14일, 23일을 삼패일三敗日이라고 한다. 매달 이 날에는 모든 일을 꺼려서 감히 행동하지 않고 밖에 나가는 것도 삼간다. 이는 고려 시대 이래로 풍속에 이 세 날을 임금이 사용하는 날로 삼았으므로 신하와 백성들이 이 날을 사용하지 않고 기일로 삼은 데서 비롯되었다고 한다.

2월 초하루에는 임금이 재상들과 옆에서 모시는 시종侍從들에게 중화척中和尺이라고 부르는 자를 내리는데 이 자는 반죽斑竹, 즉 점이 있는 대나무나 향나무赤木로 만든다. 이 제도는 1796년(정조 20)에 세운 것으로 중국 당나라 때의 옛 중화절中和節 행사를 본뜬 것이다.

중화척

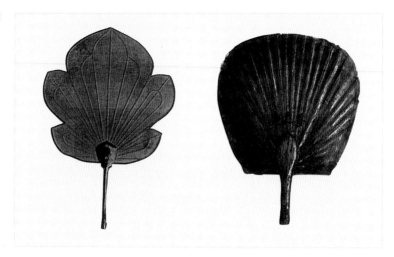

청명일에는 임금은 느릅나무와 버드나무에서 일으킨 불을 각 관사에 하사한다. 이는 곧 『주례周禮』에 하관夏官이 했다는 출화出火나 당나라와 송나라 때의 사화賜火 등 예로부터 전해 내려오는 제도다. 개화改火는 불씨를 바꾼다는 뜻이다. 집안의 불씨는 평소에는 꺼트리지 않도록 주의한다고 하는데, 왕실이나 관공서에는 한해에 5번 일정한 나무를 맞비벼 불을 일으켜 불씨를 바꾸었다.

『경국대전經國大典』 4권 「병전」에 개화하는 방법이 나온다. 즉 입춘, 입하, 입추, 입동의 4절기와 함께 7월 중 신, 유, 술, 해, 4일 가운데 하루를 택하여 불씨를 바꾼다. 서울에서는 병조에서, 각 고을은 자체적으로 하는 규정이 있었지만 민간에까지 보급되지 않았고 나중에는 관청 행사로서도 유명무실해졌다.

시절	사용나무
봄	느릅나무나 버드나무
여름	대추나무나 살구나무
7월	뽕나무나 구지나무
가을	떡갈나무나 참나무
겨울	홰나무나 박달나무

3월 늦은 봄이 되면 대궐 음식을 준비하는 사옹원司饔院의 관리들은 그물을 던져 한강에서 웅어를 잡아다가 임금에게 진상하였다.

5월 5일 단오에 임금은 규장각 신하들에게 쑥으로 호랑이 모양을 만든 애호艾虎를 하사한다. 애호는 짧은 지푸라기와 비단 조각으로 꽃을 만들어 갈대 이삭처럼 주렁주렁 감아 묶은 것이다. 공조에서 단오 부채를 만들어 바치면 임금은 이것을 궁중의 재상들과 시종들에게 하사한다. 그러나 단오 절선端午節扇으로 임금이 직접 하사하는 양은 그리 많지 않았다. 400~500 자루에 해당하는 그 외의 물량은 4월 그믐에 예조에서 각도의 선물들을 받아 충당하는 것이다.

부채 중에 매우 큰 것은 대나무로 된 흰 살이 40개 내지 50개나 된다. 이것을 백첩선白貼扇이라고 하고 옻칠을 한 것을 칠첩선漆貼扇이라고 한다. 이것을 받은 사람들은 대개 금강산 1만 2천봉을 그린다. 혹 광대나 무당들이 이것을 갖는 경우도 있는데 부채에다 꺾은 가지·복사꽃·연꽃·나비·은붕어·해오라기 등을 그리기를 좋아하였다.

관상감에서 주사朱砂로 천중절, 즉 단오절 부적을 만들어 대궐에 바치면 대궐에서는 그것을 문 위에 붙여 좋지 못한 귀신들을 물리친다. 양반 집에서도 이것을 붙인다. 그 부적의 내용을 보면 "5월 5일 천중절에 위로는 하늘의 녹을 받고 아래로는 땅의 복을 받아라. 치우蚩尤(고대 중국 황제 시대의 제후) 신은 구리 머리에 쇠 이마에 붉은 입과 붉은 혀를 가졌다. 404가지의 병을 일시에 없앨 것이니 율령을 시행하듯 빨리빨리 행하라.(五月五日 天中之節 上得天祿 下得地福 蚩尤之神 銅頭鐵額 赤口赤舌 四百四病 一時消滅 急急如律令)"는 것이다.

임금의 약을 관리하는 내의원內醫院에서는 여러 약초 가루를 꿀에 넣어 끓인 제호탕醍醐湯을 만들어 임금에게 바치며 또 구급약인 옥추단玉樞丹을 만들어 금박을 입혀 바친다. 그러면 임금은 그것을

오색실에 꿰어 차고 다님으로써 액을 제거하며 가까이서 모시는 신하들에게도 나누어준다. 그 밖에도 5월에 들어 임금은 보리·밀·고미菰米로써 종묘에 천신 제사를 지내며 재상집과 양반집에서도 이를 행한다.

6월에는 임금이 얼음을 각 관서에 나누어주는데, 나무로 패牌를 만들어 주어 얼음 창고에서 받아가도록 한다. 유두일은 민간의 속절이었지만, 앞서 언급한대로 궁중에서도 숭상하여 왕도 차가운 수단떡을 먹는다고 하였다.

11월 동지 때 관상감에서는 임금에게 역서曆書를 올린다. 그러면 임금은 모든 관원들에게 황색 표지를 한 황장력黃粧曆과 백색 표지를 한 백장력白粧曆을 반포하는데 '동문지보同文之寶'란 4글자가 새겨진 옥새御璽를 찍는다. 각 관서에서도 모두 분배받는 몫分兒이 있다.

12월 섣달 초하룻날 이조에서는 조정 관리 중에 파면되었거나 품직이 강등되었던 사람들의 명단을 작성하여 임금에게 올렸는데, 이것을 세초歲抄라고 한다. 임금이 세초의 관리 명단 아래에다 점을 찍으면 해당자는 서용敍用, 즉 다시 기용되거나 감등減等, 즉 벌이 감해진다. 6월 초하루에도 그렇게 하는데 시기를 이렇게 정하는 것은 대체로 이와 같이 관리를 평가하는 대정大政 행사를 6월과 12월에 하기 때문이다. 나라에 경사가 있어서 사면하게 될 때는 별도의 세초를 작성하여 바치는데, 이러한 것들은 대개 임금이 관대한 정치를 하고 있음을 강조하기 위해 나온 것이다.

제석除夕, 즉 섣달 그믐이 되면 조정에 나가는 신하로서 2품 이상과 시종侍從들은 대궐에 들어가 묵은 해 문안을 드린다. 대궐 안에서는 섣달 그믐 전날부터 대포를 발사하는데 이를 연종포年終砲라고 한다. 불화살火箭을 쏘고 바라와 북을 치는 것은 곧 옛날에 큰 나례굿大儺을 열어 전염병을 퍼뜨리는 역질 귀신疫鬼을 쫓던 제도

의 흔적이며 또한 섣달 그믐밤과 설날 아침에 폭죽을 터뜨려 귀신을 놀라게 하던 제도를 모방한 것이다. 중국 북경의 풍속은 세밑부터 치고 두드리는 소리로 떠들썩하다가 관등절觀燈節, 즉 정월 보름을 지낸 후에야 그치는데 이것을 연라고年鑼鼓라고 한다. 북경의 풍속은 도시민들의 풍속을 기록한 것인데 우리나라에서는 다만 궁중 안에서만 이를 행한다.

납일臘日에 내의원에서는 각종 환약을 만들어 임금에게 올린다. 이것을 납약臘藥이라고 하며 임금은 그것을 측근 신하와 지밀나인至密內人 등에게 나누어 하사한다. 청심원淸心元은 근심이 많고 소화가 안될 때 잘 듣고, 안신원安神元은 신열을 다스리는 데 효과가 있으며, 소합원蘇合元은 곽란을 치료하는 데 주효하여 이 3가지 환약을 가장 요긴하게 여긴다. 정조 임금 때인 경술년(1790년)에 새로 제조한 제중단濟衆丹과 광제환廣濟丸 두 종류의 환약은 소합원보다 효력이 더욱 빨랐다고 하며, 그것들을 모든 영문營門에 나누어주어 군졸들을 치료하는 데 쓰도록 했다고 한다.

납일 제사에 쓰는 고기로 멧돼지와 산토끼를 쓴다. 경기도 내에 산간 고을에서는 예로부터 납일 제사에 쓰는 돼지를 바치기 위해 그 지방 백성들을 동원하여 멧돼지를 수색하여 잡았으나 정조 임금의 명으로 이를 폐지하고 서울 장안의 포수를 시켜 용문산龍門山, 축령산祝靈山 등 여러 산에서 사냥하여 바치도록 했다. 또 이 날 참새를 잡아 어린아이를 먹이면 마마를 잘 넘어갈 수 있다고 하여 항간에서는 그물을 치거나 활을 쏘아 잡는 것을 보고 이를 허락하였다고 한다.

양반의 세시 문화

고려시기에도 지배층들이 절기와 관련하여 제사를 지낸 기사들이 보인다. 예를 들면 1015년(현종 6)에 정월 초하루와 5월 단오에 돌아가신 조부모와 부모에 대한 제를 지냈다는 기록이 있고, 1048년(문종 2)에는 대소 관리들이 사중월四仲月에 지내는 시제時祭에 이틀 간의 휴가를 주기로 하였다는 기록도 있다.

『고려사』에 고려의 속절로 원정元正·상원上元·한식寒食·상사上巳·단오端午·팔관회八關會·추석秋夕·중구重九·동지冬至 등을 들고 있는데[1], 당시는 제례, 특히 묘제가 보편화되지 않은 상황이어서 전통적인 유두절과 정조 및 단오절 외에 제례와 관련된 다른 속절이 더 있었는지는 명확하게 드러나 있지 않다.

참고로 고려 관리들의 휴가일을 알아보면 다음과 같다.[2]

○ 매월 초하루, 8일, 15일, 23일.

○ 매월 입절일入節日 각 하루.

○ 원일元正 전후 7일간, 잠가蠶暇(子午日) 하루, 인일人日 하루, 상원上元 하루, 연등燃燈 하루, 춘사春社 하루, 춘분春分 하루, 제왕사회諸王社會(3월 3일) 하루, 한식寒食 사흘, 입하立夏 사흘, 칠석七夕 하루, 입추立秋 하루, 중원中元 전후 사흘, 추석秋夕 하루, 삼복三伏 각 하루, 추사秋社(=社稷祭日) 하루, 추분秋分 하루, 수의授衣(9월 1일) 하루, 중양重陽 하루, 동지冬至 하루, 하원下元 하루, 팔관八關(11월 15일) 전후 사흘, 납향臘享 전후 사흘, 일식 하루, 월식 하루, 단오端午 하루, 하지夏至 전후 사흘.

연등회와 팔관회는 알려진 대로 고려적인 세시 명절이다. 이에

대해 휴옹休翁 심광세沈光世(1577~1624)는 『휴옹집休翁集』 「해동악
부」에서 다음과 같이 설명하였다.

고려 태조 훈요십조 제6조에 '짐이 지극히 원하는 것은 연등과 팔관이
다. 연등은 부처를 섬기는 것이고 팔관은 천령과 오악과 명산대천과 용신
을 섬기는 것이다. 후세에 간신들이 가감을 하려 하더라도 절대 막아야 한
다. 군과 신이 같이 즐기면서 경거히 행하도록 하라.'고 하였다. 고려 태조
원년 11월에 유사가 '매년 11월이면 팔관회를 크게 열어 복을 빌었는데
이를 따르도록 하십시오.'라고 하여 태조가 이를 따랐다. 드디어 격구하는
마당에 윤등 자리를 설치하고 사방에 향로를 두고 높이 5장이 넘는 채붕
을 엮어 백희와 가무를 임금에게 보였다. 그 중 사선 악부나 용봉·상마·
차선 등은 모두가 신라 고사에서 비롯된 것이다. 백관은 홀기를 들고 예를
행하니 도시가 구경꾼으로 미어질 정도였다. 해마다 이를 행한 것이 고려
가 망할 때까지 지속되었다.

고려말기 기사 중에 속절이 되어 산소를 오르는 것은 옛 습속을
따른 것이라고 하여 속절에 묘를 찾는 습속이 이전부터 있었음을
알 수 있다. 1390년(공양왕 2)에 대부大夫 이상 관리들은 3대를 제
지내고 6품관 이상은 2대를, 7품관 이하 평민들은 부모만 제를 지
내게 하였는데, 사중월에 지내는 정제를 제외한 정조, 단오, 추석에
는 그 때에 나오는 음식을 올리고 술을 드리며 축문은 없다고 하여
기존의 정조와 단오에 추석을 추가하여 이 3절일을 제사와 관련한
당시의 속절일로 볼 수 있을 것 같다.

조선에 들어오면 사대부가에서는 기제사의 범위를 확대하는 등
주자의 『가례家禮』 내용을 따르게 되지만, 그것도 중기 이후에나 보
편화한 현상으로서 시행되기까지 상당한 기간이 걸린 데다 수용 방
식도 제각기 달랐다. 특히 속절 및 그에 따른 가례 행사에 대해서는

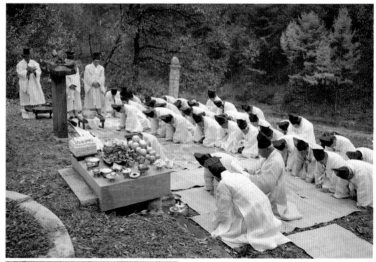

10월 시제
ⓒ 황헌만

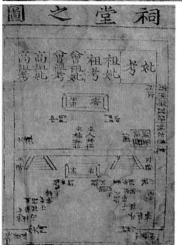

사당지도
『주자가례』의 사당지도[祠堂之圖]로 사
당 내부를 그림으로 그려 설명한 것이다.

주자가 제시한 중국의 것과는
다른 기준을 가지고 있었으리라
는 점은 자명하다.

주자 『가례家禮』에 따르면 속
절은 청명, 한식, 중오重午(단오),
중원中元, 중양重陽 등의 부류이
고 묘제는 3월 상순에 택일한다
고 하였다. 『국조오례의』에서는
한식·단오·중추를 속절로 정의
하였고 왕실의 묘제는 이때와 사시四時와 납일臘日·정조正朝·동지
冬至 모두 지내는 것으로 되어 있다.

이문건李文楗(1495~1567)의 『묵재일기』를 보면 그는 상원과 초파
일을 속절로 여겨 시식時食, 즉 시절 음식으로 신주 앞에서 천신薦
新하였다. "아침에 본가로 가서 약반藥飯과 청작淸酌으로 신주 앞
에서 천薦하였다(1536년 1월 15일 기사)."와 "속절이기 때문에 영좌靈
座에 천신할 용도로 서울 집에서 개오동 나무잎 차茶와 떡, 밀가루,
과일 등을 보내왔다(1536년 4월 8일 기사)."가 그것이다.

한 해, 사계절에 담긴 우리 풍속

이언적李彦迪(1491~1553)은 『봉선잡의奉先雜儀』에서 정조, 한식, 단오, 중추, 중양 등을 속절로 여겨 아침 일찍 사당에 나아가 천식薦食하고 이어 묘 앞에 나아가 전배奠拜한다고 하였다. 이이李珥 (1536~1584)는 『격몽요결擊蒙要訣』 제례장祭禮章에서 속절을 정월 15일, 3월 3일, 5월 5일, 6월 15일, 7월 7일, 8월 15일, 9월 9일 및 납일로 보고, 이와는 별도로 4명일(정조, 한식, 단오, 추석)에 묘제를 행한다고 하였다.

위의 4명일에 각각 묘제를 행하는가의 여부는 예서禮書마다, 또는 지역마다 다양하게 나타나지만 이의 설정 자체는 조선후기에 이르기까지 크게 변하지 않아 사시제四時祭를 대신한 '친미진지위親未盡之位', 즉 고조부 이하에 대한 우리 고유의 절사節祀 체계로 굳어져 간 것으로 보인다.

류운룡柳雲龍(1539~1601)의 『겸암집謙菴集』, 김상용金尙容(1561~ 1637)의 『선원유고속고仙源遺稿續稿』, 강석기姜碩期(1580~1643)의 『월당집月塘集』, 이식李植(1584~1647)의 『택당집澤堂集』, 이재李縡 (1680~1746)의 『사례편람四禮便覽』 등 이후 출간된 문헌에서도 정조, 한식, 단오, 추석을 4명일, 또는 4절일이라고 하여 사당 묘제廟祭를 지내는 시제時祭와 구별하여 묘제墓祭를 지내는 날로 정하고 있다. 그러나 속절에 대해서는 제각기 다르고 또 강석기 외에는 이를 사명일과 구별하여 설정하고 있다. 특히 김상용은 사명일의 묘제는 어魚와 육肉을 쓰지 않을 뿐 기제사와 형식을 같이 한다고 하였다.

고상안高尙顔(1553~1623)은 "속절에는 당연히 시절 음식을 올려야 하나 요즈음 세상에는 때마다 중시하는 것이 달라 정조, 한식, 단오, 추석은 중하게 여기고 상원, 답청, 칠석, 중원, 중양, 납일 등은 가볍게 넘어간다고 하였으나, 묘제에 대해서는 한식寒食 때만 언급하고 있다. 또한 정조와 한식을 단오와 추석보다 비중을 더 두어 작헌酌獻은 정조와 한식 때만 삼헌三獻을 하고, 나머지는 1잔만 올

린다고 하였다.[3]

정조 : 만두饅頭와 탕병湯餅(떡국)을 쓰고 제물은 시사時祀보다 낮게 써
도 좋다.

한식 : 묘제를 지낸다. 제물은 시사 때와 동일하게 쓴다.

단오 : 각여角黍로 떡을 대신하고, 어육魚肉은 적炙 1미와 탕 2미를 올
린다.

추석 : 면병糆餅(밀가루떡)을 쓰고, 나머지는 단오 때와 같다.

상원 : 약반藥飯을 올리고, 침채沈菜(김치) 및 어육 각 1미를 올린다.

답청 : 전화병煎花餅을 올리고, 침채 및 어육 각 1미를 올린다.

칠석 : 연병軟餅을 올리고, 어육 각 1미를 올린다.

중원 : 신도미新稻米를 올리고(구하지 못하면 상화병霜花餅으로 대신), 어
육 각 1미를 올린다.

중양 : 조고棗糕(대추떡)을 올리고(없으면 밤과 감으로 대신), 어육 각
1미를 올린다.

동지 : 두죽豆粥(팥죽)이나 면병 중 하나를 올리고, 어육 각 1미를 올린다.

납일 : 면병을 놓고, 어육 각 1미를 올린다.

이와 관련하여 김장생金長生의 문하인 강석기는 묘제에 대해서
"지금 영남인들은 단지 한식 때와 10월에만 (묘제를) 지내는데 우리
나라에서 사절四節에 행한 지 이미 오래되었다"고 하여, 사명일에
대한 인식의 공유에도 불구하고 특히 묘제와 관련해서는 이미 이
시기에 지역적인 차이가 있었음을 알 수 있다.

이와 같이 속절에 대한 규정은 각자의 출신 배경이나 학문 배경
에 따라 첨삭을 가하면서 형성된 것이나 여기에는 농업 생산 조건
의 영향도 무시할 수 없다. 1819년에 작성된 『열양세시기』에 의하
면 사명일로 단오대신 동지를 넣고 있는 바, 밭농사를 주로 해오던

조선중기까지와는 달리 논농사의 비중이 커진 조선후기의 중부 이남 지역에서는 절일로서의 단오와 유두의 비중은 줄어들 수밖에 없는 것이다.

조선전기 사대부들의 정조, 즉 설 풍속 중에는 중국의 영향을 받은 것들이 많은데 민간에까지 내려간 것들은 별로 없고 또 후기까지 전해지지 않은 채 사라진 것들도 많다.

조선전기 기록 중에는 납일, 제석除夕의 풍속으로 '수세守歲'를 하면서 1년의 사기邪氣와 장수를 기원하는 세주歲酒로서 초백주椒柏酒를 마시거나 원일 새벽에 도소주屠蘇酒를 마신다는 내용이 있다. 그리고 재액을 막기 위해서 벽사력辟邪力, 즉 사악한 기운을 물리치는 힘을 가지고 있는 '도부桃符'를 걸어 놓는다. 정동유의 『주영편』을 보면 섣달그믐에 도소주를 마시는데 도屠는 절귀기絶鬼氣, 즉 귀신의 기운을 막는다는 뜻이 있고 소蘇는 성인혼醒人魂, 즉 사람의 혼을 깨운다는 뜻이 있다고 하였다. 도부는 귀신을 쫓기 위해 문짝에 붙이는 복숭아나무로 만든 부적 조각으로 중국에서 설날 널리 행해지던 풍속이다. 제석에 복조리를 사고파는 것도 이와 유사한 풍속이다.

도부는 입춘을 맞아 붙이기도 한다. 입춘에는 또한 5가지 향이 들어있는 오신채五辛菜를 먹거나, 초백주를 마신다. 김안로金安老(1481~1537)는 입춘과 원일의 화승花勝과 은번銀幡 등의 유래를 논하고, 제석일 수세의 연원을 경신수세庚申守歲에서 찾아서 전거를 밝힐 정도로 도가의 사상에 밝았다. 그는 수세를 하는 근거로 도가에서 말하는 미충微蟲, 구체적으로는 매시충罵尸蟲을 거론하였다. 그리고 수세를 할 때 윷놀이를 하는 풍속을 살핌에 있어서 중국의 풍수가로 유명한 도간陶侃의 행적을 전거로 삼았다.[4]

신흠申欽(1566~1628)은 입춘날 백엽주를 마시고 도부를 붙이는 사대부들의 세시 행사에 대해 "백엽도부栢葉桃符의 세사는 새로운

데 저무는 해의 가절은 거듭 뒷걸음질 치네. 오늘 아침 억지로 '宜春' 두자를 써서 첩을 만드니 화조는 사람을 저버리지 않는구나"라고 하였다.[5] 이경석李景奭(1595~1671) 역시 궁궐의 춘체春帖를 "잣술로 새해를 맞이하고 도부로 한 겨울을 보낸다"라고 쓴 바 있다.[6]

그러나 이들의 도가적 성향은 조선후기에 들어와 유행했던 중국의 민간 도교 신앙과는 맥락을 달리한다. 중국에서는 송나라 이래 삼제군을 신봉하여 재상災祥과 화복禍福을 이 신들에게 기원하였는데, 그중 관우를 가장 높이 신봉하는 선음즐교善陰騭敎가 생겨났다. '음즐'이란 하늘이 은밀히 인간의 행위를 보고 화복을 내린다는 뜻이다. 우리나라에서는 이와 관련된 신앙으로 60일에 한번 씩 오는 '수경신守庚申' 또는 '경신수야庚申守夜'가 있는데, 이것은 인체 안에 있는 삼시충三尸蟲이 몸을 빠져나가 천제에게 악행을 고한다는 경신일에 밤을 지새는 풍습이다. 이능화李能和(1869~1943)에 따르면 궁중에서도 또한 이 행사가 수백년 내려오다가 영조 때에 와서 폐지되었다고 한다. 그런데 이러한 습속은 삼시충과 조왕신에 관한 신앙으로 민간에 널리 퍼졌다.

유희柳僖(1773~1837)는 『물명고物名考』에서 "사람의 뇌속에 들어 있는 삼시충은 언제나 매달 보름과 그믐에 상제에게 사람의 과실을 아뢴다. 삼시는 욕심 많은 사람의 뇌수를 다 먹어버리지만 청정하게 도를 닦으면 시충尸蟲이 소멸한다."고 하였다. 이것은 60일에 한번씩하는 '경신수야'와 혼동되어 있지만 도교적인 요소를 가지고 있다는 점에서는 공통되며, 매달 그믐밤에 하늘에 올라가 사람들의 죄상을 아뢴다는 조왕신, 즉 부뚜막신에 대한 신앙과도 연결되어 있다. 조왕신에 대한 제사는 집집마다 교년交年, 즉 음력 12월 24일에 지냈던 것 같다.

삼짇날의 답청이나 계음禊飮 역시 사대부에 국한된 세시 풍속이다. 김안국金安國(1478~1543)은 향촌 계원들과 답청을 하고 계음하

조왕고사
ⓒ송봉화

기로 약속하였는데 비로 연기되어 다음날로 모임을 정하였는데 그 날이 마침 상사일上巳日이었다. 상사일은 삼짇날과 혹 겹치기 때문에 중국에서는 삼짇날만 지키게 되었는데 조선에서도 후기로 내려오면 상사일이 삼짇날에 밀려 세시 행사로 잊기도 하고 삼짇날과 동일시하든지 아니면 정월의 뱀날과 혼동하게 되었다. 그는 이를 예견이나 한 듯이 "상사上巳가 명진名辰임은 옛날부터 전해오나니 삼짇날에 다투어 답청연을 벌이는구나"라고 하였다.[7] 불계祓禊나 계음 행사도 조선후기에는 주로 유두와 연관시켜 설명하는 경향이 있지만 실은 이것도 삼짇날 답청과 관련해서 행해졌던 풍속이다.

이석형李石亨(1415~1477)은 단오의 풍속으로 귀신을 쫓기 위해 쑥으로 만든 '애인艾人', '애호艾虎', '애옹艾翁' 등을 걸어놓았다고 하였고, 서거정徐居正(1420~1488)은 창주菖酒(즉 菖蒲酒)를 마시거나 대문에 '애인'을 걸어 놓는다고 하였으며, 정수강丁壽崗(1454~1527), 역시 대문 앞에 애호艾虎를 만들어 붙이는 풍속을 기술하고 있다.[8] 애인은 '예호艾戶'라고도 하고(김부윤金富倫, 『설월당집雪月堂集』 "端午中殿帖子 : 妖邪避艾戶 瑞慶入瑤窓") '예호艾虎'라고도 하는데(정수강丁壽崗, 『월헌집月軒集』 「天中節」) 이것을 만드는 것은 아이들이어서 조선전

기까지는 계층을 넘어 유행했던 풍속의 하나로 여겨진다.[9]

앞서 인용된 바 있지만 김종직의 『점필재집』에는 제석(除夜, 臘日, 歲除), 인일人日, 입춘, 상원, 삼월 삼일, 한식, 사월 초팔일, 단오, 복일伏日, 칠석, 중추[嘉俳], 중양[重九], 입추, 동지 등의 다양한 세시 관련 사항들이 언급되어 있다.

그 내용을 살펴보면 다음과 같다.

제석의 풍속에는 '구나驅儺', '납제臘祭' 등이 있다. 인일에는 초백주를 마시거나 도부를 새롭게 만든다. 입춘 풍속으로 관료들은 왕실에 첩자帖子를 올리고 농촌에서는 오신채五辛菜를 먹는다. 그는 또한 정초의 달도일怛忉日 유래를 밝히고 있다. 상원의 풍속은 농가에서 이날 보름달을 가지고 한 해를 점치거나('望月占年') '치롱주治聾酒'를 마신다. 삼짇날은 욕기浴沂를 하는 때로서 푸른 쑥에 쌀가루를 섞은 떡을 만들어 먹거나 답청놀이를 한다. 이날 사대부들은 향음향사례鄕飮鄕射禮를 하였다. 한식의 풍속에는 묘사墓祀 이외에도 '춘유春遊'도 하였다. 또한 한식에는 찬 음식을 먹고 불을 금해야 한다고 인식하고 있다. 사월 팔일에는 욕불浴佛행사뿐만 아니라 관등觀燈을 하였다. 관등 행사가 벌어지는 시간적 배경, 관등 행사의 형상 등을 기술하고 있다. 특히 김종직은 사대부인 자신이 참여하지 못하는 것에 대해서 아쉬워하면서도 반대로 부녀자의 동참에 대해서는 '추문醜聞이 있었다'고 하여 부정적으로 인식하고 있다.

입춘을 맞아 대문 등에 붙이는 첩帖을 입춘첩이라고 한다. 첩은 우리말로 '체'라고 하므로 '입춘체'라고 불렀다. 김안국(1478~1543)의 문집 『모재집慕齋集』에는 16년 동안에 작성한 입춘체가 순서대로 남아 있다. 입춘체를 붙이는 장소는 시기에 따라 약간의 차이를 보이고 있는데, 청사廳事(廳堂), 은일정恩逸亭, 범사정泛槎亭, 동고정東皐亭, 장호정藏壺亭, 대문, 중문中門, 장문場門, 외대문外大門(外門), 오실奧室, 연거燕居, 정침正寢, 제생서원諸生書院, 아배서원兒輩書院

등으로 다양하다. 입춘체를 작성하는 도중에 임금의 명을 받아서 급하게 입궐하는 경우도 있었다. 이때 김안국은 자식들에게 이미 작성된 입춘체를 붙이도록 하고, 귀가한 다음 나머지를 작성하여 붙이기도 하였다. 또한 입춘체의 내용 중에는 정월 보름에 달그림자의 길이를 통해서 풍년을 점치는 내용도 확인되고 있다.

오희문吳希文(1539~1613)의 『쇄미록瑣尾錄』은 그의 피난 생활 10년을 기록한 일기이다. 서울을 출발한 날부터 1592년 6월까지의 행적을 기록한 것이 「임진남행록壬辰南行錄」이고, 1592년 7월부터 1601년 2월 27일까지의 피난 생활을 기록한 것이 「일록日錄」이다. 일기에 나타난 그의 세시 관련 행적들을 보면 다음과 같다.

○ 1월 15일 : 이날은 속절이다. 약밥을 조금 지어 편육과 탕과 적 등으로 차례를 지냈다. 죽은 딸에게도 지냈다. 오곡 찰밥을 만들어 노비들에게 먹였다.

○ 3월 3일 : 이날은 속절이다. 떡을 해서 신주 앞에 올렸다. 이날은 또

답청하는 가절이다. 이날은 삼삼 사절이다.

○ 5월 5일 : 이날은 단양 가절이다.

○ 7월 7일 : 이날은 칠석 가절이고 또 말복이다. 속절이어서 술과 편육과 삶은 닭으로 차례를 올렸다. 종 덕노는 비로 오지 못했다. 곡식이 떨어져 밥을 먹지 못하고 근근히 저녁밥을 기다려야 했다. 아래 무리들에게 죽만 주니 한스럽다.

○ 7월 15일 : 이날은 속절이다. 일가 노비들을 오늘은 쉬게 하였다. 저녁에 김담에게 집앞 텃밭을 갈게 하였다.

○ 8월 15일 : 어제 밤에 어살로 냇물 고기를 낚은 것은 차례에 쓰기 위해서였는데 모두 훔쳐가고 남은 것이 없다. 비통함을 이길 수 없다. 술, 떡, 실과, 포, 적 등으로 차례를 지낸 후에 가족이 함께 먹었다. 오늘은 속절이다. 이웃 사람들 모두 남은 좁쌀로 떡을 하여 차례를 지냈다. 오늘은 중추가절이다.

○ 9월 9일 : 이날은 가절이다. 술과 떡을 준비하고 닭 두 마리를 잡아 제물을 마련하여 신주 앞에서 제를 지냈다. 죽은 딸에게도 올렸다. 오늘은 중양 가절이다. 구구가절이라고도 한다. 술과 떡과 삼색 실과를 준비하고 꿩 두 마리를 잡아 탕과 적을 만들어 제사를 지냈다.

다음은 권필, 김상헌, 이안눌, 이식, 정홍명 등 풍속의 교체 시기이기도 한 17세기 전후를 살았던 사대부들의 세시에 대한 인식과 글 속에 나타난 세시 현장을 살펴본다.

석주石洲 권필權韠(1569~1612)의 본관은 안동이고 벽擘의 아들로 정철의 문인이다. 그는 과거를 보지 않고 시詩와 술로 낙을 삼고 가난하게 살았다. 한 때 추천으로 동몽 교관에 임명되었으나 나아가지 않았다. 강화부에 갔을 때 유생이 몰려와 이들을 가르쳤다. 동악 이안눌의 기록을 보면 석주 권필의 구서舊墅가 오리천烏里川 부근에 있었음을 알 수 있다. 광해 때 척족의 방종을 비방하는 글이 발견되

어 친국을 받고 유배되어 동대문 밖에 이르러 폭음으로 죽었다.

권필이 쓴 세시 기록 중 특기할 만한 내용은 서울 세시에 관한 것이다. 「관등행 시우인觀燈行 示友人」이란 시에서 그는 사월 초파일에 서울에서 관등 행렬을 보니 부호들이 많아서인지 경쟁적으로 등을 늘어뜨리고 잡희 무대를 설치하는 등 옛 풍습을 이어오고 있다고 하였다. 이날 특별히 통금을 없애니 거리에 사람들과 음악소리로 가득 찼음을 기록하고 있다.

종가 관등의 모습은 이민성李民宬(1570~1629)의 『경정집敬亭集』에서도 나온다.

희미한 불빛이 네모진 등 아래를 비추고 연로의 먼지를 거두자 달이 뜨려 한다. 은은한 종소리 넓어진 길로부터 들려오고 황황히 빛나는 나무가 화려한 등을 거둔다. 풍성함과 형통함이 점점 더하니 천심을 알 것 같고 조야로 근심 없으니 거듭 즐거운 일이로다. 들으니 의금부에서 통금을 정지하여 방해받지 않고 취할 수 있다니 기쁨이 한층 더하리라.[10]

김상헌(1570~1652)의 세시 기록은 그가 중국 심양으로 잡혀갔을 때와 의주로 돌아왔을 때 고향을 그리는 시와 은퇴하여 남양주 석실에서 지은 시에 집중되어 있다. 김상헌은 한식寒食을 맞이하여 이백윤, 최흥숙과 원수대에 놀러가서 읊은 시에서 "원수대 높은 곳은 넓은 바다가 보이는 곳, 한가한 한식날을 택해 그곳을 오른다. 지세는 서북으로 기울어 모든 산이 그곳으로 달리는 듯 하늘은 동남으로 닿아 태극이 뜨는 듯하다. 한식과 청명은 명절이라 따뜻한 바람과 경치가 어울려 신선이 노는 듯 쾌적하다. 지난 일년 돌이켜보니 일만의 연속이라 술잔을 앞에 두고 한 번 웃으며 만가지 걱정을 잊으리."라고 하였다. 그는 1640년에 심양으로 끌려갔다가 1642년에 의주로 돌아왔는데, 이 시에 나오는 원수대가 함경도 종성 부근이

므로 아마 당시에 지은 작품인 듯하다.

동악東岳 이안눌李安訥(1571~1637)은 60세가 넘어 말년까지도 줄곧 외직으로 전국을 다니다시피 한 경력을 가지고 있다. 게다가 세시에 관한 풍부한 지식을 바탕으로 고향에 대한 그리움을 절기마다 표현하고 있다. 그의 문집『동악집』은『동국세시기』등 조선후기에 작성된 세시기에 비견할 만한 내용이 들어있다. 게다가 세시를 담은 시를 그가 재직했던 지방 별로 분류하고 있고 일반인들이 잘 모를 세시 용어에 대해서는 친절한 세주細註를 달고 있어서『동악집』의자료적 가치는 더욱 높다.[11]

그가 남긴 많은 기록물 중에서 한 가지만 예시하면 다음과 같다.

○ 사월 초파일

이 날은 우리나라에서는 등석이라고도 한다. 두봉 이지완이 부산에 머물고 있어 새 술 한 통을 보내면서 겸하여 시 한 수를 보낸다. 석가의 생일에 따뜻한 맥풍이 분다. 나라 풍속이 된 관등은 정월보름 행사와 유사하다.(四月八日 乃我東燈夕也 斗峯學士留駐釜山 奉送新酒一榼 兼呈長律一首)

두봉斗峯 이지완李志完은 여주 이씨 이상의李尚毅의 아들로 1575년에 태어나 1617년에 죽었다.

○ 경주의 단오

이른 새벽에 쑥을 엮어 대문에 걸어두고 창포실 띄운 술잔으로 모두 함께 즐긴다. 서울을 멀리 떠나 세 번 맞는 단오절에 집을 생각하며 북쪽을 향해 남산의 남쪽을 바라본다. 조상묘에 향화 거른 것은 참을 수 있지만 높은 당에 올라 맛있는 음식이나 나누어 보았으면. 어린 아전이 뜰에서 절하며 단오 선물을 바치는데 흰 신과 둥근 부채가 바구니에 가득하다.

그는 세주에서 본부, 즉 경주부에서는 단오절이 되면 공방 아전들이 흰 털신과 짚신, 둥근 부채 등을 바치는 풍속이 있다고 지방 풍속을 전하고 있다.

○ 1625년 3월 15일 강원도 홍천으로 옮긴 후 지은 시들

「남궁적송사마주일분南宮績送四馬酒一盆」: 남궁적이 사마주 한 동이를 보내오다. 그는 전해 단양일 이후 당년 6월초까지 매월 사마주 세 병씩을 타향 벽진 곳 오막에 보내왔다.

「망혼일亡魂日」: 칠월 15일 밤에 앉아서 달을 대하다. 어느새 세월이 흘러 가을달을 보니 중원이라. 쫓겨 다닌지 3년에 고향 정원은 아득하다. 백로에 공기 씻겨나니 북쪽으로 구르는 별이 보이고 청산이 마을을 돌아 가니 물이 서쪽으로 힘차게 내달린다. 귀뚜라미 닮아가듯 목소리 숨차고 눈은 두꺼비처럼 침침해진다. 시전에 채소와 과일이 많은 것을 보니 오늘 도성 사람들 도처에서 망혼에게 제사지내겠구나(세주 : 우리나라 풍속에 중원을 망혼일)이라 부른다. 여염 백성들은 이날 달밤에 채소·과일·술·밥 등을 차려놓고 돌아가신 어버이 혼을 불러 제사를 모신다.

택당 이식李植(1584~1647)은 관등에 관한 시 두 수를 남겼다. 서울 종로 관등의 모습은 그의 시를 통해 짐작할 수 있다. 「종가관등鍾街觀燈」은 한도팔경漢都八景, 즉 서울 풍경을 읊은 시 8개 시 중의 하나다.

하늘은 물과 같고 떠있는 달은 얼음 같다. 남녀가 몰려와 걸린 등을 본다. 수많은 횃불과 밝은 등불은 밝기가 대낮 같다. 온갖 가지와 잎은 채붕을 이루고 바퀴와 말발굽은 향기로운 먼지를 일으킨다. 노래와 악기 소리는 마치 상서로운 아지랑이 같다. 이러한 자유로운 가운데 인물이 크고 봉선함을 본받게 된다.

그는 4월 초파일 송도에서 관등하고 양자점을 회고하는 절구를 운으로 시를 지었다. 송도의 관등 모습은 다음과 같다.

폐원의 높은 나무에는 토사풀이 걸려있고 탁타교 아래 물소리는 슬픔을 자아낸다. 오늘밤에 대한 고사는 기억할 만하니 많은 나무에 걸려있는 밝은 등불과 반달의 어울림을 …

기암崎庵 정홍명鄭弘溟(1592~1650)은 「전가사시사田家四時詞」를 남겼다. 그의 시에 나오는 환벽당은 광주호 상류 창계천의 충효동 언덕 위에 높다랗게 자리 잡은 정자로, 조선 시대 때 나주 목사 김윤제가 고향으로 돌아와 건물을 세우고, 교육에 힘쓰던 곳이다. 전에는 벽간당이라고도 불렀다. 송강 정철이 과거에 급제하기 전까지 머물면서 공부한 곳이라고 한다.

그가 농가의 사계절을 읊은 「전가사시사」 내용은 다음과 같다.

(봄) 이른 아침에 맑은 물을 논 두둑에 채울 때 곳곳의 성긴 숲 속에서 뻐꾸기 운다. 들에는 노인이 소를 몰고 삼태기와 가래를 들고 부지런히 땅 깊숙이 씨를 뿌린다.

(여름) 가벼운 구름이 해를 가려 늦은 바람 시원할 때 맑은 술 주발에 채우고 향기나는 나물을 안주로 갖춘다. 서녘 두둑 김매기 끝나고 남쪽 이랑으로 향할 때 수시로 들리는 농요는 악장을 이룬 것은 아니다.

(가을) 매달린 표주박 꼭지 떨어지고 대추알 발갛게 익을 때 거리 곳곳마다 풍년을 기뻐하는 말뿐이다. 작은 며느리가 군불로 향기나는 밥을 짓고 보관해 둔 찬거리 꺼내다가 쇠약한 노인을 공양한다.

(겨울) 땅에 화롯불 피워 토란 구워먹고 한 겹 베옷으로 우의牛衣 만들어 병들지 않도록 소에게 입힌다. 불 땐 아랫목에서 나올 생각 않고 게으름 피우니 밤새 온 눈이 울타리 덮은 줄도 모른다.

민간의 세시 문화

　민간의 세기 정경은 농촌에 머물며 전원 생활을 하는 문인들의 글에서 찾을 수 있다. 그러나 정홍명의 「전가사시사」의 예처럼 대개는 본격적으로 민간의 세시 문화를 담았다고 말할 정도는 못된다. 김상헌이 은퇴 후 경기도 양주 석실에서 지은 다음과 같은 세시 관련 시 또한 마찬가지이다. "지난 해 봄에 지국이 안산 시골 집에 있을 때 병으로 누어있음에도 내게 시를 지어주었는데 내가 미처 화답을 못하였다. 올해 내가 석실로 물러나와 읊어보니 더욱 그 맛을 알 것 같아 그 운을 따라 시 10수를 짓는다."고 하였다.

　그 10수 중 농촌 가을 풍경을 나타내는 시 한 수만 소개하면 다음과 같다.

　구월 늦은 가을은 만 가지 보배를 만들었고 사방 들에는 누렇게 익은 벼로 황금 들판을 이루었다. 집집마다 막걸리를 담는 것은 농부의 수고를 위로하기 위함이다. 취해 노래 부르며 언덕을 오르니 새 무덤들이 눈에 들어온다. 슬프다 무덤 아래 묻혀있는 사람들 이 노래를 어찌 들을 수 있을까.

남양주 석실터

동악 이안눌이 본 강화의 입춘은 조금 더 구체적이다. 그는 "북산 봉화는 평안을 알리고 동각 매화는 차례로 피어난다. 농부들의 고사술에 마을마다 북소리. 바다 객의 고기잡이 노래에 포구마다 들어선 배들. 뽕 마을 보리 언덕 노래소리 울려오고 어부집과 염부집 부역 가볍기를"라고 하고 있다.

현주玄洲 조찬한趙纘韓(1572~1631)은 권필, 이안눌, 임숙영 등과 교유하였는데 이들 모두 주옥같은 세시 관련 시를 남긴 문인들이다. 그는 1616년 영암 군수를 지낼 때 「남농팔영南農八詠」이라는 시를 지었는데, 남쪽 지방 농가의 봄, 여름, 가을 세시 풍경을 더욱 구체적으로 담았다.

(1월 이른 봄) 눈과 얼음이 녹아 땅이 풀리면 농부는 농기구를 손질한다.

(2월) 부들에 싹이 나고 살구에 꽃피며 왜가리와 꾀꼬리가 날아다닐 때 소를 매어 쟁기질하고 거름을 준다.

(3월) 신록이 지고 보리가 익어갈 무렵 꿩과 장끼가 날고 송아지 풀먹인다.

(한 여름) 품팔이 얻어 농사지을 제 들밥에 농주 곁들이고 김매기하며 수확을 기다린다.

(7월) 이른 메벼 벨 때 이삭은 여물고 멀건 국 싫어할까 봐 푸른 콩 넣어 밥 짓는다.

(8월) 사방이 익은 곡식으로 반은 푸르고 반은 누렇게 변하고 콩은 살찌고 메밀은 시들 무렵 노파의 박 자르는 소리 요란하다.

(9월) 새 술이 동아에 가득하고 과일이 바구니에 가득하니 조사 나온 관리와도 반갑게 서로 음식을 나눈다.

(가을 논갈이) 소여물을 끓이는 것은 춥기 전에 땅을 갈아놓아야 하기 때문이다. 이제 마른 땅이 기름지게 되면 내년 농사도 기약할 수 있다.

한 해, 사계절에 담긴 우리 풍속

그 밖에도 50세를 넘어가는 새해 아침에 지은 「원일元日」이란 시는 그가 경상도 상주 목사를 지낸 때로 추정되는데, 그 전날인 섣달 그믐 제석을 맞아 집집마다 촛불을 켠 채 밤을 세는 풍경과 요귀를 쫓기위해 폭죽을 터뜨리고 복숭아 가지를 삶는 풍속이 있었음을 알 수 있다.

이와 같이 민간의 세시 문화에 대한 기록은 풍부하지 않을 뿐더러 내용에 있어서도 매우 제한되어 있다. 그래서 경우에 따라서는 일제강점기 이후의 기록들도 적절한 수준에서 소급하여 보완하였다. 정월 한 달과 추석은 민간 세시 문화가 집중되어 있기 때문에 계절별로 나눈 데서 이것들은 별도로 정리하였다.

1. 정월 세시 풍속

음력으로 정월 초하루 설날에 행하는 모든 일들은 '세歲' 자가 붙는데 그 중 어른을 찾아뵙고 인사드리는 것은 세배 歲拜라고 한다. 세배는 개념상 신정新正 세배로 정월 초로 제한된 것이지만 어른들에게 인사가는 때는 이날 외에도 있었다. 순암 안정복(1712~1791)의 문집 『순암선생문집順菴先生文集』 권15 「잡저雜著」에는 그의 고향인 광주부廣州府 경안면慶安面 이리二里의 동약洞約이 실려있는데, 예속상교禮俗相交와 관련하여 과거에는 신정에는 물론 동지冬至와 사맹삭四孟朔 즉 4월초, 7월초, 그리고 10월초 때 소자少者와 유자幼者가 존자尊者와 장자長者를 알현謁見하는 예가 있었다고 하였다. 설날 대접하는 음식은 세찬歲饌이라 하고 차려내는 술은 세주歲酒라고 한다. 남녀 아이들 모두 새옷을 입는데, 이것은 세장歲粧이라 하고 우리 말로는 설빔이라고 한다.

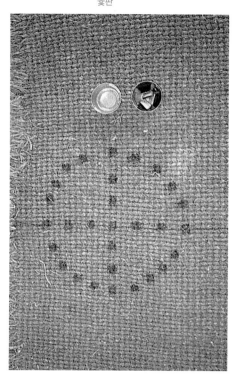

윷판

우리의 전통 민속 놀이들은 대개 정월 설날부터 대보름 사이에 집중되어있다. 그것은 두 명절의 사이가 길지 않고 또 한창 농한기를 즐길 시절이기 때문이다. 윷놀이, 널뛰기 등은 이 기간에 즐기는 대표적인 놀이들이다.

새해 첫 번째 드는 절기인 입춘은 음력으로 섣달에 드는 경우도 있지만 대체로 정월에 첫 번째로 드는 절기여서 새해를 상징한다. 양력으로는 2월 4일경이 된다. 입춘을 기해 봄을 맞이하는 행사 중 지금도 행해지는 것이 입춘체를 써서 대문에 붙이는 일이다.

재상집, 양반집, 일반 민가 및 상점에서도 모두 집 기둥이나 바람벽에 한자 시귀를 적은 춘련春聯을 붙이고 송축하였는데 이것을 춘축春祝이라고 하였다. '입춘立春', '의춘宜春'이라고 두 글자만 써서 대문에 붙이기도 하지만 '수여산부여해壽如山富如海(수명은 산과 같이 재물은 바다와 같이 되어라)', '거천재래백복去千災來百福(온갖 재앙은 가고 모든 복은 오라)', '입춘대길건양다경立春大吉建陽多慶(입춘에 크게 길하고 계절 따라 경사가 많아라)' 등의 문구를 적기도 한다.

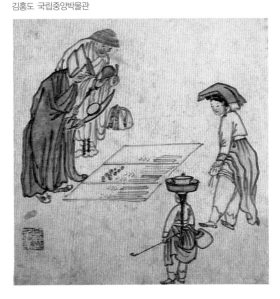

『단원 풍속도첩』 점괘
김홍도 국립중앙박물관

입춘 날을 받아서 하는 굿을 '입춘굿'이라고 하는데, 한 해의 횡수橫數, 즉 액이 갑작스럽게 닥치는 것을 막고 재복이 왕성하라고 한다. 이를 횡수橫數막이굿, 또는 액막이굿이라고도 한다. 지역에 따라서는 정월 보름 경에 일 년 재액災厄을 예방하는 뜻에서 지내는 곳도 있다.

지난 해에 미리 점을 보아 새해 횡수가 있다는 점괘占卦가 나오면 무당을 불러 굿을 한다. 정월 초에 안택 고사를 지낸 다음 이른 새벽에 하는 경우도 있고 14일 밤에 하는 곳도 있다. 방식은 다음과 같다.

달이 뜨기를 기다려 사람들의 왕래가 많

은 거리 가운데에 짚 한 단을 십자로 깔고 그 위에 시루떡, 나물, 실
과, 술 등을 진설한 다음 횡수를 없애려는 자의 동정 한 개와 신발
한 켤레를 놓으면 무당이 그 사람의 사주와 주소 및 이름을 대고
액운을 막아달라고 축원하며 사방에 활을 쏘아 액을 쫓는 시늉을
한다. 그 다음 소지를 올린 후 집으로 돌아온다. 남긴 제물은 동네
주민들, 또는 아이들이 나누어 먹는다. 정월 보름에 제웅을 만들어
버리는 것도 이것들과 유사한 풍속이다. 제웅은 초용草俑 또는 유득
공의 『경도잡지』에서처럼 처용處容 등으로 표기한다.

1월 8일을 곡일穀日이라고 했는데, 이것은 권벽權擘(1416~1465)의
문집인 『습재집習齋集』에 나온다. 한 달 후에 있을 못자리 고사처럼
각자가 밭에 나아가 돼지고기와 술로 풍년을 기원하는 제사를 지내
는 것(豚酒笑禳田) 말고는 특별한 단체 행사가 있는 것은 아니어서
이후 자연스럽게 잊게 된 것 같다.

정월에 들어있는 큰 명절은 대보름이다. 이를 상원이라고도 하
는데, 도교적인 전통에서 비롯된 말이다. 보름 전날인 14일부터 다
음날 보름까지 여러 가지 행사나 놀이가 벌어진다. 그래서 14일을
'작은 보름'이라고도 한다.

묵은 나물

앞서 소개된 『동악집』에서 이안눌은 어디에서나 정월 보름은 즐거운 명절이지만 우리나라 풍속이 가장 번화繁華하다고 하였다. 그는 그 밖에도 민간 의술의 하나로서 귀 어두운 것을 치료할 수 있다는 덥히지 않은 술인 의롱주醫聾酒 마시기, 아이들이 서로 "내 더위 사가라買我暑"고 하는 것, 병자가 이 날 20여 집三七家의 찰밥을 얻어먹으면 병이 낫는다는 나반걸래糯飯乞來, 연날리기 등을 이속俚俗으로 소개하였다. 대보름에는 새벽에 밤·호도·잣 같은 부럼을 깨고 귀밝이술을 마시며 오곡밥과 묵은 나물을 먹는다. 부럼을 깨면 일년 내내 부스럼이 나지 않는다고 하는데, 두 말이 유사한 데서 비롯된 풍속이다.

소세양蘇世讓(1486~1562)은 정월 대보름에 그해 농사의 풍흉을 점치는 풍습을 그의 『양곡집陽谷集』에서 서술하였다. 그는 토우土牛·청육靑陸·돈제豚蹄를 바쳐서 풍년을 비는 농민들의 오랜 습속, 대보름 약밥을 만들게 된 유래, 애호艾虎를 붙이고 제석에 역귀를 쫓는 행태 등이 이 날 있었음을 이야기하고 있다.

서울에서는 정월 12일부터 15일까지 수표교를 중심으로 개천변開川邊에서 각방各坊 청년들의 연날리기 시합이 열려 구경꾼들이 인성人城을 이루었다고 하였다. 연날리기는 아이들을 통해 하는 액막이 놀이이기도 하다. 아이들이 집안식구대로 '○○○(성명) (干支)生身厄消滅', 즉 누구의 몸에 있는 액운이 소멸되라는 뜻의 문구를 연등에 써서 연을 높이 띄우다가 액을 멀리 보내는 의미로 해질 무렵에 연줄을 끊어 날라 가게 놓아 버린다. 또한 정월 보름 저녁에 달이 뜨면 종루의 종소리를 듣고 나와 인파를 이루어 다리밟기를 했다.

액막이 연

보름날 중요한 행사는 달맞이다. '망월望月한다'거나 '망월을 논다'고도 한다. 마을의 높은 산에 짚을 쌓거나 세워 '달집'을 만든 다음 달이 뜨는 시간에 맞추어 태운다. 달집이 잘 탈수록 그 해 운수가 좋다고 믿는다. 또 논둑과 밭둑에도 불을 놓는데 이를 쥐불

한 해, 사계절에 담긴 우리 풍속

놀이라고 한다. 한 해 액을 쫓고 무병을 기원하는 뜻이 담겨있다. 이우李堣는 험월驗月이라고 하였고(『송재집松齋集』), 신광한申光漢 (1484~1555)의 『기재집企齋集』에는 동방의 구속舊俗으로 표현되었다.

월이월희月異月戲라고도 하는 정월 보름 밤의 망월은 일종의 점 풍속이다. 이것은 전국 각지에서 행해져 온 것으로 정월 보름에 뜨는 달의 형태, 색깔 등으로 그 해 농사를 점친다. 정월에 점풍占豊 행사가 많은 것은 이때가 본격적인 농사일을 앞두고 있는 시점이기 때문이다. 농우초식農牛初食, 즉 정월 보름에 농우에게 각색 밥을 먹여 제일 먼저 먹는 것이 그해에 풍년이 된다는 식의 것들이다. 색전 索戰, 즉 줄다리기와 석전石戰, 척사擲柶 즉 윷놀이도 마찬가지다.

결빙結氷 상태를 보고 그 해 흉풍을 점치는 풍속도 있었다. 용천 龍川 등 서북 지방에서는 정월 14일 저녁에 잔 12개에 물을 가득 담아 각기 그해 열두 달을 나타내고 이것을 만 하루 놓았다가 결빙 하는 모습을 보고 팽창하면 비가 많고 축소하면 한발이 드는 식으로 점을 친다. 경기도 양주에서는 정월 14일 저녁에 콩 12개를 다음날 아침까지 불린 다음 그 불은 정도로 각 달의 강수량을 점친다. 충청도 당진 합덕지合德池의 결빙 현상을 그 곳에서는 용이 밭을 가는 것이라고 하여 용경龍耕이라고 하는데 정월 14일 밤에 결빙의 장단과 좌우 방향 등으로 그 해 강우량 등을 점친다. 즉 그 금이 남 쪽으로부터 북쪽 방향으로 세로로 언덕 부근까지 나면 다음 해는 풍년이 들고, 서쪽으로부터 동쪽 방향으로 복판을 횡단하여 나면 흉년이 든다고 한다. 혹 동서남북 이리저리 종횡으로 가지런하지 않게 나면 흉년과 풍년이 반반이라고 한다. 경상도 밀양의 남지南池 에도 용이 땅을 가는 듯 얼음 갈라지는 현상이 있어 이듬해 농사일 을 예측한다.

풍년을 바라는 기풍祈豊 풍속의 하나로 호서 지방에서는 '용알뜨

용알뜨기

기'라는 것이 오래전부터 내려오고 있는데, 예컨대 서산 지방에서 정월 초진일初辰日에 용이 우물에 와서 알을 낳는다고 믿어 부녀가 남보다 먼저 우물에 가서 물을 떠다가 밥을 지으면 그 해 농사가 잘 된다는 기풍祈豊 신앙이다. 일제강점기 시기 민속학자 송석하가 남긴 잡문 중에는 평안도 정주定州 해안 지역의 복축福祝 놀이에 관한 것이 있는데 장도獐島라는 150여 호의 섬에서 정초부터 보름까지 기旗와 등燈을 넓은 마당에 달고 매일 장고에 맞추어 난무를 하며 "사해용왕이 도와 청남청북에 도장원이 되게 해달라."라고 빈다고 하였다.(『朝鮮中央日報』 1934. 4. 26자 기사).

농촌에서는 보름 전날 짚을 묶어 깃대 모양을 만들어 그 안에 벼, 기장, 피, 조 등의 이삭을 집어넣어 싸고 목화를 그 장대 위에 매단 후 이를 새끼로 고정시킨다. 이를 화적禾積, 또는 화간禾竿이라고 하는데, 이삭이 풍성하게 열린 모양을 만듦으로써 풍년을 기원하는 뜻을 담은 것이다. 이자李耔(1480~1533)의 『음애집陰崖集』 3권 「일록日錄」 중 1513년 12월 가사에 "국속國俗에 정월 대보름에 짚을 매어 곡식 이삭을 만들고 열매가 많이 달린 모양을 만들어 풍년을 기원하는 것이 있었다."는 내용이 있어 그 유래가 매우 오래되었음을 알 수 있다.

또 과수나무 가지 친 곳에 돌을 끼워 둠으로써 과실이 많이 열리기를 빈다. 이를 '과수나무 시집보내기'라고 한다.

동제는 당집에 신을 모시고 지내는 당제와 마을산, 또는 산신을 위하는 산제, 산신제 등이 있으며, 동네 공동 우물에서 우물굿을 지내는 곳, 장승을 깎아 세우고 장승제를 지내는 곳, 장독대에 철륭단지나 철륭시루를 놓고 철륭굿을 하는 곳, '철륭제'라는 이름으로 철

룡당산제를 하는 곳 등 지역에 따라 다양하게 나타난다.

마을의 두레패는 '농자천하지대본農者天下之大本', '신농유업神農
遺業' 등의 문구를 쓴 농기와 풍물을 앞세워 집집마다 돌아다니며
매귀埋鬼, 또는 지신밟기를 한다. 1749년에 간행된 『울산읍지蔚山邑
誌』「풍속조」를 보면 이를 매귀유埋鬼遊라고 하면서 매년 정월 보름
에 마을마다 기를 세우고 북을 치면서 돌아다니는데, 이는 나례를
모방한 것이라고 하였다.

귀신을 묻는다埋鬼는 뜻이든 지신을 밟는 것이든 이 행사의 초점
은 터가 세다는 곳을 찾아가 잡귀가 발동하지 못하도록 눌러 놓음
으로써 동네나 각 가정에 무사평안을 기원한다는 데 있다. 지신을
밟는 곳은 동네의 당산나무, 공동 우물, 마을 입구, 다리, 그리고 터
가 센 곳이며, 개인 집에 들어가서는 대청의 성주, 부엌의 조왕, 광,
곳간, 우물, 대문, 그리고 뒤안의 장독대, 터주 등이다. 두레패를 맞
이한 집주인은 그들을 술과 음식으로 대접하고 곡식과 돈을 내놓는
다. 이렇게 모은 돈은 동제 행사비는 물론 마을 시설의 개보수 및
혼구나 상여 등 공동 재산 마련에 사용한다.

또 정월 대보름에는 마을 단위로 결성되어 있는 두레패가 각기

기세배
ⓒ 황현만

농기를 앞세워 일정한 장소에 모인 후 오래된 서열에 따라 형 두레가 아우 두레에게 기로 절을 받는데 이를 '기세배', '기합례旗合禮'라고 한다.

마을에 따라서는 정월 보름 안으로 단골 무당 집에 일년 신수점을 보러 갔고, 칠월 칠석 때에도 단골 집에 가서 가정이 무고하게 해달라고 빌었는데 이를 '마지 드리러 간다' 혹은 '정성 드리러 간다'고 하였다.

직성直星에 대한 제사는 조선전기에는 소격전에서 했다고 하나, 민간 풍속에서는 직성길흉直星吉凶에 따라 도액度厄, 즉 액을 넘어가는 법이라 하여 정월 14일에 이를 행했다. 이것은 모두가 이날, 즉 상원일에 본명초례本命醮禮를 올리는 도교 풍속에서 나온 것이다. 직성이란 인간의 연령에 따라 그의 운명을 맡아본다는 별이다. 직성기양直星祈禳에 대해서는 유득공의 『경도잡지』에 "정월 열나흘 밤에 짚을 묶어 허수아비를 만드는데 이를 처용處容이라 한다. 수직성水直星을 만난 사람은 밥을 종이에 싸서 밤중에 우물 속에 넣고 비는 풍속이 있다. 민속에서 가장 꺼리는 것은 처용직성이다."라고 하였다.

'어부심'은 한자로 어부시魚鳧施라고 쓰며 의미는 강에서 사는 물고기나 오리鳧에게 베푼다는 것으로 물고기에 보시普施한다고 하여 '어보시'라고도 한다. 강에서 고기도 잡고 멱감는 일도 많았던 시절에 강 주인인 물짐승들에게 일년 내내 사고 없이 잘 지내게 해달라고 비는 신앙 행위다. 경기 일원에 강마을 주민이면 누구나 정월 보

한 해, 사계절에 담긴 우리 풍속

름 밤에 어부심을 하였다고 한다. 보름 전날 햅쌀로 먼저 '고양'[供
養], 즉 밥을 지어놓고 깨끗한 옷으로 갈아입은 다음 새벽에 '고양'
밥을 퍼들고 강가로 나아가 젯상을 차리고 '사해용왕님'을 찾으면서
동해, 남해, 서해, 북해 순서로 돌아가며 1배씩 4배하며 물 사고 없
도록 기원한 다음 물로 나아가 바가지에 담은 밥을 강물에 푼다.

2. 봄철 세시 풍속

정동유의 『주영편』을 보면 2월 초하루를 소민小民들은 절일節日
로 여겨 술과 음식을 준비하여 천한 자를 위하거나 조상에게 제사
를 지내는데 절일의 이름도 없다고 하였다. 그는 『고려사』 기록을
들어 고려 때 이날을 신일愼日로 여겼는데 이것과 서로 관련이 있
다고 단정하지는 않았다.

음력 2월, 양력으로 3월 경에는 일년 농사
를 준비할 시점인데 유난히 바람이 많이 분
다. 그래서 풍신風神을 모시는 풍속이 있었던
것 같다. 주로 경상도 및 제주도 일대에서 영
등할머니라고 부르는 신이 이에 해당하는데
2월 초하루에 천계에서 지상으로 내려왔다가
20일에 다시 올라간다는 신이어서 그 기간에
관련 행사가 벌어진다.

유하원柳河源(1747~?)이 1785년(정조 9)
4월 9일에 올린 상소문에 "영남 지방의 영동
靈童에 대한 말이 50년 전부터 바닷가 한 고
을에서 시작되었는데, 상주·선산 등의 고을
에 이르기까지 집집마다 그것을 받들고 제사
를 지내며, 2월부터 월 말에 이르기까지 농사
를 폐지하고 사람과 손님을 드나들지 못하게

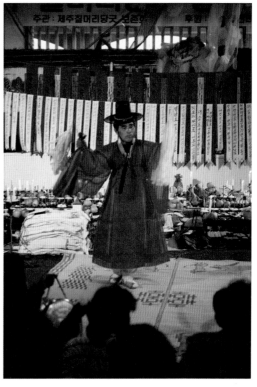

영등굿
제주칠머리당굿

하니, 요사스럽고 황당하기가 무당[巫覡]보다 더 심합니다. 또한 도신道臣으로 하여금 효유曉諭하여 중단하여야 할 것입니다.(嶺南 靈童之說 自五十年前 始於沿海一邑)”(『정종실록』 정조 9년 4월 9일) 라고 하여 그 유래가 오래되지 않은 것으로 인식하고 있다. 그러나 고려 때 연등제가 2월 보름에 행해졌던 것을 참고한다면 '영동'에 관한 현상들은 이의 변형이라고도 할 수 있어 그 유래 또한 깊을 수도 있다.

앞서 소개되었던 『울산읍지』「풍속조」에도 영동제榮童祭라는 것이 있어 매년 2월 첫 번째 길일에 집집마다 술과 음식을 차려놓고 기양祈禳을 한다고 하였다. 이를 풍신제라고도 하는데 영등제로도 많이 알려져 있다.

농촌에서는 또 2월에 못자리 고사를 지내는데, 집집마다 팥시루떡을 해서 가을 고사 때와 마찬가지로 늘 놓는 자리에 제물을 놓고 지낸다. 산간 지방에서는 마을 전체가 산치성을 지내고 나서 각자 집고사를 지내는 곳이 많았다. 대부분의 농가에서는 10월 상달에 고사를 지내지만 정월이나 2월에 고사를 지내는 집도 있다.

『단원 풍속도첩』 단오씨름
김홍도 국립중앙박물관

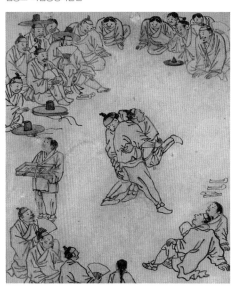

3. 여름철 세시 풍속

일제강점기까지도 단오절에는 줄포, 익산 등 호남 해안 지방을 중심으로 한 단오 사욕端午沙浴이 있었고 전주 등 내륙 지방의 단오 수욕端午水浴, 즉 물맞이 행사가 이어져 왔는데 이것들은 부인네들의 가장 큰 연중행사로 여겨 왔다.

앞서 소개한 『울산읍지』「풍속조」에는 5월 5일 단오에 각저희角觝戲, 즉 씨름을 하였다는 기록이 있다. 또한 마두희馬頭戲라는 줄다리기 행사가 나오는데 5월 15일이다. 이날 주민들은 동서로 나뉘어 줄다리기를 하면서 농사점을 치는

한 해, 사계절에 담긴 우리 풍속

데, 동편이 이기면 흉년이 들고 서편이 이기면 풍년이 든다고 한다. '마두馬頭'라고 한 것은 동쪽의 큰 산이 뻗어 바다에 이르는 형태가 말머리 같고 또 서쪽을 돌아보지 않고 내닫는 형세라 읍인들이 이를 싫어하여 새끼로 끌어 서쪽을 바라보게 하는 시늉을 내며 즐긴다는 데서 유래한 것이라고 한다.

또한 이 책에는 유두流頭에 대한 언급도 있다. 즉 '욕동유수浴東流水'라고 하여 6월 15일에 동쪽으로 흐르는 물에 목욕을 한다는 유두절 행사가 있었음을 기록하였다. 유두음식流頭飮食이라는 것은 이날 차례를 지낸 후 논 가운데의 논두렁에서 특별히 마련한 음식을 진설하고 주인이 신농씨에게 풍년을 빌고 그것을 논에다 남몰래 분식分食한다.

우리나라 사찰에는 칠성각이 있어 복을 빌고 자식두기를 원하는 사람들이 이곳에 제사를 드린다. 또 중이 불사를 행하고 법요法要를 시작할 때 칠성을 청하는 법이 있는데, 이것은 중국 금과 원나라에서 유래된 것으로 추정되고 있다.

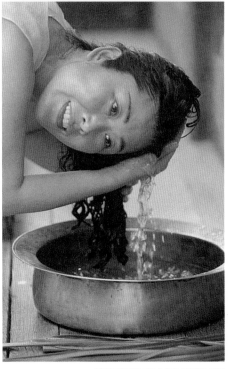

창포(상)와 창포에서 우러나온 물로 머리를 감고 있다(하)
ⓒ 황헌만

이규경의 『오주연문장전산고』에는 서울 인왕산의 칠성암에 신당이 있는데 기도일이 되어 선비들이 와서 재를 올리고 기도를 드리면 반드시 과거에 급제한다고 하여 유생들이 종종 온다고 하였는데, 여기에서도 도교적 요소를 발견할 수 있다. 또 조선의 풍속에 사람이 죽으면 일곱 구멍을 뚫어서 북두 형상과 같이 만들고 혹은 종이에 북두 형상을 그려서 시체를 받쳐놓는 것을 칠성판七星板이라고 한다. 이것은 북두성의 힘으로 살을 제압하려는 도교적 의미

가 담겨있다.

호미씻이는 한자말로 '세서洗鋤'라고 한다. 농민들에게는 이날이 여름에 맞는 가장 큰 축제라고 할 수 있는데, 농사일은 위도나 지형의 고도에 따라 파종 시기가 다르므로 결국은 그 일이 끝나는 시기에도 약간의 편차가 있기 때문에 지역에 따라서는 칠석 행사로 치르는 지역이 있는가 하면 백중 행사인 지역도 많다.

장유張維(1587~1638)는 『계곡집』「세서」라는 제목의 시에 "농가에서는 김매기가 끝나면 남녀노소가 모여 마시고 즐기는데 이것을 세서라고 한다. 내가 농촌에 있을 때 이것을 목격하였으므로 시로써 기록해 둔다"(農家耘事已畢 老少男婦聚飮 謂之洗鋤 余田居目擊其事 而記以詩)고 하였다.

호미씻이[洗鋤]

남정네는 하얀 대오리 갓 머리에 쓰고 / 田翁白竹笠

여인네는 푸른 무명 치마 / 田婦靑布裙

삶은 박에 오이 썰어 새우도 듬뿍 올려놓고 / 烹匏斫瓜薦鰕魚

오래 된 옹배기엔 막걸리가 찰랑찰랑 / 老瓦盆盛黍酒渾

잔디 덮인 언덕의 뽕나무 그늘 아래 / 靑莎原頭桑葉陰

앉자마자 사방에서 꽃 피우는 농사 얘기 / 坐來四座農談喧

저쪽은 이쪽보다 김매기가 늦었다느니 / 東家耘較西家晚

아랫배미가 윗배미보단 벼가 더 잘 됐다느니 / 低田禾比高田繁

잔 돌리는 청년들에 노인들 거나해져 / 少年行酒長老醉

짧은 옷 소매 일어나서 춤도 절로 덩실덩실 / 短袖起舞何蹲蹲

일 년 내내 고된 농사 이 날 하루 즐거움 / 一年作苦一日歡

농촌 들녘 오늘만은 모든 근심 잊으리라 / 田家此夕百憂寬

알다시피 지난해 세금 독촉 아전이 들이닥치자 / 君不見去年吏到索租時

바삐 마련하랴 사흘 굶기도 하였었지 / 翁姥狂奔三日飢

농부들 즐거운 일 어찌 쉽게 얻으리요 / 田家樂事豈易得

가지 말고 천천히 실컷 먹고 취하시라 / 勸君醉飽無遽歸

『계곡선생집』 제26권 칠언고시

서거정(1420~1488)의 문집을 보면 15세기경 칠석에 '걸교乞巧'를 했다는 기록이 있는데 서유구의 『임원경제지』에도 7월 칠석에는 걸립을 하고 백중날에 호미씻이 행사를 가진다고 하였다. 경기도와 충청도 등 지역에 따라서는 백중날보다는 칠석날이 중요한 세시가 되는데 농사력으로 볼 때 백중보다 일주일이 앞선 이날 전후로 농사가 마무리되기 때문이다.

칠석날에는 각 가정에서는 부인들이 장독대 위에 정화수를 떠놓고 밀전병과 햇과일 등을 갖추어 가족들의 건강과 집안의 평안을 비는 칠석 치성을 드린다. 칠석날에 아녀자들이 길쌈과 바느질솜씨가 늘기를 기원하는 풍속을 소개한 글이 유희경劉希慶(1545~1636)의 『촌은집村隱集』에 나와 있다. 칠성신과 관련되어 있어 절에서는 이날 신도들이 칠성각에서 무병과 장수를 비는 치성을 드린다. 칠석날의 민속 행사에는 이와 같이 불교적 요소와 도교적 요소가 함께 들어와 있다.

4. 가장 오래된 대명절 추석

추석은 가위[嘉俳], 한가위, 중추절中秋節이라고도 한다. 날씨는 춥지도 덥지도 않고 서늘하여 생기가 절로 도는 때다. 특히 농가에서는 일년 농사를 마무리하는 시점이므로 가장 중요한 명절로 쳐왔다. 오곡五穀 백과百果가 익는 계절이라 집집마다 술을 빚고 살찐 닭을 잡아 배불리 먹고 취하도록 마시고 즐기면서 이르기를 "더도 말고 덜도 말고 다만 늘 한가위 같아라."라고 한다.

가위의 어원에 대해 '갑이'의 종성終聲, 즉 'ㅂ'이 생략된 것으로

은혜를 갚는다는 '갑(=값)'의 뜻이라는 주장도 있다. 가위의 기원은 상고 시대로 올라간다. 문헌상으로는 『삼국사기』에 다음과 같은 기사가 있다.

왕이 이미 6부를 정하고 절반으로 나누어 둘로 만든 다음 두 왕녀를 시켜 각각 부내의 여자들을 거느리게 하여 패를 갈라 편을 만들었다. 7월 16일부터 날마다 일찍 대부大部의 뜰에 모여 밤 10시경이 되도록 삼[麻] 길쌈을 하다가 8월 15일에 이르러 그 성적을 살펴 진 편이 이긴 편에게 술과 음식을 차려 사례하게 하였는데, 이때 노래하고 춤추고 온갖 유희가 연출되니 이를 가배嘉俳라고 하였다. 이 때에 진 편의 여자 한 사람이 일어나 춤추며 탄식하기를 '회소 회소'라고 하는데, 그 소리가 애절하였다. 뒷날 사람들이 이 소리를 따라 노래를 짓고 이름을 〈회소곡會蘇曲〉이라 하였다.

신라 3대 왕인 유리니사금儒理尼師今 9년(서기 32년)의 일인데, 내용만 보면 여성 노동을 권장할 목적으로 한 행사 같으나 결국은 검약을 실천하고 풍속을 순화하기 위해 왕이 관여한 나라 전체 행사로서의 의의를 가진 것이었다. 중국 사서인 『구당서舊唐書』에도 신라에서는 8월 보름에 임금이 신하들을 궁전 뜰에 모아 연회를 차리고 활을 쏘며 놀게 했다는 기록이 나온다. 이 회소곡은 김종직의 『점필재집』 중 「동도악부東都樂府」를 통해 전해 내려온다.

조선시대에는 이날이 되면 누구든지 반드시 차례를 드리고 성묘省墓를 하였다. 서울이나 시골이나 할 것 없이 각 가정에서는 모두 일찍 일어나 '추석빔'으로 받은 새 옷을 갈아입고 하루 전에 만든 술과 떡, 그리고 햇과일로 제사를 지낸다. 특히 추석에는 머슴이나 거지라도 모두 돌아가신 부모의 무덤을 돌보았다는 기록이 있을 정도다. 주인은 머슴에게 새 옷과 신발, 허리띠까지 해주었는데 이를

한 해, 사계절에 담긴 우리 풍속

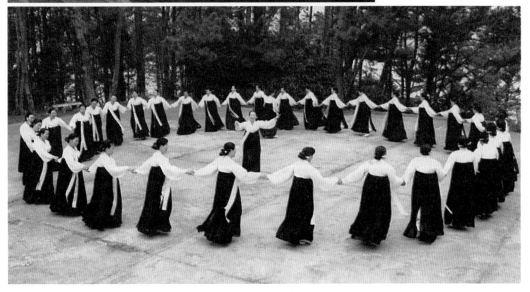

추석의 송편빚기[상]
강강술래[하]

'추석치레'라고 하였다. 산소의 잡초는 대개 추석 전에 베는데 이를
벌초伐草라 한다.

이날의 절식節食은 송편[松餠]이고 특히 달떡이라 하여 동그랗게
빚는다. 중국의 '월병月餠'이나 일본의 '월견단자月見團子'도 이와
같은 것이다.

농가에서는 추석날 비가 오면 이듬 해 보리 농사를 망친다고 하
여 좋지 않게 여긴다. 옛 문헌에도 "추석날 달이 없으면 토끼나 개

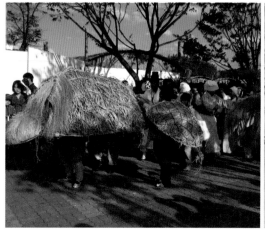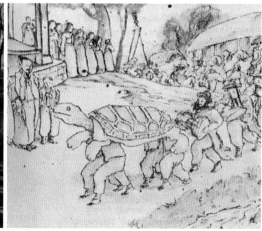

경기 이천의 거북 놀이(좌)
거북 놀이(우)

구리가 포태를 못하고 보리가 결실을 못한다."고 했다. 달이 있는 추석날 저녁은 달마중을 가는데 정월 보름 때와 마찬가지로 '망월望月한다'고 하며 달을 보며 각자 소원을 빈다. 떠오르는 달을 제일 처음 보면 아들을 낳을 수 있다는 아낙네들의 속신도 있다.

중추절에 벌어지는 세시 놀이로는 강강술래, 소멕이놀이, 거북 놀이, 씨름 등이 있다. 강강술래는 주로 호남 지방에서 행해지던 풍습이다. 보름 밤에 곱게 단장한 부녀자들이 수십 명 모여 손을 서로 잡고 원을 만들어 서서 목청 좋은 한사람의 선창에 따라 나머지 사람들이 '강강술래'라는 후렴을 합창하며 도는 놀이다. 중부 지방 농촌에서는 소멕이 놀이나 거북 놀이를 한다. 두 놀이는 정월 보름에 하는 경우도 있는데 모두 농사일을 마친 농군들의 노고를 위로하고 이듬해의 풍작을 기원하는 뜻을 담고 있다.

경기도 이천 지방은 특히 거북 놀이로 유명하다. 남부 지방에서는 추석이 지나야 추수를 하기 때문에 추석 차례에 올릴 소량의 햅쌀을 얻기 위해서는 조그만 땅뙈기에 이른 벼를 일부러 심어야 한다. 그런데 이 지역에서는 8월 보름 이전에 수확이 가능한 '자채紫彩쌀'이라는 자주빛 나는 벼 품종을 많이 심었기 때문에 비교적 풍족한 추석을 맞이할 수 있었으며, 이것이 거북 놀이의 중요한 배경

한 해, 사계절에 담긴 우리 풍속

이 되었다. 추석날 낮에 15~16세된 동네 청년들이 주축이 되어 이 맘때쯤 익는 수수깡 잎으로 크고 작은 거북을 만들면서 놀이가 시작된다. 큰 것 두 개는 어미 거북과 아비 거북이고 작은 것들은 새끼 거북이다. 저녁이 되어 어둑해지면 이들은 거북으로 몸을 가리고 비교적 여유가 있는 집들을 찾아다니며 덕담을 건네고 바가지에 떡 등 먹을 것을 얻는다. 순례가 끝나면 동네 사랑채를 빌어 얻은 떡들을 나누어 먹는다. 물론 떡은 햅쌀인 '자채쌀'로 만든 것이어서 거북 놀이를 통해 그 혜택이 가난한 집 청년들에게도 미칠 수 있었던 것이다.

농촌과는 달리 어촌의 추석 행사는 풍성하지 못하다. 그러나 추석을 최대 명절로 여기는 점은 농촌이나 다를 바 없다. 단지 배를 부리는 집에서는 각자의 배에 모시는 '서낭'신에게 음식을 차려 어장이 풍성하도록 비는 것이 색다르다.

과거 서당에서 교육을 받던 시절에는 아이들도 추석을 맞이하여 며칠씩 쉬게 되는데 이때 아이들이 노는 놀이 중에 '원놀이'나 '가마싸움' 등이 있었다. '원놀이'란 지방 수령을 흉내내어 모의 재판을 여는 놀이이고, '가마싸움'은 넓은 마당에서 이웃의 학동들과 편을 갈라 가마를 서로 부딪쳐 부서지는 쪽이 지는 놀이다. 이긴 쪽에서 그 해 과거 합격자가 나온다고 하면서 경쟁심을 높이기도 하였다.

추석날은 단오날과 마찬가지로 지방마다 주로 장터에서 씨름대회가 열린다. 이긴 사람에게는 장사란 칭호를 주고 상으로 황소, 광목, 백미 등을 준다. 씨름판 주위에는 소싸움, 투계鬪鷄(닭싸움), 닭잡기놀이 등도 벌어진다.

추석도 경제가 뒷받침되어야 명절 값을 다하는 것이다. 그래서 추석이 유구한 역사를 지녀온 우리의 대표적인 명절이지만 논농사보다는 밭농사를 위주로 하는 이북 지방에서는 본래 보리 추수가 끝난 후에 맞이하는 단오를 추석보다 더 크게 여겨왔고, 논농사 지

역인 남부 지방에서도 조선후기에 이르러 모내기 방식인 이앙법移
秧法과 이모작二毛作이 보급되어 추석 이후에야 비로소 벼 수확이
가능해지면서 중양절重陽節이나 정월 대보름으로 명절 행사를 넘기
는 변화가 일어난 것이다.

5. 가을 고사와 겨울 세시 풍속

늦가을인 9월에는 중양절이 들어있는데 이때가 되면 농촌에서는
남자들은 그해 논농사를 결산하는 추수를 하고, 여자들은 마늘을
심거나 고구마를 수확한다. 퇴비 만들기, 논물 빼기, 논 피사리 등
은 남녀가 공동으로 하는 작업이다. 지방에 따라서는 목화도 따야
하고, 또 콩·팥·조·수수·무·배추 등 밭작물에 대한 파종과 수확이
겹쳐 농민들에게는 바쁜 날이다. 그러므로 농촌에서는 중구절이라
고 하여 특별한 행사가 벌어지는 것은 아니어서 평상 때와 똑같이
보내는 곳이 더 많다.

과거에는 각 마을마다, 또는 2~3개 마을에 하나씩 동네 단골 무
당이 있었다. 마을 사람들은 연말에 이장에게 이세里稅를 내듯이 중
양절이 되면 이들에게 시주를 하는데, 이것을 하지 않으면 다음에
탈이 있을 때 단골의 도움을 받지 못한다고 한다.

대부분 집안에서는 음력 10월이 되면 이 달을 상달이라고 하여
날을 정해 팥시루를 하고 가주家主 주관으로 가을 고사를 지냈다.
대청 성주와 안방 제석에는 떡을 술과 함께 시루 째 갖다 놓고 장
광(터주), 대문간, 헛간, 측간, 외양간, 우물 등에는 떡을 떼어놓는다.
터주가리 안 항아리에는 이전 해에 넣었던 묵은 벼 대신 햇벼로 갈
아 넣는다. 시루떡은 두어 말 정도 해서 동네에서 나눠 먹는다. 단
골 무당을 불러 고사를 지내기도 한다.

성주신은 집안 신의 중심이다. 대들보나 안방 입구 문 윗벽에 위
치하며 집안의 평안과 무병을 비는 대상이다. 주로 시월상달에 무

당을 불러 안택굿을 하는 등의 고사를 지
낸다. 경기 등 중부 지방에서는 백지에
동전을 넣고 접어 물을 발라 붙인 후 흰
쌀을 뿌려 둔다. 평안도, 함경도 등지에
서는 항아리에 쌀을 담아 대들보 위에 올
려놓는다.

성주
ⓒ 황현만

　동지 팥죽은 먼저 사당에 놓아 차례를
지낸 다음 방, 마루, 광, 또는 부엌에서
불을 관장하는 신인 조왕신에게 한 그릇
씩 떠다 놓으며, 대문이나 벽에는 조금씩
뿌린다. 이렇게 하는 것은 팥죽의 붉은 색이 귀신이 두려워하는 색
으로, 액을 막고 잡귀를 없애 준다는 데서 나온 것이다. 팥죽을 동
네에 있는 고목에도 뿌리는데 이것도 역시 팥의 붉은 색이 귀신을
쫓는 힘이 있다고 믿기 때문이다.

　제석신帝釋神은 불교 풍속의 삼불 제석과 관련된 신으로, 각 절에
는 제석일除夕日, 즉 섣달 그믐에 신도들이 각자 재미齋米를 들고 와
서 제석신에게 빈다.

동지 차례
ⓒ 황현만

수세

이날 낮에는 연소자들이 친척 어른들을 두루 방문하여 인사하는데 이를 묵은 세배[拜舊歲]라고 하며 이것을 하느라고 이 날은 초저녁부터 밤중까지 골목마다 등불이 줄을 이어 끊어지지 않는다고 한다.

섣달 그믐밤에 민가에서는 집집마다 다락·마루·방·부엌에 모두 기름 등잔을 켜놓는다. 등잔은 흰 사기 접시에 실을 여러 겹 꼬아 심지를 만든 것이다. 이것을 외양간과 변소에까지 대낮같이 환하게 켜 놓고 밤새도록 자지 않는데, 이를 수세守歲라고 하며 이는 곧 경신일을 지키는 경신수야庚申守夜라는 풍속과 관련이 있다.

전해 내려오는 속담에 섣달 그믐에 잠을 자면 두 눈썹이 모두 센다고 하여 어린아이들은 대개 이 말에 속아 잠을 자지 않으려고 노력한다. 혹 자는 아이가 있으면 다른 아이가 분가루를 자는 아이 눈썹에 발라놓고 다음날 거울을 보게 하여 놀려주고 웃는다.

부녀들은 색칠하지 않은 맨 널빤지를 짚단 위에 횡으로 올려놓고 그 양 끝에 마주 올라서서 서로 오르내리면서 몇 자씩 뛰는데 힘이 빠져 지칠 때까지 하며 즐긴다. 이 놀이를 널뛰기라고 하고 한자어로 도판희跳板戲라고 표기하며 정월 초까지 계속한다.

함경도에는 이 날 빙등氷燈을 설치하는 풍속이 있는데 아름드리 기둥 같은 초롱 속에 기름 심지를 안전하게 놓고 불을 켠 채 밤을 새워 징과 북을 치고 나팔을 불면서 나희儺戲 굿을 한다. 평안도 풍속에서도 빙등을 설치하며 각 도의 고을에서도 각기 그 고유 풍속대로 한 해를 마치는 놀이들이 있다.

03

세시 의례와 지역 문화사

중앙과 지방 관아의 세시 의례

　지역마다 유사하게, 또는 서로 달리 나타나는 세시 풍속의 현상들은 '지역적 변형'의 결과라는 관점에서 체계화될 수 있다. 이를 위해 다양한 세시 풍속의 종류와 영역 중에서 국가가 중앙 집권 강화의 목적으로 설정한 사전적 세시 의례歲時儀禮를 주요 연구 대상을 삼고자 한다. '사전祀典'이란 나라의 제사를 지내는 것과 관련하여 예조禮曹에서 예전禮典 등을 통해 규정한 사제 규범祀祭規範을 말하며, 구체적으로는 『국조오례의國朝五禮儀』의 「길제吉祭」 내용을 일컫는다. 따라서 사전적이라는 말은 그 설정의 주체가 국가이고 그 취지가 중앙집권적, 또는 국가의 지방통제적인 데에 있다는 뜻으로 사용한다.

　지역 단위에서의 사전적 세시 의례의 성격과 그 변형 과정은 조선초기와 후기의 양상을 비교해 보면 더욱 분명하게 알 수 있다. 초기의 내용들은 『신증동국여지승람』의 기사에서, 후기의 것들은 『동국여지비고東國輿地備考』(고종 년간)와 각종 읍지 기사를 중심으로 살

펴본다.

『신증동국여지승람』은 성종 때 간행된 『동국여지승람』 50권을 중종이 이행李荇(1478~1534) 등에게 증수增修의 명을 내려 1531년에 5권이 늘어난 55권으로 간행된 것이다. 『동국여지승람』은 1478년(성종 9)에 양성지梁誠之 등이 4년에 걸쳐 편찬하여 첫번째 고본稿本이 만들어지고, 이어서 1481년에 완성된 책이다. 이 책은 세종 6년(1424) 이래의 관찬지지官撰地志 편찬 사업에 따라 만들어진 것으로 1485년(성종 16)에 김종직金宗直 등이 다시 편찬하였지만, 현재는 편자인 서거정의 서문만이 『신증동국여지승람』을 통해 전해진다. 그러므로 '신증'을 통해서도 『동국여지승람』 편찬 당시와 '신증' 당시, 즉 조선 초기의 상황을 짐작할 수 있다.

1. 서울의 세시 의례

우선 한성, 즉 서울의 세시 의례와 그 성격에 대해 알아보자.

서울은 국가 단위의 의례 행사가 집중되어 있던 곳이다. 그러나 하나의 지역 단위로서의 한성의 성격을 반영하는 의례 장소도 곳곳에 있었다. 이 곳에서의 제사는 대개 봄과 가을 두차례 지낸다고 했을 뿐 구체적인 날짜는 명기되지 않았지만 대부분은 2월과 8월의 첫 번째, 또는 두 번째 정일丁日이다. 사묘祠廟의 형식으로 설정된 곳은 다음과 같다.

◇ **백악신사**白嶽神祠

백악산정에 위치하며, 매년 봄과 가을로 초제醮祭를 지냈으나 조선중기 이후 폐지되었다.

◇ **목멱신사**木覓神祠

목멱산정에 위치하며, 매년 봄과 가을로 초제를 지냈으나 조선중

한 해, 사계절에 담긴 우리 풍속

기 이후 폐지되고 사우만 국사당國祀堂(또는 國師堂)으로 불리며 일제 초기까지 존재하였다. 19세기에 저술된 『한경지략漢京識略』에 "목멱신사가 남산 꼭대기에 있어 해마다 봄 가을에 초제를 지낸다."고 한 것은 이전의 기록을 그대로 옮긴 것으로 도교적인 초제는 폐지되었지만 매년 봄과 가을에 제사를 지냈고 그때마다 화상畵像들을 지각池閣으로 옮겨 놓았다. 사우 안의 화상은 무학대사의 상이라고 한다. 또 고려승 나옹懶翁, 서역승 지공指空 등이 신상神像으로 걸려 있고 장님상과 여아상도 걸려 있는데, 여아는 두신痘神이라고 한다.

◇ **한강단**漢江壇

강 북쪽 연안에 위치하며, 매년 봄과 가을로 향사하였다.

◇ **민충단**愍忠壇

홍제원弘濟院 옆에 있다. 임란 때 전사한 명나라 장수들을 제사한다. 임란이 끝난 후 설치하였다. 제사일은 나와 있지 않다.

◇ **부군사**符君祠

각사各司 이청吏廳의 옆에 있다. 매년 10월 초하루에 제사를 지낸다. 혹은 고려의 시중이었던 최영崔瑩이 관직에 있을 때 재물에 대해 청렴하여 이름을 떨쳤으므로 이속들이 이를 기려 그 신을 모시는 것이라고 전한다.

◇ **선무사**宣武祠

대평관大平舘 서쪽에 있다. 선조 31년에 건립하였는데, 속칭 생사당生祠堂이라고 한다. 매년 3월과 9월에 두 번째 정일에 제사지낸다.

그 밖에도 양녕대군讓寧大君의 묘廟인 지덕사至德祠, 신수근사愼守

勤祠, 광평대군사廣平大君祠, 심희수 생사沈喜壽生祠, 윤성준 생사尹
星駿 生祠, 윤집사尹集祠(盤松坊에 있음), 화순 옹주사和順翁主祠(積善坊
에 있음), 이색 영당李穡影堂(壽進坊에 있음) 등의 사우가 있어 각기 그
연고자들이 제를 지낸다.

주로 관제 시설이 집중되어 있는 한양에서도 위와 같이 사설의
의례처에서 사적인 행사가 벌어졌다. 향약의 보급도 한양이 다른
지방보다 빠른 것은 당연하다. 하지만 이에 대한 문헌 기록은 흔
치 않다. 『훈도방주자동지薰陶坊鑄字洞志』는 1621년에 권희權憘가

편찬한 서울 주자동의 동지洞誌이다. 이 책에 의하면 이 동네에서
는 1586년에서 1587년 사이에 「여씨향약呂氏鄕約」에 근거하여 향
약을 실시하였는데, 작위를 가진 자부터 선비와 서민에 이르기까지
매월 초하루마다 모두 모여 나이 또는 품직에 따라 앉아 향약 조항
을 강론하였다고 한다. 이 향약은 곧 폐지된 듯하다.

2. 지방 관아의 세시 의례

다음은 군·현을 단위로 하는 지방 관아의 사전적 세시 의례에
대해 알아보자.

조선초기에 중앙 집권화의 방편으로 정부가 추진한 각종 지방 제
의에 대한 정비는 『국조오례의』의 규정에서 그 전모를 찾아볼 수
있다. 그 규정에 따르면 산천·성황·풍운·뇌우 등 여러 명칭이 붙
어 불리던 단壇들은 성황사城隍祠에 수렴하여 재배치하였고 대신
그 동안 지방의 토호들이 장악해 온 성황사를 흡수하거나 정비하였
다고 한다. 그러나 지방 토호가 여전히 지역의 주도권을 장악하고
있는 상태에서 이러한 조처만으로는 기존의 풍속을 근본적으로 변
화시킬 수 없었다. 즉 지방 주도 세력이 교체되는 시기, 또는 사족
화하는 시기까지는 기존 풍속의 본질에는 큰 변화가 없었던 것으로
보인다.

초기의 사전 정비 사업 이후 지방의 각 군현에서는 수령 주재 아
래 사직단社稷壇 제사, 국가 사전國家祀典에 올라있는 산천 이외의
지역 산천에 대한 제사, 성황단(또는 성황사)에서의 제사, 여단厲壇에
올리는 제사, 해신海神 및 도신島神에 대한 제사 등을 행하였다. 이
사제里社制는 대부분 지역에서 시행되지 못하였지만 수령이 나서서
이를 실시한 일부 지역에서는 토신土神이나 동신洞神에 대한 제사
도 있었다.

자연신에 대한 제사는 지방관이 국왕의 대행자 자격으로 올린 것

이다. 명산대천의 자연신에 대한 제사를 국가 사전을 모델로 하여 지방관이 주관하도록 한 것은 국가 사전 개편 내용의 일부로서 중앙집권을 강화하고자 하는 정부의 의도를 반영한 것이다. 즉 국내 산천에 대한 일원적인 지배를 통하여 지방의 독자성을 약화시키고자 했던 것이다. 그러나 지역 나름의 관례나 풍습이 유지된 제사도 적지 않았다. 고려적인 지방 제의가 이 시기까지 지역에 따라 비록 음사淫祀로 취급되면서도 그 전통을 이어온 곳이 있는 반면, 지방관 또는 재지 사족들의 적극적인 공세로 폐지되거나 유교식으로 변한 곳도 있다.

◇ **사직** 社稷

조선시대에는 군·현에도 사직단이 세워졌는데 성 서쪽에 있었으며 사社·직稷이 단壇을 함께 하고 석주石柱와 배위配位는 없었다. 매년 2월과 8월의 상무일上戊日에, 그리고 문선왕文宣王 석전釋奠 때 제사를 올렸다. 조선후기에 이르면 민간 차원의 동제에서 후토신后土神, 후직신后稷神 등이 대상신으로 등장한다. 그러나 이것은 사직단의 본래적 의미와는 직접 관계없다.

『대록지大麓誌』는 충청도 목천현의 읍지로 1779년에 간행된 것인데, 이 읍지의 「단묘조壇廟條」를 보면 사직단은 현 서쪽 3리 떨어진 곳에 있으며 2월과 8월 상무일에 제사를 지낸다고 하였다. 이것은 공식적인 관아 행사이기 때문에 이 제사와 시행 일자는 대부분의 읍치에서 지켜온 것으로 볼 수 있다. 그러나 그 외에는 지역에 따라 조금씩 시행 관습에 차이가 난다. 예컨대 1819년에 간행된 『신정아주지新定牙州誌』를 보면 충청도 아산 지역에서는 현 북쪽에 있는 여단에서의 여제는 봄에는 청명일, 7월 백중일, 겨울에는 10월 초하루 등으로 1년에 3차례 제사를 지내고 현의 동남쪽에 있는 성황단에서의 성황제는 봄, 가을, 겨울 각각 3차례 지내는 여제의

3일 전에 제사를 지낸다고 하였다.

경상도 울진군의 경우를 보면 이곳의 사직단과 성황사, 그리고 여단의 제향일이 각기 다르다. 사직단은 현 서쪽 고성리古城里에 있으며 2월과 8월의 상무일에 현사신縣社神과 현직신縣稷神을 제사하였고 여단은 현 북쪽 연지리蓮池里에 있으며 3월과 9월에 제사하였다. 단지 성황단은 읍내리邑內里에 있는데 1월 5일과 5월 5일이 제사일이라고 하였다.

1923년에 간행된 『용성속지龍城續誌』를 보면 전라도 남원은 사직단, 성황단, 여제단 모두 서문 밖에 있었는데 일제강점기에 모두 폐지되자 일반민들이 그것을 개탄스럽게 여겨 매년 5월 10일에 사직단에서만 제사를 지낸다고 하였다.

◇ **성황**城隍

고려 문종(1055) 때 선덕진宣德鎭(현 함경남도 정평군 선덕면) 신성新城에 설치되어 춘추로 치제하였다고 하며, 정종 2년(1400)에 중앙에 제단이 설치되면서 주·현에도 단을 설치하라는 명령이 내려졌다. 그 결과 기존에 설치되어 있던 성황사에 대한 재편이 이루어졌는데, 지역에 따라서는 기왕의 것이 그대로 존속되기도 하였다.

충청도 대흥현, 즉 현재 충청남도 예산군 대흥면의 성황사는 봉수산鳳首山에 있는데 세속에 전하기를 당나라 장수 소정방蘇定方이 사신祠神이라 하여 국초의 재편 이후에도 춘추로 본읍에서 치제하였다.

경상도 고성현固城縣의 성황사는 현 서쪽 2리에 있었는데 강릉의 단오제를 연상케 하는 제의가 행해졌음을 기록을 통해 알 수 있고 『신증』 자료에는 설치 초기 이후의 변형 과정도 보여준다. 이 지방 사람은 해마다 5월 초하루에 모여서 두 대隊로 나눈 다음 사당 신상을 메고 푸른 깃발을 세우고 여러 마을을 두루 찾는다. 마을 사람

들은 술과 찬으로써 제사하는데 나인들이 다 모여 온갖 놀이를 갖는다. 이 행사는 5일, 즉 단오절까지 계속한다. 나례란 고려 때부터 음력 섣달 그믐날 밤에 만가와 궁중에서 잡귀를 쫓기 위해 베풀던 의식이고 나인이란 나례를 행하는 연희자인데 임금의 행차, 인산, 사신 영접 때도 동원되는 등 정부 조직 내의 말단에서 일하던 자들로 향리, 관노 등으로 구성되었다.

◇ 여제厲祭

성황단과 함께 세워진 여제는 성황제와는 3일 간격으로 행해진다. 그러나 앞서 본 것처럼 조선후기에 오면 이 역시 지역에 따라 차이가 난다. 또한 여제는 군현 의례의 쇠퇴에도 불구하고 그 성격상 전염병의 발생 빈도에 따라 성행이 좌우되었다. 실제 이것은 전염병 등 각종 재난이 빈발했던 시기인 17세기 중엽부터 19세기 중엽 사이에 자주 행해진 바 있으며 민간 단위의 행사로도 확산되어 갔다. 강원도 일대의 민간화된 성황당에는 토지지신, 성황지신, 여역지신의 3위를 모시는 것이 대부분인 바, 군·현단위의 사직·성황·여제가 마을 단위의 행사로 확산되면서 한 곳으로 합쳐진 것 같다.

◇ 기우제祈雨祭

기우제는 세시 의례의 성격이 약하나 이 역시 문헌상으로는 군·현의 사직단에서 행한 것으로 되어 있다. 그 성격상 제사 날짜가 지정되어 있지는 않고 가물 때 지내며, 응답이 있으면 입추 후에 보사報祀 하였다.(『연려실기술』 별집 권4 「전고」) 이 제의도 그 실행의 단위가 점점 내려와 조선후기에는 민간에서도 자체적으로 행하게 되었는데, 모내기 직전의 저수貯水가 절대적으로 요구되는 이앙법의 보급에 따라 더욱 확산되었다. 민간에서 행한 기우제는 연淵, 소沼, 봉峰 등을 기우처祈雨處로 하며 주술적인 측면이 강하다는 공통점은 있

지만 마을마다 그 내용이 조금씩 다르다.

◇ **선목**先牧 · **마사**馬社 · **마보단**馬步壇

조선초 정부에서 각 고을에 명하여 고을 중앙에 단을 만들어 선목의 신위를 설치하고 제사를 지내게 하여 재앙과 여역을 물리치게 하였다.

기우제 - 키질하기
충남 서산, ⓒ 송봉화

◇ **포제**酺祭

포단은 마보단과 동일한 곳에 있으며 포신酺神을 향사한다.(『연려실기술』별집 권4,「사전전고」) 주·현의 포제는 포신을 단상 남향으로 설치하고 변籩과 두豆는 각각 4개씩 놓는다. 조선초기 이후 사라진 이 포제 의례가 제주도에서만 존속되어 온 점은 특기할 만하다.

기우제 - 불지르기
충남 서산, ⓒ 송봉화

◇ **부군제**府君祭

지방에 따라서는 향리들 주관으로 부군당府君堂에서 부군제가 행해졌다.

◇ **향교 석전례**釋奠禮

향교에서는 매달 초하루와 보름에 알성례謁聖禮를 지내고 봄(2월 初丁日)과 가을(8월 初丁日)에 석전례釋奠禮를 행한다. 그 목적은 공자를 비롯한 유교 성현들에 대한 제사를 통하여 지방민에게 유교 이념을 확산시키고 교화시키는데 있었다.

또한 군·현 단위로 실시되던 향약과 향음주례 등도 대부분 향교에서 모임을 가졌다. 조선후기

기우제 - 불지르기
충남 서산 ⓒ 송봉화

석전 홀기(좌)
석전례의 식순과 그 내용을 기록한 것
이다.
목포대 박물관
나주 향교 대성전(우)
나주 향교 안에 있는 목조건물이다.

에 들어와 향교의 교육 기능이 쇠퇴한 것과는 달리 제의의 기능은 계속 유지되었으며, 주로 향반鄕班들의 주도 하에 지방 세력의 자치적인 행사 기구의 성격을 띠게 되었다. 여씨향약에 근거한 유교적 향약 의례의 하나인 향음주례鄕飮酒禮는 이이가 해주에서 향약을 만들어 실시하기 훨씬 이전에 이미 부분적으로 행해지고 있었는데, 주로 향교에서 이루어졌다.

지역별 세시 의례

군·현 단위에 설치된 신사에서의 행사 시기는 지역 고유의 전통을 반영하고 있다. 조선전기에 성행하던 지역의 제의들은 적어도 중종 때까지는 존속되었으나 이후의 존폐 여부는 일률적이지 않고 지역 특성, 즉 기존 토호와 새로 들어온 사족들과의 관계에서 결정되는 경우가 많다. 그래서 조선후기에 나온 각종 읍지들을 통해 존속의 가능성을 찾는 것도 하나의 방법이다. 그러나 읍지도 이전의 내용을 그대로 전재하는 등 불투명한 것들이 많다.

경기도 관내에서는 개성의 송악산松嶽山과 임진강의 덕진德津은 중사中祀의 대상이고 적성積城의 감악산紺嶽山과 양주의 양진楊津(조선 시기에는 廣州의 廣津)은 소사小祀의 대상이다. 서독西瀆에 해당하는 덕진의 덕진사德津祠에 봄과 가을로 향축이 내려졌고 북독北瀆인 한강 광진의 양진사楊津祠에도 봄과 가을로 향축香祝을 내렸다. 감악산 역시 신라 때부터 소사로서 봄과 가을에 나라에서 향축을 내려 제사를 지내온 곳으로 산 위에 감악 신사紺岳神祠라는 사당이 있는데, 신라 사람들이 당나라 장수 설인귀薛仁貴를 제사지내고 산신을 삼았다고 전해온다.

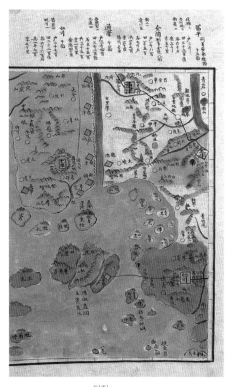

덕진
강화도 사고 우측에 위치해 있다.
김정호의 『청구도』, 한국학중앙연구원 장서각

영조 18년(1742)에 신유한申維翰(1681~1752)은 춘향의례春享儀禮 제관으로 감악산을 등반하고 이를 기록으로 남겼는데(『청천집靑泉集』 권4 「감악산기紺岳山記」) 이에 따르면 그는 제사일 하루 전에 읍에 도착하여 그 지역 사람 중에 선정된 대축大祝과 함께 산 정상에 올라 사경四更, 즉 새벽 2시 경에 향례享禮를 행하고 산을 내려왔다.

국가에서 기우제를 지내는 곳은 주로 서울과 경기 일원으로 양진, 덕진, 감악, 송악 등이다. 조선 초에 양주읍을 북쪽 주내면으로 옮기면서 양진은 광진으로 바뀌었다. 광진, 즉 광나루는 한강을 대표하는 제사 장소다. 한강은 신라 때는 4대강의 하나인 북독北瀆으로서 중사의 대상이었고 이후는 소사로서 나루 위 양진사(후에는 양진당)에서 국가 주관으로 제사를 행해왔다. 특히 양진당은 화룡제畵龍祭, 즉 용의 그림을 용단龍壇에 걸고 기우제를 지내던 곳이다. 비를 내리게 하기 위해 물의 신인 용신龍神이 산다는 한강에 범 대가리를 넣고 도사道士들에게 용왕경龍王經을 읽게 하는 침호두沈虎頭 의례는 조선중기까지 이어져 왔다. 양진당은 국가 의례 장소로서는

쇠퇴하였으나 조선후기에 이르면 그 동안 융성해진 상업 활동을 반영하듯 광나루를 이용하는 뱃꾼들과 상인들에게는 더욱 가까워져 매년 2월과 8월에 용신제가 행해질 정도로 민간 신앙의 중심지가 되었다.

덕진사는 경기도 서쪽 임진강 변의 덕진에 있는데 사전祀典에 서독西瀆이라 하였고 중사로 기재되었다. 봄과 가을에 향축을 내려 제사하였다.

경기 일대에서는 토호적인 성황제는 사족들에 의해 '음사'로 몰려 대부분 사라지고 대신 각 고을마다 수령의 주관 아래 봄·가을로 사전적인 향례가 행해졌다. 그러나 현재 시흥 관내인 안산 군자봉에서는 도중에 재지사족의 반대로 중단된 적은 있지만 토착적인 성황제가 조선후기는 물론 일제강점기때까지 이어져 내려왔다.

경기도 지평현은 현재 지제면 지평리로 조선시대에 읍치로서 관아가 있었던 곳이며 북쪽의 봉미산은 아전 등 관리들과 읍치 주민들이 참여하는 군·현 단위 성황제가 행해지던 곳이다. 성황제일은 음력 3월 초순경으로 제의는 성황대주城隍大主에 대한 제례와 오방신장에 대한 제례로 구성되었다. 성황제는 당일 자정에 봉행한 후 이어 무당이 밤새 굿을 하였고 주민들은 산에 올라와 기원하고 놀았으며, 이튿날은 사당패들도 와서 줄타기 등을 공연하였다.

충청도 공주 곰나루熊津의 남안南岸에 위치한 웅진사熊津祠는 신라 때 서독으로 기록되어 있는데, 조선에서는 남독으로 중사로 삼아 춘추로 향축을 내려 치제하였다. 가야 갑사伽倻岬祠는 충청도 덕산읍 서쪽 3리 지점에 있어 신라 때에 이를 서진西鎭으로 삼아 중사로 기록하였는데, 조선에서는 그 고을로 하여금 춘추로 제사하게 하였다. 충주의 양진명소사楊津溟所祠는 견문산犬門山(현 탄금대) 아래 금휴琴休 포구에 있는데 사전祀典에는 소사에 실려 있다. 역시 춘추로 향축을 내려 치제한다. 계룡 산사鷄龍山祠는 계룡산 남쪽에

있는데 신라 때에는 오악五岳으로 중사에 기록되어 있고, 조선에서는 명산으로 소사가 되었다. 춘추로 향축을 내려 치제하였다.

홍석모의 『동국세시기』를 보면 충청도 진천군에서는 매년 3월 3일부터 4월 8일까지 아녀자들이 무당을 데리고 우담당牛潭堂, 동서용왕당 및 삼신당에 가서 아들 낳기를 비는 풍속이 있는데, 모인 사람들로 시市를 이룬다고 하였다.

충청도 보은 속리산 마루에 있는 대자재천왕사大自在天王祠는 그 신이 매년 10월 인일에 법주사에 내려온다고 하여 산중 사람들이 풍류를 베풀고 신을 맞아다가 제사지낸다.

충청도 청안淸安 지방 풍속에는 3월 초가 되면 그 고을의 우두머리 아전이 읍내 사람들을 이끌고 동면에 있는 장압산長鴨山 위의 큰 나무로부터 국사신國師神 부부를 맞이하여 읍내로 들어와서 무당들을 시켜 술과 밥을 갖추어 놓고 징과 북을 요란하게 치면서 동헌과 각 청사에서 제사를 행한다. 그런 후 20여 일 후에 그 신을 본래의 나무로 도로 돌려보내는데 이런 행사를 2년 만에 한 번씩 행한다고 하였다.

1871년에 간행된 『영광속수여지승람靈光續修輿地勝覽』를 보면 전라도 영광에서는 군 북쪽 2리에 있는 여제단에서 매년 3월과 9월 말일에 명을 다하지 못한 귀신들을 제사하였다고 한다.

전라도 나주는 대읍이기도 하지만 금성산의 제사는 그 규모에서나 참가자의 지역 범위로 볼 때 일대에서는 가장 큰 행사였다. 금성산에는 사당이 다섯이 있는데, 상실사上室祠는 산꼭대기에 있고, 중실사中室祠는 산허리에 있으며, 하실사下室祠는 산기슭에 있고, 국제사國祭祠는 하실사下室祠의 남쪽에 있으며, 이조당禰祖堂은 주성州城 안에 있다. 속설에 "사당의 신은 영험하여 제사를 지내지 않으면 재앙을 내리므로, 매년 춘추에 이 고을 사람뿐 아니라 온 전라도 사람이 와서 제사를 지내는데 남녀가 혼잡하게 온 산에 가득하여

노숙을 하기 때문에 남녀가 간통하여 부녀를 잃는 자가 많았다."고 할 정도였다.

금성산의 규모만큼은 아니지만 광주의 무등산 신사無等山神祠 역시 영험하다고 소문이 나서 춘추로 열리는 제사 때면 일대의 사람들이 몰렸다. 무안務安에는 용진명소龍津溟所가 석산石山 아래 있는데 본읍에서 춘추로 제사를 지냈다.

제주도는 음사를 숭상한다고 할 정도로 고유하게 내려오는 세시 행사들이 많았던 곳이다. 매년 원일부터 보름까지 무격이 신독神纛을 같이 받들고 나희를 하는데, 북을 두드리면서 앞서서 여염을 출입하면 다투어 재물과 곡식을 바치니 이것으로 제사를 지낸다. 또 2월 초하룻날 귀덕歸德, 김녕金寧 등지에서는 목간木竿 12개를 세워 신을 맞아 제사한다. 애월涯月에 사는 사람들은 말머리 모양의 뗏목을 얻어서 채색 비단으로 꾸며 약마희躍馬戲를 하여 신을 즐겁게 하다가 보름에 파하는데 그것을 '연등절燃燈節'이라고 한다. 이달에는 배타는 것을 금한다. 또 춘추로 남녀가 광양당廣壤堂이나 차귀당遮歸堂에 무리로 모이며 술과 고기를 갖추어 신에게 제사한다고 하였다. 8월 15일 추석에는 남녀가 함께 모여 노래하고 춤추며 나누어 좌대左隊 우대右隊를 만들어 큰 동아줄의 두 끝을 잡아당기어 승부를 결단하는 조리희照里戲라는 놀이를 하고 또 그네를 뛰고 닭 잡는 놀이를 한다고 하였다.

제주도는 대부분의 마을에 1~2개의 신당이 있으며 신의 성격은 천신, 산신, 농경신, 산육신, 해신 등 다양하다. 또한 마을마다 이사제里社祭나 포제酺祭를 행했다고 한다. 일년에 한번 정월 또는 7월의 초정일初丁日에 제를 집행하는데, 정월 행사의 경우 대상신은 '이사지신里社之神'이고 7월 행사의 경우는 주로 '포신'이다. 제사의 진행은 남성을 위주로 이루어지며, 마을의 유지나 각 성씨의 대표가 제관을 맡는다.

한 해, 사계절에 담긴 우리 풍속

경상도 군위의 김유신사金庾信祠는 속현인 효령현孝靈縣 서악西岳
에 있는데, 삼장군당三將軍堂이라 속칭된다. 매년 단오날에 현의 수
리首吏가 고을 사람을 이끌고 역기驛騎에 기를 세우고 북을 달아 신
을 맞이하면서 거리를 누빈다. 허추許楸의 시에, "사람들 말에 고장
古將은 서성西城의 주인이라 하더니 그 풍속이 지금까지 내려오므
로 그 사연이 분명하다. 해마다 단오날을 어기지 아니하고 깃발을
세우고 북을 치면서 신의 뜻을 위로하는구나" 하였다.

앞서 경상도 고성의 성황제에 대해 언급하였지만 그 외에도 이곳
의 관음점사觀音帖祠는 현 서쪽 10리 떨어진 곳에 있는데, 봄과 가
을에 현령縣令이 여기에서 상박도上撲島·하박도下撲島·욕지도欲知
島의 신에게 망제望祭를 지낸다.

경상도 웅천(현 창원)의 웅산 신당熊山神堂은 산머리에 있다. 토인
土人들이 매년 4월과 10월에 신을 맞이하여 산에서 내려와, 쇠북
을 치며 잡희雜戱를 벌이는데, 원근 사람들이 다투어 와서 제사한
다. 우불산 신사于弗山神祠는 경상도 울산에 있다. 사전에는 소사라
고 기록되어 있는데 매년 봄과 가을로 향축을 내려 하늘에 제사지

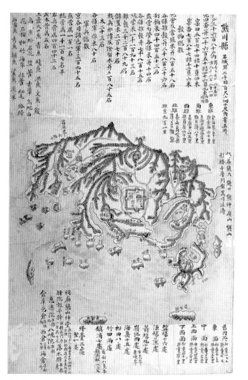

웅천현 지도
서울대 규장각한국학연구원

내고 가뭄에 비를 빌면 효험이 있다고 전해지는 곳이다.

『동래부지東萊府誌』는 1740년에 간행되었는데 현재는 부산의 한 구인 동래의 여러가지 세시 행사를 담고 있다. 이곳은 특히 각 면마다 동안洞案을 두어 매년 3월 3일 삼짇날과 9월 9일 중양절에 한 곳에 모여 강회講會를 한다고 하였다. 또 4월 8일 초파일 밤에는 집집마다 등을 달고 천중절, 즉 단오절에는 읍내의 남녀가 모여 편을 갈라 그네타기를 하고 또 동서로 나누어 줄다리기를 한다고 하였다.

경상도 성주의 읍지인 『성산지星山誌』를 보면 사직단, 성황사, 여제단 등은 당시 모두 훼철毁廢되었지만 동문 밖의 관제묘關帝廟는 남아 있어 봄에는 경칩, 가을에는 상강 때 각각 향사한다고 하였다. 관제묘는 1597년 정유재란 때 명나라 장수 모국기茅國器에 의해 건립된 후 1727년(영조 3)에 남정南亭 아래로 옮기고 명나라 장수 3인을 종향從享하였다.

강원도 고성군高城郡에서는 고성 신사高城神祠라는 사당에서 매월 삭망일에 관 주관으로 제를 지내는데, 홍석모의 『동국세시기』를 참조하면 이 당에 신의 가면을 만들어 두었다가 납월에 그 신이 읍에 내렸다고 하여 가면을 쓰고 관아와 읍내를 돌아다니며 춤을 추면 각 가정에서는 이를 맞아 즐겁게 하였다고 한다. 이 행사는 정월 보름 전에 끝나고 가면은 다시 당에 모셔둔다고 하였다.

강원도 삼척의 태백 산사太白山祠는 태백산 꼭대기에 있는데, 세간에서 천왕당天王堂이라 한다. 강원도는 물론 경상도 인접 지역 사람들도 춘추로 제사하는데, 신좌神座 앞에 소를 매어 두고는 갑자

기 뒤도 돌아보지 않고 달아난다. 만약에 돌아볼 것 같으면 불공不恭하다고 하여 신이 벌을 준다고 한다. 사흘이 지난 다음 부府에서 그 소를 거두어 이용하는데, 이를 퇴우退牛라 한다.

태백산 천왕당(천제단)

허목許穆의 『기언記言』에는 삼척에서 입춘날에 선색先嗇에게 올리는 제문祭文이 실려있다. 곧 "사진司辰을 끌어 일으키시어 풍성한 덕이 산에 내리도록 해주시고, 기장을 정갈하게 정성껏 써서 백곡이 잘되기를 기원합니다攝提司辰 盛德在木 虔用粢盛 祈爾百穀"라는 것이다. 입춘단은 삼척관아 동쪽 5리 떨어진 곳에 있었는데 농사와 산일을 시작하려면 먼저 제사를 끝낸 후에 오곡을 파종하고 북을 치며 도로를 순회하여 봄기운을 일으켰다고 한다.

허균이 남긴 세시 관련 기록으로 많이 인용되는 것이 강원도 대관령 산신에 대한 찬시 서문 『대령산신찬병서大嶺山神贊並書』이다. 내용은 다음과 같다.

계묘년(1603) 여름에 명주溟州(현 강릉)에 있을 때였다. 고을 사람들이 5월 초하룻날에 대령신을 맞이한다고 하기에 그 연유를 수리首吏에게 물으니, 수리가 대답하기를, "대령신이란 바로 신라 대장군 김유신金庾信입니다. 공이 젊어서 명주에서 공부할 때 산신이 검술을 가르쳐 주었고, 명주 남쪽 선지사禪智寺에서 칼을 주조하였는데 90일 만에 불속에서 꺼내니 그 빛이 햇빛을 무색하게 할 만큼 번쩍거렸답니다. 공이 이것을 차고 성을 내면 칼이 저절로 칼집에서 튀어나오곤 하였는데 끝내 이 칼로 고구려를 쳐부수고 백제를 평정하였답니다. 그러다가 죽어서는 대령의 산신이 되어 지금도 신령스런 이적이 있기에 고을 사람들이 해마다 5월 초하루에 번개旛蓋(기와 일산) 및 향화香花를 갖추어 대령에서 맞이하여 명주 부사溟州府司에 모신답니다. 그리하여 닷새 날 갖은 놀이[雜戱]로 신을 기쁘게 해 드린답니다. 신이 기뻐하면 하루 종일 일산이 쓰러지지 않아 그 해는 풍년이

들고 신이 화를 내면 일산이 쓰러져 그 해는 반드시 풍재風災나 한재旱災
가 있답니다.'고 하였다. 나는 이를 이상히 여겨 가서 보니 과연 기울어지
지 않는지라 고을 사람들이 모두 좋아하고 환호성을 지르며 경사롭게 여
겨 서로 손뼉 치며 춤을 추는 것이었다. 생각건대 공은 살아서는 왕실에
공을 세워 삼국 통일의 성업을 이루었고 죽어서는 수천 년이 되도록 오히
려 이 백성에게 화복을 내려서 그 신령스러움을 나타내니 이는 진정 기록
할 만한 것이라 다음과 같이 찬한다.

조선 초에 김유신을 모시던 사당이 성황사로 합사合祀되면서 위
의 기록처럼 이후 그가 성황제의 주신 자리를 지켜왔다. 그러다가
1884년에 후손들이 원래의 사당 자리인 화부산花浮山에 사당을 짓
고 성황사에서 위패를 옮김으로써 단오제를 포함한 성황제의와 인
연이 끊어지게 된다. 이들 후손들이 김유신을 사당에 모실 때 건물
은 일반 사우祠宇 형식을 취하였다. 이후 1936년의 동해철도 부설
로 사우 일대가 강릉역 부지에 포함되어 사우를 지금의 자리인 교
동으로 옮기게 된 것이다.

황해도 문화현의 구월산은 무속과 관련하여 중요시되지만 환인과 환웅과 단군의 사묘祠廟인 삼성사三聖祠가 있어 춘추로 향축을 내려 치제한 곳이기도 하다. 또 이곳의 전산사錢山祠는 매년 춘추로, 그리고 10월에 향축을 내려 치제하였다.

황해도 황주의 극성은 고려 때 백골이 들판에 드러날 정도로 여러 번 병란을 겪은 곳이다. 따라서 하늘이 음침하고 비가 오면 귀신이 원통함을 부르짖고 그것이 모여 여기厲氣가 되어 황해도 전역으로 번져가 지역 백성이 많이 죽었다고 한다. 이를 달래기 위해 세운 것이 극성제단棘城祭壇이다. 나라에서 춘추로 향축을 내려 보내 제사를 드리게 하였다.

평안도의 동명왕사東明王祠는 기자사箕子祠 옆에 있으며 같은 집에 단군이 서편 채에, 동명이 동편 채에 있으며 모두 남향이다. 해마다 춘추로 향축을 내려 중사로 제사한다.

04.

세시 풍속의 변화와 지속

지금까지 언급된 내용만으로도 많은 세시 풍속들이 세월의 흐름 속에서 사라져 없어지기도 하고 새롭게 부활되기도 하며 혹은 변질된 형태로 지금까지 지속되는 등 다양한 변화 과정이 있었음을 확인할 수 있었다. 특히, 조선전기는 이전 시기의 모습을 탈피하는 가운데 중국의 새로운 풍속을 받아들이는 시점이어서 조선후기나 그 이후에는 이미 낯선 풍속들이 존재하였음을 확인할 수 있었다. 그 변화의 주 원인을 농업 생산력의 발전에 따른 사회 구성의 근본적인 변화에서도 찾을 수 있지만 구체적으로는 불교에서 유교로의 종교적 전환과 그 사이에 병존했던 도교적인 신앙들의 부침이 커다란 비중을 차지하였다고 할 수 있다.

특히, 15·16세기는 세시에서 도교적 관행이 두드러지게 나타나고 있던 시기였음을 알 수 있다. 제석除夕의 풍속으로 구나驅儺, 납제臘祭 등이 행해지고, '수세'를 하면서 일년의 사기邪氣와 장수를 기원하고 세주歲酒로서 초백주를 마시거나 원일 새벽에 '도소주屠蘇酒'를 마시는 관행은 이후 시기에도 지속되지만 재액을 막기 위해서 벽사력辟邪力을 가지고 있는 '도부桃符'를 걸어 놓는다든가 앞

서 언급된 바처럼 입춘에 다섯 가지 향이 들어있는 오신채를 먹거나 초백주를 마시는 풍속, 단오에 창포주를 마시거나 대문에 '애인'을 걸어 놓는 것들은 이 시기 풍속의 특징을 보여주는 것들이다. 칠석에는 '걸교乞巧' 풍속이 확인되는데 이것은 농사력과 관련하여 아직 이앙법이 보급되어 있지 않은 상황을 반영한 것으로 여겨진다.

단오는 조선전기까지 중요한 세시로 묘사되고 있다. 단오의 풍속과 관련하여 문집에 나타난 세시 풍속과 관련된 내용들을 검토한 결과, 도가·불교·민간 풍속 등에 우호적인 입장을 보인 인물로는 이행, 김안로, 소세양 등이 있었다. 이 가운데 김안로는 입춘과 원일의 화승과 은번 등의 유래를 논하고, 제석일 수세의 연원을 경신 수세에서 찾아서 전거를 밝힐 정도로 도가 사상에 밝았다. 수세를 하는 근거로 도가에서 말하는 매시충을 거론하였다. 그리고 수세를 할 때 윷놀이를 하는 풍속을 살핌에 있어서 중국의 풍수가로 유명한 도간陶侃의 행적을 전거로 삼았는데 당시 지식인들의 지적 분위기를 엿볼 수 있는 대목이다.

임진왜란을 전후한 시기인 16세기 말부터 17세기 초에 이르는 시기는 자세한 세시 풍속의 기록보다는 자신과 주변의 어려운 처지를 세시일에 감회를 적고 있는 기록들이 대다수를 차지하고 있다. 그래서 이전시기부터 있어왔던 입춘체, 혹은 춘축春祝 등은 많이 남아 있는 편이다. 기우제문이나 산제문 역시 상당수가 남아 있다. 다음으로는 한식과 등석, 단오와 칠석, 중양, 납일 등이다.

등석, 또는 관등은 조선조에 들어 고려조의 정, 이월 연등 풍속이 민간화된 것이지만 4월의 등놀이만이 아니라 16세기까지도 상원, 즉 정월 보름에 등놀이 풍습이 있었음은 「상원관등上元觀燈」(박이장 朴而章, 『용담집龍潭集』)의 기록을 통해 알 수 있었다. 단오와 관련해서는 길쌈과 바느질 솜씨가 늘기를 기원하는 풍속을 소개한 유희경

의『촌은집村隱集』기사가 눈에 띈다.

또한 전기의 세시 특징으로는 물론 지배층들에게 한정된 것이지만 추석보다는 중양절의 풍속이 훨씬 많이 전하고 있어 여전히 도교적인 전통이 지속되고 있음을 느끼게 한다. 중양의 제사 음식과 황국술 및 대추 음식의 풍속에 대한 시문 등을 통해 당시까지 존재하던 음주 풍속과 속신에 대한 의식을 엿볼 수 있다.

동지는 궁중이나 민간에서도 여전히 중요한 풍속으로 전해져왔는데 이수광이나 신흠 등의 시문에서 이를 확인할 수 있다. 이외에도 신년의 감회를 읊는 시문이나 축사, 삼짇날의 답청, 삼복지간의 피서법, 유두의 머리 감는 풍속 등도 여전히 중요한 세시 기록으로 발견된다.

조선을 전기와 후기로 양분하여 임진왜란을 그 기준점으로 삼는다면 1623년의 인조반정과 이후의 병자호란을 즈음한 시기는 조선후기에 해당한다고 할 수 있다. 풍속이 무 자르듯 정확히 구분되는 것은 아니어서 이 시기의 세시 관련 기사들 중에는 여전히 전기적인 취향들이 지속되고 있다. 그러나 이즈음에 이미 조선후기적인 여러 특징들이 나타나고 있기 때문에 이 당시의 기록들 중에는 특히 주목해야 할 대목들이 많다.

인조반정이 단순한 정치적 사건을 넘어 풍속의 변화에서 중요한 기점으로 부각되는 것은 이로 인한 지배층의 변화가 어느 사건보다도 극심한 데 따른 것이다. 물론 이 때가 농업 생산력의 변화가 실제 나타나기 시작하는 시점인 데다가 이전에 발생했던 임진왜란도 변화에 큰 역할을 한 것임에는 틀림없다. 왜냐하면 구체적으로 기존의 세력들과 신진 세력들이 공존하고 또 교체되어가는 모습들의 대부분은 이 인조반정을 기점으로 전개되기 때문이다. 이러한 변화에서 풍속과 관련하여 가장 중요한 부분은 세시와 관련한 사상적 배경의 변화라고 할 수 있다. 즉 지금까지 우리가 살펴본 불

교적이고 도교적인 취향은 이 시점을 전후하여 성리학에 바탕을 둔 세시관歲時觀과 일면 공존하고 일면 갈등 속에서 쇠퇴하는 모습을 동시에 볼 수 있다.

이러한 변화는 신구 지배층들의 사상적 배경과 무관하지 않다. 인조반정 이후 힘을 잃어가는 구세력들 중에는 도교적인 취향을 거리낌 없이 나타내던 인사들을 많이 볼 수 있었지만 이후의 신진 세력들에서는 이러한 면들을 찾기 힘들다. 특히, 신진 세력들 중에는 농업 생산력의 변화와 관련하여 시골의 농가와 농민 생활 등 민중들의 풍습에 많은 관심을 가진 자들이 있는 것도 커다란 특징의 변화라고 할 수 있다. 즉 이때에 비로소 농사의 사계절을 농사력과 관련시켜 시로 읊어내는 작업들이 눈에 많이 띠게 된다. 예를 들면 『기암집』의 저자 정홍명의 「전가사시사田家四時詞」『학사집』을 쓴 김응조의 「빈가사시사貧家四時詞」와 「화전가사시사和田家四時詞」, 고산 윤선도의 「어부ᄉ시ᄉ」,『낙전당집』의 신익성이 지은 「효최국보사시사效崔國輔四時詞」,『경와집』의 김휴가 쓴 「전가사시 사수田家四時 四首」 등이 이 당시 한 유행처럼 만들어졌다. 이를 통해 이전 시기보다 더욱 구체적으로 민중 생활의 단면을 볼 수 있게 되었다. 아마도 이 점이 전기와는 다른 후기 세시 기록의 가장 중요한 특징의 변화라고 할 수 있을 것이다.

조선후기에 이르러 유교적 제례가 계층 구별을 두지 않고 전국으로 확산되는 추세 속에서 가묘家廟를 두지 않는 일반 민중에게 추석 묘제가 차지하는 비중은 점차 커져 19세기 이후로는 한식을 앞지르고 당나라 유자후柳子厚의 표현을 빌어 "하천민이나 품팔이, 거지 할 것 없이 모두 부모 묘에 가서 제를 지낸다('皂隸傭丐皆得上父母丘墓',『열양세시기』「八月中秋條」참조)"라고 할 정도로까지 보편화되었다.

양반들과 일반 민중들과의 제사 관행의 차이는 기제나 묘제에서

보다는 천신薦新과 같은 제사 형식에서 더욱 두드러져 보이는데 이는 묘제廟祭의 장소, 즉 가묘가 있는지의 여부와 관련이 있다. 이규경(1788~?)은 「묘제변증설墓祭辨證說」에서 사절일에 상묘향제上墓享祭하는 것은 오랜 우리 풍속이어서 선현들이 이를 따랐으며, 그중 한식은 본래 묘에 오르는 날이지만 나머지 절일은 묘廟와 묘墓 모두에서 제를 지내게 되었다고 하였다(『오주연문장전산고』 권32 「묘제변증설」). 즉 지역적 차이에도 불구하고 묘에 올라 제를 지낸 것은 사대부나 일반 사람 모두에게 해당된 현상이었지만 사당과 산소 모두에서 제를 지낸 것은 주로 사대부에 국한된 관행이었다.

그러나 묘제廟祭보다는 묘제墓祭에 중점이 옮겨가는 것도 계급적 차이가 없이 시기가 내려오면서 나타나는 추세로 보인다. 특히 한말 이후 사당을 둔 집이 감소한 반면 새로 사당을 건립한 경우는 많지 않아 묘제廟祭가 쇠퇴한 반면 묘제墓祭 관행은 더욱 확산되었다.

정월의 상원 답교 및 석전 풍속의 변화

정월 보름밤의 답교는 오랜 전통을 가진 대표적인 서울 풍속인데 조선 명종 15년, 즉 1560년 5월 6일에 서울 안 남녀가 혼잡하게 모여 혹은 싸우기도 하는 등 경박하다고 하여 금지시켰다.(『명종실록』 권26, 명종 15년 5월 6일 신미)

서유구는 『임원경제지』에서 이에 대해 문헌들을 인용하여 다음과 같이 정리하였다.

상원 답교上元踏橋는 고려 때부터 시작되었는데 평소에도 남녀가 넘치고 인파가 밤이 다 되도록 그치지 않았을 정도였다. 이를 금하게 한 이후로 부녀 중에 다시 답교하는 자가 없었다(『지봉유설』). 달이 뜬 후 도시민들

은 종가鍾街로 나와 종소리를 듣고 흩어져 모든 다리를 밟는데 이렇게 하면 다리병이 낫는다고 한다. 대소 광통교廣通橋와 수표교水標橋가 가장 붐빈다. 이날 저녁에는 야금夜禁을 없애주므로 거리가 인산인해를 이루고 피리와 북소리로 매우 소란하다. 중국에서도 부녀자들이 어울려 놀다가 다리를 지나며 '도액度厄'한다는 풍속이 있는데 우리의 답교 풍속이 이에 기원한다(『한양세기』). 정월 보름에 연등하는 풍속은 한나라 때 시작되어 당·송 때 매우 성했다. 우리나라는 등석 행사가 4월 초파일로 옮겨져 대보름에는 조용해졌으며 오직 홍반紅飯을 먹고 다리밟기 두 일만 있다. 들과 밭 사이에는 통하는 길이 없어 광교 답교 놀이도 황혼에 끝난다.(『임원경제지』「이운지怡雲志」권8, 節辰賞樂條)

그러나 이 기사만으로는 답교 풍속이 언제 다시 행해지게 되었는지, 또는 그 성격이 어떻게 변했는지는 불분명하다. 그렇기 때문에 이를 명확히 해 줄 새로운 자료들이 요구되는데, 다음의 문헌자료들을 검토해 보면 결국 답교 풍속의 부활은 임진왜란 이후의 현상이며 이전과는 달리 여자들이 놀이에 참여할 수 없게 되었음이 확인된다. 즉 고경명(1533~1592)의 「기상원답교記上元踏橋」(『제봉집』권3)의 주註에 답교는 "고려 때 시작되어 최근까지 번성하다가 법으로 관에서 금지하여 지금은 볼 수 없게 된 것이 근 30년이 된다"라고 하여 16세기 후반경의 답교 풍속은 당시인들에게는 소년 시절의 추억으로 남은 것이었지만 임란 이후에는 이 풍속이 다시 행해져 다음과 같은 시로 담겨지게 된 것이다.

곧 김창업과 홍세태洪世泰는 『노가재집老稼齋集』과 『유하집柳下集』에서 다음과 같은 시를 남겼다.

○ 踏橋曲三首(『노가재집』, 김창업, 1658~1721)
其一 : 長安何喧喧 今夜踏橋遊 月出大道上 歌吹自相求

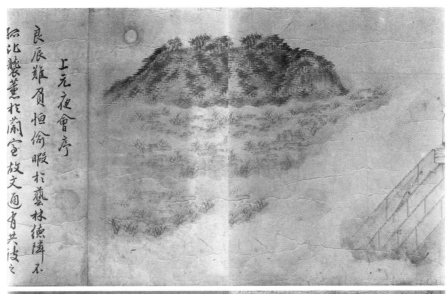

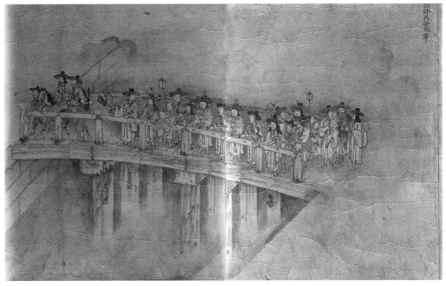

上元夜會序

良辰難負恒倚暇於藝林德隣不

紝比褻蕙托蘭室故文通有共彼之

상원야회도

其二：明月映何限 靑樓夾廣川 上有歌舞人 下有踏橋人

其三：長安水東西 明月光徘徊 笙歌不相識 齊向橋上來

○ 元夕踏橋歌 (1724년, 『유하집』, 홍세태, 1653~1725)

漢陽年少夜相招 半脫貂裘倚醉驕

月滿九衢平似水 屧聲多在廣通橋.

석전

또한 『연려실기술』에 "남자는 귀천을 물론하고 무리를 이루어 다리를 밟는 것이 지금까지 풍속을 이루고 있다."(『임원경제지』 이운지 권8)고 한 것이나 19세기 초에 오계주吳啓周가, 그리고 홍백원洪伯遠이 '상원야회서上元夜會序'라는 화제畵題를 단 답교 풍속도에 여자가 그려져 있지 않은 데서도 여자들이 답교 놀이에서 배제되었음을 알 수 있다.

석전은 변전邊戰이라고도 하며 오월 단오에 행하는 김해 지방말고는 대개 정월 보름밤(서울)이나 16일(안동)에 많이 한다. 그러나 『고려사』나 이색李穡의 『목은고牧隱稿』 등을 보면 이전부터 대부분 지역에서 단오 때 한 것으로 나와 이 역시 단오의 쇠퇴와 관련된 현상으로 보인다.

『고려사』에는 공민왕 23년(1374)에 격구擊毬와 석전놀이를 금지시켰다고 하였고(「세가」 44), 1380년(우왕 6)에는 임금이 석전놀이를 관람하기를 원했다고 하였는데(「열전」 47), 이때는 모두 5월 단오에

행하는 것으로 되어 있다.

조선에 들어와서도 중기에 이르도록 석전은 단오 행사로 나온다. 『태종실록』에 의하면 "국속國俗에 5월 5일에 넓은 가로에 크게 모여서 돌을 던져 서로 싸워서 승부를 겨루는 습속이 있는데, 이것을 '석전'이라고 한다(태종 1년 5월 5일)."고 하였다. 『세종실록』에는 "상왕(태종)이 병조참판 이명덕李明德을 보내어 석전할 사람 수백 명을 모집하여 좌우대左右隊로 나누게 하였다(세종 3년 5월 3일)."는 기록이 있다. 세종 때는 의금부에서 단오 석전놀이를 금하였는데 양녕대군 등 종친들이 이 놀이를 관전하였을 뿐 아니라 독전督戰하였다고 하여 탄핵의 대상이 되었다.

성종 때도 역시 석전놀이를 금지시켰다는 기사가 나오는데(『성종실록』 권30, 성종 4년 5월 6일), 이는 곧 이 놀이가 금지 조치에도 불구하고 끈질기게 행해져 왔음을 보여주는 것이다. 1555년(명종 10)에 왜변倭變이 일어났는데, 임금이 왜구를 진압할 방책을 의논하던 중 석전꾼[石戰軍]으로 김해 사람 1백 명을 뽑아 보낸 것처럼 안동 사람들을 뽑아 방어하게 하자는 대책이 나왔다.(『명종실록』 권18, 명종 10년 5월 27일).

조선후기 이후 석전놀이는 단오 행사에서 정월 대보름 행사로 옮겨갔다. 1771년(영조 47)에 임금이 평양에서 상원일, 즉 정월 대보름에 벌이는 석전을 엄중히 금지하게 하고, 서울에서 단오에 벌이는 씨름과 원일元日에 벌이는 석전도 포도청에 분부해서 못하게 할 것을 하교하였다.(『영조실록』 권117, 영조 47년 11월 18일).

일제강점기에는 일제의 제재 속에 석전놀이가 중지된 곳이 많았고 그 규모도 광역의 단위에서 일부 마을 단위 행사로 축소되었다가 해방 이후 점차 사라져갔다.

등석, 단오 및 유두의 쇠퇴

단오의 시기적 추이는 앞에서 언급한 바 있다. 고상안은 상원에 장등張燈하고 한식 때 반선伴仙, 즉 그네 뛰는 중국과 달리 우리나라에서는 초파일 때 등석하고 단오 때 반선하는데, 그 차이는 양국의 절후節候가 서로 다른 데서 비롯된 것이라고 보았다.(中國張燈 必於上元 伴仙必於寒食 詠於騷人者久矣 我國則以四月八日爲燈夕 於五月五日 戲伴仙 其故何哉. 蓋我邦節候異於中國 上元之夜 寒猶逼骨 寒食之時 不可御風也 酌天氣和暖而爲之推移 雖非古例而意有存矣)(『태촌집泰村集』 권4, 「효빈잡기效嚬雜記」上 총화叢話 장등반선張燈伴仙)

고려 때의 연등 행사는 앞서 언급한 대로 정월 보름에서 2월 보름으로, 그리고 4월 8일로 옮겨졌다. 정월 보름의 연등 행사는 중국의 제도인데 이를 석가탄신일에 맞추어 행함으로써 우리 고유의 풍습이 된 것도 당시의 상황을 기준으로 하면 절후와 농사 주기를 고려한 변화라고 해석된다. 그러나 박이장(1547~1622)의 『용담집』을 보면 상원 관등上元觀燈에 관한 기사가 있어 16세기까지도 상원, 즉 정월 보름에 등놀이 풍습이 있었음을 알 수 있다.

정동유는 『주영편晝永編』에서 유두流頭를 우리 고유의 속절로, 그리고 2월 초하루를 민중의 절일로 보았는데,(我國節日 惟流頭爲東俗 其餘 皆中國稱節之日也 見今小民 以二月初一日爲節日 備酒食爲戲 又或有祭先者 而不知其節名) 유두절에 대한 『동국세시기』의 내용과 일치한다.

절일로서의 유두의 비중은 시기가 내려올수록 점차 줄어들었다. 그러나 헌종조 정학유丁學游의 『농가월령가農家月令歌』 「유월령六月令」을 보면 유두는 여전히 속절로서 지켜지고 있었음을 알 수 있다.

삼복三伏은 속절이오 뉴두流頭ᄂ 가일佳日이라.

원두밧헤 춤외 ᄯ고 밀가라 국슈ᄒ야
가묘家廟의 천신ᄒ고 흔쩍음식 즐겨보식

중원 백중과 두레 형성 시기

도교적인 의미를 갖는 중원일 백중에는 우란분재라는 불가의 행사가 있는데, 고려 이후 조선초기까지 지배층이 이를 주도하거나 이에 참여하였다. 예를 들면 김시습의 『매월당집梅月堂集』 권3에 "新秋天氣稍凄凉 節屆中元設道場 奉佛梵聲遵竺禮 招魂密語効些章 …." 등의 중원과 관련한 시가 있다. 그러나 류성룡이 백종, 즉 백중은 촌민들이 부모를 위한 초혼제招魂祭를 지내는 날이라고 하였듯이 조선중기 이후 사대부들은 이를 촌민들의 풍속으로 여겼다.

백중날에는 논농사를 하는 농촌 지역에서는 호미씻이 행사가 벌어지는데, 문헌에는 16세기 중반부터 그와 관련된 기사들이 보이며 이를 '세서洗鋤', '세서회洗鋤會', '세서연洗鋤宴' 등 한자화한 단어로 표현하였다. 그 기사들 중에 단지 임억령林億齡(1496~1568)의

『석천시집石川詩集』에는 "七月七夕時 始得畢鋤耰 田野役事休 以洗鋤柄土 家家野釀香 擊鼓而歌舞. …"라고 하여 그 시기가 백중 일주일 전인 7월 7일 칠석인데, 이것은 이앙이 아닌 직파直播에 따른 농사력과 관련된 것으로 보인다. 따라서 호미씻이 및 그 행사를 주도한 두레 조직의 형성이 마을마다 확산될 수 있었던 것은 이앙법의 보급과 인구 결집이 그 주요 원인으로 작용한 것이지만 노동력의 집중적인 투입이 필요한 김매기 작업을 고려해 볼 때 이앙법 보급 이전에도 인구 밀집 지역에서는 이러한 행사와 조직이 나타났을 가능성은 충분한 것으로 판단된다.

18세기 이후의 백중날 상황은 서유구의 『임원경제지』 권8 촌거악사村居樂事가 참고되는데 7월 칠석에는 걸립을 하고 백중날에 호미씻이 행사를 가진다고 하였다.(七月七夕 作乞巧遊 是月十五日 俗稱百種日 農人放鋤 作洗鋤會).

사시제四時祭의 대안 중양절

중양절이란 날짜가 달의 숫자와 같은 중일重日에 챙기는 명절의 하나로 음력 9월 9일이다. 중일 명절은 3월 3일, 5월 5일, 7월 7일, 9월 9일 등 홀수 즉 양수陽數가 겹치는 날에만 해당하므로 모두 중양이지만 이중 9월 9일만 중양이라고 하며 중구重九라고도 한다. 지방에 따라서는 이를 '귈'이라고 부르는 곳도 있다. 음력 초사흘 삼짇날 강남에서 온 제비가 이때 다시 돌아간다고 한다. 가을 하늘 높이 떠나가는 철새를 보며 한 해의 수확을 마무리하는 계절이기도 하다.

중양절은 중국에서는 한나라 이래의 오랜 역사를 가지고 있으며, 당·송 대에는 추석보다 더 큰 명절로 지켜졌다. 우리나라에서도 신

라 이래로 군신들의 연례 모임이 이날 행해졌으며, 특히 고려 때는 국가적인 향연이 벌어지기도 했다. 조선 세종 때에는 중삼, 즉 3월 3일과 중구를 명절로 공인하고 노인 대신들을 위한 잔치인 기로연耆老宴을 추석에서 중구로 옮기는 등 이 날을 매우 중요시하였다.

중양절에는 여러 가지 행사가 벌어지는데, 국가에서는 고려 이래로 정조·단오·추석 등과 함께 임금이 참석하는 제사를 올렸고, 사가私家에서도 제사를 지내거나 성묘를 하였다. 또한 양陽이 가득한 날이라고 하여 수유茱萸 주머니를 차고 국화주를 마시며 높은 산에 올라가 모자를 떨어뜨리는 등고登高의 풍속이 있었고 국화를 감상하는 상국賞菊, 장수에 좋다는 국화주를 마시거나 혹은 술잔에 국화를 띄우는 범국泛菊, 또는 황화범주黃花泛酒, 시를 짓고 술을 나누는 시주詩酒의 행사를 친지나 모임을 통해 가졌다. 서울 사람들은 이날 남산과 북악에 올라가 음식을 먹으면서 재미있게 놀았다고 하는데 이것도 등고登高하는 풍습을 따른 것이다.

등고

중양절에는 이와 같이 제사, 성묘, 등고, 또는 각종 모임이 있었기 때문에 정부에서는 관리들에게 하루 휴가를 허락하였다. 그래서 관리들이 자리에 없기도 하였지만 또한 명절이었으므로 이날은 형 집행을 금하는 금형禁刑의 날이기도 하였다.

간혹 추석 때 햇곡식으로 제사를 올리지 못한 집안에서는 뒤늦게 조상에 대한 천신을 한다. 떡을 하고 집안의 으뜸신인 성주신에게 밥을 올려 차례를 지내는 곳도 있다. 전라도 한 지역에서는 이때 시제時祭를 지내는데, 이를 '귈제'라고 한다.

국화주 재료와 국화주
ⓒ 황헌만

김봉조金奉祖(1572~1630)는 속절 차례俗節茶禮로 3월 3일, 9월 9일 및 유두일 등을 들며 포, 식해, 채소, 과일 및 시물時物을 올린다고 하였다.(『학호집鶴湖集』 참조.) 그러나 양수가 겹친 길일이기도 하여 지배 계층에서는 차례보다는 등고에 더 열중하였던 것 같다. 또한 보양을 위해 국화잎을 따서 찹쌀가루와 반죽하여 국화전을 만들어 먹었고 잘게 썬 배와 유자와 석류, 잣 등을 꿀물에 탄 화채花菜와 술에 국화를 넣은 국화주도 담아 먹었다.

중구절의 국화술은 중국의 시인인 도연명陶淵明과 관련이 있다. 그가 이날 국화꽃밭에 무료하게 앉아 있는데 흰옷을 정갈하게 입은 손님이 찾아왔다. 그는 도연명의 친구가 보낸 술을 가지고 온 것이고 도연명은 국화꽃과 함께 온종일 취할 수 있었다고 한다. 고려 말의 학자 목은 이색도 중양절에 술을 마시며 도연명의 운치를 깨달았는지 "우연히 울밑의 국화를 대하니 낯이 붉어지네. 진짜 국화가 가짜 연명을 쏘아보는구나."라는 글귀를 남겼다. 두목杜牧이 남긴 취미翠微의 시구에도 이날 좋은 안주와 술을 마련해놓고 친구들을 불러서 실솔시蟋蟀詩를 노래하고, 무황계無荒戒를 익혔다고 한다.

『고려사』에는 이날 중구연重九宴(또는 重陽宴)을 열었다는 기사가 있다. 이날은 국가가 규례를 정하여 내외 신하들과 송나라·탐라耽羅·흑수黑水의 외객들까지 축하연에 초대하였다. 조선에 들어와서도 임금이 사신들에게 특별히 주연을 베풀었다. 또 탁주와 풍악을

기로耆老와 재추宰樞에게 내리고 보제원普濟院에 모여서 연회하게 하였다.(『세종실록』 권45, 세종 11년 9월 9일).

선조 때는 예조에서 제향 절차에 대해 아뢰면서 중양이 『국조오례의』에는 속절로 열거되어 있지 않지만 이날 시식으로써 천신하는 것이 고례古禮이므로 속절에 해당하는 제사가 행해져야 한다고 하였다.(『선조실록』 권131, 선조 33년 11월 25일).

이언적李彦迪(1491~1553)은 『봉선잡의』에서 정조·한식·단오·중추 및 중양을 속절로 여겨 아침 일찍 사당에 들러 천식하고 이어 묘 앞에서 전배奠拜한다고 하였다. 이이(1536~1584)는 속절을 정월 15일, 3월 3일, 5월 5일, 6월 15일, 7월 7일, 8월 15일, 9월 9일 및 납일로 보았다.(『격몽요결』 제례당 제7).

이문건의 『묵재일기』를 보면, 조선중기까지 사가私家에서는 삼짇날의 답청踏靑처럼 중양절은 등고登高 외에 간혹 간단한 천주과지례薦酒果之禮, 즉 천신례가 있을 뿐 묘제를 행하는 한식에 비하면 속절로서 크게 중요시되지 않았다. 그는 이날 감사監司, 성주城主 등과 동정東亭이 있는 북봉北峯으로 등고하여 술을 마시고 밤이 되어 파하고 내려왔다. 다음날에는 마을에서 촌회村會가 열렸다. 촌 노인과 그 자제 등 20여 명이 임정林亭이라는 정자에 모였는데, 각자 과반果盤을 준비하였으며 음식이 매우 맛있었고 술도 떨어지지 않았으며 기녀와 악공들을 불러 노래를 연주하면서 종일 작주酌酒하였다. 그도 해가 떨어져서도 술을 계속 마셨고 춤도 추다가 늦게 집으로 돌아갔다.

그러나 후기에 들어와 삼짇날과 중양일이 함께, 또는 둘 중의 하나가 원래 중월仲月에 복일卜日하여 행하던 시제의 한 축으로 설정되는 경향이 나타났다. 중양절의 시제는 조선후기 이후 특히 영남지방에서 부조묘不祧廟를 모신 집안들을 중심으로 행해져 왔다. 유교 제례에서는 사대봉사四代奉祀라고 하여 4대가 지나면 사당에 모

한 해, 사계절에 담긴 우리 풍속

시던 신주를 묘에 묻게 되어 있으며 나라에서 부조不祧, 즉 묘를 옮기지 않아도 된다는 허락이 있어야 사당에 신주를 두고 계속 기제사로 모실 수 있다. 이 부조가 인정된 조상에 대한 시제는 각별히 중일重日을 택하여 삼월 삼진날이나 구월 중양절에 지내는데, 특히 중양 때가 되어야 햇곡을 마련할 수 있어 첫 수확물을 조상에게 드린다는 의미도 갖는다. 그러나 대부분 지방에서는 중양절 행사로 기로회나 중양등고重陽登高라고 하여 산에 올라가 양기를 즐기는 일이 많았고 이에 따라 중양회重陽會리는 모임도 생겨났다.

김매순(1776~1840)은 조선전기까지는 시제보다 기제를 중요하게 여기다가 중엽에 이르러 사대부들이 시제를 중요하게 여기게 되었는데 일년 4회의 시제가 부담되었으므로 이를 춘추 2회로 줄여 봄에는 삼진날에, 가을에는 중양절에 지내는 자가 많아졌다고 하였다.(『열양세시기』 3월 3일, 9월 9일). 또한 추석이 햇곡으로 제사지내기 이른 계절이 되어감에 따라 추수가 마무리되는 중양절에 시제를 지내는 등 논농사의 발전에 따라 등고 놀이보다는 조상을 위하는 날의 의미를 더해갔다.

지금도 영남 지방에는 중양절에 불천위 제사를 지내거나 성묘를 하는 집안들이 있지만 대부분의 지방에서는 찾아보기 힘들고, 과거의 등고나 상국 등의 중양절 고유의 풍속 역시 찾아보기 힘들게 되었다.

〈정승모〉

3

세시 풍속과
생업 : 생산

01.

생업과 세시의 제 관계

생업이 무시된 정신 편향의 그릇된 세시관

설과 대보름은 농경의 준비기, 그리고 단오 무렵이면 눈코 뜰 수 없는 농번기, 칠석과 백중 무렵이면 중경제초가 끝난 상태에서의 여름철 휴한기, 추석이 오면 수확기로 접어들고, 시월상달이면 추수를 끝내고 여유롭게 상달 고사로 천신한다. 각각의 세시들은 충분히 농경의 진척 과정을 반영하고 있으며, 어업의 경우에도 예외가 아니다.

세시의 외적 표현이 놀이와 음식 등이 포함된 축제와 제의, 아니면 그밖의 번거롭거나 각별한 모습의 속신 등으로 드러난다고 해도 그 내적 토대는 사계절의 변화에 따른 생업적 변화가 배경이 되고 있다. 모두의 결론은 이러하다. '정신'만으로 모든 것을 설명할 수 있을까?

세시를 바라봄에 있어 물질 생산의 토대를 무시하고 오로지 놀이라거나 속신 따위로만 간주하는 '정신 편향'의 제 문제를 지적하지 않을 수 없다.[1] 『동국세시기東國歲時記』 등도 예외가 아니어서, 우

한 해, 사계절에 담긴 우리 풍속

리가 『동국세시기』를 지극히 중요하게 받아들이는 문제와 별개로 『동국세시기』의 시대적·세계관적 제한성을 지적하지 않을 수 없는 것이다. 『동국세시기』가 아무리 중요하다고 해도 오늘의 입장에서 『동국세시기』 방식의 세시기로만 만족할 만한 이유도 없으며 그럴 필요도 없는 것이다. 가령 『동국세시기』에는 봄철 농경을 이렇게 적고 있다.

춘경春耕: 농가에서는 이날부터 춘경이 시작된다(청명).

하종下種: 농가에서는 이날로서 채마전菜麻田에 하종을 한다.

과연 춘경을 청명에만 할까? 남새밭에 한식날에만 씨앗을 뿌릴까? 봄에 춘경을 시작함은 당연한 것이기는 하나, 그 춘경의 범주에서 이미 논갈이는 그 이전에 시작되었을 것이 뻔하며, 채소 씨앗도 채소의 종류에 따라서 각기 파종 시기가 다른 것이다. 당대 농서의 전반적 수준에 비추어 '함량 미달'이다. 당대의 여러 농서들이 보여주는 생업적 수준을 동시에 고려하여야 하기 때문이며, 세시기들에 반영된 농경 문화의 제 사례들이 그러한 농서의 사회·경제사적 기반과 무관한 것들이 아니기 때문이다. 농서에 반영된 세시의 맥락을 『동국세시기』류의 세시기와 연계하여 분석하려는 노력이 요구된다. 즉, 생업이란 관점에서 기존의 세시기류를 재분석하고, 아울러 기존의 농서를 세시적 관점에서 재조망한다면, 양자의 결합으로 세시의 문화사는 보다 풍부한 자료를 확보하게 되는 것이다.

사실 지적 호기심을 물질적 기초에 두기보다는 정신적 영역에만 두려는 경향을 무조건 비판할 수는 없을 것이다. 일상적으로 보던 쟁기의 노동 관행보다는 굿판의 신바람이 한결 신명이 날 것이며, 힘겨운 두레 노동보다는 역시 대보름의 줄다리기가 훨씬 살맛나는 축제임에 분명하다. 일상에서 축제로, 평범함에서 별난 것으로, 금

기에서 열어젖힘으로, 닫힘에서 열림으로 나아가는 인간 본성은 너무나도 당연한 일이어서 나무라기는커녕 오히려 권장할 일이 아닌가.

그러나 문제는 이러한 인간 본연의 경향에 있지 않다. 우리의 학문이 식민지적 고통을 감내하면서 학문적 굴절을 맛보았다면, 생산 관계에 관한 소외 현상의 원인 규명 역시 학문적 식민성에서 굴절된 것임을 분명히 해야 한다. 한국 민속학의 자생이론, 즉 내재적 발전 경로가 차단된 상태에서 '정신 편향'의 연구가 20세기를 지배하였다. 가령 농서 편찬에서 우하영禹夏永이 보여주었던 바, 『천일록千一錄』의 지역적 분석틀 등의 엄밀성은 오늘의 입장에서도 매우 탁월한 것이며, 우리는 그러한 전통에서 내재적 뿌리를 발견할 수 있는 것이다. 그러나 식민지와 분단으로 말미암아 생산 관계에 관한 일정한 거리두기가 지속되어 왔다. 그리하여 세시의 토대인 생업과의 관련성에 관하여 주목하지 않았다.

세시와 생업은 불이

세시와 농사력農事曆, 혹은 어업력漁業曆은 불가분의 불이不二다. 양자는 통합되어야 마땅하며, 분리될 성질이 아니다. 『산림경제山林經濟』, 『임원십육지林園十六志』를 비롯한 생업 관련 저술에는 반드시 세시가 개입되어 있다. 당대의 세계관에서 물질과 정신이 애써 구분되는 이분법적 발상 자체가 불필요했다. 그러나 한국 민속학의 발전 경로에서 내재적 물질 문화 이해 방식이 외면당하고 굴절되면서 세시와 생업을 별도로 분리하는 사고가 만연하게 된 것이다.[2]

세시에 나타나는 온갖 속신들, 더 나아가 농서에 반영된 온갖 시후에 맞춘 농사력 그 자체는 현대적 개념으로 생태친화적 성격을

한 해, 사계절에 담긴 우리 풍속

보여준다. 갑자일甲子日에 무엇을 하고 말고, 초하루에 시후를 보고, 입춘에 보리 뿌리로 점을 치는 행위 등은 속신 이상의 현대적 의미를 지닌다. 민속학은 정작 이들 '전통 과학', 즉 '민속 지식'에 관하여 무관심하였으니, 세시를 논하되 『동국세시기』 정도면 충분하였지 농서를 분석하는 일은 극히 제한적이었다. 물질 민속에 담겨진 충만한 세계관은 무시당하고 연구사적으로도 논외의 취급을 받아 '서자 노릇'으로 전락하였다.[3]

대개의 농서에 깔려있는 '적기적작'의 논리야말로 생산력의 증대를 희구하는 당대의 절대적인 명제에 부응하는 민중들의 고난에 찬 노력들이었다. 국가로서도 더 많은 양의 조세를 확보하기 위해서라도 생산력 증대를 꾀할 필요가 있었으며, 이는 각 지역의 현실에 알맞은 농법, 즉 토질과 종자·시비·농기구 등 전반에 걸친 '적기적작'의 과학성을 확보할 필요가 있었다. 따라서 민중들의 세시에는 이러한 생업 활동의 당연한 결과들이 때로는 놀이로, 속신으로 귀착된 바 많다. 양반들의 음풍농월적인 문학적 기록물에 내포된 세시에 관한 당대 풍속 관찰의 개괄적 전모가 아니라면, '적기적작'의 논리에 맞추어 지역 현실에 알맞은 생업력을 추출하고, 그것을 21세기 현실에 알맞은 방식으로 재현시킬 일이다. 따라서 세시와 생업이 관계를 지니고 있는가 하는 식의 질문은 우문우답이 될 것이 분명하며, 문제의 핵심은 생업 활동이 어떻게 세시력과 상호 관계를 지니고 있는가를 검증할 필요에 있을 것이다.

아울러 어업과 세시의 제 관계는 그동안 『동국세시기』를 비롯한 대부분의 전근대 사회 세시기류, 나아가 대개의 농서들이 지니고 있는 여백을 채우려는 작업의 결과이기도 하다. 빈약한 수산서의 조건 속에서, 더 나아가 어업 민속에 관한 일천한 연구 성과로 인하여 이들 공백을 메꾸는 일이 만만한 과제는 아니지만 일부나마 자료를 모아 농업과 대등한 자격으로 세시에서의 지위와 역할을 부여

해야 할 것으로 믿는다.

모두에서 생업에 관한 범주는 정리해 놓고 넘어가야 할 것이다. 큰 범주는 농업·어업·수공업으로 삼분된다. 가장 기본적인 생산 풍습은 두말할 것도 없이 농업이다. 연구 자료 산출도 가장 많고 생산력을 규정짓는 절대적인 기준치이기 때문이다. 그에 반하여 어업이나 수공업 분야는 상대적으로 연구사가 빈약하다. 그러나 생산 풍습 연구사를 구성하는 중요한 대목임에 틀림없다. 아울러 산간 풍습으로서의 수렵 풍습이 농업에 포함될 지라도 중요한 분야인 원예·목축·양어 등의 항목은 연구 업적이 절대적으로 부족한 실정이다. 따라서 세시와 관련하여 가장 집중적으로 조망할 수 있는 생업은 역시 농업이며, 그 다음이 어업이다. 수공업은 절기 변화와 무관한 경우가 많아서 세시에서 본격적으로 다루기에는 무리이다. 본고의 주안점이 농업과 어업에 초점을 맞추고 있음은 여기서 비롯된다.

생업 내에는 생업을 위하여 이루어지는 생업 의례나 생업적 속신도 당연히 포함되어야 한다. 농경 의례, 어업 의례 등의 생업과 관련된 의례나 속신은 그 목적하는 바가 의식주를 생산하기 위한 것이다. 생산 의례와 속신의 궁극적인 목적이 생산 활동에 직간접적으로 매개된다는 점에서 포함되어야한다.[4]

본 연구는 농업과 어업의 세시를 적기적작 및 적획이라는 측면에서 살펴보고 문헌 속의 생업 세시와 20세기 구전 채록에 의한 생업 세시를 대조해 본다. 특히, 20세기 구전 채록에 의한 세시 자료는 그간 생산된 무수한 민속지들의 사례를 정리한 것으로 문헌과 현장을 대비해 볼 수 있을 것으로 사료된다.[5]

농업과 세시
: 적기적작, 농민생활사, 세시력과 농사력의 관계

농서의 속방과 적기적작의 시후, 오방풍토부동의 원리

농업 세시에 관한 가장 결정적인 자료는 두말할 것도 없이 농서 이다.[6] 조선시대에는 『제민요술齊民要術』·『농상집요農桑輯要』 같은 중국 농서의 직수입, 혹은 번안飜案 농서가 주류를 형성하고 있었 다. 하지만 세종조에 이르러 『농사직설農事直說』 편찬이 이루어지면 서 한국의 기후와 자연 환경에 알맞은 적기적작適期適作의 농법이 폭넓게 인식되어 가고 있었다. 『농사직설』·『사시찬요초四時纂要抄』 『고사촬요攷事撮要』 같은 문헌들이 조선전기에 출간되었다면, 조선 후기에는 『한정록閑情錄』·『농가집성農家集成』·『색경穡經』·『산림경 제山林經濟』·『농가요결農家要訣』·『농정서農政書』·『임원경제지林園 經濟志』 등이 속속 출간되었다.

전기 농서는 대별하면 작물서作物書·수의축산서獸醫畜産書·양 잠서養蠶書 등이다. 그 중에서도 농정農政이나 농업 기술의 골격을 이해하는데 중요한 농서는 식량 작물 중심의 농서들이며, 이들 농

서는 원리면에서 20세기 농업 기술의 골격을 갖추고 있음을 반영한다.

농서에서 이른바 속방俗方이라고 거론한 대목은 오늘날로 치면 민속학 현지 조사 자료다. '어진 농부들에게 일일이 물어서 답을 구했다'는 속방은 기후와 토양에 부합되는 적기적작의 원리를 가장 잘 표현한 대목이기도 하다. 농서에서 강조되는 적기적작의 논리는 농민 생활사의 원칙이기도 하며, 세시의 기준이기도 하다.

농서의 서술 방식이 구태의연한 중국 농법이나 전에 편찬된 농서를 동어반복으로 재론하고 있는 점은 일정한 제한성을 말해준다. 그러나 한반도의 생리에 부합되는 적기적작의 논리를 개발하려는 노력은 꾸준히 진행되어 왔다. 가령, 수탈을 위해서 이루어진 일이기는 하지만 일제강점기 조선총독부가 농사시험장을 만들고 가장 심혈을 기울인 대목 역시 현지의 시후를 계산하는 일이었다.

농경 생활에서 농사력農事曆의 중요성은 늘 강조되었다. 농사짓기에서 적기적작을 가장 중요한 원칙으로 삼았다. 일찍이 연암燕巖 박지원朴趾源은 『과농소초課農小抄』에서 농사짓는데 시기보다 더 중요한 것은 없다고 말한 바 있다. 1년 내내 곡식이 생장할 시기에 심고, 사장死藏할 때에는 거두어 들여야 하므로, 천하에는 시기와 지력地力이 재화를 생산하게 하는 것이라 하였다.[7] 『증보산림경제增補山林經濟』에서는 치농治農의 근본을, "농사란 업은 또한 묘리妙理가 있는 법이니, 지역을 고찰하여 종자를 심되, 건조한 곳과 습한 곳에 마땅한 것을 맞추어 심고, 철이 이른 것과 늦은 것도 맞추어서 심어야 바야흐로 이익을 내어 생활에 의존할 수 있다고" 하여 적기적작을 강조하였다.[8]

『한정록閑情錄』에서는 적기적작을 순시順時로 표현하였다. "천하 사를 이루는데 적기를 맞추는 것보다 우선됨이 없다. 씨 뿌리고 나무 심는 것이 각기 때가 있으니 적기를 가히 잃지 말아야 하나니

옛 성인들이 촌음을 아깝게 여긴 것은 좋은 예이다. 농사를 업으로 하는 자 가히 생각하지 않을수 없는 말이다"라고 했다. 또한 "파종 시기는 작물에 따라 다르므로 능히 마땅한 시기를 알아 선후의 순서를 어기지 않은 즉, 서로 이어서 생성하고 이용할 수 있으니 어찌 절량이 되거나 궤핍할 수 있으리요"라고 하였다.[9]

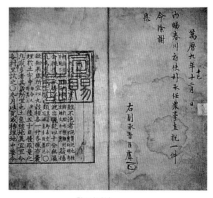
『농사직설』

『농사직설』「권농교문勸農敎文」에 이르길, "요즈음 수령들이 옛 관습에 얽매어 비록 파종 시기에 이르러서도 스스로 이르되 망종이 아직 멀었다고 한다"고 하여 농서의 선진 기술 보급을 통하여 적기적작의 국가적 지도력을 강화하려는 뜻도 엿보인다. 이는 농서의 시후와 실제 민의 시후가 다를 수 있다는 간극을 암시해 주기도 한다.

『농사직설』과 같은 국가적 농서 편찬 체계에는 곳곳에 '속방'을 적기하여 당대 생산 민속을 암시하고 있다. 가령, 곡식의 씨앗을 준비함에 있어 다음해 작황이 좋을 곡종을 미리 알아보기 위하여 아홉 가지 곡식의 씨앗을 한 되씩 각각 다른 베자루에 넣어 움집 안에 묻어둔다. 그것을 50일이 경과한 다음에 꺼내어 다시 되어보아 가장 많이 불어난 곡종이 그 해 풍작이 될 곡종이라고 하였으며, 속방에는 동짓날에 묻어두었다가 입춘일에 꺼내어본다고 하였다. 민간에서 곡식이 불은 정도로 판단하는 '달불이'와 같은 세시는 이러한 농법상의 문제를 충실히 검증하고 있는 셈이다.

『농사직설』은 휴한농법休閑農法에 기반한 전래 농법이 여말·선초에 이르러 연작 농법連作農法으로 전환되면서 휴한 위주의 화북 농법華北農法을 다룬 중국 농서가 우리의 풍토에 맞지 않은 것을 극복하기 위해 왕명에 의혜 편찬되었다. 우리 현실과 부합되지 않는 농서의 문제점은 농사짓는 농민들 스스로가 실생활에서 체득하고 있었으니, 사실 적기적작의 논리는 민간에서 먼저 팽배되어 있던 것

이다. 곧

　이제 주상 전하께서 …… 오방五方의 풍토가 다르고 작물에 따른 농법
이 각기 있어 고서古書의 내용과 맞지 않음을 아시고 각도 감사監司에게
명하사 고을의 늙은 농부들이 경험한 바를 모두 들어올리라 하셨다.

고 하였으니[10], '오방풍토부동五方風土不同'의 논리가 강조되었다.
'오방풍토부동'의 논리는 현행 민속학 현지 조사에도 그대로 부합
되는 것으로, 생업에서의 민속지 서술이 각 지방마다 다를 수밖에
없는 당연한 근거를 담보한다. 이 말은 각 지방마다 세시 역시 기본
개념은 같되, 각론에 들어가면 다를 수밖에 없음을 의미한다. 몇 가
지 농서의 구체적 사례를 들어 분석해 보고자 한다.

농서에 반영된 세시

　『촬요신서撮要新書』의 저자 국당菊堂 박흥생朴興生은 농서를 편찬
하면서 기존 농서뿐 아니라, 늙은 농부들로부터 들밭에서 들은 이
야기老農田話나 속언俗諺 등 당대의 농법 관행을 포함시키려고 애썼
다. "무릇 오곡은 생장하고 무성한 날에 파종하는 것이 수량이 많
고 노악老惡한 날에 파종한 것은 수량이 적다."고 하였다. 예를 들
어보면 다음과 같다.

- 5월 20일 소나가가 내릴 것이나 이날 가물면 재를 체에 담아
　종이 위에 처내려 만일 빗방울이 내린 것과 같은 흔적이 보이
　면 가을에 곡식이 여물지 않아 값이 오르고 많은 사람이 국가
　에 상환하는 사환곡을 낼 수 없을 것이다.

- 보리 파종은 8월 중의 무사일戊巳日 전이 가장 좋고 밀 파종은 8월 상순의 무사일 전이 가장 좋은 날이다.
- 메밀을 파종할 예정지는 5월 갈아엎어 풀을 죽인 후, 다시 25일이 경과한 후에 풀이 썩으면 다시 갈아엎는다.
- 대나무 재식의 길일: 갑진일이 길하며 죽취일竹醉日(5월 13일)도 좋다. 죽미일竹迷日(1월 1일, 2월 2일 등 매월 월수와 같은 일자)에 대나무를 심으면 더욱 살지 않는다.
- 잠신에게 제사함: 정월 오일午日 원유 부인이라 써서 붙인다.

죽취일 같은 풍습은 현존 민속 조사에서도 두루 발견되는 사례일 것이며, 잠신 고사는 국가적 잠제는 폐지된 지 오래이지만 민간의 유습으로는 일부나마 확인되고 있다.
『농사직설』에는 다음과 같은 기록이 보인다.

- 땅갈이: 봄과 여름 갈이는 얕게 가는 것이 좋고 가을 갈이는 깊게 가는 것이 좋다. 거친 땅은 7~8월 간에 갈아엎어 잡초를 묻어 죽고 이듬해 얼음이 풀릴 무렵이면 또다시 갈고 파종을

보리밭

한다.

- 벼의 재배: 겨울에 갈고 거름을 넣은 다음에 2월 상순에 또 갈
 고 써레로 세로와 가로로 평평하게 고른다. 늦벼의 물갈이법에
 서 정월에 얼음이 풀리면 갈고 인분이나 객토를 넣는 것은 올
 벼에서 하는 법과 같다. 모내기로 재배하는 방법은 2월 하순부
 터 3월 상순 사이에 갈수 있으며 논마다 10분의 1에 모를 기
 르고 나머지 10분의 9는 모를 심는다. 밭벼는 2월 상순에 갈
 고 3월 상순부터 중순에 또 갈아서 이랑을 만든다.

- 기장과 조의 재배: 3월 서리가 그치면 좋은 밭을 가려서 드물
 게 뿌린 후 이랑을 짓는다. 조는 5월에 풀을 베어 마르기를 기
 다려서 불을 지르고 재가 다 식기 전에 조 종자를 뿌린다. 수
 수는 2월에 일찍 씨를 뿌리면 두 번까지 기음을 매주지 않아도
 수확이 많다.

- 피 재배: 2월 중순에 땅을 갈고 써레로 잘 다스려야 하며 3월
 상순부터 4월 상순까지는 언제든지 파종할 수 있다.

- 콩과 팥: 이른 품종은 3월 중순부터 4월 중순 사이에 심는다.

- 보리와 밀: 보통 밭은 추분에, 좋은 밭은 추분 후 10일에 파종

한 해, 사계절에 담긴 우리 풍속

하는 바 너무 이르면 좋지 않다. 먼저 5~6월 사이에 밭을 갈아서 볕에 쪼이고 써레로 고른다. 이듬 해 3월에 한 번은 기음을 맨다.

- 참깨: 숙전이면 4월 상순, 보리 그루면 보리를 베고 뒤쫓아 분회와 섞어서 드물게 파종한다.
- 메밀: 메밀은 제때에 심어야 한다. 때를 놓치면 서리를 만나 거두지 못한다. 입추가 6월에 들었으면 입추 전 3일 안에, 입추가 7월에 들었으면 입추 후 3일 안이 적기이다. 메밀은 거친 땅이 좋으며 5월에 땅을 갈아두었다가 풀이 썩기를 기다려 6월에 다시 갈고 파종할 때 또 다시 갈고 심는다.

『농사직설』은 그야말로 단순하고 직설적인 농서이다. 각 곡물별로 기경, 파종, 제초, 시비, 수확 등을 명시하고 있다. 반면에 『금양잡록』은 문학적이며, 일반 농사작물에 관한 체험적 농서이다. 『금양잡록』을 쓴 강희맹姜希孟은 저자 나이 52세(1475년)되던 봄 퇴임하면서 금양에 머물게 되었고 이 때의 농사 경험을 살려 저술하였다.[11] 책은 조위曹偉의 서문을 비롯하여 농가 1農家一, 곡품穀品, 농담 2農談二, 농자대 3農者對三, 제풍변 4諸風辨四, 종곡의 5種穀宜五, 농구農謳 및 화분和噴, 발문跋文 등 10개 분야 58면으로 이루어진다. 서문은 조위가 농사의 중요성과 어려움, 그리고 문양공의 실학에 대한 존중과 저술에 대한 찬양의 뜻이 담긴 내용으로 구성되어 있다. 곡품에서는 작물에 대한 품종 해설을 하고 있는데 취급된 품종의 수는 벼 27·콩 8·팥 7·녹두 2·동부 2·완두 1·기장 4·조 15·피 5·수수 3·보리 4·밀 2 등 모두 80여 품종에 이른다. 당대 작물 분류의 세심한 분화 양상을 잘 드러내 준다.[12]

'농담'은 일찍 심기에 대해 강조하고 있으며 본인 스스로 농사 체험을 하였다는 사실을 전해 준다. '농자대'는 농업 기술 내용이

없으며 '제풍변'에는 물과 가뭄, 바람 등 농업 기상에 관한 이론이 기술되어 있다. '종곡의' 항은 적기적파適期適播를 설명하고 있다. '농구' 항은 농촌 생활, 농작업, 풍년, 농주 등 농업과 관련한 농민의 애환을 잘 드러내 준다. '화분' 항은 '농구'의 저작 동기를 재설명한 것이다. 실상 본인이 지었다고는 하나 실제로는 농민 현장의 노래를 약간 고친 것이다.

사실 세종조에 간행된『농사직설』은 일정한 한계가 있었다. 편찬이 삼남三南 중심이었고 중국 농서를 참조하지 않으면 안 되었다. 따라서 당시의 농학적 요구로 볼 때『농사직설』을 보완할 수 있는 농서를 편찬할 수밖에 없었던 것이다. 이것이『금양잡록』과『사시찬요초』가 출현하게 된 이유이다.[13]

『금양잡록』도 "늙은 농부의 말을 간추린 농법이 농사짓는 집에는 제일"이라고 하여 노농老農의 말을 직접 채록한 것임을 분명히 밝혔다.[14] 화분에 이르기를, "어리석은 농민들이 알지 못하여 그 가사를 잊어버리고 다만 그 곡조에 잡된 다른 노래를 섞어 부르게 되었다. 이제 곡명이 남아 있는 것을 채록함에 있어서 이미 엮었던 뜻을 곡명으로 삼고 빠진 데를 보충하여 가사로써 그 아래에 붙였으며 농가가 하는 모든 일을 갖추어 보니 무릇 14장이 되었다"고 하였다. 금양별업衿陽別業에서는 다시 이르기를, "또한 농요를 채집하여 가사를 제정하셨는데 해가 다하도록 힘을 다하며 부지런히 농사를 거두는 농부의 괴로운 모습을 잘 형용하셨다. 그 내용은 '농자대', '종곡의' 등의 편에 은연중 표현되었으나 살피어 나아가고 물러가는 기작 등이 비단 농가의 지침서만이 아닐 것이다"고 하였다. 따라서 오늘날의 입장에서 본다면 그의 노동요 채록 행위는 민속학, 혹은 구비 문학 현지 조사 방식을 그대로 구축한 것으로 보인다.

『금양잡록』 '농구'가 농민 생활사적 측면을 반영하고 있음은 두말할 것도 없다. 1일 우양약雨暘若, 2일 권로捲露, 3일 영양迎陽,

4일 제서提鋤, 5일 토초討草, 6일 과농誇農, 7일 상권相勸, 8일 대엽待饁, 9일 구복扣腹, 10일 망추望秋, 11일 경장무竟長畝, 12일 수계명水雞鳴, 13일 일함산日啣山, 14일 탁족濯足 등이 그것이다.

'농구'의 묘사 대상은 김매기 풍경이다. 호미로 김매는 일이 농가의 가장 중요한 일이었음을 보여준다. 이앙에 대해서 언급이 없으니 조선전기 농법에 충실한 것으로 보인다. 금양현이 시흥 방면임을 미루어 볼 때, 금양현은 18세기에 이르도록 이앙보다는 파종을 했었을 것으로 짐작된다. 이같이 농서를 통하여 매개 시기별 농민 생활사를 비정할 수 있을 것이다.

조선전기의 대표적인 농서인 『사시찬요초』를 중심으로 하여 각 달마다 이루어지는 농사력을 분석해 보면, 정학유 등이 지은 것으로 비정되는 『농가월령가』의 각 대목이 이와 다를 바 없을 것이다.

탁족, 이경윤, 16세기
고려대 박물관

정월

-초하룻날: 뽕나무 과일 나무에 불을 쬐어 병균을 죽이기, 과수
　　　　　 나무 시집보내기
-입춘: 지붕잇기, 도롱이와 삿갓 준비하기
-초닷새: 잠실에 제사 지내기, 닭과 오리알 품기
-우수: 대마밭을 갈아엎기, 울타리 고치기, 소나무 잣나무 심기

2월

-경칩: 농기구 손질하기, 제방이나 물도랑 수축하기, 꽃나무 심

거나 묶어둔 것 풀어주기, 은행나무 심기, 포도 심기, 닥
나무 심기

-춘분: 채소 파종하기, 부추 파종하기, 오이씨 파종, 미나리 거름
주기, 잇꽃紅花 씨 뿌리기, 삼 재배하기, 대나무 재배하기,
장醬합치기

3월

-청명: 땅을 갈고 다루기(땅갈이 때는 애벌갈이는 모름지기 깊게 갈고 두
벌갈이 이후로는 얕게 감. 늦벼 파종하기. 볍씨 처리)
-곡우: 호미 만들기, 푸른 콩 심기, 보리밭 김매기, 누에씨 꺼내
기, 개미누에 뽕잎 처음 먹이기, 누에 떨어내리기, 뽕잎
주기, 씨고치 고르기, 꿀벌 기르기, 보리밭 두번째 호미질
하기

4월

-입하: 들깨 파종하기, 목화 파종하기, 늦은 잇꽃 파종하기, 무논
水田에 거름으로 풀 넣기, 생강 심기, 수박 심기, 참깨 심기
-소만: 소와 말에 들풀 먹이기, 산나물 채취하기, 새집 만들어주
기, 검은 콩 파종하기, 가지나 동아, 박(바가지) 모 옮기기

5월

-망종: 파 수확하기, 모시풀 거두기, 연뿌리 재배
-하지: 가을보리 거두기, 마른 콩 파종하기, 순무 씨앗 거두어들
이기, 마늘캐서 거두어들이기, 누에씨 거두기

6월

-소서: 봄보리와 가을보리 거두기, 가을기장 파종하기, 마름따기,

콩밭 김매기, 메밀밭 갈아엎기

-대서: 두번째 모시 풀베기, 누룩 만들기, 상치 파종, 꿀 따기, 식
 초 만들기

7월

-입추: 메밀과 무우 파종하기, 쪽으로 물감들이기, 칡 껍질 벗기
 기, 도라지 캐서 말리기, 가을파 심기
-처서: 올벼 거두기, 미나리 거두기, 순무 파종하기, 밀 파종하
 기, 보리 파종하기, 땔감 낫 준비

8월

-백로: 왕골이나 인초 따위 거두어 말리기, 게잡이 발 엮기, 참깨
 거두어 털기, 오이지 담기, 보리 거름 마련, 홍시 따기, 고
 추 따기, 들깨 거두기, 땔감 실어나르기

9월

-한로: 건초 만들기, 콩 수확, 겨자와 보리 파종, 창포 만들기, 마
 늘 심기, 게젓 담그기, 밤 저장, 배 저장, 가지와 오이지
 장에 담그기, 국화 따서 말려두기

10월

-입동: 꽃나무와 어린 과실나무 싸매주기, 마소에 죽 끓여주기,
 가을갈이, 장 담그기, 돗자리, 왕골자리 만들기, 대마밭
 갈아 엎기

11월

-동지: 누에씨 씻기, 오곡을 택하여 농사를 실험하기

김홍도의 경작도 중
밭갈이

박지원의 『과농소초』의 점후는 『동국세시기』 등에 일부 등장하는 점후와 일치한다. 세시기의 점후가 지극히 파편적이고 부분적이라면 『과농소초』의 점후는 본격적이고 상세한 것이다. 이를 부분적으로나마 살펴보면 다음과 같다.

· 제가총론諸家總論

- 동지가 지난지 57일이면 창포가 나는데, 이 창포는 모든 풀 중에서 먼저 나는 것으로서 이때 농사를 시작한다. 4월 그믐에 밥가새薺를 베고 보리를 거둔다. 하지에 고채苦菜가 죽고 자資라는 풀이 난다.

- 모든 곡식은 너무 일러도 이롭지 못하고 너무 늦어도 좋지 못하며 춥고 더운 것이 고르지 못하면 곡식에 재해가 생긴다. 동지가 지난지 57일만에 창초菖草가 나면 이때에 비로소 밭갈이를 시작한다.

- 일찍 간다는 것은 동지 전을 말하는 것이요, 늦게 간다는 것은

한 해, 사계절에 담긴 우리 풍속

춘분 후를 말하는 것이다. 동지 전이라는 것은 양기가 땅속에 생기기 전이요, 춘분 후라는 것은 양기가 땅 위 아래에 반쯤 생기는 때를 말하는 것이다.

- 음양은 사시四時에 벌려지고, 이르고 늦은 것은 절후에 나타나고, 세기歲記는 해와 별에 매인다. 해는 빨리가고 달은 더디기 때문에 남은 날이 있어서 윤달로서 채운다.

· 수시授時

전가월령田家月令을 재인용하여 정월~12월까지 다달이 해야 할 일을 명시하였다. "농사짓는 방법은 시기보다 더 소중한 것이 없습니다 … 혹 이르고 늦은 절후를 조절하지 못하는 것을 걱정했기 때문에 …"라는 항목에서 농사력의 절대적 중요성을 강조하고 있는데, 이는 곧바로 세시와 직결된다.

· 점후占候

각 월별로 점치는 방법을 설명하였다. 일기로 점을 치는 법을 상세하게 소개하고 있는 바, 바람과 비·해·달·별·안개·놀·무지개·천둥·얼음·서리·눈·산·땅·물·풀·꽃·나무·조수·새·짐승·용·물고기·잡충 등을 다루고 있다. 열흘과 초하루, 갑자일, 임자일, 갑술일 등 간지에 해당하는 날도 다루고 있다. 농점農占, 혹은 농업 의례와 직결되는 측면이 강하다고 볼 수 있다. 가령, 12월 24일에 해가 저문 뒤 들판에 화톳불을 피우는데 그 이름을 '조전잠'이라고 했다. 초 6일에 해와 달이 발고 빛나면 큰 풍년이 든다고 하였으니, 현행 민속에서의 좀생이 별보기를 말하고 있는 중이다.

- 정월 초하루 아침에 사면에 누른 기운이 있으면 사방의 농사가 보통으로 지어진다.
- 입춘날 닭이 울 무렵에 동북방에 누른 기운이 있으면 콩이 잘

된다.

- 2월초에 비가 내리면 농사에 해롭다.
- 3월 초하루에 청명이 들 때는 초목이 번성하고, 곡우가 들면 풍년이 든다.
- 4월 초하루에 바람이 동쪽에서 불면 콩이 잘 되고, 남쪽에서 불면 기장이 잘되고, 아침으로부터 밤중까지 불면 오곡이 크게 풍년이 든다.
- 5월 초하루가 망종이면 육축이 흉년이 들고, 하지면 쌀이 크게 귀하다. 하지 이전 망종 후에 오는 비를 황매우黃梅雨라 하고, 망종날 비가 내리면 영매우迎梅雨라 한다.
- 6월 초하루가 하지인 때는 흉년이 많고, 바람과 비가 일면 쌀이 귀하다.
- 7월 초하루가 입추나 처서면 사람들에게 병이 많다.
- 8월 초하루가 개이면 겨울 내내 비가 내린다.
- 9월 초하루가 한로이면 제때에 춥고 따뜻하지 못하고, 상강이면 비가 많이 내리고 그 이듬 해에 흉년이 든다.
- 10월 초하루가 입동에 닿으면 재앙이 많고, 이날 개이면 겨울 내내 맑으며, 비가 내리면 겨울 내내 비가 많다.
- 11월 초하루가 대설이나 동지에 닿으면 흉한 일과 재앙이 있다.
- 12월 초하루가 대한에 닿으면 호랑이의 걱정이 있고, 소한에 닿으면 기쁜 일이 많다.

· 기타

경간耕墾, 분양糞壤, 수리水利, 파곡播穀, 서치鋤治, 수확收穫 등의 각 절기별 일정을 밝히고 있다.

농서와 민속지리,
농법의 전파와 민의 대응 방식

조선후기 각 지역에서 올라오던 『응지농서應旨農書』, 그리고 직접 현지를 돌아다니면서 지역적 토대를 두고 쓴 선진 농서의 압권을 이루었던 『천일록千一錄』의 경우는 각 지역의 현실과 농법의 간극을 좁혀주는 좋은 사례이다. 이앙법의 전파 과정을 통하여 이들 농서들이 지니는 민속지리적인 성격이 잘 드러난다. 밭농사도 중요했지만 역시 조선시대의 최대 농업은 쌀농사에 기준이 맞추어졌으며, 대다수 세시의 핵심도 이를 지향하는 것이었다.

이제 이앙법과 두레를 중심으로 하여 농법이 전파되고 백성들이 어떻게 생활상으로 수용하는가[15] 하는 문제를 하나의 사례로서 다루고자 한다.

임진왜란 이후, 특히 17세기 후반에 들어오면서 이앙법은 남부는 물론이고 기내畿內까지 확산되고 있었다. 이앙법은 17세기 후반에는 남부 지방에 거의 다 확산되었고, 근 100년 뒤인 1799년 양익제梁翊濟의 『응지농서』에 이르면 직파에 대한 언급이 아예 사라지게 된다. 그러나 여전히 불안전한 수리 사정과 지형적 조건은 지역에 따라 다른 여건을 보인다.

『응지농서』와 같은 시기의 『천일록』[16]을 살펴보면 구체적으로 드러난다.

① 湖南·嶺南·湖西: 대개 만도晩稻는 주앙注秧을 하나, 일부 조도早稻에 한해서 파종한다.
② 海西·西關·北關: 대개 파종을 하고 주앙을 하지 않았다.
③ 畿旬: 파종과 주앙이 반반이었다.

④ 關東: 파종이 많고 주앙이 적었다.[17]

위 ①로 보아서 삼남은 대개 이앙법이 실시되었다. 반면에 ②의 이북 지방은 여전히 이앙법이 실시되지 않고 있었다. 관서는 물론이고 해서 지방도 『천일록』 당시까지만 해도 이앙을 하지 않고 있었다.[18] 반면에 ④의 강원도는 산간 지방이 많은 탓에 파종이 많은 한전 지대旱田地帶의 특징을 잘 보여주면서도 이앙법이 확산되고 있는 모습도 동시에 보여준다. ③의 경기도는 지대에 따라서 파종과 주앙이 이루어지고 있음으로 해서 이앙법이 확산되는 과도기 양상을 보여주었다. 따라서 당시의 모내기 노래는 위 남부의 ①지역에서 발생하여 ③·④의 중부 지역으로 북상하고 있었다.

이앙법과 파종법이 혼재된 경기도의 양상을 살펴보면 당시의 과도기적 정황이 분명하게 드러난다.

都城以西: 水田亦小泉源灌漑之處多乾播 又多注秧
都城東北: 畓則多播種而小注秧
都城以南: 小直播多注秧
華城府: 乾直播
開城府: 直播注秧上半
江華府: 宜土畓 則或播種或 則或注秧[19]

현재의 경기도 서쪽은 건파乾播와 이앙이 반반이고, 동북쪽은 파종이 많다. 여주·이천·안성 같은 도성 이남은 이앙이 많고, 바닷가 쪽인 화성부는 직파가 많다. 강화는 땅에 따라서 다르며, 개성은 반반으로 이루어진다. 남쪽에서 올라온 이앙법이 경기도를 하나의 계선界線으로 혼재되고 있는 과도기적 양상을 보여준다. 모내기 노래도 이같은 계선을 중심으로 움직여 나갔을 것으로 추측된다.

한 해, 사계절에 담긴 우리 풍속

수전과 한전지대의 2모작과 부종법(付種法) 비교

구분	도	전남	전북	경남	경북	충남	충북	경기	강원	황해	평남	평북	함남	함북
답	일모작	50	61	42	51	83	73	98	97	99	99.9	100	99	100
	이모작	50	39	58	49	17	27	2	3	1	0.1	·	1	·
도	수도	70.3	55.4	64.2	60.7	70.0	52.2	66.0	53.7	47.2	35.7	53.4	37.7	19.7
	육도	·	·	·	·	·	·	·	2.7	·	·	·		

출전: 印眞植, 『朝鮮 の 農業地帶』, 生活社, 1940.

따라서 19세기 초반 모내기 노래의 분포 계선은 경기도와 강원도를 잇는 선으로 여겨진다. 두레는 삼남을 중심으로 형성되었으나 이앙법 확산과 더불어 차츰 북상하였고, 심지어 일제강점기에 이르기까지 북상을 거듭하고 있었다. 그 결과, 두레가 북상을 계속한 계선이 형성되었다.[20]

첫째, 두레의 계선은 논농사 지대와 밭농사 지대의 경계선과 일치한다. 아래의 세 가지 농업 지대에서 그 중간인 제2지역에 두레의 계선이 지나간다.

① 논농사 지대: 전라도와 경상도, 경기도, 충청남도를 포괄하는 남부 지역은 쌀농사 지대로 전·답을 통하여 2모작이 가능하다. 이모작은 전라·경상도·충청도에 집중되어 있고, 그 이북 지방은 극히 일부가 이루어지고 있을 뿐이다. 무엇보다 수도水稻와 육도陸

稻가 전체 곡식 생산에서 차지하는 비율에서 평남에만 유일하게 2.7%로 나타나고 있다.[21] 이는 결국 건답 지역이 일제강점기에도 그대로 존속하고 있었음을 말해 준다. 황두 풍습이 건답 지역에 잔존하고 있었음은 말할 것도 없다.

② 혼합 지대: 충청북도와 황해도, 강원도를 포괄한 중부 지방의 대부분은 답·전 혼합 지대다. 답 비율이 20~50%며 미곡과 잡곡의 비중이 거의 균등하다. 전답 지대와 답작 지대의 중간이다.[22]

③ 밭농사 지대: 함경남북도와 평안남북도로 답 비율은 20% 이하이다.

둘째, 두레의 계선은 근대에 이르기까지 북방으로 계속 움직이고 있었다. 따라서 두레의 분포는 전파 정도에 종속되었다. 황해도에서 두레가 있을 성 싶은 재령·신천벌에는 정작 없고 산간벽지인 신계·곡산에 있는 것은 신계·곡산이 두레 분포 지역과 서로 접근하고 있기 때문이다. 『천일록』 당시에 해서 지방은 모두 파종을 하고 이앙을 하지 않고 있었다. 따라서 이앙이 넓게 퍼진 것은 19세기 이후다.[23]

셋째, 두레 계선은 농기구 및 축력 이용과 연계된다. 논농사와 밭농사 경작에 따르는 경영상 차이는 소와 보습 사용에 그대로 반영되어 있다. 보습 경작에서 소를 한 마리 세우는 지대와 두 마리 세우는 지대와의 구별은 영농 방법상 노동 조직에 따른 것이다. 주로 논농사 경작에서는 축력보다 인력에 의거하는 경향이 더 강하다.

18세기 『천일록』을 보면, 축력 이용도도 둘로 나뉜다. 기순의 이남과 한성부, 강화부, 영남 남부, 호서와 호남의 평야를 제외한 지역은 2우경二牛耕이었다. 북관·서관·해서·관동은 2우경이고, 호서와 호남·영남의 산간도 2우경이었다. 한수 이북 지방에서 강원도를 연결하는 선은 두 마리를 매우는 지역이고, 이남에서도 충북이나 경상·전라도의 산곡은 두 마리 지대였다.[24] 이 같은 분포는 일제

강점기까지 이어졌다.

두레의 계선은 도작 문화의 계선과 연계된다.[25] 두레가 이루어진 곳에서는 어느 곳이나 풍물굿·호미씻이·백중놀이·줄다리기 같은 두레 문화가 보급되었다. 그러나 두레가 퍼지지 않은 지역에도 두레 문화가 확산되었다. 따라서 두레의 계선이 두레의 문화적 분포와 그대로 일치되는 경우도 있고, 일치되지 않는 경우도 있다.

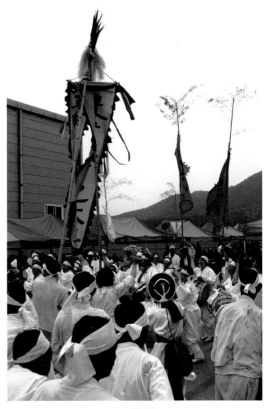

풍물굿

① 경기·강원·황해를 잇는 선이 미작 지대로, 그 이북은 일부 지역에서만 호미씻이와 풍물굿이 나타난다. 전라·경상·충청은 100%로 이루어지고 있다. 호미씻이 지역이 두레 분포 지역과 거의 일치하고 있다. 반면에 풍물굿만 있는 지역은 훨씬 북으로 올라가서 대동강과 영흥강을 연결하는 지대를 포함한다. 두레 노동 조직이 보급되지 않았는데도 풍물굿이 전해진 지역은 문화 전파의 결과로 보인다. 함주나 정주, 청진과 같은 지방에 풍물굿이 있는 것은 이주민에 의한 전파로 해석된다.[27]

② 평북의 경우 과거 황두 계열의 노동이 반영되어 있는 것으로 보인다. 가령 평남 순천 지방에서 5·6월에 청년들이 계를 조직해서 계원집의 김매기를 돌아가면서 해주는데, 휴식 시간에 북소리에 맞춰서 노래를 소리 높여 부르고 춤도 추면서 즐겁게 공동 작업을 한다는 대목이 나온다. 무라야마 지준[村山 智順]이 보고서에서 언급하고 있는 계는 특성상 황두로 봄이 정확할 것이다.

③ 미작 지대인 남부에는 줄다리기, 이북에는 석전 등이 성행한 것으로 보아 줄다리기와 농경 문화와의 관련이 두드러지고 있다.

도별 풍물굿·호미씻이 분포도[26]

지역(도)	경기	충북	충남	전북	전남	경북	경남	황해	강원	평북	평남	함북	함남	계
총지방수	22	10	14	15	22	23	19	17	21	15	17	12	16	223
풍물굿	13	7	12	15	19	22	19	7	17		4	1	2	138
호미씻이	19	10	12	14	19	23	17	10	17	2	2		1	146

풍농·점풍에 관계된 거북 놀이 등이 풍물과 결부된 길놀이 형식으로 경기·충청도에, 소놀이는 황해도 일대에 자주 보고 되고 있다. 줄다리기와 금줄의 상한선이 바로 두레계선과 일치한다. 따라서 호미씻이, 금줄, 줄다리기 등은 전형적인 도작 문화의 소산으로 두레계선과 일치함을 알 수 있고, 풍물굿은 농경 작업을 떠나서 하나의 농촌오락적 기능으로도 쓰여졌기 때문에 두레 계선 이상으로 북상하고 있었던 것으로 판단된다.

즉, 『동국세시기』 등에 잘 반영되어 있는 많은 풍습들은 고려시기의 농법 등과는 맞지 않는 것들이 많으며 거의 조선후기적 상황에서 만들어진 새로운 농경 풍습을 담보하고 있는 셈이다. 농법의 변화, 작부 체계의 변화, 종자의 변화 등이 새로운 농민 풍습을 발생시킨 것이다.

조선시대 생업 기술은 전기에서 후기로 옮겨가면서 변화 양상이 사뭇 달랐기 때문에 세시 풍속상의 변화는 괄목할 만한 것이었다.[28] 따라서 21세기까지 전승되는 세시 체계의 대부분이 조선후기적 산물임을 부인할 수 없을 것이다. 그 중에는 목우희처럼 고려시기에도 분명 존재하였던 것들이 있으며, 다양한 농점 전통도 상고시대로 올라갈 것이다. 그러나 집단적 풍습들의 상당수가 조선후기적 상황을 반영하고 있음을 부인할 수 없다.[29]

첫째, 조선후기에 이르러 이앙법이 실시되면서 예전에는 없던 모내기가 선진 농법으로 자리잡게 되었다. 이에 따라 모내기를 전후하여 단오 명절은 농촌에서 휴식을 취할 수 있는 중요한 계기로 새

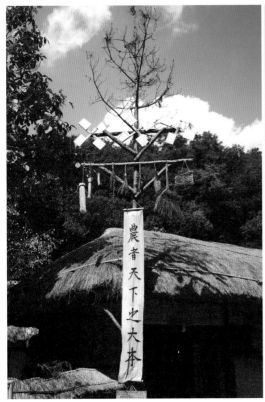

풍농을 기원하는 내농작(좌)
농신기의 장대 끝에 다는 꿩장목(우)

롭게 인식되었다. 그러나 단오 때는 워낙 바쁜 절기라 충분한 휴식
을 취할 겨를이 없었다. 한재旱災가 들면 모를 낼 수가 없었고, 같은
마을에서도 천수답은 늘 물에 따라서 농사를 지어야 했기 때문이다.
모내기 풍습은 그 자체 농촌의 새로운 풍습이 되었다. '하지 전 3일
후 3일 모내기' 같은 농사력은 하지 세시와 매개될 것이다.

둘째, 김매기에서도 많은 변화가 따랐다. 삼국시대나 고려시기,
조선전기에도 김매기가 없었던 것은 아니나 조선후기에 이르러 질
적 변화를 초래했다. 두레에 의해서 공동체적인 김매기 관행이 이
루어졌다. 두레의 김매기는 공동 오락, 공동 노동, 공동 식사의
3요소를 갖추었으며, 이전에는 없던 풍속이다.

모내기로부터 김매기에 이르는 장기간의 힘겨운 노동이 사실상

끝나는 지점에서 두레는 대대적인 행사를 치르게 되었다. 물론 조선전기에도 한 여름철에 농민들이 휴식을 취하고 놀이를 즐기는 일은 여전했다. 그러나 놀이의 성격과 집단적 힘의 강도는 전혀 달랐다. 모내기부터 김매기에 이르는 장기간의 공동 노동은 두레 성원들에게 단합된 힘을 부여하였고, 노동의 결과 얻어진 공동 수입을 토대 삼아 하루를 실하게 보낼 수 있는 여건을 마련하였다. 이앙법의 결과 광작廣作도 이루어졌고, 지주층에서는 두레 성원들의 노고를 치하해야만 이듬해에도 농사에 지장이 없었기 때문에 대접을 소홀히 할 수 없었다. 농사 장원례와 같이 위세 등등한 일꾼들의 축제는 조선전기에는 없던 풍습들이었다.

따라서 조선후기에는 동계와 하계로 농한기의 이중 구조가 더욱 명백하게 되었다. 동계 농한기는 대체적으로 전답에서 김장채소류를 제외한 모든 농작물을 추수하고 난 10월 하순부터 익년 2월 중하순까지의 동지에서 춘계에 걸쳐 흐르는 약 5개월 간의 장기간을 지칭했다. 하계 농한기는 김매기를 끝내고 음력 7월에 접어들면서 추수 직전까지의 '어정 칠월 건들 팔월' 2개월 여에 이르렀다. 『동국세시기』를 보면 다음과 같다.

① 정월: 정초(내농작·농점), 대보름(볏가리·마을굿·쥐불놀이), 입춘(입춘방)

② 2월: 초하루(머슴날·콩볶기·풍신제)

③ 3월: 삼짇날·청명·한식·곡우

④ 4월: 초파일

⑤ 5월: 단오(천중부적·익모초·그네뛰기·씨름)

⑥ 6월: 유두(유두연), 삼복(개장국)

⑦ 7월: 칠석(칠석놀이), 백중(백중놀이)

⑧ 8월: 벌초, 추석, 보리풀

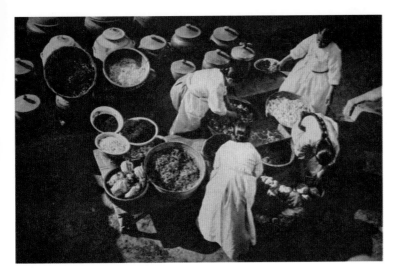

⑨ 9월: 중구, 단풍놀이, 추수

⑩ 10월: 시제, 김장, 추수

⑪ 11월: 동지(동지팥죽)

⑫ 12월: 납일, 제석

　　동계 휴한기인 정월과 하계 휴한기인 7월 풍습이 두드러진다. 정초의 마을굿과 여름에 행하는 두레굿(칠석놀이·백중놀이)이 그것이다. 정초에 마을 대동의 공동체적 신격을 모시는 마을굿과 두레에서 행하는 하절기의 두레굿은 양 축을 형성하는 조선후기 마을 문화로 정착되었다.[30] 따라서 생업력, 즉 농업에서 가장 중시되는 시점은 대개 휴한기에 명절을 보내고 난 다음에 행해지는 2월 풍습, 그리고 농번기가 끝난 하계 휴한기라고도 할 수 있는 '어정 7월 건들 8월'의 7월 풍습이 주목된다.[31]

03.

어업과 세시
: 적기적획, 어민생활사,
세시력과 어업력의 관계

어보의 속방과 적기적획의 시후

우리의 어업 전통에서 어업 관련 고문헌의 실체는 한마디로 말하면 매우 빈약하기 그지없어 어떤 논쟁의 대상조차 되지 않는다. 전반적으로 자료가 태부족인데다가 『동국세시기』류도 농업에 초점을 두었을 뿐, 어쩌다 청어 천신 따위의 몇 가지 개별 사항에 대해서만 기술하고 있다.

농서들의 적기적작 논리와 마찬가지로 어민들 역시 고기 잡을 시기와 장소를 중시하였다. 이를 논자는 적기적획適期適獲이라는 새로운 학술 용어로 제안하고자 한다. 인간이 자연에 미치는 힘의 관계를 통하여 만들어진 농업 관계가 농작農作이라 한다면, 반대로 어작漁作은 있을 수 없으며 어획이 존재할 뿐이기 때문이다. '농사'가 주어진 땅에서 이루어지는 고정체적 활동이라면, 어업은 고정체적 어장에서 이루어지기도 하지만 끊임없이 어장을 따라 이동한다. 농업에서 농민은 스스로의 선택에 의해 종곡을 바꿀 수 있는 가능성을 지니고 있지만, 어민들에게는 어종이 알아서 찾아와주길 바랄

뿐이다. 또한 어업은 물때에 따라서 이루어지므로 농사 주기와는
주기 자체가 다르다.[32]

 따라서 농민 대비 어민의 속신이 더 많음에도 불구하고 그 기록
은 매우 드물다. 즉, 농업이 땅을 매개로 하여 어느 정도의 시기 이
완이 가능한 측면이 있다고 한다면, 어업이야말로 적기적획의 논리
가 관철되는 곳이다. 풍어의 기회는 인간의 힘으로 되지 않는 측면
이 강하므로 그만큼 농업에 비하여 어업 쪽의 속신이나 제반 관행
이 강하게 생활 속에 관철된다 하겠다.

 전통 시대 수산인의 처지는 하층민으로 '상것' 대접을 받았다. 또
한 오로지 수탈 대상으로만 간주되었다. 바다의 생리生利는 넉넉한
데도 군첨軍簽이 미처 오지 않고 환자[還上]가 오지 않는 까닭으로
세상을 피해 사는 사람도 많았다. 그러한 처지에서 한국 수산사 연
구 역시 아무래도 실학파들에 의하여 시작되었다. 실학파들은 민중

의 처지를 고려하면서 몇 종류에 불과하지만 괄목할 만한 수산서를 출간하였다. 사실 조선시대는 우리 역사에서 본격적인 의미에서는 처음으로 다양한 형태의 생산 관계 저술이 이루어졌던 시점이기도 하다.

그러나 농서가 다수 편찬된 것에 비한다면, 수산서는 질과 양에 있어서 비할 바가 못 된다. 그만큼 조선시대의 경제 정책은 농업 위주였으며 수산은 어디까지나 반농반어 성격을 벗어나지 못하였다. 그럼에도 불구하고 조선후기에 이르러 몇 권의 중요한 수산서가 실학파들에 의하여 출간된다. 1803년(순조 3)에 담정 김려金鑢는 『우해이어보牛海異魚譜』를 펴낸다. 김여가 1801년 천주교 박해 때 2년 반 동안 진해에 유배되었을 당시, 어부인 동자를 데리고 매일 같이 근해에 나가 각종 어류의 생태, 형태, 습성, 효용 등을 세밀히 조사 관찰하여 이를 엮은 책이다.[33]

『우해이어보』와 더불어 쌍벽을 이루는 귀중한 수산서로 정약전丁若銓에 의하여 『자산어보玆山魚譜』가 저술되었다. 정약전도 김여와 마찬가지로 흑산도로 귀양을 가게 되었으며, 창대라는 어부를 만나서 『자산어보』를 남겼다.[34] 서유구의 『난호어목지蘭湖漁牧志』는 이름과 달리 목축에 관한 기술은 없고 어류학을 다루고 있다. 1820년에 저술하였으며 본문 70장으로 구성되어 있다. 서유구는 일찍이 종합농업서인 『임원십육지』, 『임원경제지林園經濟志』를 서술한 바 있으며 이들 책 안에서도 어업에 관한 대목을 기술하고 있다. 그는 1834년 호남 순찰사로 민중의 피폐상을 목격하고는 고구마 재배를 장려하기 위하여 『종저보種藷譜』를 저술하는 등 민생에 역점을 두었다.

조선이 멸망할 즈음, 실학파의 노력과는 무관하게 일제의 힘으로 출간된 마지막 수산서가 대한제국기에 편찬된다. 통감부와 조선 해수산조합이 대한제국기 농상공부의 자금 지원을 받아 우리나라

전국의 연안과 도서 및 하천에 대한 수산 실태를 조사 기록한 4권 4책의 『한국수산지韓國水産誌』(1908~1911)가 출간된 것이다. 『한국수산지』는 일제의 침략 목적을 위하여 편찬된 수산서임에는 분명해도, 내용상으로 볼 때 상당히 정확한 사실을 다수 포함하고 있다. 특히, 일본이 축적시킨 앞선 수산서 출간 경험이 다수 반영되어 있다.[35] 이 책의 시시비비를 가리기 전에 그 이후로는 어떠한 국가적 목표를 지닌, 『한국수산지』를 능가하는 종합적인 수산서 출간을 하지 못한 것이 우리의 현실이다. 『우해이어보』, 『자산어보』, 『난호어목지』를 잇는 의연한 전통을 상실한 탓이다.

수산서에 반영된 세시

『자산어보』는 사실상 흑산도의 어부 '창대'의 구술 채록에 근거를 둔 '공동 저서'라고 할만하다.[36] 그만큼 노련하고 민속 지식이 풍부한 어부 창대의 증언을 통하여 현지 정황에 기초하여 서술된 책

이기 때문이다. 약전이 절기를 따라서 회유하는 조기에 관하여 서술한 대목을 살펴본다면 당대 어부들이 얼마나 시후를 중시하였던가를 알 수 있다. 그는 흑산도에는 알을 낳고난 다음인 여름철에야 산란을 끝내고 돌아오는 놈을 밤낚시로 낚는다고 하였다. 아래의 기술을 통해 우리는 조기가 잡힐 수 있는 시점과 장소, 그리고 밤이라는 시간과 물때라는 또 하나의 시간, 낚시라는 어로 도구를 분명히 파악할 수 있다.

흥양興陽[37] 바깥섬에서는 춘분 후에 그물로 잡고, 칠산 바다에서는 한식 후에 그물로 잡으며, 해주 앞바다에서는 소만 후에 그물로 잡는다. 흑산 바다에서는 음력 6~7월에 비로소 밤 낚시에 물리어 올라온다. 물이 맑기 때문에 낮에는 낚시밥을 물지 않는다. 이때의 조기맛은 산란 후인지라 봄보다는 못하며, 굴비로 만들어도 오래가지 못한다. 가을이 되면 조금 나아진다 …… 전구성田九成의 『유람지遊覽志』에 이르길, "해마다 음력 4월에 해양에서 연해에 나타나는데, 이때가 되면 물고기 떼가 수리數里를 줄지어 바닷 사람들은 그물을 내려 조류를 막고 잡는다"고 기록하였다. 『본초강목本草綱目』에 이르길, 첫물初水에 오는 놈은 아주 좋고, 두물二水, 세물三水에 오는 놈은 크기가 차츰 작아지고 맛도 점차로 떨어진다고 하였다. 이 물고기는 때에 따라서는 물길을 따라온다. 그러므로 추수追水라고 한 것이다. 요즘 사람들은 이것을 그물로 잡는다. 만일 물고기떼를 만날 적이면 산더미처럼 잡을 수 있으나 그 전부를 배에 실을 수는 없다. 해주와 흥양에서 그물로 잡는 시기가 각각 다른 것은 때에 따라 물을 따라서 조기가 오기 때문이다.

그가 주로 의지하였던 창대는 누구인가. '초목과 어조 가운데 들리는 것과 보이는 것을 모두 세밀하게 관찰하고 깊이 있게 생각하여 그 성질을 이해'하고 있다면, 아주 유능한 제보자 아닌가. 민속

학 현지 조사를 하다보면 어쩌다 창대와 같은 제보자를 만난다. 그 창대를 통하여 우리는 각 시기별로 어떤 장소에서 어떤 어법을 써서 고기를 잡았던가를 개괄적이나마 파악할 수 있을 것이다.

『자산어보玆山魚譜』에서 보여주듯, '자산'이란 지명과 '어보'라는 물고기의 제 관계, 즉 해당 물고기가 드는 장소와 어종의 제 관계가 중요하다. 동시에 이러한 관계는 어종의 회유·산란 시기 등의 시후와 맞물리면서 그에 따른 어획 방법이 강구되어 왔다. 즉 어종과 어획 장소, 어법, 어획 시점 등의 제 문제가 결부되어 어업력을 구성하는 것이며, 이러한 어업력에 맞추어 뱃고사, 날씨점 등의 세시가 설정되는 것이다.

『자산어보』
현산어보라고도 한다.

- 민어: 나주 여러 섬 북쪽에서는 음력 5~6월에 그물로 잡고 6~7월에는 낚시로 낚아 올린다.
- 조기: 흥양興陽 바깥 섬에서는 춘분 후에 그물로 잡고, 칠산 바다에서는 한식 후에 그물로 잡으며, 해주 앞바다에서는 소만 후에 그물로 잡는다. 흑산 바다에서는 음력 6~7월에 비로소 밤낚시에 물리어 올라온다.
- 숭어: 이 물고기를 잡는 시기는 일정하지 않으나 3~4월에 알을 낳기 때문에 이때에 그물로 잡는 사람이 많다.
- 농어: 4~5월초에 나타났다가 동지가 지난 후에는 자취를 감춘다.
- 도미: 호서와 해서에서는 4~5월에 그물로 잡는다. 흑산에서는 4~5월초에 잡히는데 겨울로 접어들면 자취를 감춘다.
- 준치: 곡우가 지난 뒤에 비로서 우이도에서 잡힌다. 이때부터 점차로 북으로 이동하여 6월이 되면 해서에 나타난다. 어부들은 이를 쫓아가서 잡는다.
- 고등어: 추자도 여러 섬에서는 5월에 낚시에 걸리기 시작하여

7월에 자취를 감추며 8~9월에 다시 나타난다. 흑산 바다에서
는 6월에 낚시에 걸리기 시작하여 9월에 자취를 감춘다.
- 날치: 망종 무렵 바닷가에 모여 산란한다.
- 멸치: 6월초에 연안에 나타나서 서리 내릴 때 물러간다.
- 홍어: 동지 후에 비로소 잡히나 입춘 전후에야 살이 찌고 제
 맛이 난다. 2~4월이 되면 몸이 쇠약해져 맛이 떨어진다.
- 공치: 8~9월에 물가에 나타났다가 다시 물러간다.
- 참게: 봄철에는 강을 거슬러 올라가 논두렁 사이에 새끼를 낳
 고 가을이 되면 강물을 따라 내려간다.
- 새조개: 가을에 참새가 물에 들어가 조개로 변하며, 겨울에는
 장끼가 물에 들어가 큰 조개로 변한다고 한다.

『우해이어보』는 김려가 신유사옥辛酉邪獄의 여파로 귀향가서
1803년 유배지인 진해에서 지은 우리나라 최초의 어보이다. 정약
전의 『자산어보』(1814)보다 11년 앞섰다. 진해에서 서식하는 72종
의 어패류들 명칭과 형태, 습성, 포획 방법 등을 다루고 있다.『우해

멸치 털기(기장)

한 해, 사계절에 담긴 우리 풍속

이어보』는 『자산어보』와 달리 매 어패류 끝에 우산잡곡牛山雜曲이란 시를 덧붙여 문학적 취향을 드러내고 있다. 『자산어보』가 기본 종을 모두 망라하여 서술하고 있음에 반하여 『우해이어보』는 글자 그대로 이어異魚를 중심으로 서술하고 있다. 이어는 오늘날의 개념으로 본다면 종다원성을 그대로 드러내는 것으로 저자는 한 종류의 물고기를 서술하면서 이른바 근연종近緣種이란 이름의 연관된 물고기들을 모두 소개하고 있다.

『우해이어보』에서 확인되는 어획의 시후를 간추려보면 다음과 같은 방식으로 서술되고 있다.

- 감성돔: 가을이 지나면 감성돔을 잡아서 식해를 만든다.
- 학꽁치: 비를 좋아해서 매번 가을비가 올 때를 골라 떼를 지어 물 위로 떠오른다.
- 포수: 가을이 깊어갈 때 바다 속에 갑자기 홍색, 자주색, 청색, 흑색의 물이 생기는데 이것을 포수脯水라 한다.
- 노로어鱸奴魚: 매년 가을 벼가 익을 때면 바닷물을 따라 바다와 계곡이 서로 통하는 곳으로 들어온다.
- 녹표어鯥魚: 초여름 매실이 익어갈 때 조수를 타고 위로 올라오며 다른 때에는 올라오지 않는다.
- 삼치: 봄과 여름이 바뀔 때에 삼치 여러 마리가 물 근처에 모여들어 왕뱀과 서로 교미하고, 가을이 되면 알을 낳아 머금고 있다가 꺼내서 얕은 물가 비옥한 모래 속에 묻어두면 이듬해 봄에 새끼가 태어난다고 한다. 매번 서리가 내린 뒤에는 삽으로 모래를 퍼내고 용란이라 부르는 알을 꺼내서 젓갈을 담는다.
- 윤양어閏良魚: 윤달이 든 해에 통통하게 살이 찐다. 윤양이란 이름이 '윤달에 살이 찐다'는 말에서 온 것은 의심의 여지가 없다.

- 안반어: 매년 늦가을에 물새, 물오리, 갈매기, 기러기, 해오라기 등의 무리가 물가에 모여서 안반어를 잡아먹기 때문에 안반이라고 부르는 것이다.
- 노랑가자미: 목면화란 근연종이 있다. 목화꽃이 열매를 맺을 때에 많이 잡히기 때문에 목면화란 이름이 붙었다.
- 정자: 이화감추梨花甘鯫란 근연종이 있다. 배꽃이 필때 잡힌다. 단초감추丹椒甘鯫라는 근연종도 있는데 단초를 민간에서는 고추라 부르며 단초고추는 이 고추가 열릴 때 나온다.
- 도다리: 가을이 지나면 비로서 살이 찌기 시작해서 이 곳 사람들은 가을 도다리[秋魚禾]라 하고, 혹은 서리 도다리[霜魚禾]라고도 한다.
- 백조어白條魚: 매번 겨울이 길어져 눈이 온 뒤에 근해 계곡의 여울에서 낚시로 잡는다. 회로 먹으면 매우 맛있다. 이 곳 사람들은 면조옥어魥條玉魚가 겨울이 되면 크고 살이 쪄서 백조어가 된다고 한다.

수산서와 민속 지리, 어종의 분포 양상과 시후

물고기는 잡히는 지역이 분명하게 갈린다. 동해에 명태가 잡힌다면 서해에는 당연히 명태가 없다. 겨울에 명태가 잡힌다면, 여름에는 명태가 없다. 서해에 조기가 잡힌다면 동해에는 당연히 조기가 없다. 봄에 조기가 잡힌다면, 가을에는 조기가 없다. 그런데 같은 조기라도 지역에 따라서 잡히는 시기가 차이가 난다. 칠산 바다의 조기와 연평도의 조기, 평안도 철산의 대화도 조기가 각각 밑에서부터 회유하면서 올라간다. 연평도 조기가 산란기답게 알이 꽉 찬 조기라면, 대화도에서는 산란을 마친 조기들이 많이 잡힌다. 법

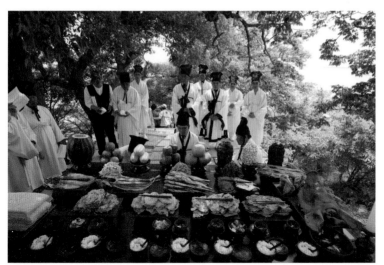

성포 조기는 봄철이라 굴비를 만들 수 있지만, 대화도 쯤에서는 이미 시기가 늦어져서 더위 때문에 굴비를 만들 수 없다. 따라서 영광 굴비는 봄철에 말리는 것이 된다. 같은 조기라도 생태적 주기가 다르며 이에따라 어민들의 생활도 달라진다. 가령, 법성포에서는 4월 말이면 조기잡이의 전성기가 끝나기 때문에 5월 5일 단오날에 거창하게 법성포 단오제를 지내면서 밀린 노고를 풀어내는 것이다.

법성 단오제는 조기잡이의 마무리와 직결되는 세시로 인정되기

때문에 법성포 단오제의 토대에 생업 문제가 깔려 있다. 이는 향촌의 권력 동향과도 밀접히 관련되는 강릉의 단오제와 전적으로 대비된다. 강릉단오제가 강릉 사회의 향권 동향과 밀접하게 관련을 맺는다면, 법성포 단오제는 조기잡이를 끝낸 어부들이 중심이 되어 치르는 소박한 향촌의 세시인 셈이다.

『동국세시기』 3월 월내月內에 '석수어로 국을 끓여먹는다'는 대목이 나온다. 이는 두말할 것 없이 봄철 조기잡이의 결과물임을 쉽게 알 수 있다. 그렇지만, 과연 3월에만 조기가 잡혔을까. 조기를 중심으로 시기를 판별해 본다.[38]

연평도는 20세기 중반까지도 조기잡이로 명성을 날렸다. 『세종실록지리지』에서, "토산은 석수어(조기)가 남쪽 연평평延平坪에서 나고, 봄과 여름에 여러 곳의 고깃배가 모두 이곳에 모이어 그물로 잡는데, 관에서 그 세금을 거두어 나라 비용에 쓴다"고 하였다. 이는 조선전기부터 조기떼가 대규모로 잡히고 있었음을 말해준다. 『신증동국여지승람』에도 영광의 파시평波市坪과 더불어 황해도 연평평에서의 조기잡이가 등장한다.

연평 파시는 연평 파시평, 연평 작사라고도 불렀다. 지금은 조기

연평도 조기파시

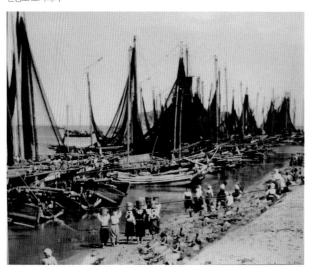

씨가 말랐지만, 불과 30~40년전인 1960년대까지만해도 연평 파시가 벌어져서 수천 척의 배가 몰려오는 성황을 이루었다. 칠산 파시와 더불어 최대의 조기 어장을 형성하면서 수많은 이야기거리를 남겼다. 조기잡이 중선의 주어장은 연평도 서쪽 10~15리에 있었다. 어구는 중선, 건강망, 궁선, 어살 등이 쓰였다. 중선은 연평도 앞바다보다도 서쪽

한 해, 사계절에 담긴 우리 풍속

에 길게 돌출한 황해도 등산곶登山串 근역과 구월봉 아래에서 조업을 했는데, 수심 20m를 넘는다. 구월봉 아래는 이른바 '구월이 바다'로 불리던 구월반도가 길게 늘어진 곳이다. 구월봉은 조기잡이 배들이 자신의 위치를 판단하는 가늠잡는 봉우리다. 등산이와 구월이 앞바다는 자잘한 여와 모래밭으로 형성되어 있어 조기에게 최적의 산란장이었다. 옛 만호진이 있던 '등산이'라고도 부르는 등산포登山浦가 자리잡고 있으며, 청송 백사로 유명한데 모래가 바람에 날려 백사정을 이루어 사냥터로도 유명했다.

연평 파시에는 황해도, 경기도, 평안도 등 각지의 배가 몰려왔다. 연평도 조기는 멀리 남지나해에서 출발하여 북상한 조기들이었다. 조기 선발대는 음력 3월 하순에 이미 연평도에 당도하였으며, 후발대도 4월 초파일 무렵에는 모두 연평도에 도착했다. 연평도에서 4월 초파일을 '조기의 생일'이라 부른 이유가 바로 그것이다. 칠산 바다에서 곡우사리가 펼쳐졌다면, 인천과 연평 바다에서는 소만 사리가 펼쳐졌다. 조기잡이가 끝나는 5~6월은 '파송사리'라 불렀다. 반면에 새우잡이를 포함한 모든 고기잡이가 완전히 끝나는 10월은 '막사리'라 불렀다.

조기가 잡히면 시선배柴船가 몰려왔다. 마포 나루에서 얼음을 잔뜩 실은 시선배들이 땔감, 식량 따위를 싣고 연평도까지 와서 사로잡은 조기와 맞바꾸었다. 일부는 해주항을 거쳐 개성 부잣집으로 실려가기도 했다. 얼음에 차곡차곡 채워진 조기들은 강화도 북쪽을 통해 그대로 한강을 거슬러 올라가 마포 나루까지 직진하였다. 이들 상인들을 경강상인京江商人으로 불렀으니, 마포

마포 나룻터 1900년

새우젓 동네까지 진출하여 서울의 생선 공급을 도맡아했다. 『동국세시기』에 등장하는, 3월에 조기국을 먹었다는 기록을 어떻게 해석할 것인가. 논리적으로 4월 초파일을 '조기의 생일'로 부를 정도로 조기 어획이 성하였으니, 세시기에서 4월에 조기국을 먹는다로 기록했어야 더 타당할 일이다. 따라서 『동국세시기』에 등장하는, "3월에 조기국을 먹는다"를 곧이곧대로 받아들임은 문제가 아닐 수 없다.

연평 파시 이전에 이루어졌던 칠산 파시는 같은 조기잡이도 지역에 따라 각각 시기가 달랐음을 말해준다. 일찍이 지도 군수 오횡묵(1833~?)이 쓴 정무 일기 『지도군총쇄록智島郡叢刷錄』에서 이렇게 말하였다.

법성포 서쪽 칠산 바다에는 배를 댈 곳이 없고 …… 고기를 사고 팔며 오가는 거래액이 가히 수십만 냥에 이른다. 가장 많이 잡히는 물고기는 조기로 팔도에서 모두 먹을 수 있다.

칠산 바다는 법성 근역의 칠뫼뿐 아니라 북쪽의 위도까지 아우른다. 곡우가 오면 그날 한 시부터 열세 시 사이에 정확하게 조기떼가 울었다. 머나먼 남쪽 바다에서 올라온 조기가 이리도 정확하게 칠산 바다에 착지하여 첫 울음을 뽑아냈다. 자연의 오묘한 이치였다.

어부들은 대나무통을 바다에 넣고 한쪽 귀를 막고서 울음소리를 들었다. 조기떼가 올라오는 시각을 예견하는 놀라운 '민속 지식'을 칠산 어민들은 두루 체득하고 있었다. 법성포 구수산의 철쭉꽃이 뚝뚝 떨어져 바다를 물들이면 어민들은 조기떼가 왔다는 신호로 알아듣고 이내 고기잡이를 나갔다. 그때 잡아들인 조기를 말려서 오가잽이(오사리에 잡는다는 뜻) 굴비를 만들었으니, 임금님 수랏상에 오르던 족보다. 그 전통이 오늘에 이어져서 법성 굴비가 되었다. 따라

서 같은 조기잡이라도 지역에 따라 시기가 전혀 달랐으
니 연평도와 칠산의 경우가 극적으로 대비된다.

청어

　다음으로 청어를 중심으로 세시를 분석해 보기로 한
다. 즉, 청어라는 물고기 한 가지 사례를 중심으로 『동
국세시기』의 청어 내용을 역사민속적으로 비판하고자 한다.[39] 이는
세시기에 등장하는 사료들을 비판적으로 검증해야만 할 것이다.
　『동국세시기』 11월 월내月內의 내용을 살펴보자.

　　임금은 이 달에 청어靑魚를 천신薦新한다. 경사대부의 집에서도 이를 행
　　했다. …… 청어 산지로는 통영·해주가 가장 성하며, 겨울과 봄에 진상한
　　다. 어선이 경강京江의 연안에 닿으면 온 시내의 생선 장수들이 거리를 따
　　라 소리를 지르며 팔고 다닌다. 통영에서는 갑생복甲生鰒과 대구어大口魚
　　도 잡혀 진상한다. 나머지는 예에 따라 재상들에게 보낸다.

　분명히 홍석모의 시대에는 해주·통영 등에서 청어가 많이 잡혔
던 것 같다. 그러나 이 같은 사료는 매우 비판적으로 접근해야 할
것이다. 물론 청어는 조선전기에도 다획 어종이었다. 충청도·전라
도·평안도에서 조기가 많이 잡히고 있었지만, 청어는 서남동해를
막론하고 분포되었던 다획 어종이었다. 예종 원년(1469)의 『경상도
속찬지리지』 「어량소산조魚梁所産條」에 여러 가지 어류와 1종의 연
체동물이 실려 있는데 빈도 수순으로 나열해보면, 은구어銀口魚·대
구어大口魚·청어靑魚·이어鯉魚·황어黃魚·전어錢魚·홍어洪魚·연어
年魚·홍어紅魚·사어沙魚·고도어古都魚·백어白魚·소어蘇魚·위어葦
魚·수어水魚·석수어石首魚·송어松魚·문어文魚 순이다. 민물고기인
은어, 남동해안에서 많이 잡히던 대구 등을 제외하면 청어가 단연
수위다.
　『세종실록지리지』에 청어가 특산물로 등장하는 지역은 다음과

같다.

> 서해안: 충청도 공주목 남포현·비인현, 홍주목 태안군·서산군·보령현,
> 전라도 전주부 만경현·부안현, 황해도 해주목 옹진현·장연현·
> 강령현, 황해도 풍천군
> 동해안: 경상도 경주부 동래현·영일현, 함길도 경원도호부

　오늘날의 행정 구역으로 볼 때, 황해도로부터 전라북도까지 중부 서해안, 부산에서부터 함경도까지 전 동해안을 포괄하되, 이상하게 강원도와 남해안은 적시되지 않았다. 적시되지 않았다고 하여 잡히지 않았다는 말은 아니겠으나, 아무래도 위의 지역에서 집중적으로 어획되었던 것 같다. 사료 비판이 전제가 되어야겠지만, 단위 지역별로 나타나는 현상이 매우 흥미롭다. 실제로 청어는 한해성 어종으로서 동서해안, 일본 북부, 발해만, 북태평양 어종임을 감안할 때, 비교적 정확한 자료인 것 같다.

　조선후기 『여지도서』에 실린 수산물을 일람해 보면 다음과 같다.

> 수어秀魚·석수어石水魚·전어錢魚·홍어紅魚·홍어洪魚·청어靑魚·도어刀魚·백어白魚·사어鯊魚·금린어錦鱗魚·마어麻魚·휘어葦魚·민어民魚·진어眞魚·은구어銀口魚·대구어大口魚·리어鯉魚·취사어吹沙魚·밀어密魚·도미어道味魚·천어川魚·철어鐵魚·조린어鳥鱗魚·세미어細尾魚·황소어黃小魚·동백어冬白魚 등[40]

　청어는 아무 때, 아무 곳에서나 많이 잡혔을까. 성호 이익은 재미 있는 이야기를 들려준다.

> 지금 생산되는 청어는 옛날에도 있었는지 없었는지 알 수 없다. 그러나

驛院峯山驛 在縣南三里业距迎日大松驛四十里 南距慶州朝驛六十里中馬三匹卜馬

物產 石 碱碌城山 廣魚 海蔘 沙魚 大口魚 鯸 魚 松魚 青魚 鰒 紅蛤 鯔 海衣 海 獺 松蕈 麻黃 丁粉背出冬中 防風

『여지도서』의 장기현(지금의 포항)(좌)과 장기현의 물산(우)

해마다 가을철만 되면 함경도에서 생산되고 있는데, 형체가 아주 크게 생겼다. 추운 겨울이 되면 경상도에서 생산되고, 봄이 되면 차츰 전라도와 충청도로 옮겨간다. 봄과 여름 사이에는 황해도에서 생산되는데, 차츰 서쪽으로 옮겨짐에 따라 점점 잘아져서 천해지기 때문에 사람마다 먹지 않은 이가 없다.

울산蔚山·장기長鬐 사이에는 청어가 난다. 청어는 북도에서 처음으로 보이기 시작하여 강원도의 동해변을 따라 내려와서 11월에 이곳에서 잡히는데, 남쪽으로 내려올수록 점점 작아진다. 어상魚商들이 멀리 서울로 수송하는데, 반드시 동지 전에 서울에 도착시켜야 비싼 값을 받는다. 모든 연해에는 청어가 있다. 청어는 서남해를 경유하여 4월에 해주까지 와서는 더 북상하지 않고 멈춘다. 그러므로 어족이 이곳(영남)처럼 많은 곳이 없다.[41]

옛사람들은 청어가 동해에서 황해로 이동하는 회유어로 본 것 같다. 회유어를 관찰한 것까지는 좋은데, 정확도는 의심된다. 청어는 본디 동해 청어와 서해 청어가 별도로 있는 것으로 보이며, 품종도

다소 다르다. 서해 청어는 특별히 '비웃'이라고 불렀다. 동해의 청어와 황해의 청어가 내통하는 경우가 있다손 치더라도 수온이 낮아지는 겨울에 동해의 청어가 전남 해안을 통하여 황해에 침입하는 정도였을 것이다. 사실 남해안산 청어의 서한西限은 경남 사천만 근처까지이다.

이미 조선전기의 허균은 『성소부부고』에서, "청어는 4종이 있다. 북도산은 크고 속이 희다. 경상도산은 껍질이 검고 속은 붉다. 전라도산은 조금 작으며 해주에서 잡은 것은 2월에 맛이 가장 좋다"고 하였다. 청어의 종류가 달랐음을 지적하고 있는 것이다.

『자산어보』에서는 황해 청어의 척추 뼈 수를 74마디, 영남 동해산 청어는 53마디라고 하여 다름을 지적하고 있다. 그리고 황해 청어는 영남해 청어에 비하여 1/2이나 더 크다고 언급하면서, 황해 청어와 동해 청어는 약 40년을 주기로 황해 쪽이 성할 때는 동해 쪽이 쇠하고, 동해 쪽이 성할 때는 서해 쪽이 약해진다고 기록하였다.[42] 정약전이 어부 창대를 통하여 구전 기록을 옮긴 것으로 보이나, 척골 수 계산법은 불분명하다. 그런데 박구병이 1976년 11월 25일에 같은 흑산도 근해에서 조사한 것을 보면, 척추골이 52개로 창대가 증언한 바와 유사하다. 재미있는 대목이 아닐 수 없다.[43]

서해 쪽에서 풍어일 때는 전남 위도를 비롯하여 전북 고군산열도, 충남 서산군의 안흥, 황해도 용호도, 해주도 및 평북 철산군 원도 등의 근해로 몰려들었다. 주 산란장은 충청도 안흥과 황해도 용호도 내만이었으니, 『동국세시기』와 『성호사설』에서 '해주에서 많이 잡힌다'는 말은 바로 용호도를 두고 말함이다. 용호도는 조기의 메카인 연평도에서 지척거리이며, 해주만은 조기들의 귀향처, 철산군 원도는 조기의 마지막 회유지이기도 하다. 동해에서는 경북 영일만이 가장 중요한 산란장이고, 다음은 강원도 장전만, 함남 원산만, 함북 경성만 및 조산만의 순이었다.

서해 청어는 황해도와 충청도 사이에 널리 분포하여 그 이북 지방에서는 귀하였다. 이 서해 청어가 동해 어족의 일파인 것 같으나 과거부터 이 두 바다의 청어가 서로 교류하고 있는지, 혹은 서해 청어가 독립적으로 몇 대를 거듭하여 번식하는 동안에 동해 청어와 관계가 어떻게 되었는지는 확실한 증거가 확인되지 않는다. 그러나 이 양쪽 청어는 적어도 수온에 따라 이동함이 분명한 것 같다.[44] 청어는 해양 조건의 변화에 따라서 그 기복이 매우 심하다는 기록이 문헌에 자주 나타난다.[45]

조선전기에 고군산열도가 바라보이는 부안의 청어에 관하여 현감이 올린 상소가 전해진다. 청어의 명산지이면서도 불확실한 청어 때문에 고통 받고 있음을 아뢴다.

신이 맡은 부안현 서해에 활도가 있는데, 옛날부터 청어靑魚가 많이 나서 서민庶民들 중 전답 없는 자들이 섬을 의지하여 어전을 매고 이를 보는데, 예전에는 15개가 넘었습니다. 그런데 상정할 때, 이 섬 어전의 수가 다른 곳의 배나 된다 하여 청어의 수량을 많이 정하니 관에 바치는 수량이 많다고 하겠으나 전일 많이 잡힐 때에는 백성들이 그런대로 어전 설치하기를 즐거워했습니다. 지난 을축년 뒤로는 청어가 나지 않고 세납은 전과 같아, 어전 설치자들의 소득이 바치는 수량을 충당하지 못하니, 지난 정묘년 간에 국가에서 그 폐를 분명히 알고, 병인년 이전의 황폐한 어전은 모두 세를 거두지 말게 하며, 정묘년 이후의 황폐한 어전은 자세히 실지를 캐어 세를 면하게 하니, 덕이 지극히 넉넉합니다.[46]

이익과 정약전도 이렇게 말하였다.

『징비록』에, "해주에서 나던 청어는 요즈음에 와서 10년이 넘도록 근절되어 생산되지 않고, 요동遼東 바다로 옮겨가서 생산되는 바, 요동 사람들

은 이 청어를 신어라고 한다"고 하였다. 이로써 본다면 그 당시에는 오직 해주에서만 청어가 있었다는 사실을 알 수 있다. 이 물고기 따위는 매양 시대의 동토와 기후를 따라서 다니기 때문에 요즈음 와서는 이 청어가 서해에서 아주 많이 난다고 하니, 또 요동에도 이 청어가 있는지 없는지 알 수 없다.[47]

청어가 요해로 건너가고 황해도에서는 사라진 사실이 흉흉한 소문에 끼일 정도로 황해도에서 청어의 소멸은 당대에 널리 알려진 문제였다.

건륭 경오乾隆庚午(1750) 후, 10여 년 동안은 풍어였으나 중도에서 뜸하여졌다가 그 후 다시 가경 임술嘉慶壬戌(1802)에 대풍어였으며, 을축년(1805) 후에는 또 쇠퇴하는 성쇠를 거듭했다. 이 물고기는 동지 전에 영남 좌도에 나타났다가 남해를 지나 해서로 들어간다. 서해에 들어온 청어 떼는 북으로 올라가 3월에는 해서에 나타난다. 해서에 나타난 청어는 남해의 청어에 비하면 배나 크다. 영남·호남은 청어 떼의 회유의 성쇠가 서로 바꾸어진다.[48]

위에서 언급한 1802년 무렵을 명시하는 기록이 이규경의 『오주연문장전산고』에서 확인된다. "우리나라에는 100여 년 전에 심히 성하였다가 중간에 절산되었는데, 1798~1799년(정조 22~23)에 다시 나타나 조금 흔해졌다"고 하였다. 이는 청어가 18세기를 접어드는 시점에 흥했음을 암시한다.

김려는 『우해이어보』에서 "우리나라 사람들은 해주의 청어를 제일이라고 한다"고 하여 서해 청어를 높게 쳤다. 그러면서 "우리나라 의원인 허준이 지은 『동의보감』에도 청어가 실려있다. 그런데 책의 주석에는 우리나라의 청어와는 다르다고 했다. 나는 이것이

항상 의심스러웠다"고 하였다. 그러면서 해주에서 나오는 것은 청어의 일종이지 청어는 아니라고 했다. 또한 관북 지방의 양쪽 바다에서 잡히는 비웃 청어라는 것은 더욱이 가짜 청어라고 했다. 청어는 대구 잡힐 때에 가끔 잡히고 항상 잡히는 것은 아니라고 부연설명했다.

청어의 흥망성쇠를 검토하기 위하여 『신증동국여지승람』을 기초로 각 지역별로 명시된 어류를 뽑아보면 아무래도 조기가 넓게 분포한다.

	조기	청어
황해	옹진현	해주목·장연현
경기	부평도호부·남양도호부 인천도호부·강화도호부 안산군·교동현	
충남	서산군·면천군·비인현·남포현 결성현·보령현·신창현·해미현 당진현	서천군·서산군·남포현 결성현·보령현
전라	부안현·영광현·무장현 순천도호부·광양현	부안현

이 시기보다 뒤인 인조 8년(1630)에는 재미있는 기사가 등장한다. 황해 감사 이여황李如璜이 청어를 진상하였다. 그런데 이런 대목이 눈길을 끈다.

청어는 본래 서해에서 잡히지 않고 또 정공正供도 아니었다. 그런데 감사 이경용李景容이 처음으로 봉진封進했는데, 여황이 그것을 이은 것이다.[49]

청어 성쇠의 진폭이 컸음을 단적으로 드러내는 말이다. "본래 서해에서 잡히지 않던 고기"라니! 이 정도 되면 『동국세시기』의 그 간단한 기록, 즉 "11월에 청어를 천신하고 서해 해주와 남해 통영이 주산지"라는 그 기록 몇 줄의 매우 엄청난 사료적 비판을 전제

하지 않고는 세시를 적시할 수 없음을 확인할 수 있을 것이다. 가령, '11월 청어잡이, 해주와 통영' 식의 단정적인 방식은 재고를 요하는 것이다. 더욱이 19세기 말에 이르면, 서해안에서는 청어가 거의 잡히지 않는다. 이상 조기잡이와 청어 천신 두가지의 사례 분석을 통하여, 세시기 일반의 오류와 제한성을 지적하고, 엄정한 역사 민속적 관점을 요구하는 저의는 바로 이상에서 비롯되는 것이다.

한 해, 사계절에 담긴 우리 풍속

생업과 세시의
장기 지속과 단기 지속

정월

문헌 속의 정월 세시와 생업

【권농윤음】

『열양세시기』에, "매년 원단에 중국의 전통에 따라 임금께서 직접 지은 권농윤음을 내렸다"고 했다. 『열양세시기』도 밝히고 있듯이 권농을 위하여 임금 설날부터 해야 할 공식적인 첫번째 집무의 하나였다. 권농윤음은 『세시풍요』에도 등장하고 있으니, "붉은 윤음을 받들어내는 것이 구중 궁궐로부터 나왔으니, 봄을 당해서 급선무는 백성 농사 권하는 것이다"고 그 목적을 분명히 적시하였다. 또한 기곡제祈穀祭를 상신일에 친히 지낸다고 했다. 조선시대에도 고려시대와 마찬가지로 기곡제가 이어졌음을 반증한다.

【입춘의 토우와 목우】

『동국세시기』 관북 풍속에 목우木牛가 등장한다. 관부로부터 민

의례용 목우

가에 이르기까지 목우를 입춘에 끌고다닌다. 대개 이것은 이 지방에서 소가 생산된다는 일에 본딴 제도로 농업을 권장하고 풍년을 기원하는 뜻을 나타낸 것이라 하였다. 목우 풍습은 조선시대 이전부터 존재했다.

『고려사』에서 입춘은 정월의 절기이며, 괘卦는 감坎 육사六四로 초후初候에 동풍이 불어 얼음이 풀리고 차후次候에 동면하던 벌레가 깨어나고, 말후末候에 물고기가 얼음 밑까지 올라온다고 하였다.[50] 입춘에는 수달이 물고기로 제사지낸다고 믿었다. 기러기가 북쪽으로 가고 초목들은 싹이 튼다고 믿었고,[51] 입춘일에 관리들에게 1일 휴가도 주었다.[52] 그러나 고려시대에 입춘일의 풍속으로 가장 중요한 것으로 토우土牛를 내는 일이었다.

조선시대에 목우가 있다면 고려시대에는 토우가 있었다. 토우는 『예기禮記』「월령月令」에 따른 것으로, 입춘 전에 토우를 내어서 농사의 이르고 늦은 때를 보는 것이다. "지금 바로 이른 봄에 곡식 잘되기를 상제에게 빌고 길한 날에 동쪽 교외에서 적전籍田을 갈아야 할 때입니다. 그런데 임금은 비록 친히 적전을 갈지만 왕후는 종자 바치는 의례를 집행하지 않고 있으니 『주례』에 의거하여 우리 국가

한 해, 사계절에 담긴 우리 풍속

의 미풍을 보이도록 하시길 빕니다"고
촉구하고 있다.[53] 현종 22년 기사에도
왕이 을해일에 친히 적전을 갈았다고 했
다.[54] 이인로도 입춘일에는 토우를 사용
한다고 하였다.[55]

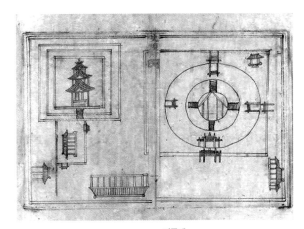

기곡제
한국학중앙연구원 장서각

토우와 더불어 기곡제가 연계된다. 월
내月內에 원구圜丘에서 제사를 지내는데
정월 첫 신일上辛에 기곡제祈穀祭를 지
낸다고 하였다.[56] 기곡제는 성종, 인종조
에서 확인된다. 성종은 정월에 원구단에서 기곡제를 지내고 태조를
배향하였으며, 몸소 적전을 갈고 신농씨神農氏를 제사지내면서 후
직后稷을 배향하였다. '기곡제와 적전의 예는 이때부터 시작되었다
(祈穀籍田 始此)'란 기사로 보건대 성종조에 시작된 것이 아닌가 한
다.[57] 성종 2년 봄 정월 을해일에 왕이 친히 적전을 갈았다고 하였
고 그것이 시초였다고 하였다.[58] 기곡제는 두말할 것 없이 농사의
풍요를 기원하는 국가적 제사였다. 인종도 친히 적전을 갈았다. 왕
이 따비를 다섯 번 밀고, 제왕과 삼공은 일곱 번 밀고, 상서와 여러
경들이 아홉 번 밀었다고 했다.[59]

그런데 재미있는 것은 적전 갈기가 비단 정월에만 있었던 것은
아닌 것 같다. 공민왕 19년의 기사에는 3월 을사일에 왕이 몸소 적
전을 갈았다고 하였다.[60]

【입춘의 보리 뿌리 점】

『열양세시기』「입춘조」에 농가에서는 입춘날에 보리 뿌리를 캐
서 풍흉을 점친다고 했다. 보리 뿌리가 세 갈래 이상으로 갈라졌으
면 풍년이고, 두 갈래면 평년작, 한 가닥이면 흉년이다. 보리 뿌리
점은 실제로 20세기까지도 가장 보편적인 점풍이었다. 민중들의 주

벗가릿대
ⓒ 황현만

식이 쌀이 아니고 보리였다는 점에서 보리 농사의 풍흉은 대단히 중요했으며, 보리고개라는 절기가 말해주듯 중요성이 더했기에 보리 뿌리점은 매우 보편적이었다.

【1월 14일의 벗가릿대】

벗가릿대 풍습은 문헌과 현장에서 두루 확인된다. 『동국세시기』에 풍년을 비는 화적禾積이 등장한다. 보름 전날 짚을 묶어 깃대 모양으로 그 속에 벼·기장·피·조의 이삭을 집어넣고 싸고, 또 목화의 터진 열매를 긴 장대 끝에 매단다. 집의 곁에 이것을 세우고 새끼를 팽팽히쳐서 고정시킨다. 산간 지방 풍속으로는 가지가 많이 친 나무를 외양간 뒤에 세우고 곡식의 이삭과 목화를 걸어둔다. 그리고 아이들이 새벽에 일어나 이 나무를 싸고 돌면서 노래를 부른다. 이렇게 하다가 해가 뜨면 그만둔다. 고사故事에 정월 보름날 대궐 안에서 『시경』「빈풍邠風」 7월편의 경작하고 수확하는 형상을 본따서 좌우로 나누어 승부를 겨룬다. 대개 풍년을 기원하는 일이다. 항간에서 화적을 함은 곧 이 행사의 일종이라고 했다.

【1월 15일의 가수】

『동국세시기』에 정월 보름날 과일나무의 가지가 갈린 곳에 돌을 끼워두면 과일이 잘된다고 한다. 이것을 가수嫁樹(과일나무 시집보내기)라 한다.

『세시풍요』에는, "뜰 앞의 좋은 나무가 줄을 이루고 있으니, 두 개로 휘어진 가지에서는 의당 과실이 많이 열릴 것이다. 이씨李氏(자두) 딸과 매씨梅氏(매화) 딸이 한때 석씨石氏네 집 신랑에게 시집

한 해, 사계절에 담긴 우리 풍속

을 갔다"고 했다.

가수는 반드시 보름날만 했던 것은 아니다. 『사시찬요초』에 이르길, "초하룻날 새벽 닭이 울 때 횃불을 들고 뽕나무나 과일나무 아래 위를 쬐어주면 나무에 잠복중인 벌레나 병원균을 죽여없앨 수 있다. 해가 뜨기 전에 벽돌을 과일나무 가지 사이에 끼워두면 그 해 과일의 풍작이 되는데 이와같은 작업을 가수라 한다. 보름날이나 그믐에도 이와같이 할 것이나 대추나무만은 상처를 입히지 말아야 한다. 상처를 내면 대추가 종당 야위워지기 때문이다"고 했다.

【1월 15일의 목영접년木影占年】

『동국세시기』에 이르길, 길이 한 자의 막대기를 뜰의 한 가운데 세우고, 달빛이 오방午方에 비치는 그림자에 따라 그 해의 곡식의 풍흉을 점친다. 그림자의 길이가 여덟치면 풍우가 순조로와 풍년이 들고, 일곱치 또는 여섯치도 함께 길조이며, 다섯치가 되면 불길하고, 네 치는 홍수와 충해가 성행하며, 세 치는 곡식이 전혀 여물지 않는다고 했다. 생각하건데, 이 방법은 동박삭東方朔으로부터 나온 것이라고 했다. 일반적인 점풍으로 여겨진다.

【1월 15일의 달불이】

달불이는 월자月滋·호자戶滋라고도 한다. 『동국세시기』에, "콩 열두 개에 열두 달을 표시하여 수수깡 속에다 넣고 묶어서 우물 속에 가라앉혀 놓는다. 이것을 월자라고 한다. 다음 날 아침에 꺼내어 콩의 불은 정도를 조사하여 각각 달의 수해·한해·평년 등을 징험해 본다. 또 마을 안 호수만큼의 콩에 각각 호주 표시를 하고 짚으로 묶어 우물에 집어넣는다. 이것을 호자라고 한다. 다음날 이것을 끄집어내어 그 물에 불은 정도를 조사하여 잘 불은 집은 그해 농사가 순조로와 부족이 없다고 한다"고 했다.

그런데 이는 이미 『농사직설』에 등장한다. 곡종 준비 과정에서 이듬해에 작황이 좋을 곡종을 미리 알아보기 위하여 아홉가지 곡식의 씨앗을 한되씩 각각 다른 베자루에 넣어 움집 안에 묻어둔다. 50일이 경과한 후에 꺼내어 다시 되어 보아 가장 많이 증량된 것이 그해 풍작이 될 곡종이다. 토양 성질은 곳에 따라 다르므로 각 마을로 하여금 시험케 하여 작황이 좋을 곡종을 알아보아야 한다. 속방에는 동짓날에 묻어 두었다가 입춘일에 꺼내어 본다고 하였다.[61] 『한정록』에서는, "대체로 그해에 잘 자랄 곡종을 알고자 할 때에는 여러 가지 곡종을 평량하여 각기 다른 자루에 넣어 동짓날 그늘진 곳에 묻어두었다가 동지 후 50일만에 꺼내어 가장 많이 중량된 곡종이 그해 농사로 가장 알맞은 곡종이 된다"고 하였다.[62]

【1월 15일의 달맞이와 달점】

초저녁에 횃불을 들고 높은 곳에 오르는 것을 망월望月이라 한다. 먼저 달을 보는 사람이 길하다. 그리고 달빛으로 점을 친다. 달빛이 붉으면 가물 징조이고, 희면 장마가 질 징조다. 또 달이 뜰 때의 형체, 대소, 용부湧浮 출렁거림, 고저로 점을 치기도 한다. 달의 사방이 두터우면 풍년이 들 징조이고 엷으면 흉년이 들 징조이며 조금도 차이가 없으면 평년작이 될 징조다.[63]

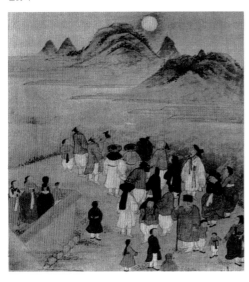
달맞이

달이 뜨면 그 달바퀴의 빛을 보고 그 해의 풍년과 흉년을 점친다. 오산五山 차천로車天輅(1556~1615)는 다음과 같은 시를 남겼다.

농가에서 정월 보름이면 달 뜨기를 기다린다.
북녘에 가가우면 산골에 풍년이 들고
남녘으로 기울어지면 해변가 곡식이 잘 익는다

한 해, 사계절에 담긴 우리 풍속

몹시 붉으면 초목이 탈 까 걱정되고

매우 희면 냇물이 넘칠까 염려로다

알맞게 중황색이라야 대풍년이 들 것이로다.

농민들이 수수깡을 쫙 갈라 한 편에 작은 구멍 열두 개를 뚫고 각 구멍마다 콩을 한 알씩 넣어 열두 달을 표시한다. 이를 물에 넣어 불은 정도로 그 달의 물이 흔하고 가뭄을 점친다. 이를 윤월潤月(달불이)이라 한다. 김과 참취나물 등 속에다 밥을 싸서 먹는다. 많이 먹어야 좋다고 한다. 이것을 복쌈[縛占]이라 한다. 풍년이 들기를 바라는 뜻이다.[64] 달빛으로 점풍하는 풍습은 매우 다양하게 나타나고 있으니, 대략 다음과 같다.

○ 늙은 농부가 정월 대보름날 달의 색깔을 보고 가을 수확을 점친다. 달빛이 붉으면 가물 조짐이고 달빛이 희면 홍수가 날 조짐으로, 조금도 어긋나지 않는다고 한다.(『세시기속』 면암집)

○ 달의 빛깔을 보아서 그해의 풍년과 흉년을 점친다. 붉은 빛이면 가뭄이 들고 흰 빛이면 홍수가 나고, 누런 빛이 나면서 윤기가 돌면 곡식이 잘 익는다고 한다.(『한양세시기』)

○ 상원날 달을 보아 수한水旱을 안다 하니, 노농老農의 징험이라 대강은 짐작하니'라고 하였다.(『농가월령가』)

○ 달을 보아 점치는 일 옛 기록에 없으리오. 북쪽이면 산천 풍년 남족이면 어촌 풍년 북이 붉으면 화훼가 말라죽고 희면 큰 물이 든다네. 올해 달은 둥그렇고 짙은 황색이니 바야흐로 재앙없이 풍년이 될 것 알겠네.(『농가십이월속시』)

20세기 문헌에는 달빛으로 풍흉을 점치는 것은 미신이므로 타파해야 한다는 주장이 신문에 실리기도 한다. 구력 정월 대망人望에

달빛이 붉으면 그해에 가물며 홍수가 난다는 등 아직도 이러한 미신이 일부에서 없어지지 아니하므로 인천 관측소원의 말을 참고하여 대강 다음과 같이 설명하고 있다.

달빛은 태양의 반사 광선임은 누구든지 아는 바, 태양 광선은 무색이니 이것을 일일이 분석하면 유자 빛, 붉은 빛, 누른 빛, 초록 빛, 보랏 빛, 검은 빛의 일곱가지 원색으로 나뉘며, 이 여러 가지 빛은 각각 길고 짧은 광파가 있어서 비상한 속도로 시방으로 퍼진다 … 달빛이 붉어지는 이유는 중간에 장애로 인하여 변하여진다. 그 장애는 일기가 건조할 때에는 지구에서 여러 가지로 많은 먼지가 공기에 섞이며 비가 온 뒤에는 수중기가 섞임으로 달빛이 공기를 통과할 때에 광파가 다른 광선을 막혀버리고 제일 긴 붉은 광선만 통과함으로 우리들 눈에는 달빛이 붉어보임이요 다른 관계는 조금도 없는 것이다.[65]

【1월 15일의 창명축조唱名逐鳥】
관동 지방의 산간에는 여러 아이들이 일제히 온갖 새의 이름을 부르면서는 시늉을 하는 풍속이 있다. 새의 피해를 막고 오곡이 풍년들기를 기원하는 뜻이다.

【1월 월내의 점설】
생산력의 희구는 다양한 형태의 점풍占風이나 유감주술적인 기풍, 속신 등으로 나타난다. 고려시대에 눈으로 치는 점설占雪이 있었다.

어찌하여 겨울에 눈이 적다 하였더니, 봄이 되자 한 자도 넘게 내렸네.
보리싹을 적시기는 늦은 듯하나, 오히려 없는 것보단 낫네.
올해 농사가 어떠한지를 징험하려고 분명하게 이 일을 적어두네.

한 해, 사계절에 담긴 우리 풍속

만약 밭이랑이 푸른빛을 보게 된다면, 어찌 납향臘享 전의 눈만을 기대하는가?(이규보)[66]

즉, 눈의 과소로 농사의 풍흉을 판단하였다.

20세기 정월 세시와 생업

문헌 속에 나타났던 풍습들, 가령 달불이를 비롯한 달과 관련된 점풍, 콩불음, 새쫓기 등이 모두 20세기 민속에서 드러난다. 다만 문헌에서 중요하게 취급하지 않았던, 사실 너무도 보편적인 풍습이라 서술조차 하지 않았음직한 쥐불놀이나 '소에게 잘해 주는 풍습' 등이 20세기까지 널리 행해졌음이 확인된다. 입춘 행사에서 가장 보편적인 것은 보리 뿌리 점이다. 문헌상으로 『열양세시기』 등에 확인되는 것과 같은 바, 예나 지금이나 보편성에서 동일하다. 제주도의 입춘굿은 현행 민속으로 유일하게 전승되는 것으로, 본디 전국에 존재하던 풍습이 제주도에서만 잔존한 것으로 여겨진다.

타작놀이나 수수깡으로 인형 만들기 같은 풍습은 전통적으로 궁궐에도 존재했던 가농작假農作 풍습과 연계된다. 즉 농가에서 오랫동안 이루어지던 풍속을 궁중에서도 차용한 것으로 추측된다.[67]

달과 관련된 대보름에 연중 세시의 최대치가 몰려있음은 그만큼 달의 주술적 힘이 생업에 미치는 영향이 컸다는 의미이다. 대보름에 많이 이루어지는 놀이들은 대부분 기복·축원·제액이라는 원칙을 담고 있다. 가령 줄다리기 같은 풍습은 암숫줄의 경쟁을 통하여 여성이 이기면 풍년이 온다는 유감주술적인 원리를 담고 있다. 문헌에도 많이 등장하는 달불이 같은 풍습은 『산림경제』 「치농조」에 상세히 언급되었듯이, "동짓날 오곡의 종자를 요량하여 각각 한되씩을 헝겊주머니에 담아서 북쪽 담장 밑의 그늘진 곳에 묻고 밟지 않도록 하였다가, 50일이 지난 뒤에(어떤 때는 입춘날이라 했다) 파내어 살펴보

면, 가장 많이 부풀어있는 것이 다음해에 합당한 것이다"고 했다. 땅기운은 곳에 따라 맞는 것이 다른 법인데, 어디서나 시험해보면 그대로 맞는다고 하였으니, 당대에는 최선의 방법이었던 셈이다.[68]

【정초】

지역	세시
충청	두레 짜기(충남 서산), 머슴 들이기(충남 당진), 보리 뿌리로 먹 해먹기(충남 당진)
전라	소나는 날(소 일하러 가는 날)(전남 고흥)
경상	쇠코뚜레 걸기(경북 김천·영주·경산), 불콩 볶기(경북 안동), 농청 공동 출역(경남 울산)
제주	날씨 점(서귀포)

【초하루】

지역	세시
강원	소에게 만두 먹이기(강원 원주, 춘천, 양양, 인제, 화천)
충청	타작놀이(충북 중원)
전라	연장 빌려주지 않기(전남 나주), 농사 장원 달기(전남 진도), 달불이 보기(전남 무안), 보리 뿌리 점(전남 무안)
경상	설날 비 점(부산), 콩 불음 점(부산·경남 의령), 부엉이와 황새 점(경남 남해), 농사꿈 풀이하기(경남 사천), 싸나락 무게 달기(경남 함안)

【상자일(上子日)】

지역	세시
강원	주둥이 지지기(강원 원주), 쥐불놀이(강원 춘천)
충청	쥐불놀이(충북 충주·진천·음성), 콩볶기(충북 옥천·괴산)

【상축일(上丑日)】

지역	세시
서울·경기	소에게 오가탕(쌀·콩·수수·조·보리)먹이기(서울 강남 세곡동), 곡식을 집 밖으로 내지 않기(경기도 장소 미상), 쇠 만지지 않기(경기 과천), 쇠붙이 연장 다루지 않기(경기 시흥), 소에게 죽쑤어 먹이기(경기 안산)

지역	세 시
강원	소 밤참 먹이기(강원 원주), 칼질 않기(강원 강릉, 영월, 정선, 태백), 소 위하기(강원 평창), 연장질 않기(강원 태백), 외양간 군웅모시기(강원 강릉, 양양)
충청	소에게 일 안시키기(충북 제천·영동), 소달기 날(충북 충주), 소 안부리기(충북 충주), 칼질 낫질 않하기(충북 충주)
전라	소 위하기(전북 부안), 칼질 않하기(전남), 연장 손대지 않기(전남 순천·무안), 칼질 않기(전남 나주·화순), 소 방아리붙이기(전남 고흥), 쟁기 보습 만지지 않기(전남 장흥)
경상	소가 잘크게 콩볶아주기(경북 달성), 칼질 않하기(경북 선산), 도마질·절구질 않기(경남 부산), 소 건강 빌기(부산), 보리 할매(경남 남해·거창)

【상인일(上寅日)】

지역	세 시
강원	가축 번식 기원(강원 인제), 농사 개시(강원 삼척)
경상	일꾼들 마지막 놀기(경북 영양), 수수깡으로 농기구 만들기(경북 영양)

【상묘일(上卯日)】

지역	세 시
강원	쟁기 만들기(강원 삼척), 칼질 않하기(강원 정선), 가위질 않기(강원 평창)
전라	목화 기풍(미영이 썬다)(전남 나주)

【상진일(上辰日)】

지역	세 시
강원	농사 개시(강원 삼척)

【1월 8일】

지역	세 시
전라	고추 갈기(전북 무주), 곡식날(전남 남원)
경상	곡식날 오곡 볶아 먹기(경북 칠곡), 곡식날(부산)

지역	세 시
경기	소에게 오곡밥 나물 주기(경기 강화), 소 밥주기(경기 안산), 삼베 아홉 광주리 삼기(경기 안성), 나무 시집 보내기(경기 과천), 과일나무에 장가들이기(경기 화성), 달 점 치기(경기 과천), 달불이(경기 남양주)
강원	농사날(봄날 사흘보름 시작되는 날)(강원 동해)

【1월14일(작은 보름)】

지역	세 시
경기	소에게 오곡밥 나물 주기(경기 강화), 소 밥주기(경기 안산), 삼베 아홉 광주리 삼기(경기 안성), 나무 시집 보내기(경기 과천), 과일나무에 장가들이기(경기 화성), 달 점 치기(경기 과천), 달불이(경기 남양주)
강원	달불음(강원 횡성), 달불금(강원 강릉·양구·동해), 새벽닭 울면 논에 퇴비 붓기(강원), 소 밥주기(강원 강릉·동해·속초·원주·춘천), 까치 보름날 오곡 형상 걸기(강원 강릉), 까치 보름날 오곡 형상 타작하기(강원 강릉), 까치 보름날 수수깡으로 곡식 형상(강원 동해), 새쫓기(강원 원주), 볏섬 만두 먹기(강원 원주·홍천), 섬 만두 먹기(강원 춘천·태백·영월·평창·횡성), 볏섬 먹기(강원 춘천), 섬빛기(강원 평창), 농사꾼 밥(강원 평창), 일꾼 대접하기(강원 춘천·화천), 섬친다(강원 태백)
충청	봇줄 드리기(충남 대전), 용가리 점풍(충남 당진), 목사리 해주기(충남 당진), 잿간에 수숫대와 짚꽂기(충남 당진), 잿간에 짚꽂기(충남 당진), 과일나무에 오곡밥 끼우기(충남 당진), 소밥 주기(충남 논산·서산·아산), 볏섬 싸먹기(충남 보령), 보리뿌리 보기(충남 공주), 볏섬 쌓기(충남 서산·태안), 달모양보고 풍흉 점치기(충남 당진), 달불이(충남 공주), 삼밭에 불놓기(충남 서산), 허수아비 세우기(충남 아산), 쥐불놓기(충남 서산), 머슴들이기(충남 천안), 주대 드리기(충남 천안), 과일나무 엄포놓기(충남 천안), 콩·보리·목화 잿간에 꽂기(충남 천안), 논둑 태우기(충남 천안·부여·예산·홍성), 목서리(충남 서천), 소에게 목사리해주기(충남 금산·연기), 논의 구렁이 위하기(충남 부여), 수수깡으로 보리·콩 만들어 잿간에 꽂기(충남 연기), 과일나무에 돌끼우기(충남 연기), 아주까리대·참깨대로 불때기(충남 연기), 잿간에모심기(충남 예산), 김밥싸서 볏가마니 위에 올려놓기(충남 예산), 머슴 들이기(충남 예산), 노가지나무 태우기(충남 청양), 오곡밥을 나무에 끼우기(충남 홍성), 김밥 싸서두기(충남 홍성), 새끼 쥐불과 두더지방아(충남 태안), 타작놀이(충북 중원), 소밥주기(충북 청원·영동·옥천·음성), 탑제와 마소소지(충북 청원), 과일나무 장개들이기(충북 청주·음성), 새쫓기(충북 충주), 보리점 치기(충북 옥천), 퇴지 한 짐 논에 붓기(충북 옥천), 선만두 먹기(충북 제천), 소 밥참주기(충북 진천), 소 목에 복숭아가지 들러주기(충북 진천), 대추나무 시집보내기(충북 진천)

한 해, 사계절에 담긴 우리 풍속

지역	세시
전라	쥐불놀이(전북 부안), 보리 뿌리 점(전북 부안), 논밭둑 태우기(전남 광양·구례·나주), 가랫물(전남 나주), 가래불(전남 나주), 낟가리대 세우기(전남 남원), 보제(전남 영광), 유지지(전남 장흥), 나무 시집보내기(전남 진도)
경상	모의 타작하기(경북), 보리 타작 가농작(경북 선산), 거름더미에 수꾸때 꽂아두기(경북 안동), 보리자른다(경북 안동), 마당에 빗가리장대 세우기(경북 영덕), 수숫대 타작하기(경북 영해), 수꾸때 만들기(경북 영덕), 보리 타작하기(경북 영양·청송), 쫍고사(경북 울진), 농사짓는 날(경북 울진), 농기구 만들기(경북 청도), 논밭둑 태우기(경남 양산·창녕), 유두방(경남 남해)
제주	곡물 점(제주)

<p style="text-align:center">【1월15일(대보름)】</p>

지역	세시
서울·경기	소 위하기(서울 신내동), 소 대접하기(서울 암사동), 소에게 오곡밥과 나물 주기(경기 김포), 소 공경하기(경기 안성), 새 날리기(서울 신내동), 새쫓기(경기 파주), 농사 고사(논두렁 고사·도깨비 고사·볏섬 고사)(경기 평택), 볏섬(경기 평택), 섣달봉달 맞이(경기 화성), 줄다리기 품앗이(경기 화성), 달불이(경기 이천), 망일 달보기(경기 평택), 대추나무 시집 보내기(경기 이천), 시절윷놀이 농점(경기 장연), 수숫대 모의 타작(경기 장소미상), 일꾼 생일과 일꾼 대접(경기 김포), 수수깡대 풍년 점(부천 고강동·원종동), 수수깡과 콩으로 점치기(경기 연천)
강원	소 밥주기(강원 태백·동해·원주·양양·평창·횡성), 달불음(강원), 달불금(강원 원성), 달부름 보기(강원 고성), 새쫓기(강원 강릉), 보름달 보고 풍흉 점치기(강원 양양·춘천·태백), 닭 울음소리로 풍흉 점치기(강원 영월), 기줄 당기기(강원 영월), 보리 뿌리 점(강원 강릉), 삼대 세우기(강원 강릉), 논에 퇴비가져다 놓기(강원 고성), 외양간 거름 논에 부리기(강원 명주), 거름 훔쳐오기와 나무 훔쳐오기(강원 춘천), 걸금 훔쳐오기(강원 태백), 달보기(강원 동해), 논둑에 불놓기(강원 원주), 섬만두 먹기(강원 양구), 소에게 만두 주기(강원 양구), 과일나무에 만두 꽂기(강원 양구), 나무 시집 보내기(강원 강릉), 감나무 종아리 때리기(강원 동해), 배나무가지에 대보름 약밥 붙이기(강원 동해), 과수나무 시집 보내기(강원 동해), 과일나무 장가 보내기(강원 정선·태백), 대추나무 장가 보내기(강원 원주·정선·홍성), 보리 타작(강원 동해·묵호·삼척·영월), 수구 떼기(강원 삼척), 새소리 듣기 점풍(강원 속초·춘천), 대보름 날씨 점(강원 정선), 거저리를 쌀에 묻어 농사 점치기(강원 정선), 볏단 묶어 농사 점치기(강원 철원), 먼저 들어오는 사람 키보고 풍흉 점치기(강원 평창), 별점 보기(강원 홍천), 콩불이 점치기(강원 화천·춘천), 소 목에 복숭아가지 들러주기(강원 횡성), 여자는 삼 아홉광주리 삼아라(강원 속초)

지역	세시
충청	대보름점풍(충남 대전), 소밥주기(충남 공주·논산·보령·아산·당진·청양·천안), 여자 못들어 오게 하기(충남 공주), 쟁기줄 만들기(충남 공주), 달의 모양보고 풍흉 점치기(충남 공주), 논둑태우기(충남 공주), 윷놀이로 풍흉 점치기(충남 공주), 달점(충남 논산·서산), 달불이(충남 서산), 벼 한섬 먹기(충남 논산), 볏섬(충남 서산), 볏가리대(충남 서산), 볏가리 세우기(충남 서산), 목서리(충남 서천), 밀보리 털기(충남 아산), 달보고 풍흉 점치기(충남 금산), 소 고뺑이 드리기(충남 금산·천안·홍성), 소줄 꼬기(충남 금산·청양), 주대 드리기(충남 당진·예산), 키 큰사람 들어오기(충남 당진·홍성), 처음 들어오는 사람 보기(충남 연기), 키 작은 사람 가리기(충남 예산), 보름달로 풍흉 점치기(충남 당진·연기), 쇠줄 드리기(충남 당진), 볏섬 나누어먹기(충남 당진), 보리밭솥에 물 붓지않기(충남 당진), 보리밭 도리깨로 치기(충남 당진), 벼섬 싸먹기(충남 부여), 봇줄 드리기(충남 연기), 과일나무 장가들이기(충남 천안), 줄 들이기(충남 태안), 볏가리 세우기(충남 태안), 봄날 날씨 보기(충남 태안), 디디기 방아(두더지 방아)(충남 태안), 선만두 먹기(충북 제천·충주), 대추나무 시집보내기(충북 제천), 밀·보리털기(충북 청주), 목서리(충북 청주·음성·보은), 외양간에 돌 걸어두기(충북 청주), 망월 보기(충북 청주), 밭 불음(충북 청주), 보리 타작(충북 진천), 볏가릿대 세우기(충북 진천), 과일나무 장가들이기(충북 진천), 나이떡 먹기(충북 충주), 보리 꽂이(충북 충주), 새쫓기(충북 충주), 보름달 보고 풍흉 점치기(충북 괴산), 모춤꾼(모내기용 짚) 만들기(충북 영동), 소 밥주기(충북 보은·충주)
전라	소에게 밥주기(전북 장수), 소밥 주기(전남 광주·광양·신안), 복쌈 노적하기(전남 고흥), 소쾌(고비)뚫기(전남 고흥), 새 쫓기(전남 광양), 망월 점(전남 고흥·나주·광양·신안), 들돌 들기(전남 광주), 샘가에 장작불 피우기(전남 고흥), 보름날 저녁 물먹지않기(전남 고흥), 일기 점(전남 나주), 농사밥 먹기(전남 무안), 유지 지세우기(전남 신안), 보리 뿌리 점(전남 여수·진도), 논두렁 불지르기(전남 신안), 새벽 소울음으로 풍년 예지하기(전남 신안), 농사 장원기(전남 진도), 월출 점(전남 함평), 소여물 점(전남 화순)
경상	새삼 볶기(경북 고령·포항), 일꾼 대접(경북 고령·경주·영천), 수수깡으로 모의 농기구 만들기(경북 경산·구미), 모의 농사(경북 군위), 소 밥주기(경북 달성·선산·예천), 보리 타작(경북 예천·울진), 새벽에 대밭에서 새쫓는 흉내(경북 영천), 소 밥주기(경북 영덕·울진), 소 대접(경북 문경·봉화), 보리 깃대 세우기(경북 포항), 새 쫓기(경북 포항·예천), 소 목도리 해주기(경북 청도), 섬 밥먹기(경북 칠곡), 모의 타작(경북 왜관), 굼벵이 많은 밭에 콩볶아 훑기(경북 월성·영천), 새삼뽑기(부산), 과일나무 해거리이방(부산), 날씨 점(부산), 논풀이방(부산), 밭짓기 점(부산), 볏단재 점(부산), 보름달 점(부산), 콩불음 점(부산), 소 점(부산), 소 밥주기(부산·경남 양산·진주·진해·사천·산청·밀양·마산·창녕·창원·통영·함안), 달 점(부산), 방아않찧기(부산), 밥

한 해, 사계절에 담긴 우리 풍속

지역	세시
경상	점(부산), 팔랑개비 점(부산), 열매 깨물기 점(부산), 열매 점(부산), 보름 날씨 점(부산), 제릅대 세우기(부산), 과일나무 시집 보내기(부산, 경남 진해·밀양), 농사밥 올리기(경남 거창), 나락쌈 싸먹기(경남 거창), 보름 날씨 보기(경남 남해), 소먹이 점(경남 남해), 감나무 치성(경남 남해), 보리 타작(경남 밀양), 머슴 모임과 들돌 들기(경남 남해), 남의 집에 이삭 걸기 (경남 밀양), 농삿날(경남 함안), 거름 내기(경남 함안), 감나무에 찰밥붙이기(경남 합천), 농사밥 지어먹기(경남 합천)
제주	날씨 점(제주·남제주), 달보기로 풍흉 예측하기(제주), 감나무 시집 보내기(북제주), 동터오는 모습으로 농사 점치기(북제주), 보름 날씨로 풍흉 점치기(북제주)

【입춘】

지역	세시
경기	보리 뿌리 점(경기 남양주), 오곡 씨앗 볶기(경기)
강원	보리 뿌리 점(강원 원주·춘천·태백·인제·정선·홍천·철원)
충청	보리 뿌리 점(충남 공주·논산·천안·금산·부여·서천, 충북 괴산·영동·음성·진천·청주), 콩불이 점(충북 괴산)
전라	유조지(전남 나주), 보리 뿌리 점(전남 나주·광양), 일기 점(전남 나주)
경상	입춘 날씨 점(부산), 보리 뿌리 점(경남 거제·거창·김해·남해·마산·밀양·사천·진해·창원·하동·합천·울산·양산)
제주	입춘굿(제주), 입춘굿으로 소·선박·농사의 길흉 점치기(제주), 보리 뿌리 점(제주·북제주), 달불이 점으로 풍흉 예측하기(남제주)

【우수】

지역	세시
강원	뗏목 엮기(강원 인제)

【월내(月內)】

지역	세시
서울·경기	선농제와 선농단의 친경일(서울), 호미날 벼루기(경기 안양)
충청	가마니 짜기(충남 대전·논산), 고지 먹기(충남 서산), 연기(충남 머슴들이기), 울타리 매기(충남 연기), 윷 점치기(충북 영동)
전라	갯진질 말려 돼지우리에 깔기(전남 고흥), 보리밭 밟아주기(전남 고흥), 보리 뿌리 점보기(전남 신안), 첫조금 날씨로 소금 길흉 예측하기(전남 무안)

지역	세시
경상	쟁기타줄 꼬기(경북), 모자리 말목 만들기(경북), 과실나무에 작은 나무 끼이기(부산), 감나무 주위에 돌묻기(부산)

2월

문헌 속의 2월 세시와 생업

【2월 1일 노비일과 화간禾竿】

본디 음력 2월 1일은 머슴날·노비일, 혹은 하아드렛날이라고 불렀다. 지역에 따라서 명칭의 차이가 있지만, 이날은 농민의 날로서 농사가 시작되는 기점이 되었으며, 볏가리를 쓰러뜨리는 풍습이 곳곳에서 행해졌다. 삼남 지방을 중심으로 이날은 농민들이 모여서 일년 농사의 대소사를 논의하는 중요한 계기가 되었다. 대보름축제가 끝나면서 이날을 마지막으로 농사철에 들어간다.

볏가리는 유지방·유지봉·유지·오지봉·유지방이·유구지·횃대·보름대 등으로 지역에 따라 이름도 다양하다.[69] 영등할머니를 모시는 풍신風神과 연결짓기도 한다. 실제로 볏가리 쓰러뜨리는 날은 영등할머니가 오는 날이기도 했다.[70] 영등할머니는 농사에 극히 해로운 2월 바람과 관계있다. 당대 농민들은 푄(Föhn) 현상을 구체적으로는 몰랐을지라도, 이미 그러한 현상이 계절적으로 일어난다는 사실을 체득하고 있었다. 농민들은 농사에 피해를 주거나 고기잡이 배를 뒤집어 버리는 바람같이 인간 생존을 위협하는 자연에 대해서 준비를 게을리하면 안 되었다. 그 대응책이 영등신靈登神이다.

『동국세시기』에, "영남 지방 풍속에 집집마다 신을 제사 지내는데 영등신이라 한다. 무당이 영등신이 내리었다고 마을을 돌면 사람들은 다투어 맞이하여 즐긴다. 이달 초하루부터 사람을 꺼리어 교접하지 않는데, 15일, 혹은 20일까지 간다"고 하였다. 제주도 풍속에

는 2월 초하룻날 귀덕歸德·금녕金寧 등지에서 장대 12개를 세워 놓고 신을 맞이하다가 제사를 지냈으니, 이를 영등이라고 하였다.

조선후기의 이옥李鈺은 영등신影等神이라 표기하고 나서, "매년 2월 길일에 집집마다 영등신에게 제사를 지내는데, 3일 전에 문에 붉은 흙을 깔아 사람을 들어오지 못하게 하고, 그날 닭 울기 전에 집 식구들이 새 옷을 갈아입고서 마당에 밥·국·인절미·떡·술·어육·나물을 정갈하게 차려 놓고 대나무로 제사 지낸 곳에 한 나무를 세우고, 그 위에 찬물을 올리고 매일 아침 새물로 바꾸기를 15일까지 한다. 집안에 질병이 없고 풍년이 들며 재물이 느는 것은 모두 신이 내려준 것이라 한다. 영남 읍민 모두가 제사를 지낸다. 그 지방 사람들의 말에 옛날에 영등신을 섬기기를 심히 엄히 하여 고을 원님이 고을을 위해 복을 청하는데 원의 부인이 방 가운데 앉아서 기다리고 있으면 밤중에 분명히 느끼는 것이 있어, 신이 가고 나면 땀이 옷에 젖었다. 대개 옛 두두리류豆豆里類로 음사淫祠의 귀신이다"고 자세하게 적어 놓았다.[71] 이들 영등은 그 지역 명칭에 따라 영동할만네·영동할맘·영동할마니·영동할마시·할마시·영동바람·풍신할만네·영동마고할마니 등 여러 명칭이 존재했다.[72]

왜 민간에서 그토록 2월 1일을 중시하였던가는 영등신과 바람으로 말미암아 보다 분명해진다. 그렇다면 볏가리 풍습과 2월 1일 풍습은 조선후기에 이룩된 것일까. 무엇보다 조선전기의 내농작內農作이 바로 민간의 볏가리와 유사함을 알 수 있다.

『연려실기술』에서 내농작에 관해, "우리나라 풍속에 정월 보름날 볏짚을 묶어서 곡식 이삭과 같이 만들어가지고 비를 매달아 열매가 많이 맺은 형상을 만들어 나무를 세우고 새끼로 얽어매서 그 해의 풍년을 비는 것이다. 대궐 안에서는 나라의 풍속으로 인하여 약간 그 제도를 번잡하게 하여 『시경詩經』 7월편에 실려 있는 인물의 형상을 모방하여 밭 갈고 씨 뿌리는 형상을 만들어 놓았다고 하였

다. 처음에는 기교를 자랑하려고 한 것이 아니고, 역시 근본에 힘쓰고 농사를 중히 여기는 뜻이었다"고 하였다.[73] 이미 조선전기의 여러 기록에 국가적인 내농작 풍습이 궁궐에서 행해졌음을 알 수 있다.

현존 문헌 가운데 볏가리에 관한 한 연대가 높이 올라가는 확인 가능한 자료는 이자李耔의 『음애일기陰崖日記』다. 이삭 달린 벼를 결박하여 나무에 걸어 기풍하던 주술적 행사라고 하였으니 후대의 화간과 비슷하다고 하였다.[74] 일기 내용은 연산군 시대의 것으로, 200여 년을 지나서 이광사李匡師의 문집에서 다시 등장한다.

영조 38년(1762) 전남 신지도로 귀양가서 죽은 이광사가 읊은 섬의 여러 풍속 중에 볏가리대에 관한 시가 전해진다. 농한기면 사람들이 모여서 볏가리를 세우고 이웃을 청하여 웃어른으로 삼는데 구경꾼이 모여들어 동네 잔치가 열린다. 과거 급제하려는 사람이 없고 순박하게 살아가고 있음을 높게 평가하고 있다. 볏가리 풍습이 오래도록 이어져왔다(流風久相襲)고 하였다.[75]

이광사의 기록에서 몇 십 년이 경과한 시기인 『경도잡지京都雜志』(1779)에도 노비일이 등장한다. 보름날 세웠던 화간禾竿을 내려 솔잎을 겹겹으로 깔고 떡을 만들어 노비에게 먹인다고 하였다. 나이 수대로 먹이므로 속칭 이날을 노비일이라 하였다. 농사일이 이때부터 시작되므로 이 족속에게 먹이는 것이라고 하였다.

유만공의 『세시풍요』에도 긴 장대를 세워 쌀주머니를 걸고 볏집을 묶어 씌우고 높은 창고를 만들어서 비는 것은 화간이라고 하였다. 2월 1일 벼장대에서 쌀을 내리고 곡식을 더해서 떡을 만들어 빌고, 여종들로 하여금 나이에 따라서 먹게 하고 이르기를 종날이라 하고, 이날에는 집안 먼지를 털어낸다고 하였다.[76] 또 "하얗게 깎아 세운 화간[77]이 하늘을 찌를 듯하니, 시골 농가에서 멀리 풍년을 기원한 것이다. 집집마다 곡식 쌓기를 능히 원하는 바와 같이 한다면 만 길이 되어서 장차 석름봉石廩峰과 같을 것이다."고 노래했다.

『세시풍요』2월 1일 조에서는, "농사를 짓는 길한 날에 처음 볕이 따뜻하니 장대 머리에서 흰밥주머니를 내린다. 늙은 여종들은 부지런히 물 뿌리고 쓰는 것을 사양하지 마라, 가장 많이 덕을 나누어주어 주린 창자를 배불리해주마"라고 했다.

『동국세시기』(1849)에도 '속칭시일위노비일俗稱是日爲奴婢日'이라고 하여 송편 먹기, 볏가리 쓰러뜨리기 행사가 보인다. 정월 보름날에 세워 두었던 화간에서 벼를 내려 흰떡을 만들어 먹는데 큰 것은 손바닥만 하게, 작은 것은 달걀만 하게 해서 모두 둥근 옥의 반쪽 옥 모양 같게 만들었다. 찐콩으로 소를 하고, 시루 안에 솔잎을 겹겹이 깔고 쪄서 꺼내어 물로 씻고 참기름을 발랐는데, 이를 송편松餠이라고 했다. 종들에게 나이 수대로 송편을 먹인다고 하였다. 농삿일이 이때부터 시작되므로 일꾼에게 먹이는 것이라고 했다.[78]

조수삼의 『세시기』 2월 1일조에 따르면, 정월 15일에 긴 장대를 뜰 가운데에 세우고나서 그 꼭대기에 고개藁稭를 다는데, 이를 화균이라 한다. 이날이 되면 송병편으로 제사를 지내고 장대를 치우는데, 이것으로 한 해의 풍년을 축원할 수 있다고 한다.[79]

『세시잡영』에는, "10자의 긴 장대 사람처럼 서있고 꼭대기에 묶은 풀 바람에 날린다. 부잣집 사람들이 땅 대부분 기름지니 해마다 곡식이 잘 익기를 기원한다. 달구지에 실어온 볏단 집안에 가득하여 닭이나 개조차 먹을 만큼 넉넉하다. 가난한 집 송곳 꽂을 땅도 없으니 지붕 위에 어떻게 장대를 세우리요. 부잣집 닭과 개에게도 미치지 못하니 종일토록 일을 해도 먹지를 못한다. 가난한 사람들아 부잣집 장대를 부러워말라. 눈 깜짝할 사이에 입장이 바뀐다. 지난해 동쪽 집에 세운 장대가 올해 다시금 서쪽 집 지붕에 있네. 해마다 장대는 세우고 내리지만 평생 바라는 일 뜻대로 되지 않구나. 어느 때에나 다시 균전법均田法이 행해져 마을마다 집집마다 장대 높이 세울까나"고 했다.

이로써 최소한 16세기로부터 19세기 문헌에 걸쳐서 2월 1일 풍습이 나타나고 있다. 조선후기 자료에는 한결 같이 노비일이라고 표현되고 있는데, 순전한 의미에서의 노비만을 지칭하는 뜻은 아니었을 것이다. 후대의 자료를 살펴보면 머슴일로 등장하며, 전라도에서는 하아드렛날 같은 고유의 명칭과 행사를 마을 전체에서 열었다. 물론 일제강점기의 민속지나 해방 이후의 민속지에서도 2월 1일 풍습은 여전한 것으로 전해지고 있다. 무라야마 지준이 일제강점기 말기에 조사한 자료는 충남 지방뿐 아니라 강원도 지방에서도 2월 초하루 풍습이 나타난다.[80] 이미 아키바[秋葉隆]가 거제도에서 입간立竿을 보고하고 있으므로 경기·강원을 한계선을 하는 중남부 수도작 지대의 보편적인 관습이었음이 확인된다.

【2월 6일】

좀생이 별 점은 2월 6일을 정하여 전국적으로 이루어지던 대표적인 별 점이다. 『동국세시기』에, "6일에는 소성小星을 보고 그 해의 풍흉을 점친다. 소성은 모두성旄頭星인데 세속의 이름이다. 소성이 달과 가까우면 그해 풍년이 들고 멀면 그 해에 흉년이 든다고

좀생이 별

한다"고 하였다.[81] 『한양세시기』에도, "6일 밤에는 묘성昴星(좀생이 별)이 달의 앞에 있는가 뒤에 있는가를 살펴서 그 해의 풍흉을 점친다. 달을 밥이라 하고 묘성을 아이라고 하는데, 아이가 굶주리면 밥을 먹고 싶어하여 빨리가고, 배 부르면 천천히 가며, 배고프지도 않고 배부르지도 않으면 빨리 가지도 않고 천천히 가지도 않는다. 그래서 사람들은 달보다 앞에 가면 흉년이 들고 뒤에 가면 풍년이 들며 나란히 가면 평년이다라고 한다. 이 달이 흰나비보다 더 희면 근심스러운 일이 있을까 걱정한다"고 했다. 『열양세시기』에는, "농가에서 초저녁에 묘성과 달의 거리의 원근으로써 세사를 점친다. 이 별이 달과 병행하거나 촌척 이내의 거리를 가지고 앞서가면 길조이고, 만일 선후 거리가 너무 떨어져 있으면 그해에 흉년이 들어 어린애 양육조차도 어렵다. 시험해보니 제법 맞는다"고 했다.

다양한 세시기에 두루 좀생이 별점이 등장함은 당대에도 보편적 세시였음을 웅변한다. 『농가월령가』는 단정적으로 "초 6일 좀생이는 풍흉을 안다"고 하였다. 『세시풍요』도 노농의 말을 빌려서, "눈썹같은 달이 예쁘고 예쁘게 비로소 광채를 토하니 묘성이 달을 따라다니는 것이 귀고리와 같구나. 늙은 농부가 머리를 들고 흔쾌히 서로 말하면서, 경술년 풍년이 또한 팔방에도 든다"고 하였다. 『농가십이월속시』에 이르길, "초엿새 뜨는 달은 좀생이와 견주어서 앞서가고 뒤에 감에 풍년 흉년 생겨나네. 진실로 신묘한 징험이 있으나 스무날 개임과 흐린 비교함이 제일이네"라고 하였다. 좀생이란 28숙 중 묘성의 속명으로 서양에서는 폴레아데스라고 하는 작고도 오밀조밀한 많은 별무리 이름이다. 그 별이 조선시대 농민들에게 가장 소중한 별이었다.

그런데 문헌에 따라서는 간혹 2월 7일을 중시하는 경우도 있다. 『해동죽지』에, "옛풍속에 2월 7일 밤 낭위성郎位星을 보아 달 뒤로 한길쯤 떨어져서 뒤따르면 풍년이 들고, 달 앞에 한 길쯤 앞서서 가

면 흉년이 든다고 하니, 이를 '좀생이 본다'라고 부른다"고 하였다. 『동국세시기』 2월의 월내에 거론된 삼성점參星占도 초저녁에 삼성이 달 앞에 있고 고삐를 끄는 것 같이 멀리 떨어져 있으면 풍년이 들 징조라고 하였다.

【2월 20일】

『세시풍요』에는 2월 20일을 백화생일白花生日이라 불렀다. "잉태하는 소식을 뭇 꽃봉오리에 물어보니, 난옥蘭玉이 정원에서 길상을 빚어낸다. 모란꽃 예쁜 모습이 일제히 웃을 줄을 아니, 천추의 좋은 계절에 화왕花王을 경축한다"고 하였다. 한편으로 2월 20일을 할미조금이라 칭하였다. 한마조감旱魔潮減이라고 칭하는데 이것이 와전이 되어 노구조감老嫗潮減 이라고도 했다. "자주 자주 오는 봄비가 농가를 즐겁게 하나, 손이 크니 장차 며느리와 아들이 어떠할꼬, 한마조금한 날이 무섭지 않으니, 까막 구름이 하늘가에서 솔개처럼 지나간다"고 노래하였다. 『동국세시기』 월내에도 "20일에 비가 오면 풍년이 들고 조금 흐려도 길하다"고 하였다.

【영등바람】

『금양잡록』에 우리나라 동쪽은 언제나 남쪽 바람이 불면 큰비가 오고 북쪽 바람이 불면 오래도록 맑은 날씨가 계속된다고 하였다. 동쪽 바람은 농사에 해롭다. 바람이 산을 넘어오면 한냉한 까닭에 곡식이 잘 자라지 않나니 그 이치를 영동쪽의 어리석은 백성들은 잘 알리오. 동풍이 크게 불면 도랑물이 넘쳐서 모두 감수되고 백가지 곡식이 모두 마르며 적게 불면 곡식의 이삭을 쌓은 잎이 말려서 급히 이삭을 패게 할 뿐 아니라 구부러지고 겹쳐서 신장하지 못하도록 한다. 영등바람은 농사에 대단히 중요하였다.

20세기 2월 세시와 생업

　2월에 접어들어도 여전히 날이 춥기 때문에 본격적인 농삿일은
이루어지지 않는다. 그러나 입춘이 지났기에 농사 준비에 활기를
띠게 되니 2월 1일 첫날부터 농사 시작을 알린다. 2월 1일 풍습은
사실 1월의 대보름에서 이어지는 것으로, 설날과 대보름의 긴 축제
를 마감하고 본격적인 농사철에 접어들었음을 알리는 것이다.

　대개의 문헌에 노비일로 등장하는 2월 1일은 민속 현장에서는
머슴날, 일꾼날, 하아드렛날, 농군날 등으로 나타난다. 노비 제도의
폐지와 더불어 머슴·일꾼 등으로 대체된 듯하다. 본격적인 농사일
에 들어가기 전에 농민들을 쉬게 하려는 풍습은 예나 지금이나 비
슷하다. 머슴날의 최대 축제는 볏가릿대 쓰러뜨리기이다. 문헌 속
의 화간은 대개 볏가릿대로 나타나며 2월 1일에 쓰러뜨려서 거기
에 담겨진 오곡으로 떡을 해서 먹인다. 전국에 퍼졌던 볏가릿대 풍
습은 오늘날은 태안반도 일대에서 집중적으로 확인될 뿐이다.

　2월은 영등바람과 연관된 풍습이 많으며 유난히 날씨점이 많은
달이기도 하다. 영등은 대부분 중부 이남의 동남부 지역에 집중적
으로 분포되고 있으며, 특히 제주도에는 지금도 대규모의 영등굿

이 전승된다. 2월 6일의 좀생이별 점은 전국 골고루 분포를 보여주는 바, 전통의 지속력이 강고함을 보여주는 풍습의 실례이다. 더러 2월 7일에도 좀생이가 등장함은 문헌과 같다. 재미있는 풍습으로 경상도의 2월 9일 무방수날은 문헌에서는 확인되지 않는다. 이날 집안에 나무도 심고 가재 도구 정비나 가옥 수리도 한다.

【2월 1일】

지역	세 시
경기	들 고사(경기 강화), 나이송편 먹는 날(경기 연천), 머슴날(경기 가평), 나이 떡(경기 남양주), 하루 다지는 날(경기 강화)
강원	날씨 점(강원 원주), 좀생이 점보기(강원 원주), 콩볶기(강원 영월), 모의 추수(강원 평창), 송편 빚기(강원 화천), 바람영동과 비 영동(강원 삼척), 영등날(강원 강릉), 머슴 구하기(강원 횡성), 일꾼의 날(강원 춘천·양구·홍천), 일꾼의 날 나이떡 빚어먹기(강원 횡성), 머슴 생일(강원 영월), 머슴의 날(강원 춘천), 머슴날(강원 평창·원성), 농군날·일꾼날(강원 속초), 머슴 놀리기(강원), 낫떡(나이떡)(강원 원성), 농사 채비를 차리는 날(강원 춘천)
충청	볏가리 점(충남 서산), 볏가리대(충남 서산·당진·태안), 바람 점(충남 서산), 머슴의 설날(충남 서산), 두더지방아(충남 서산), 새 샘이볶기(충남 서산), 콩볶아 먹기(충남 당진), 용대기 내리기(충남 당진), 주대 드리기(충남 당진), 볏가래(충남 당진), 잡곡 볶기(충남 공주), 좀생이별 보기(충남 금산·청양), 초하룻날 날씨 점(충남 금산), 새삼 볶기(충남 연기), 머슴날(충남 대전·서산), 머슴 생일(충남 당진), 일꾼의 날(충남 보령·서산), 머슴의 날(충남 서산), 일꾼날 나이떡 빚기(충남 아산), 노적가리를 터는 머슴의 날(충남 아산), 머슴들이 울타리를 붙들고 우는 날(충남예산), 소 밥주기(충북 제천), 콩볶기(충북 청주·영동·옥천·청원), 머슴날(충북 청주·제천·괴산),일꾼의 날(충북 보은), 머슴이 우는 날(충북 청주), 하드렛날·머슴 배부른 날(충북 제천), 머슴이 썩은 새내끼로 목매는 날(충북 충주), 농사기원제(충북 제천)
전라	머슴날(전북 무주), 소 방아리 붙이기(전북 부안), 머슴 목매러 가는 날(전북 부안), 허드렛날(전북 부안), 하아드렛날(전북 고창), 사내기날(전북 군산), 줄꼬기(전북 무주), 삼 점치기(전북 무주), 하드렛날·하리아드렛날(전남 광주·광양·나주·구례·장성·화순·영광), 하리날·하릿날·하루날(전남 신안), 콩뿍기(전남 나주), 콩밭 새심볶기(전남 순천), 머슴날(전남 남원), 머슴들 뒷산에게 새끼로 목매달로 죽는 날(전남 장흥), 하드렛날 줄다리기(전남 장흥), 여자들 손끄스럼 볶기(전남 영광), 바람영등과 물영등(전남 나주·구례)
경상	이월밥 먹기(경북 고령·구미·성주·울릉·달성), 헌새끼 꼬기(경북 구미·영주), 타줄 제작(경북 선산), 농사밥(경북 선산·성주), 섬밥싸서 일꾼들 먹이기(경북), 일꾼들(머슴) 우는 날·울타리붙

지역	세시
경상	들고 울기(경북 구미·선산·울진·의성), 일꾼날(경북 포항), 볏가리 대오쟁이 태우기(부산), 콩볶아 뿌리기(부산), 보리밭 밟기(경남 밀양, 부산), 머슴 대접(경남 고성·창녕·하동·양산), 머슴날(경남 김해·마산·밀양·사천·산청), 헌새끼 꼬기(경남 산청), 썩은 새끼로 목매기(경남 함안·합천), 농사밥 먹기(경남 함안)
제주	날씨 점(남제주), 영등할망(제주), 씨드림(남제주)

【2월 6일】

지역	세시
서울·경기	좀생이 보기(서울, 경기)
강원	좀생이 별 점치기(강원 강릉·삼척), 좀생이 보기(강원 강릉), 좀상을 본다(강원 강릉), 좀생이 보고 풍흉 점치기(강원 고성), 좀생이날 별보기(강원 동해·화천), 좀생이날(좀성날)(강원 속초), 좀생이 별보기(강원 춘천·철원·철원·화천), 좀상이 점(강원 평창), 좀생이 점보기(강원 원주), 좀상 보기(강원 횡성), 좀생이 보고 풍흉 점치기(강원), 좀생이떡 빚어먹고 좀생이 별점 보기(강원 횡성)
충청	좀생이 별보기(충남 공주·금산·천안·부여·예산), 좀생이 점(충남 논산·아산), 비달보기(충남 서산), 좀생이별 보고 풍흉 점치기(충남 태안), 좀생이 점보기(충북 충주·영동·옥천·음성·진천·청원)
전라	좀생이 별 보기(전북 전주·부안), 좀생이 보기(전남 화순·남원)
경상	간성 위치 보고 풍흉 점치기(경북), 좀생이 점(경북 안동), 점생이 별점(부산)

【2월 7일】

지역	세시
경기	좀생이 별 보기(경기 안산), 물영등과 바람영등(경기 이천)
강원	좀생이 점 보기(강원 영월)

【2월 9일】

지역	세시
경상	무(물)방수날(경북 고령·선산, 경남 거창), 나무 심기(경북 성주·의성·청도), 나무 심고 콩 담그기(경북 금릉·달성·성주)

【2월 15일】

지역	세시
강원	영등 막기(강원 삼척)
충청	대동 샘가에 볏가리 세우기(충남 당진)

【2월 20일】

지역	세시
강원	나무 심기(강원 명주)

【경칩】

지역	세시
서울	보리싹 보고 풍흉 점치기
강원	동물 울음소리 듣고 점치기(강원 원주)
전북	보리 뿌리 보고 점치기(전북 부안)

【춘분】

지역	세시
강원	감자밭에 피놓기(강원 남부지방)

【월내】

지역	세시
강원	아이 논갈기(강원 북부지방, 인제), 2월 초순 비를 통해 풍흉 점치기(강원), 가래질하기(강원), 꽃샘추위(강원 강릉), 논거슬리기(강원 인제), 좀생이 점치기(강원 삼척), 좀생이 별점(강원 양양), 좀생이 점(강원 평창), 과일나무 시집보내기(강원 춘천),바람님달(강원 속초), 2월 초순~ 3월 초순 보리밭 매기(강원 명주), 논에 가래질하기(강원 명주), 감지심을 준비하기(강원 명주)
충청	논갈이(충남 대전), 극쟁이갈이(충남 공주), 극쟁이로 두렁바르기(충남 공주), 가래로 논두렁 쌓기(충남 논산), 머슴들이기(충남 천안), 둑제(충남 당진), 논둑 태우기(충남 홍성), 무방수날 장담그기(충북 괴산), 보리 점치기(충북 청원)
전라	일꾼들 새내끼로 목매달기(전남 장성), 썩은 새내끼로 목매달기(전남 순천), 모시뿌리 씨 뿌리기(전남 고흥), 좀생이 별보기(전남 나주), 보리밭 밟기(전남)
경상	우는(웃)달(경북 안동), 머슴들 놀리기(경북 영덕)

한 해, 사계절에 담긴 우리 풍속

3월

문헌 속의 3월 세시와 생업

【한식 하종】

『동국세시기』에 "농가에서는 이날로써 채마전菜麻田에 하종下種한다"고 했다. 각 집에서는 뽕잎을 따서 양잠을 시작한다. 『세시풍요』에서는, "한식에 비가 오는 것을 물한식水寒食 풍년 점이라 하고 꽃필 무렵에 바람 부는 것을 투화풍妬花風"이라고 했다. 그리하여 나무를 접하는 것은 반드시 한식 전후에 하는 것이고, 버드나무에다가 살구를 접붙이고 그 진액 많은 것을 취하면서 유행柳杏이라고 했다.

【곡우 공지점】

강물고기 중에 공지貢指(공미리)는 매년 3월 초가 되면 한강을 거슬러 올라가는데 곡우 전후, 삼짇날 전후가 가장 성하다고 했다. 강마을 사람들은 이것으로써 철의 이르고 늦음을 점치곤 한다. 공지는 곡지穀至의 와음으로 곡지란 뜻은 곡우가 왔다는 뜻으로 해석하였다.

20세기 3월 세시와 생업

3월 곡우를 전후하여 볍씨를 소독하고 못자리를 만든다. 못자리 풍습은 조선후기에 이앙법의 확산과 더불어 시작되었을 것이다. 그래서 그런지 3월에는 유별나게 볍씨 금기가 많다. 못자리 내기도 단순하지 않다. 겨우내 준비해 두었던 퇴비를 논에 내야 한다. 의외로 문헌에는 소략하나 20세기 민속에서는 삼짇날이 중시된다. 삼짇날에는 나무 보고 점치는 풍점이 널리 행해졌다. 경기도 일원에서

는 삼짇날에 봄맞이 도당굿을 행하는 경우도 많다. '강남갔던 제비가 돌아오는 날'이기에 만물이 소생하는 절기로 인정된다. 곡우와 청명에도 기풍이나 점풍이 이루어진다.

【3월 3일(삼짇날)】

지역	세시
강원	느티나무잎 피는 것 보고 풍흉 점치기(강원 원주·춘천·홍천·횡성), 볍씨 뿌리기(강원 원주), 호박·박심기(강원 철원), 산에서 땔나무 해오기(강원 강릉)
충청	정자나무잎 피는 것 보고 풍흉 점치기(충남 보령), 느티나무잎 보고 풍흉 점치기(충남 아산), 제비집으로 점치기(충남 당진), 당산나무잎 피는 것으로 풍흉 점치기(충남 서천), 제비집 보고 풍흉 점치기(충남 예산), 당산나무에 잎 피는 것 보고 풍흉 점치기(충북 진천·음성), 느티나무 점(충북 청주), 마을에서 위하는 나무보고 점치기(충북 청주), 느티나무 잎 피는 것 보고 점치기(충북 보은)
전라	논둑 수리하기(전남 고흥), 나비 점(전남 나주), 호박씨 심기(전남 순천)
경상	일꾼 놀리기(경북 경주·금릉), 삼월삼짇 나비 점(부산), 머슴 노는 날(경남 사천), 회치(경남 의령·하동)
제주	콕씨싱금(북제주·남제주·서귀포)

【3월 15일】

지역	세시
강원	첫 밭갈기(강원 속초)

【한식】

지역	세시
강원	과일나무 장가보내기(강원 원주·철원·평창·횡성), 호박 심기(강원 태백), 볍씨 담그기(강원 영월·홍천), 소 부리기(강원 인제), 귀애파기(강원 양양)
충청	볍씨 뿌리지 않기(충남), 천둥소리 듣기(충남 아산)
전라	물한식(전남 영광), 나무 심기(전남 무안)
경상	한식 바람 점(부산), 무방수날(경남 김해·울주)

【3월 20일】

지역	세 시
강원	가래질 끝내고 화전놀이(강원 강릉)

【청명】

지역	세 시
강원	볍씨 담그기(강원 강릉)
충청	씨 뿌리기(충북 제천)
경상	청명 날씨 점(부산)
제주	고사리 꺾기(남제주), 날씨 점(북제주)

【곡우】

지역	세 시
강원	곡우물(강원 강릉), 곡우물 마시기(강원 강릉·동해), 곡우바람 후 볍씨 뿌리기(강원 고성), 날씨 점치기(강원 철원), 물먹기(강원 인제), 볍씨 금기(강원 강릉), 볍씨 담그기(강원 평창), 첫보냄 하기(강원 원주), 논에 가서 적 붙이기(강원 춘천), 버들잎 피는 것 보고 농사 점치기(강원 정선), 고초일(강원 평창), 꽃피는 것 보고 심을 곡식 정하기(강원 평창), 느티나무잎 피는 것보고 한 해 풍흉 점치기(강원 횡성), 화전 불지르기(강원 삼척)
충청	씨 뿌리기(충남 보령), 씨나락 담그는 날(충남 홍성)
전라	씨나락 담기(전북 익산), 못자리 종자 담그기(전북 부안), 곡우물 (전남 화순), 볍씨 금기(전남 남원)
경상	목화 갈기(경북 선산), 목화 파종(경북 선산), 볍씨 담그기(경북 안동), 종자날(부산)

【월내】

지역	세 시
강원	못자리내기(강원 원주), 모내기(강원 영월), 고래질(강원 북부지 방), 감자 절금(강원 인제), 볍씨 담그기(강원 명주), 못자리에 가 래질하기(강원), 누에 치기(강원 명주), 삼 심기(강원 정선)
충청	고지 계약(충남 대전), 보회(충남 대전), 동구나무 풍흉 점치기 (충남 공주), 소쩍새 울음으로 풍흉 점치기(충남 공주·부여·홍 성), 느티나무 풍흉 점치기(충남 공주·천안), 동구나무잎 피는 몽양으로 모내기방법 점치기(충남 금산·연기), 도토리 열매로 풍 흉 점치기(충남 연기), 당산나무잎 피는 것으로 점치기(충남 홍 성), 못자리(충남 논산), 느티나무 점(충남 서산), 고초일(충남 서산), 풀베기(충남 서산), 보리 풍흉 점치기(충북 진천)

【월내】

지역	세 시
전라	무명 품앗이(전남 고흥), 삼 심기(전남 고흥), 섶 썰어 말리기(전남 고흥)
경상	고초일(경북 고령), 붓제사 지내기(경북 울진), 당산나무잎 점(부산), 나비 점(부산), 새 점(부산), 당산나무 풍흉점(부산), 까치 점(부산), 뭇거름 주기(부산), 고초일(경남 고성), 풀뜯기놀이(경남 김해)
전라	무명 품앗이(전남 고흥), 삼 심기(전남 고흥), 섶 썰어 말리기(전남 고흥)
경상	고초일(경북 고령), 붓제사 지내기(경북 울진), 당산나무잎 점(부산), 나비 점(부산), 새점(부산), 당산나무 풍흉점(부산), 까치점(부산), 뭇거름 주기(부산), 고초일(경남 고성), 풀뜯기놀이(경남 김해)

4월

문헌 속의 4월 세시와 생업

【중농 제사】

4월 생업으로 눈에 뜨이는 것은 조선시대에는 없던 중농 제사가 신라시대에 확인된다는 점이다. 신라시대에 입하 후 해일亥日에 신성 북문에서 중농中農에 제사지냈다고 했다. 곧 "예전禮典을 검토해 보니 단지 선농先農만 제사지내고 중농과 후농은 없다"고 하였다.[82]

고려시대에는 여름 4월夏四月 신해일辛亥日에 중농에 제사지냈다고 하였다.[83] 4월에 중농 제사를 지낸 것은 이규보의 시에도 잘 표현되어 있다. "나무를 구부려 쟁기를 만들어서 일찍이 밭갈고 김매는 꾀를 내셨으니, 변변치 못한 제수를 광주리에 담아서 엄숙하게 정성껏 향사를 받들고자 합니다. 올해 풍년은 오직 거룩하신 신에게만 의지하겠습니다."[84] 조선시대에 중농 제사는 국가적으로 이어지지 못하였던 것 같다.

20세기 4월 세시와 생업

4월은 눈코뜰새 없이 바쁜 농번기다. 못자리를 관리해야 하며 올콩도 심고 3월에 파종한 각종 농작물의 제초 작업도 행하고 보리논의 배수도 관리한다. 실제적인 생업인 파종, 모내기, 써레질 등과 관련된 풍습은 나타나도 여타 농경 의례는 거의 없다는 특징을 지닌다.

농번기인 이상 생업의 강박은 강한 반면에 여유로운 세시는 없는 달이다. 워낙 바쁜 철이기 때문이다. 4월 초파일은 농경과는 직접 관련이 없으나 대개 농민들에게 이날은 쉬는 날로 인식된다. 농번기의 바쁜 철에 잠시 휴식을 취할 수 있는 것이다.

【4월 8일(초파일)】

지역	세 시
강원	보제(강원 양구), 두더지 쫓기(강원 원주)
충청	춘잠 오르기(충남 공주), 일꾼에게 떡주기(충남 아산)
전라	머슴 옷해주기(광주)
경상	일꾼 놀리기(경북 경주), 깜북(꼼비기)먹기(경북 구미·선산)
제주	날씨 점(북제주), 초파일 날씨보고 깨농사 예측하기(북제주·남제주)

【4월 20일】

지역	세 시
경상	봄꼼비기(경북 선산)

【4월 30일】

지역	세 시
강원	써레 쓰심이(강원 명주), 찰뭉생이 매기(강원 명주)

【입하】

지역	세시
경상	물 못자리(경북 안동), 입하 머리 파종(경북 선산), 못제(경북 선산)

【소만】

지역	세시
강원	갈꺾기(강원)
충청	소만전 낙종 모내기(충남 공주)
경상	물모 볍씨 파종(경북 구미)

【4월 월내】

지역	세시
강원	느티나무잎 피는 것 보고 풍흉 점치기(강원 원주), 못자리판에서 고사 지내기(강원 춘천), 김매기(강원 양양), 논매기(강원 인제), 이랑캐고 옥수수 종자 넣기(강원 인제), 갈잎 꺾어 못자리에 넣기(강원 화천), 호프 파종(강원 횡성), 심보기(강원 횡성), 모 간조하기(강원 정선), 풀모 붓기(강원), 갈꺾기(강원 속초), 보리 거두기(강원 명주), 논갈이(강원 명주), 번지질(강원 명주), 담배 심기(강원 명주), 밀·수수·마늘 거두기(강원 명주), 김매기(강원 강릉), 질먹기(질짜기)(강원 강릉), 쓰레썻이와 장원주(강원 강릉)
충청	모내기 고지(충남 대전·공주), 참나무잎 논에 넣기(충북 영동)
전라	청맥가루(광주), 진생이제(첫서매)(전남 여수), 논 궁글리기와 군갈이(전남 장흥)
경상	꼼비기(경북 선산·칠곡), 못자리 내기(경북 의성), 목화 풍작 기원(부산)

5월

문헌 속의 5월 세시와 생업

【단오의 가조수 嫁棗樹】

『동국세시기』에 대추나무를 시집보낸다고 했다. 대추나무를 시집보내는 것은 단오날 정오가 좋다고 하였다. 정월 대보름이 양기가 그득하여 가수에 좋은 날이라면, 단오 역시 버금가게 쳤던 것 같다. 그런데 실제의 생업 현장에서는 1월 대보름의 가수보다는 덜

행해졌던 풍습이다.

【5월 10일의 태종비】

『세시풍요』에 이르길, "밤송이가 새로 맺어서 가시가 되려고 하는데, 5월 중순에 올벼를 심는다. 신령스런 비가 해마다 오는 것이 신의가 있으니, 지금까지 늙은 농부들은 선왕을 말한다"고 노래했다. 그는 밤송이가 가시를 이룰 때 처음으로 벼를 옮겨 심으며 태종우는 태종의 생신일인 5월 10일을 지칭한다고 하였다. 가물다가 모처럼 내린 단비를 이름하여 태종우라 불렀다.

【5월 13일의 죽취일】

『세시풍요』에 이르길, 오월을 유월榴月이라고 하고, 죽취일에 대를 옮겨심고서 대생일이라 했다. 『사시찬요초』에서도 5월 13일을 죽취일로 잡았다. 그런데 2월과 3월 초를 본명일本命日로 잡았다. 2월에서 5월 사이에는 모두 대나무를 옮겨심을 수 있다고도 하였다. 그런데 죽취일 풍습은 고려시대에도 확인된다. 즉, 대나무를 옮기면서 술을 부어 장생을 기원하는 날이다.[85] 겨울 추위에도 부러지지 않는 대나무의 절개를 칭송하면서 "그대를 시험하고자 일부러 한번 취하게 만드는 날"이라고 노래했다.

【5월 월내의 귀신 제사】

마한에서 해마다 5월에 농사일을 마치고 귀신에 제사지내는데 밤낮으로 술자리를 베풀고 떼를 지어 노래하고 춤을 추었다. 춤을 출때는 수 십명이 줄을 서서 땅을 밟으며 장단을 맞추었으며 10월 추수때도 이같이 하였다.[86] 『진서晋書』에서는, 마한 풍속에 귀신을 믿어 해마다 5월에 씨뿌리기를 마치고 떼지어 노래하고 춤추는 것으로 귀신에게 제사지냈다고 하였다.

【5월 월내의 종묘 천신】

보리·밀·고미苽米를 종묘에 천신한다.

20세기 5월 세시와 생업

보리 농사를 파하고 이내 모내기로 접어드는 대단히 바쁜 철이다. 감자 캐기와 메밀밭·고추밭 매기 등도 이루어진다. 무엇보다 보리 환갑이란 표현이 절묘한 시기를 웅변해 준다. 이앙법이 확산된 조건에서 단오를 기점으로 '전3일 후3일' 풍습으로 모내기가 집중되었음을 말해 준다. 모내기를 끝냈으니 써레 씻금이 벌어질 시기이며, 문헌상으로 확인된 태종우가 몇 군데에서 실제로 확인된다. 단오와 망종, 하지에 생업적 세시가 집중된다. 단오는 생업과는 직접적으로 관련이 없으나 단오날이 모내기 기준치가 되고 있으며, 단오날에 농민들이 휴식을 취할 수 있는 계기가 된다.

【5월 5일(단오)】

지역	세시
강원	송아지 코 뚫는 날(강원 삼척·평창), 아이짐매기(강원 명주)
충청	모심기(대전)
전라	머슴들 쉬기(전남), 쎄레 씻음(전남)
경상	일꾼들 잘 먹이기(경북 군위), 나락이삭 만들기(경북 경산), 단오비 점(부산)

【5월 20일】

지역	세시
경기	영좌집 두레 회의(경기 남양주)

【망종】

지역	세시
충청	보리 환갑(대전·공주), 보리 망종(대전), 망종 보리 환갑(대전), 망종 전3일 후3일 모내기(충남 부여)

지역	세시
전라	보리 망종 모내기(전북 익산), 풋보리 그스름해먹기(전남 무안)
경상	망종 날씨 점(부산), 망종 점(부산), 망종 천둥 점(부산), 보리 환갑 날(부산), 풋보리 이삭 뜯기(경남 밀양)

【하지】

지역	세시
경기	전삼일 후삼일 모내기(경기 파주)
충청	하지 전삼일 후삼일 모꼬지(충남 당진), 전삼일 후삼일 모내기(대전, 충남 부여), 하지전 모(겨드랑이에 방송이 넣어서 아프지 않을때까지)(충남 부여), 꼼뱅이 먹기(충남 공주), 참외제(충남 연기), 논에 부침개 가져다두기(충남 홍성), 머슴들 술먹는 날(충남 홍성), 하지전 소서전 모(충북 청원)
전라	하지 전삼일후삼일 초벌 매기(전북 김제), 모듬 차례(전남)
경상	올심기(경북 구미), 콩 파종(경북 선산), 한식 날씨점(부산)
서울	태종우(서울 세곡동)
강원	과일나무 시집보내기(강원 강릉), 밀·수수 거두기(강원 명주), 모내기(강원 인제), 보리 베기(강원 인제)
충청	두레 순번 정하기(충북 청원), 모내기 고지(충북 청원)
경상	태종우(부산), 대나무 심기(경남 거제·통영), 써레 씻금(경남 양산)
제주	보리개역 만들기(제주·남제주·서귀포), 아홉고랑풀 뜯어두기(제주·남제주), 대나무 이식하기(북제주)

김윤보의 모내기
김윤보는 19세기 말과 20세기 초 평양에서 주로 활동하였다.

6월

문헌 속의 6월 세시와 생업

【복일의 삼복우】

『열양세시기』에 대추나무는 삼복에 결실을 하지만 이때 비가 오면 열매를 맺지 않는다고 하였다. 『세시풍요』에 복날 비가 오면 대추가 열매를 맺지 않는다고 하고 복날 모여서 마시는 것을 복월음伏月飮이라 한다 하였다.

【유두의 햇벼 진상】

『세시풍요』에 이날 햇벼를 진상한다고 했다.

【6월 월내의 종묘천신】

『동국세시기』에 피·기장·조·벼를 종묘에 천신한다고 했다. 예기 월령에 따른 것으로 초추의 달에 농민이 햇곡식을 진상하면 천자는 맛보기 전에 종묘에 올리는 전통에서 유래했다.

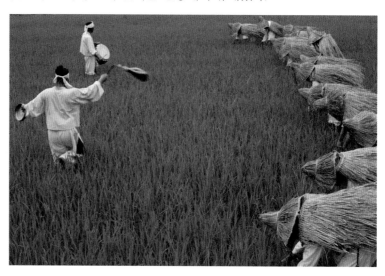

여름철의 두레와 두레풍물

한 해, 사계절에 담긴 우리 풍속

【6월 월내의 서두우】

『세시풍요』에 김맨 뒤에 오는 비를 서두우鋤頭雨라고 하고, 이날에 뇌성이 흐르고 늦은 것으로써 서리 기후를 증험한다고 했다.

20세기 6월 세시와 생업

보리 수확이 완전히 끝나고 모심기·고구마 이식·김장용 무우 배추심기·밭 김매기 등으로 바쁜 철이다. 유두 풍습이 주목된다. 유두날 논고사와 충제를 지내는 전통은 전국적이다. 논에 기름 냄새를 풍기기 위해 전을 부치는 풍습도 전국적이다. 벼가 웃자라는 조건에서 유두벼 패인 것을 가지고 유두상을 차려 농사의 풍요를 기원함도 전국적이다.

그러나 6월 세시의 최대는 역시나 세벌 김매기다. 두레를 조직하여 세벌김을 매면서 한해 농사의 가장 힘겨운 과정을 거치는 시기이다. 복날 풍습은 세벌 김매기 와중에 벌어지는 가장 뜻깊은 휴일이기도 하다. 복날은 머슴 등을 위로하는 성격도 지닌다. 참외가 많이 나오는 시절인지라 전국적으로 참외제, 혹은 원두막제가 확인된다. 6월 6일 유두와 복날에 세시가 집중된다.

【6월 6일(유두)】

지역	세 시
강원	일꾼들에게 유두상 차리기(강원), 참외제(강원 동해), 부침개 부치기(강원 춘천), 유두상(강원 양양), 유두할애비(강원 영월), 유두 고사(강원 영월·원성), 유두날보고 풍흉 점치기(강원 영월), 호박잎 두드리기(강원 영월), 밀국수 먹기(강원 홍천), 논에 가서 전 부쳐 먹기(강원 화천), 호미씻이(강원 삼척), 씨종자 해먹기(강원 강릉), 유두조·유두콩·유두벼(강원 강릉), 논굿(강원 강릉), 쓰레씻이(강원 속초), 머슴들 유두연(강원 속초), 유두상차리기(강원 속초)
충청	원두제(충북 청주), 참외제(충북 충주), 물고 고사(충북 영동), 논에 기름 냄새 피우기(충북 청원), 머슴 대접하기(충북 괴산), 충제(충북 제천·괴산·단양)

지역	세시
경상	초군들 놀리기(경북 경주), 유두 국수(경북 구미), 못제(경북 구미), 용제(경북 구미·선산·안동), 저릅대에 송편꽂아 논에 가져다두기(경북 금릉), 유두 송편(경북 선산), 일꾼 떡해주기(경북 울진), 뜸부기 점(부산), 유두 날씨 점(부산), 참외제(부산), 유두제(부산), 논고사·논꼬시(경남 거창·함양), 논굿(경남 남해), 유두비온다(유두물진다)(경남 남해)

【6월 20일】

지역	세시
제주	닭 잡아먹는 날(제주·북제주·남제주·서귀포)

【6월 30일】

지역	세시
경기	두레 파접(경기)

【삼복】

지역	세시
강원	복때림(일꾼들 대접하는 날)(강원 속초), 밭 고사(강원 태백·평창), 논에 가서 소당떡 먹기(강원 화천)
충청	복다름(충남 공주), 복달임(충남 천안·아산), 복다림(충남 서천·연기·부여), 복날 비보기(충남 예산), 복달임(충북 제천·청주·충주·괴산·보은)
전라	복달음(전북 진안·부안), 복대름·복달임(전남 나주·남원)
경상	복달음(경북 경산), 복제(경북 구미), 개잡아 회치하기(경남), 삼복비 점(부산), 복날 날씨 점(부산), 복달임(경남 하동·합천)
제주	복물맞이, 복개장

【초복】

지역	세시
강원	밭 고사(강원 태백), 복제(강원 철원), 머슴 천렵보내기(강원 홍천), 복날 기풍(강원 삼척), 감자 부치기(강원 정선)
충청	대추 풍흉 점치기(충남 부여)
경상	논둑 용제(경북 안동), 보제(경북 선산)

한 해, 사계절에 담긴 우리 풍속

지역	세시
강원	무·배추 파종(강원), 메밀 심기(강원 인제), 감자 부치기(강원 정선)
충청	메밀·각종 나물 밭에 심기(충남 금산)
경상	보제(경북 안동)

【말복】

지역	세시
경기·강원	호미씻이(경기 남양주), 복제(강원 철원)

【월내】

지역	세시
강원	호미씻이(강원 삼척), 질먹기(강원 삼척·고성), 참이밭제(강원 춘천), 원두제(강원 홍천), 참외밭 신주 위하기(강원 홍천), 참외밭 고사(강원 화천), 감자 캐기(강원 화천·명주), 두레 농상기(강원 춘천), 질 쓰레씻이(강원 고성), 김매기와 오독떼기(강원 강릉), 두레기싸움(강원 횡성), 씨종자 해먹기(강원 강릉), 논맥이기(강원 동해), 두벌 김매기(강원 명주)
충청	세벌 김매기(대전·공주), 샀고지 두레(대전), 참외제(충남 공주·보령·서천·예산·아산), 자랑포기로 강우량 점치기(충남 공주), 초닷새에 밭 예쁘게 매기(충남 금산), 정자나무 아래 두레 공사(충남 논산), 두레 공론(충남 부여), 논매는 두레(충남 보령), 맥이두레(충남 부여), 옴뱅이(충남 부여), 두레 싸움(충남 논산), 달머슴(충남 부여), 노나깽이 끊어 생필품 만들기(충남 당진), 원두제(충남 당진·천안), 공좌상집에서 셈보기(충남 당진), 써레부심(충남 연기), 논에 기름 냄새 피우기(충남 연기), 놉과 품앗이 김매기(충남 연기), 농신제(충남 아산), 피 보고 풍흉 점치기(충남 청양), 호미씻이(충북 제천), 원두제(충북 청주), 두레기 싸움(충북 청주), 논두렁에서 부침개 부치기(충북 보은), 논두렁에 짠지국 버리기(충북 청원), 부침개 냄새 피우기(충북 옥천·보은·청원)
전라	두레 공사(전북 익산), 만두레(전남 남원·장흥·광주)
경상	장원례(경북 경주), 물싸움(경북 상주), 복제(경북 봉화), 풋구(경북 구미·예천), 마당닦개(경북 예천), 수박제(부산), 꼼배기놀이(경남 김해), 써레씻이(경남 남해), 여자들 두렛삼(경남 남해)

문헌 속의 7월 세시와 생업

【7월 7일 칠석놀이】

『해동죽지』에 칠석놀이를 이르길, "옛풍속에 7월 7일은 시인 문사들이 산이나 물가 정자에서 더위를 피하며 마음껏 마시고 거나하게 취하니 이를 '칠석노리'라고 한다"고 하였다. 과연 시인 문사들만 그러했을까. 대개의 문헌에서 적기하지 않고 있으나 칠석놀이의 주역은 역시나 세벌 김매기를 끝낸 농민들이다.

【7월 15일 백중】

칠석과 백중은 두레의 가장 큰 행사가 펼쳐졌던 절기다. 그러나 정작 문헌상으로 양 절기와 두레 관련 기록은 제대로 나타나지 않는다. 문헌상으로 칠석보다는 백중이 더 중요한 행사로 취급되었으며, 이는 불가의 우란분재于蘭盆齋에 기인하는 바 크다.[87] 칠월 칠일과 칠월 보름이 절기로 자리 잡은 역사는 매우 오래다.

17세기 김육金堉의 『송도지松都誌』에는 7월 15일을 '백종百種'이라 부르고 있다. 남녀가 주식酒食을 차려 놓고 삼혼三魂을 부르며, 우란분재에서 기원한 고풍이라고 하였다.[88] 『송남잡지松南雜識』에서는 '백종百種·백중白中'을 병기하고 있다.[89] 『규합총서閨閤叢書』·『이운지怡雲志』·『용재총화慵齋叢話』[90]에는 백종百種으로만 명기된다. 『연려실기술』에는 7월 15일은 속칭 백종百種이라 부르며 백종에는 승려들이 백 가지의 화과花菓를 갖추어서 우란분于蘭盆을 설치하고 불공한다고 하였다. 조수삼이 찬한 「세시기」에도 '백종百種'이라 불렸으며, 백곡이 모두 익어간다는 말로써 이날의 풍속은 유두와 같다고 하였다.[91]

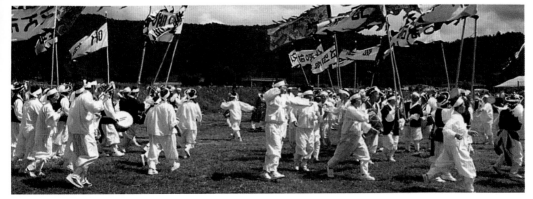

『열양세시기』는 백종절이라고 하여, 중원일中元日에는 백종의 꽃과 과일을 부처님께 공양하며 복을 빌었으므로 그날의 이름을 백종이라고 이름 붙였다고 하였다. 『동국세시기』는 『형초세시기』를 그대로 인용하여 백종일이라 부르고 있다. 사찰에서 행하는 우란분회와 달리 민간에서는 망혼일亡魂日이라 하여 중원中元에 여염집에서 저녁 달밤에 채소·과일·술·밥을 갖추어 죽은 어버이 혼을 부른다고 하였다.

한편, 충청도 풍속에 15일에는 노소가 저자로 나와 마시고 먹으며 즐길 뿐더러 씨름놀이도 하고, 경사대부 집에서 초하룻날이나 보름날에 조생벼를 사당에 천신한다고도 했다.[92] 『경도잡지』에서도 백종절이라고 하였으며, 서울 사람들은 성찬을 차려서 산에 올라가 가무를 즐겼다고 하였다. 백종은 백 가지 맛을 이르는 것이다. 혹은 백가지 곡식의 씨를 중원에 진열하였으므로 백종이라고 한다고 하면서 이는 황당무계한 설이라고도 하였다.[93]

20세기 초 장지연의 『조선세시기』에서, 속칭 백종절이라 하고 백중이라 하였다. 도인都人, 사녀士女가 주찬酒饌을 성대하게 차리고 산에 올라가 가무로 놀이를 하니 그 풍속이 신라·고려부터의 풍속이라고 하였다. 숭불로 인해 우란분공을 위하여 백종의 채소와 과일을 구비하였던 탓으로 백종이란 말이 생겼다고도 하고, 혹은

백곡지종百穀之種에서 나왔다고는 하나 설에 지나지 않는다고 하였다.

조선후기에는 대부분 '백종'이라 기술하고 있으며,『열양세시기』의 기사처럼 한여름의 풍성한 백가지 수확물을 연상하고 있다. 그러나 설에 지나지 않는다고 논하는 것으로 보아 확실한 근거는 없는 것으로 여겨진다. 아울러 '百中·白中'이란 말도 같이 쓰이고 있다.『동국세시기』로 미루어 백중놀이가 상당히 퍼졌던 것으로 보인다. 실제로 칠석과 백중이 두레의 가장 큰 명절이었음에도 지배층의 기록에는 자세하게 나타나지 않고 있다.

【7월 월내의 후농제사】

신라 풍습에 입추 후 해일亥日에 산원蒜園에서 제사를 지내는 바, 여러 예전을 검토해 보니 단지 선농에만 제사지내고 중농과 후농은 없다고 하였다.[94]

【7월 월내의 산천제】

파파니사금 가을 7월에 누리가 곡식을 해치므로 왕이 두루 산천에 제사지내어 그것을 물리치도록 하니 누리가 없어서 풍년이 들었다고 하였다.[95]

【7월 월내의 사당천신】

『동국세시기』에 "경사대부의 집에서는 조생의 벼를 사당에 천신한다. 초하룻날이나 보름날에 이를 많이 행한다"고 하였다.

【7월 월내의 새쫓기】

『세시풍요』에, "벼와 수수가 처음 익어서 곡식이 구름같으니, 새를 모는 채찍소리가 사방에서 들린다"고 하였다.

한 해, 사계절에 담긴 우리 풍속

20세기 7월 세시와 생업

'어정 7월 건들 8월'이라고 하여 농번기이면서도 비교적 한가한 철이다. 세벌 김매기가 끝났으니 사실 일년 농사에서 가장 어려운 고비를 넘었기 때문이다. 따라서 백중이나 칠석 같은 절기를 이용하여 대대적인 여름철 휴한기 축제가 벌어지는 달이기도 하다.

20세기 전반에 이런 기사가 엿보인다. '삼백여 농민 흥분 끝에 충돌 – 백종날 술먹고 놀다가 싸워 외인 중재로 무사 해산'이란 제목의 기사다. "전북 장수군 읍내에서는 지난 칠일 석양에 북동리 농민과 교촌리 외 여덟동리 농민 약 삼백여 명이 충돌되어 일대 육박전이 있어 일시는 자못 위험하였던 바, 수 십인의 극력 중재로 무사히 헤여졌다. 그 이유는 음칠월 십오일인 백중날에 여러 동리 농민 삼백여 명이 모여 놀다가 저녁 돌아갈 시간이 되었는데 북동리 농민들이 간다는 인사도 없이 먼저 감을 남은 다수 사람들이 그 무례함을 분개하여 그와같이 싸우게 된 것이라 한다."[96] 칠월 백중놀이의 적극성을 역설하는 자료이다.

지역적 편차는 존재한다. 민속지를 검토해 볼 경우, 충남의 경우에는 백중보다는 칠석이 중요하다. 칠석에 칠석놀이가 벌어져서 대동의 놀음이 이루어졌다. 백중에도 이루어지기는 했지만, 이날은 백중장으로 머슴들을 내보내는 경우가 많아 칠석과 백중이 일정한 역할 분담을 하고 있는 것으로 나타난다. 다방면으로 제출되고 있는 다양한 민속지는 바로 백중과 칠석의 관계처럼 『동국세시기』 등에서 미처 담보하지 못한 현실적인 측면들을 입증시키고 있다.

날짜별로는 7월 7일과 15일이 중요하며, 7월 1일과 20일에 약간의 생업적 세시가 분포된다.

【7월 1일】

지역	세시
경기	호미걸이와 우물 고사(경기 화성)
전라	충제(전남 진도)

【7월 7일(칠석)】

지역	세시
경기	호미걸이(경기 안양), 머슴 세경 받는 날(경기 남양주)
강원	논에 가서 칠석 할아버지 위하기(강원 춘천), 밭고사(강원 양구), 날씨보고 풍흉 점치기(강원 영월), 여자들 논밭에 가지않기(강원 인제), 농신제(강원 인제), 호무씨세(강원 인제), 용신제(강원 인제), 밀전병 부쳐먹기(강원 철원), 논밭에 밀전병 가지고 가기(강원 화천)
충청	들돌 들기(대전), 두레샘 보기(대전), 두레 먹는 날(대전), 논에 나가지 않기(충남 공주), 깃놀이(충남 공주), 칠석놀이(충남 공주), 논과 밭에 일찍 나가지 않기(충남 금산·천안), 아침에 들에 나가지 않기(충남 서천·연기·예산), 합두레(충남 논산), 술메이(충남 논산), 두레 공사(충남 논산), 두레 먹기(충남 보령), 칠석물(충남 부여), 술메이(충남 논산), 진쇠술(충남 부여), 깃발 고사(충남 부여), 논둑 깎아 두기(충남 당진), 논둑·밭둑 풀깎기(충남 홍성), 머슴 생일·머슴 명절(충남 천안), 머슴 대접(충남 천안), 두레 잔치(충남 천안), 까치·까마귀 풍흉 점치기(충북 제천), 일꾼들의 잔치(충북 청주), 머슴날 잔치(충북 청주), 아침 일찍 들판에 가지않기(충북 청주), 은하수 보아 풍년 점치기(충북 옥천)
전라	술메이(전북 익산·옥구), 깃생일(전남 남원), 진서턱과 장원술(전남 장흥), 장원놀이(전남 장흥)
경상	일꾼들 노는 날(경북 구미), 풋굿 먹기(경북 안동), 머슴날(경북 김천·군위), 칠석물 지우기(부산), 논 굿(경남 창선), 칠석 날씨점(부산)

【7월 15일(백중)】

지역	세시
서울·경기	호미씻이(서울 염곡동), 머슴 놀리기(경기 강화), 호미걸이(경기 남양주·안양·화성)
강원	호미씻이(강원 강릉·원성·영월), 호미시시(횡성·홍성), 호무씨심(강원 삼척), 헤미씻이(강원 인제), 질먹기(강원 동해), 판례(질을 먹는다·질을 헤친다)(강원 강릉), 호무씻고 일꾼들 먹기(강원 명주), 일꾼들 백중장 가기(강원 원주), 난장(강원 인제), 난장판(강원 원주), 백중장 가기(강원 화천) 머슴 대접(강원 영월), 일꾼 들잔치(강원 춘천), 삼굿찌기(강원 동해)

지역	세 시
충청	머슴 명일(대전), 백중장(충남 논산), 일꾼들 백중장 가기(충남 논산), 머슴날(충남 공주), 머슴 명절(충남 공주), 농군에게 휴가주기(충남 부여), 머슴 휴가(충남 연기), 머슴 놀리기(충남 청양), 일꾼들의 생일(충남 홍성), 백중 살이(충남 태안), 일꾼들의 생일(충남 태안), 머슴 대접하기(충북 괴산), 호미씻이(충북 보은), 백중장 가기(충북 음성·진천), 머슴 휴가일(충북 청원), 머슴날(충북 충주)
전라	백중장(전북 고창·무주), 소 태우기(전북 익산), 호미씻기(전북 부안), 만두레(전북 임실), 술맥이(전북 김제), 들돌(전남 광주), 진사들기·진쇠(전남 광양·순천), 만드리·만두레(전남 나주), 술맥이(전남 남원), 머슴날(전남 순천), 농사 장원(전남 화순), 들에 나가지 않기(전남 영광), 부깨미 먹기(전남 장성), 길꼬냉이(전남 진도), 농신제(전남 장흥)
경상	일꾼들 써레술 대접(경북 영천), 머슴 대접(경북 상주), 풋굿(경북 문경·안동·봉화·예천·달성), 호미씻이(경북 예천·상주), 들돌들기(경북 고령), 백중장(경북 문경), 두레삼(경북 김천), 가을 꼼비기(경북 구미), 꼼비기(경북 선산·왜관), 푸슬먹기(경북 울진), 머슴날(경북 울릉·김해·양산·의령·하동·함안·함양), 호미씻이(부산), 머슴날(부산), 일꾼날(부산), 캥말타기(경남 거창), 호맹이씻기(경남 거창), 농신제(경남 김해), 머슴회치·잔치(경남 김해), 꼼배기날(경남 마산·밀양·양양), 진사턱(경남 사천), 낟알이먹기(경남 양산), 써리씻금(경남 함안), 쇠미꼬지(경남 합천), 괭이자루타기(경남 함안)
제주	백중굿, 날씨점, 테우리고사, 우마멩질, 쉐밍질, 말축굿, 갈옷만들기, 백중물맞이

【7월 20일】

지역	세 시
충청	회계닦는 날(충남 서산)
전라	머슴날(전남 영광)

【처서】

지역	세 시
강원	여자들 밭에 나가지 않기(강원 영월)
경상	처서 점풍(경북 구미), 처서 날씨 점(부산)

들돌들기(상)
전라북도 임실군 덕치면
들돌(하)
ⓒ 황현만

지역	【월내】 세시
경기	호미걸이(경기도 안양, 백령도, 고양, 화성), 호미씻이(경기 고양·광주·안성·양평·연천)
강원	호미걸이(강원 원주·춘천·영월·홍천·횡성), 호미씻새(강원 평창), 호미 달아맨다(강원 춘천), 품몾회(질먹기)(강원 강릉·동해·속초), 화전 불지르기(강원 평창), 두레기 싸움(강원 홍천), 논밭에 가서 밀떡 먹기(강원 화천), 호박전 부쳐 먹기(강원 화천), 퇴비 장만(강원), 콩두렁 깎기(강원), 가을누에 놓기(강원), 조히밭매기(강원 인제), 밀 파종(강원 인제), 감자 수확(강원 인제), 갈풀 썰기(강원 태백), 삼찌기(강원 정선)
충청	머슴 명일(대전), 제풀 품앗이(대전), 7월 나무 깎기(대전), 어정칠월(대전), 샛거리 먹기(충남 논산), 대장간 호미날 달임(충남 논산), 칠석 이전에 논두렁 깎기(충남 당진), 모시 두레(충남 부여), 보리풀(충남 연기), 대추나무에 막걸리 붓기(충남 연기), 삼굿(충남 예산), 도토리 열매로 풍흉 점치기(충남 천안), 호미씻이(충북 제천·단양)
전라	만두레(전북 김제), 보리풀(전북 고창), 들돌들기(전남 순창·남원), 진서술내기(전남 남원), 소동꾼 풀베기(전남 장흥)
경상	풋굿(경북 군위·문경·상주·영덕·안동·의성), 호미씻기(경북 경주), 꼼비기(경북 선산), 복달임(경북 달성), 마당숙 먹기(경북 안동), 휘초·회초(경북 의성), 돌개삼(경북영주), 두레삼(경북 영주), 써레술먹기(경북 포항), 깽말타기(경북 칠곡), 볼달임(경남 울산·영동·합천·함양·사천·산청·거창), 난알이 먹기(경남 울산), 힘발림(경남 밀양), 망실놓기(경남 밀양), 머슴 옷해주기(경남 통영), 써레싯이(경남 고성), 풋굿(경남 고성)

남한의 호미 분포
농업박물관

한 해, 사계절에 담긴 우리 풍속

<div align="center">8월</div>

문헌 속의 세시와 생업

【추석】

"유리왕이 육부를 정한 후에 이를 두 부분으로 나누어 왕녀 두 사람으로 하여금 각각 부내의 여자를 거느려 편을 짜고 패를 나누어 7월 16일부터 날마다 길쌈을 겨루게 하여 8월 15일에 평가하고 가무를 즐겼다"는 익히 알려진 기록은 곧바로 추석의 기원이기도 하다.[97] 생업적으로는 길쌈의 예를 말해 준다. 생업과 관련된 추석에 관한 문헌 기록은 이상이 전부일 수도 있다.

20세기 8월 세시와 생업

추석은 수확철이다. 조상에 대한 천신, 햇벼에 관한 믿음, 벼를 놓고 점치는 행위 등이 주종을 이룬다. 햇벼를 추수하여 그중 가장 좋은 놈을 선별하여 천신하는 수지·올벼심리·오심기 등의 풍습은 전국적으로 나타난다. 추석의 차례 역시 올벼를 천신하는 의례적 성격을 내포한다. 그리고는 주로 가을걷이 같은 실제적 생업이 다양하게 이루어진다. 추석과 백로에 생업적 세시가 집중된다.

<div align="center">【8월 15일(추석)】</div>

지역	세시
강원	추석날 날씨보고 이듬해 보리·밀농사 풍흉점치기(강원 영월), 쇠코 뚫는 날(강원 삼척), 벼 베기(강원), 조시 수확(강원 인제), 메밀 가을걷이(강원 인제), 보리 심기(강원 명주), 가을걷이하기(강원 명주), 이른 콩과 올벼 거두기(강원 명주)
충청	두레합굿(충남 추석), 추석 달보고 풍흉 점치기(충북 괴산)
전라	올벼 심리(전남 장성·고흥), 올벼 차례(전남 영광), 올베 심리(전남 장흥), 올게 심니(전남 구례·순천), 올겨쌀(전남 나주), 농사 장원 뽑기(전남 순천)

지역	세시
경상	가배 길쌈(경북 경주), 추석 점풍(경북 구미), 손모둠 먹기(경북 영덕), 추석 날씨점(부산, 경남 남해), 벼이삭 달기(부산)

【8월 15일(추석)】

지역	세시
강원	추석날 날씨보고 이듬해 보리·밀농사 풍흉점치기(강원 영월), 쇠코 뚫는 날(강원 삼척), 벼 베기(강원), 조시 수확(강원 인제), 메밀 가을걷이(강원 인제), 보리 심기(강원 명주), 가을걷이하기(강원 명주), 이른 콩과 올벼 거두기(강원 명주)
충청	두레합굿(충남 추석), 추석 달보고 풍흉 점치기(충북 괴산)
전라	올벼 심리(전남 장성·고흥), 올벼 차례(전남 영광), 올베 심리(전남 장흥), 올게 심니(전남 구례·순천), 올겨쌀(전남 나주), 농사 장원 뽑기(전남 순천)
경상	가배 길쌈(경북 경주), 추석 점풍(경북 구미), 손모둠 먹기(경북 영덕), 추석 날씨점(부산, 경남 남해), 벼이삭 달기(부산)

【8월 20일】

지역	세시
충청	목화 아시따기(충남 공주)

【백로】

지역	세시
경상	가을 보리 파종(경북 안동), 밀 파종(경북 안동), 백로들기 점(부산)

【월내】

지역	세시
충청	새보기(대전), 올개심리(충남 금산), 피사리(충남 논산), 올벼 천신(충남 부여·천안·태안), 산대 꽂기(충남 아산), 유월벼 수확(충남 연기), 올벼 송편(충남 예산)
전라	올벼 쌀밥(광주), 올벼(오리)심기(전남 장흥)
경상	두레 풀베기(경남 밀양)
제주	바령, 말똥 줍기, 꼴 베기

9월

문헌 속의 9월 세시와 생업

【9월 월내의 길쌈】

고려시대 이규보는 상구탄孀嫗嘆을 지어 부녀자들이 "가을에 놀라 정성스레 길쌈을 서두른다"고 하였다. 늙은 과부는 손을 모으고 떠나가는 여름을 아쉬워하며 가난한 처지에 입던 솜옷도 잡혀 먹고 신세 한탄을 하면서 길쌈을 하는 풍정이 그려지고 있다.[98] 추수가 끝나고 난 다음에 여성들의 노동인 길쌈이 이루어지고 있다.

【9월 월내의 점 우설】

비와 눈으로 점을 치는 풍습이 고려시대에 존재했다. "우리나라 사람들은 비와 눈을 점치니, 23일과 초 8일이네. 어찌 농사철을 당하여 하늘만 쳐다보며 더욱 애태우는가"하면서 "가을 바람에 풍년을 비는 시를 짓는다"고 하였다.[99]

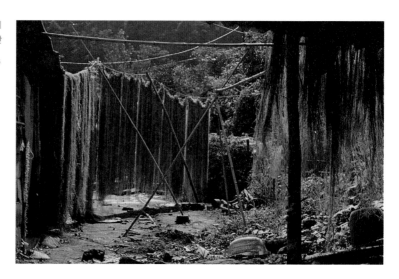

20세기 9월 세시와 생업

9월에는 생업과 관련된 특기할만한 세시가 드물다. 주로 수확철에 알맞게 농삿일에 바쁜 철이기 때문이다.

【9월 그믐】

지역	세 시
강원	마늘 심기(강원 명주)

【9월 월내】

지역	세 시
강원	오곡 추수(거디미)(강원), 옥수수·콩 거두기(강원 인제), 질 어울리기(강원 속초), 벼 베고 말리기(강원 명주), 목화 따기(강원 정선)
충청	엿고아 지주에게 받치기(충남 예산), 타작 보기(충남 당진)
경상	갈가마귀 점(부산)
제주	마소 낙인질르기, 머림 세우기, 동백 기름짜기, 쇠꼴 베기

10월

문헌 속의 10월 세시와 생업

전국적 규모를 지닌 특별한 생업 관련 세시를 찾아보기 힘들다. 이때부터 휴한기이기 때문이다.

20세기 10월 세시와 생업

지붕의 이엉을 엮는다거나 가을 보리를 파종하는 등의 간단한 노동들, 그리고 가을 떡을 해먹는 정도가 확인된다. 햇곡을 천신하는 상달 고사가 전국적으로 행해지는 달이기도 하다. 생업적으로는 10월 3일, 14일, 입동 정도가 중시된다.

【10월 3일】

지역	세 시
전라	올기식미 고사 시루(전남 남원)

【10월 14일】

지역	세 시
전라	논밭둑 태우기(전남 구례)

【입동】

지역	세 시
경상	이엉 엮기(경북 구미·군위), 채칼 탈곡(경북 선산), 입동 날씨 점(부산)

【10월 월내】

지역	세 시
강원	화전 불지르기(강원 평창), 보리 파종(강원 강릉)

지역	세시
충청	지붕엮기 품앗이(대전), 통가리 만들기(대전), 지붕 이엉 엮기(대전), 영엮기(대전), 가을배끼·가을백이(충남 당진·서산), 머슴떡해먹이고 보내기(충남 아산), 가을떡 해먹기(충남 예산·천안), 첫무리 찌기(충남 청양), 머슴 새경 주기(충북 영동)
경상	보리북 주기(경북), 가을 보리 파종(경북 구미·금릉), 낫가리 세우기(부산), 이엉 갈기(경남 창녕·함안)
제주	말추렴. 모시접, 쉐들임, 낙인찍기, 낙인 고사, ᄀ슬바령, 시월 만곡 대제

시월상달의 산신당
경기 군포

11월

문헌 속의 11월 세시와 생업

11월도 휴한기다. 특기할 점은 동지를 중심으로 한 농점이 풍성하다는 점이다. 아울러 합덕지 같은 곳의 용경이 확인되는 바, 이는 현재의 민속에서도 그대로 이어지고 있다.

【용경龍耕】

『동국세시기』에 이르길 "충청도 홍주 합덕지合德池에 매년 겨울이 되면 용경이란 이변이 있다. 용이 땅을 갈았다는 얼음의 균열이

한 해, 사계절에 담긴 우리 풍속

합덕지의 남에서 북으로 세로로 통하면 그 다음 해에 풍년이 들고, 서로부터 동으로 못 중앙을 가로 통하면 그 다음 해에 흉년이 든다고 하였다. 혹은 동서남북 아무데로나 종횡으로 불규칙하면 평년작이 된다고 하였다. 농사군들은 이것으로 다음 해의 풍흉을 점치는데 경상도 밀양의 남지南池에도 용경이 있어 연사年事를 점친다고 한다"고 하였다.

20세기 11월 세시와 생업

동지에는 날씨 점이 성하였다. 아울러 동지는 머슴 세경을 주는 날로 이날 부로 머슴의 계약이 끝나는 것이다. 동지에 모든 생업적 세시가 집중되어 있다.

【동지】

지역	세시
강원	머슴들 일 마치기(강원 춘천·화천), 머슴 세경 주는 날(강원 정선), 동지 날씨 점(강원 강릉)
충청	합덕 용경(충남), 보리 뿌리 점(충남 공주)
전라	동지 날씨 점(전북 무주), 일꾼 머슴 들어오고 나가기(전남), 동지점풍(전남 순천), 동지팥죽 점풍(전남 신안), 보리 뿌리 점보기(전남 신안)
경상	소타줄 만들기(경북 영덕), 동지 날씨 점(부산), 팥죽 보기 점(부산)
제주	갈산듸로 밥지어 먹기, 날씨 점

【11월 월내】

지역	세시
강원	청초호 용갈기(강원 속초), 삼삼기(강원 명주), 가마니칠 준비(강원), 농기구 수리(강원)
충청	고드름 보기(충남 예산·홍성)
전라	동지 팥죽 점풍(전남 순천)
경상	머슴 계약(경북 영덕), 고드름 점(부산), 얼음 점(부산), 눈 점(부산)
제주	감귤 진상, 보리 뿌리 점

12월

문헌 속의 12월 세시와 생업

전국적 규모를 지닌 특별한 생업 관련 세시를 찾아보기 힘들다. 휴한기이기 때문이다.

20세기 12월 세시와 생업

휴한기답게 땔나무, 가마니짜기, 길쌈 등이 이루어지며 소를 위하는 풍습, 약간의 점풍이 이루어진다. 12월 20일과 그믐에 집중되어있다.

【12월 20일】

지역	세 시
전라	머슴 세경 주기(전북 고창)

【섣달 그믐】

지역	세 시
강원	두레 실내 노동(강원), 소에게 만두 주기(강원 동해), 소에게 만두 먹이기(강원 정선), 소에게 만둣국 먹이기(강원 인제), 섣달 그믐에 부는 바람 보고 이듬해 농사 점치기(강원 영월)
충청	고지 주기(충남 부여), 나무 엄포 주기(충남 부여), 왕골자리 새로깔기(충남 청양), 예평날(충남 청양)
전라	머슴 세경 주기(전남 순천), 일꾼 들고 나가기(전남 고흥)
경상	연장 돌려주기(경북 영덕), 과일나무 위협하기(경남 거제), 나무에 옷입히기(경남 창녕), 그믐 날씨 점(부산)
제주	곡식 점, 농사 점

【12월 월내】

지역	세 시
충청	산내끼(새끼) 꼬기(대전), 고드름 보기(충남 연기)
전라	땔나무하고 가마니 짜기(전남 고흥), 길쌈하기(전남 고흥)

한 해, 사계절에 담긴 우리 풍속

가마니 짜기

〈주강현〉

4

세시 풍속과 종교

01. 들어가는 말

 종교와 세시 풍속의 관계는 매우 복잡하고 광범위하다. 고대 신앙을 비롯하여 중세 시기에 유입된 불교, 유교, 도교, 그리고 근대의 신흥 종교와 기독교 및 각종 외래 종교는 국가의 제도 및 민간의 풍속과 다양한 관계를 맺으며 이 땅에 정착해 왔다.

 고대의 제천 의례와 자연 신앙은 역사 속에서 다양한 변화를 겪으면서도 오늘에 그 흔적을 남기고 있다. 불교의 연등회 및 각종 정기적 재공양과 우란분재, 예수재 등의 신앙 의례는 오늘날도 성행하고 있다. 유교의 국가 사전 체제 및 양반 사대부 의식은 조선조에 지배적 풍속으로 자리잡은 이래 오늘날까지 상제례 등에서 강한 영향력을 행사하고 있다. 도교는 고려시기 국가적 의례로 성행하며 다양한 성수 신앙이나 민간 신앙에 영향을 주었고, 조선중기 이래 관우 숭배 등으로 이어졌다. 조선말 신흥한 대종교 등의 신종교는 단군 신앙을 활성화시키며 해방 후 개천절의 국경일 제정에 영향을 미쳤다. 19세기 후반 조선에 진출한 개신교는 주일主日 및 성탄절, 추수감사절 등 고유의 교회력에 따른 풍속에서 사회 일반에 많은 영향을 미쳤다.

이처럼 역사 속에서 성쇠와 부침을 거듭한 여러 종교는 우리의 풍속에 많은 영향을 미쳤고, 지금도 그 흔적을 강하게 남기고 있다. 또한 다른 한편으로 새롭게 전래된 종교들은 기존 토착 신앙이나 풍속에 영향을 받으며 우리 사회에 적응해 가기도 했다. 이러한 상호 영향의 과정에서 우리의 많은 세시 풍속이 형성되었던 것이다.

이 장에서는 고대의 자연 신앙으로부터 근현대의 기독교까지 우리의 세시 풍속 형성에 영향을 미친 이들 여러 신앙, 종교 중에서 특히 불교와 기독교를 중심으로 세시 풍속과의 상호 영향과 아울러 신종교를 살펴보고자 한다.

오늘날 전 국민의 절반이 불교와 기독교의 종교력에 따라 신앙 생활을 하고 있다. 불교의 사월 초파일과 우란분재 등의 천도재, 기독교의 성탄절과 추수감사절 및 주일 등은 오늘날 가장 많은 대중이 참여하는 연중의 종교 세시로 자리잡고 있다. 이들 종교 세시의 기원과 역사적 변화, 그리고 오늘의 모습을 살펴보는 것은 이 때문이다.

불교의 경우 오랜 세월 한국 문화와 상호 영향을 주고받았기 때문에 불교 고유의 불교 절기 외에도 한국의 세시 풍속 일반과도 밀접한 관계를 맺고 있다. 정초부터 입춘, 단오, 칠석, 백중, 동지 등 세시 명절에 민속화된 불교 행사가 이루어지는 것은 이 때문이다.

기독교의 경우 대부분의 종교 절기가 한국 문화와 교류한 지 오래지 않았기 때문에 아직 토착화했다고 보기 어렵다. 따라서 서구에서의 교회력의 성립과 변화에 대한 선이해가 필요하기에 그에 대해 개괄적으로 살펴보아야 한다. 현재 한국 기독교는 이러한 서구의 교회력에 따라 대부분의 신앙 생활을 하고 있기 때문이다. 이어서 성탄절, 미국의 추수감사절 등 한국에 정착한 대표적인 연중 교회 행사에 대해 살펴보았다.

신종교는 19세기 후반 성립한 이래 현재까지 성장, 소멸의 과정

을 겪고 있으나 특히 단군 신앙의 활성화에 기여했으며, 대종교 등에서 개천절의 선의식을 해마다 거행하고 있다. 동학, 증산교, 원불교 등 여러 신종교는 절기 풍속 및 민간 의례와 제도 종교의 의식 절차를 혼합하여 나름의 의식 절차를 마련하고 연중 행사를 치르고 있다.

유교의 사전 체제나 도교 풍속은 2장에서 상술하였가에 따로 다루지 않았다. 또한 고대의 민속, 무속이나 민간 신앙에서의 세시 풍속도 살펴보았으면 하였으나 이 글에서는 약하였다.

불교와 세시 풍속

민속은 민중의 삶, 특히 생산 노동이나 생산물과 관련된 습속 내지 신앙을 중심으로 하여 개인이나 가족, 혹은 마을 등 단위 공동체의 생존 및 행불행과 관련된 행위 체계 및 신앙 체계의 총체를 일컫는다. 불교 신앙은 교리나 사상에 근거하면서도 민중의 생활상의 여러 요구와 다양하게 결합된 신앙을 의미한다. 당연히 민속과 불교 신앙은 밀접한 상호 영향을 주고받으며 민족의 역사 속에서 민중의 주요한 관념 체계와 행위 체계를 형성하였다.

그러나 양자의 상호 영향과 결합은 항상 생활 현장의 상황이었을 뿐 역사적이고 종합적인 분석이 이루어진 적은 거의 없다. 민속학자를 비롯하여 민중의 생활사를 연구하는 학자들도 양자의 관계에 대해서는 당연한 일로 치부하거나, 아니면 별로 의미없는 주변적 현상으로 취급해 왔다. 또한 불교계 내에서도 사상내지 수행의 전통에만 관심을 가질 뿐이고, 민속이나 민간 신앙에 대해서는 보잘 것 없는 하근기 대중의 삶으로 도외시해 왔다. 결국 지금껏 민속과 불교 신앙의 관계에 대한 체계적 분석이나 보고는 거의 없는 편이다.

이하에서는 이러한 민속과 불교 신앙과의 관계를 세시 풍속을 중심으로 살펴보고자 한다.

불교에서는 일반 세시 풍속에서와 같은 월별 풍속이 정해져 있지 않다. 단지 부처의 일생과 연관된 부처님 오신 날(사월 초파일), 출가절(이월 여드레), 성도절(섣달 여드레), 열반절(이월 보름)을 특별히 기념하고 있다. 이는 교조인 부처의 일생 행적에 따른 기념 신앙 의례라는 측면에서 다른 종교와 큰 차이가 없다. 이중 출가절, 성도절, 열반절은 사찰 내의 법회나 기도 정진 등 불교 내의 행사에 머물러 일반 민간과 깊은 관계는 없다. 사대 명절 외에 우란분절(칠월 보름, 백중)을 포함하여 오대 명절로 삼기도 한다. 이는 우란분절이 그만큼 큰 비중을 차지한다는 증거이기도 하다.

한편 불교에서는 정기적인 기도 법회와 종종의 천도재가 신도 대중과 만나는 더 중요한 통로라고 할 수 있다. 음력 초하루나 보름의 정기 법회, 관음재일과 지장재일 등의 재일기도가 대표적인 정기 법회다. 영산재, 예수재, 수륙재 등의 재공양은 영가靈駕(사자)의 천도薦度를 위한 종교 의식이면서, 동시에 지역 대중이 함께 동참하는 마당이기도 했다. 조상 제사 또한 불교에서도 중요한 연중행사였다. 고려 말 조선 초까지는 사찰에서 조상 제사 모시는 풍습이 널리 퍼져있기도 했다. 불교식 제사나 차례법은 조선조에 거의 소멸했다가 최근 사회 변화 속에 다시 확산되고 있기도 하다.

한편, 일반 민속에서는 정월의 다양한 풍속을 필두로 하여 이월 연등, 삼월 삼진, 사월 초파일, 오월 단오, 유월 유두, 칠월의 칠석과 백중, 팔월 한가위, 구월 중양, 시월상달, 동지 등 달별로 다양한 풍속이 전해져 왔다. 이중 불교와 민속이 결합된 대표적 명절은 정월의 다양한 민속 및 연등회와 사월 초파일, 칠월의 백중, 그리고 고려시대 성행했던 11월의 팔관회이다. 이외에도 입춘이나 칠석, 동지 등에도 불공을 올리는 등 민간의 풍속과 결합하고 있다. 또한

윤년 윤달에는 살아 있는 조상의 극락왕생을 비는 예수재豫修齋가 설행되는데, 이는 오늘날도 예전의 생명력을 지닌 행사로 지속되고 있다.

이하에서의 월력은 모두 음력이다. 진각종 등 불교계 일부 종단에서는 양력으로 불사를 설행하고 있기도 하나 이는 예외적인 경우다. 현대 한국에서 음력을 생활 속에서 지속하고 있는 집단은 어업 생산 집단이라 일부 신종교 외에는 불교계가 유일한 점도 매우 특이한 문화적 현상이라고 할 수 있다.

4대 명절

불교에서는 부처의 일생과 관련된 4대 기념일을 가장 큰 명절로 기리고 있다. 부처의 탄생(부처님 오신 날, 佛生日, 佛誕節, 4월 8일), 출가(出家節, 2월 8일), 성도(成道節, 成道會, 12월 8일), 열반(涅槃節, 涅槃會, 2월 15일)이 그것이다. 그러나 이러한 4대 명절은 한국 불교사에서 거의 봉행한 흔적을 찾기 어렵다. 4대 명절의 불교 행사 관련 기록은 일제강점기 이전까지는 찾아보기 어렵다. 관련 기록이 있더라도 이는 부처의 일생 행적을 기리는 행사로서가 아니라 국왕이나 국가의 안위와 관련된 행사로 설행된 것이었다. 가장 큰 명절인 불탄절도 실제 거의 기려지지 않았다. 고려의 연등회는 4월 8일이 아니라 1월이나 2월 보름에 치러졌으며, 4월 8일 연등도 고려말 이래 불교계가 주도한 것이 아니라 민간에서 사월 초파일이라는 민속으로 성행했던 것이다.

한국 불교계에서 4대 명절이 본격적으로 기려진 것은 일제시기 이후로 보인다. 그러나 일제강점기 4대 명절은 일본 불교식의 법회가, 그것도 양력일에 강제적으로 실행된 탓에 한국 불교에 큰 영향

을 주지는 못했다. 한국 불교에서 4대 명절이 새롭게 중요한 명절로 자리잡은 것은 해방 후, 특히 1970년대 도심 포교당 운동이 활성화된 이후로 보인다. 특히 1975년 불탄절의 공휴일 제정은 4대 명절의 의미를 되새기고, 불교 행사를 활성화시키는 데 결정적인 역할을 했다.

이하에서는 4대 명절의 기원과 설행 방법 등을 정리한다. 다만 연등회와 불탄절 외에는 한국 불교사에서의 기록이 영성하므로 인도, 중국, 일본 등의 사례를 통해 살펴볼 것이다.

1. 불생일

우리나라에서 부처의 생일은 현재 음력 4월 8일로 되어 있다. 이는 『태자서응본기경太子瑞應本起經(上)』, 『수업본기경授業本起經』과 『불소행찬佛所行讚(1)』, 『관세불형상경灌洗佛形像經』 등 각종 대승 경전에 근거하고 있는데, 특히 동북아시아의 여러 나라들이 채택해 왔던 날이다. 인도로 구법행을 한 승려들의 기록에 의하면 인도에서도 10세기 불교 쇠퇴 이전까지 4월 8일에 행상行像 등의 불생일 행사가 있었고, 중국에서는 위진남북조시대와 수·당대에 화려한 불생일 축제가 열렸다는 기록이 많이 남아 있다. 우리나라에서는 고려 중엽 이후에 4월 8일의 불생일 행사 기록이 보인다.

드물게는 2월 8일설도 있는데, 이는 인도력의 춘분과 일치한다고 하나, 실제 세계 불교국에서 거의 지켜지지 않았던 날이다.[1] 한편 빠알리(pâli) 경전을 바탕으로 수행을 하는 지역 즉 스리랑카, 타일랜드, 미얀마 등 동남아 국가에서는 인도력의 둘째 달인 웨삭(Vesaka)월의 보름날, 즉 웨삭 뽀야일을 석가의 탄신일로 지내고 있는데 그 근거는 석가모니의 전생의 설화를 담은 『자아타카』라고 한다. 특히 남방 상좌부권에서 지내는 웨삭 뽀야일은 단순히 석가모니의 탄신일일뿐 아니라 석가모니가 성도와 열반을 동시에 이룬 날

❶ 부처님 오신 날 서울 시청 앞 기념 점
등식 전경
❷ 연등회 회향한마당 대동놀이를 즐기
는 대중들
❸ 행렬등 전시
❹ 연등행렬 연합합창단 연꽃등 행렬
❺ 연등회 회향한마당 태평무 공연

로 여겨져 그 어느 축제보다도 중요한 날이다.

 불생일의 주요 행사 풍속은 인도와 중국 및 일본 공히 행상行像
과 욕불浴佛이었다. 인도에서는 석가의 탄신일에 탄생불(아기 부처
님)을 흰 코끼리나 수레에 태우고 거리를 순회하는 행상行像이나 정
수리에 물을 뿌려 경축하고 복을 비는 욕불浴佛 등이 축제의 주 내
용이었다. 399년에서 410년까지 인도를 다녀온 법현法顯의 『고승

법현전高僧法顯傳』에 의하면 당시 인도의 마갈다(Magadha)국 파련불(Pataliputra)읍에서 매년 4월 8일에 행상行像을 비롯한 탄신 기념 행사를 했으며 이는 전 인도의 풍습이었다고 한다. 또 중앙아시아의 우전국于闐國에도 행상이 있었다고 전하고 있어 이 당시 행상은 불교 전래국의 일반적인 탄신 축제였음을 알 수 있다. 그러나 이러한 행상 풍속은 불교의 고유 행사라기보다는 본디 인도의 힌두교도를 비롯한 대중의 일반 풍습이었다. 초기 불교에서는 불상도 없었고, 더구나 석가의 탄신를 기리는 축제 같은 것은 존재하지 않았다. 아마도 서력 기원 전후한 대승 불교 흥륭기에 대중적 힌두교의 풍속을 받아들이면서 이러한 행사가 시작되었던 것으로 추정된다. 인도에서는 아직도 비쉬누신이나 쉬바신을 안치한 행상이 지역 사회의 축제로서 지속되고 있다. 이 행상은 중국에서도 성행했던 것으로 보인다. 위진남북조 시대나 당·송대의 기록을 보면 행상에 관한 기사가 여럿 산견된다(『三國志』魏書 釋老志, 『法苑珠林』潛遁篇感應緣, 『荊楚歲時記』, 『宋僧史略』行像條 등). 행상은 불교 전래 초기 실크로드를 타고 서역에서 유입되어 일정 기간 성행했던 것으로 보이며, 송대 이후 기록에는 더 이상 보이지 않는다.

행상과 더불어 불탄일의 가장 대표적인 행사로는 욕불浴佛(灌佛)을 들 수 있다. 욕불은 『보요경普曜經』 등에 실린 "오른쪽 허리에서 보살이 나왔을 때 천제범석天帝釋梵이 홀연 내려와 갖가지 향수로 보살을 씻었으며 구룡九龍이 향수로 성존聖尊을 목욕시켰다"는 구룡토수九龍吐水의 전설에 따라 행해졌다. 그러나 이 관불, 혹은 욕불은 반드시 생신에만 하는 것은 아니었으며, 인도에서는 매일 욕불을 행하는 풍습이 있었다고 한다. 중국에서는 남북조 시대부터 비교적 일찍이 행해졌으며, 당·송대에도 비교적 널리 행해졌다. 이는 『칙수백장청규勅修百丈淸規』 등에 불생일에 행하는 관불회의 절차가 전하는 것으로 보아 알 수 있다. 중국에서 불생일의 행사로 이외

에도 부처의 치아사리를 모신 절에서의 불아회佛牙會나 각종 재회齋會와 수계受戒, 그리고 강설講說 등이 있었다.

한편 일본에서는 불교 전래 초기부터 이러한 행상과 관불의 의식이 성행했다고 한다. 기록상 최초의 관불회는 인명천황 7년(840)의 궁중 관불회였다. 이후 관불회는 항례가 되어 가마쿠라[鎌倉], 무로마치[室町] 시대에도 성행하였으며, 도쿠가와[德川] 막부 시대에는 민속과 결합하여 일본 특유의 하나마츠리花祭로[2] 변용되었다. 하나마쯔리는 오늘날도 일본 불교에서 가장 큰 불교 행사로 전승되고 있으며, 일제강점기에는 양력일의 하나마츠리를 우리에게 강요하기도 하였다.

이처럼 인도, 중국, 일본에서 성행한 불탄일의 행상과 욕불의식은 우리의 기록에서는 거의 발견되지 않는다. 중국에서도 송대 이후 기록에는 더 이상 나오지 않는다. 당·송과 활발한 교류를 했던 신라나 고려에서 이를 모를 리 없었을 것이나, 그러한 행사 풍속을 수용하지 않은 이유는 정확하지 않다. 더구나 신라, 고려 시기에는 불탄일 행사 자체가 기록에 보이지 않는다. 연등회와 팔관회 및 각종 대규모 불사가 성행했음에도 정작 불교의 창시자인 부처의 탄신 기념 행사가 보이지 않는 것은 매우 의아스러운 현상이다. 기록의 누락인지, 아니면 다른 특별한 이유가 있는지는 분명하지 않다. 아마도 이는 동북아시아, 특히 중국과 우리나라의 특유한 전제 왕권 사회에서 불교의 생존 포교 전략과 밀접한 관련이 있었을 것이다. 즉 중국이나 우리나라에서 진정으로 불탄일을 기념하는 행사는 극히 적었으며, 천자의 탄신 법회나 진호鎭護 국가 의식이 더 발달했던 것이다. 이에 중국 당·송대의 불교에 대한 오오다니大谷의 다음과 같은 지적은 음미해 볼만한 대목이라 하겠다.

이같은 현상은 귀족 계급에 영합하여 물질적 발전을 꾀하는 당시 불교

교단의 상태를 보여주는 한 예일 것이다.[3]

한국 불교계가 불생일을 제대로 기리기 시작한 것은 1975년 불탄절(부처님 오신 날)의 공휴일 제정 이후로 보인다. 이전 일제강점기에는 사월 초파일의 민속 등놀이마저 다른 공동체 놀이나 풍속과 마찬가지로 일제에 의해 금지되거나 아니면 변질의 길을 걸었다. 특히 1930년대 이후 일제는 일본식 불생일 행사인 하나마츠리를 강요하였으며, 이 과정에서 군대식 제등 행렬의 풍속도 새롭게 자리잡았다. 이러한 제등 행렬이나 관불灌佛의 새로운 일본식 풍속은 해방 후 별다른 불생일 행사 전통을 간직하고 있지 못하던 한국 불교계에서 대표적인 행사로 자리잡았다.

한국 불교계는 기독교의 기독 탄신일이 1949년 공휴일로 지정된 데 대하여 형평성을 요구하여 1975년 석가 탄신일의 공휴일 지정을 얻어내었으나, 불탄일의 행사는 절 주변의 제등提燈 행렬과 사찰에서의 법요식이 전부였다.[4] 그러나 최근에는 이에 대한 반성과 전통에 대한 재해석 및 현대적 축제화의 길을 모색하는 시도가 이어지고 있다. 특히 조계종단의 안정(1994년 조계종 개혁) 이후 본격적인 불탄일 행사의 정비에 나서 최근에는(1996년 이후) 행사 명칭을 '연등 축제'로 바꾸고, 다양한 민속과 현대적 이벤트를 겸한 대중적 축제로 다시 자리매김하기 위해 노력하고 있다.

2. 성도회, 열반회, 출가절

부처가 깨달음을 얻은 성도절(12월 8일), 그리고 부처가 열반에 든 열반절(2월 15일)은 아시아권에서는 크게 중시되지 않은 것으로 보인다. 성도회나 열반회 모두 중국과 한국에 관련 기록이 거의 없는 것으로 보아 불생일에 비해 중시되지 않았고, 전국 대부분의 사찰에서 거행하는 큰 명절은 아니었던 것으로 보인다. 특히 부처가 출

가한 출가절에 대해서는 기념 법회나 행사가 있었다는 기록이 전혀 보이지 않는다.

성도회(12월 8일)는 부처가 보리수 아래에서 깨달음을 얻은 것을 기념하는 법회이다. 중국 당의 백장청규에 근거하여 편찬한 『칙수백장청규勅修百丈淸規』에는 "납월臘月 8일 석가여래의 성도일에 비구중을 이끌고 향화 등촉 다과 진선을 마련하여 공양한다"라고 기재되어 있는데, 이는 중국이나 우리나라를 통틀어 유일한 사료다. 우리나라에서는 관련 사료가 발견되지 않고, 현재는 12월 1일부터 8일까지 석가모니불 정근精勤을 하고 8일 새벽 땅콩죽 등을 먹고, 계를 받지 못한 신도들에게 계를 주기도 한다.

열반회(2월 15일)에 대해서는 『석씨요람釋氏要覽』 「기일忌日」 조에 "2월 15일 부처의 열반일에 천하의 승속이 모두 모여 공양을 한다"라는 기록과 『대당구법순례행기大唐求法巡禮行記』에 등주 적산 법화원에서 "2월 14일에 도속이 모여 밤새 예불을 한다"라는 기록이 있다. 『대당서역기大唐西域記』 등을 보면 인도에서는 "가람 중심에 열반을 상징하는 와불臥佛이 있고, 그를 중심으로 무차대회無遮大會를 설행한다"라고 하여 인도에서 불교가 쇠퇴하기 전에 열반회가 성행했음을 알 수 있다. 열반절에는 법회를 갖고 열반경을 강설하거나 부처의 열반 전의 행장을 모은 『유교경遺敎經』을 읽는 것이 일반적인 모습이었다.

우리나라에서는 열반절과 성도절, 그리고 출가절 모두 관련 기록이 보이지 않으며, 최근 부처의 일생과 연관된 4대 명절을 신행 절기로 삼으면서 새롭게 부상하고 있다.

연등회와 팔관회

신라, 고려를 이어 지속된 연등회와 팔관회는 불교 국가 천여 년을 대표하는 세시 명절이었다. 또한 불교 행사의 외양을 띠었지만, 실제로는 고대의 제천 의례(신년 의례 및 추수 감사제)를 계승하면서 국가적, 혹은 대중적 축제로서 기능하였다. 연등회는 고려조에 가장 성행했으며, 고려 말 이후로는 사월 초파일이라는 명칭으로 민속 명절화하였다. 여기서는 고려조의 연등회만을 다루고, 고려말 조선조의 민속 명절인 사월 초파일은 따로 다루었다.

한편 수륙재는 고려조 설행한 기록이 여럿 보이지만 가장 성행한 시기는 조선초기였다. 수륙재는 고려의 연등회, 팔관회를 국가적으로 계승하여 왕실 중심의 천도 및 치병 의례로 기능하였으며, 국가 제전의 연속선이라는 측면에서 반드시 살펴야 할 대상이다. 그러나 이는 정기적인 세시 풍속이 아니기에 생략한다.

1. 연등회(고려)

본디 연등, 혹은 등놀이는 원시 사회 이래 불을 다루는 기술이 발달하면서 전승되던 고유의 생산 의례이자 놀이였다. 특히 이 놀이는 전등의 발명 이전에는 초롱에 촛불을 켜서 다양하게 장식하는 방법이 좋았다.[5] 등놀이는 삼국시대 불교의 유입과 더불어 불교적 등공양과 결합하여 연등회라는 국가적 행사로 정착되었으며 신라 때에는 주로 정월 보름에 국가적 호국 신앙의 일환으로 황룡사 등에서 거행되었다.

고려 때에는 태조의 훈요십조에 의해 팔관회와 더불어 국가적 행사로 거행되었다. 처음 연등회는 정월 보름에 개최되었으며 이를 상원上元연등이라 했다. 987년(성종 6)부터는 번거롭고 요란스러

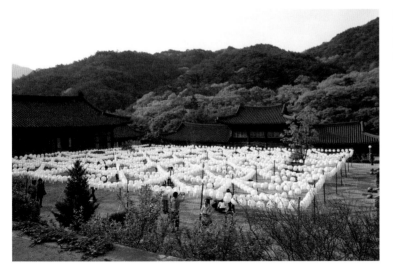

울 뿐 아니라 막대한 경비가 소용된다는 이유로 22년 간 중지되었
으나 1010년(현종 1)에 다시 부활되었다. 이때는 2월 보름에 행사를
치렀는데, 이후 130년간 변함없이 개최되었으며 이월 연등으로 불
리었다. 이후에는 선왕先王의 기일忌日 등의 이유로 정월에 열리기
도 하였으며, 고려말까지 지속되었다. 정월 연등이나 이월 연등 외
에도 사찰의 낙성식이나 왕가의 행사 시에는 거대한 특별 연등회가
개설되기도 하였다.

　이같은 연등회는 소회일小會日과 대회일大會日로 나뉘어 열렸는
데, 소회일에는 임금이 태조의 사당이 있는 봉은사에 가서 참배하
였다. 소회일 다음날 밤에는 대궐 안에 수많은 등을 달고 술과 다과
를 베풀면서 음악과 춤과 연극을 진행하였다. 이런 분위기 속에서
왕과 신하가 다 함께 즐기는 한편 부처와 천지신명을 아울러 즐겁
게 하고 국가의 태평과 왕실의 안녕을 빌었다.[6]

　한편 정월의 연등에 대해 불교적 기원을 부인하는 주장들이 있는
데, 하나는 정월 연등은 중국의 상원 장등上元張燈에서 유래했으며,
연등회가 지닌 새신적賽神的 유풍은 후세의 토속으로서의 풍신제風
神祭(제주의 영등굿 등)로 나타난다고 하는 설[7]이며, 다른 하나는 정월

연등은 상고부터 전해오던 곡령하강일殺靈下降日인 상원에 중국의 상원장등이 겹쳐졌다고 보아 정월 연등 자체가 고유의 농경 세시 풍속이었을 것이라는 주장이다[8]. 그러나 이처럼 불교 관련에 대해 부인하고 고유한 농경이나 중국 풍속의 모방이라는 주장은 각각 일면의 타당성은 있으나 역사적 경과를 무시하고 그 기원에만 집착하는 단점이 있다. 아마도 정월이나 이월 연등은 고대로부터의 한국의 농경 리듬과 연관된 신년 의례, 그리고 국가적으로 지원받던 불교적 신앙 절기 등의 요인이 중첩되어 형성되었을 것이다.[9]

연등은 정월이나 2월 보름에만 행해졌던 것이 아니고, 각종 불사나 법회 시 수시로 행해지던 행사였다. 또한 고려 중후기에는 4월 8일 부처의 생일을 경축하며 연등을 하기도 했으며, 이는 고려후기와 조선시기 사월 초파일의 민속화를 예고하는 것이었다. 그러나 고려 전 기간에 걸쳐 가장 화려하고 성대한 연등 행사는 연례행사였던 정이월의 연등회였다.

2. 팔관회

팔관회는 신라와 고려 시대에 불교적 팔관재계八關齋戒와 민족 고유의 제천 행사가 결합되어 시행된 의식이다. 팔관재계는 속인이 살생, 도둑질, 음행, 거짓말, 음주 등 8가지 죄를 범하지 않도록 엄숙하게 지내는 법회로서 고대 인도의 외도들의 풍습에서 유래되었다고 한다. 불교에서는 이를 수용하여 사미십계와 아라한의 팔사八事로 정착시켜 수행의 날로 삼았으며 이것을 다시 속인의 형편에 맞게 조정한 것이 바로 팔관재계이다.

신라시대의 팔관회는 기록에 모두 4번 나온다. 진흥왕 12년(551)에 고구려에서 온 혜량慧亮법사를 승통으로 모시고 개최한 경우, 진흥왕 33년(572)에 전몰 장병을 위해 베푼 경우, 자장이 황룡사 9층탑을 세운 다음 지냈으리라 추정되는 팔관회(645년 경), 태봉의 궁예

가 미륵 신앙과 결합시켜 개최한 경우(899년)가 그것이다. 이중 진흥왕에 의해 시행된 팔관회는 당시의 각 부족들이 강력히 고집하던 재래의 토속 신앙 및 시월상달의 제천 행사를 흡수한 것으로 불교와 민족 고유의 신앙이 결합한 대표적 사례이다.

고려의 팔관회는 태조가 훈요십조 중 6조에서 연등과 더불어 팔관을 반드시 거행하도록 한 명에 의해 고려시대 내내 거행되었다. 고려 팔관회의 성격은 훈요십조에 "팔관은 천령天靈과 오악五嶽과 명산대천과 용신龍神을 섬긴다"라고 한 데서 드러나듯이 신라의 팔관회에 지리도참설과 조상제의 성격을 가미하여 시행한 국가적 종합 축제였다. 팔관회는 태조 원년부터 11월 중에 시행되었는데, 태조는 팔관회를 '부처를 공양하고 신을 즐겁게 하는 모임'이라고 하였다. 이후 팔관회는 성종 6년(987)부터 22년 간 중지된 것을 빼고는 연중행사로 성대하게 행해졌다. 팔관회는 왕실의 초상이나 월식, 동지 등의 경우 일정을 조정한 극소수의 사례 말고는 중동仲冬인 11월 15일에 개경에서 여는 것이 원칙이었으며, 10월 15일에는 서경(평양)에서 열렸다.

또 덕종(1034년) 때부터는 대회 전날인 소회일小會日에 왕이 개경 십찰 중 수사찰인 법왕사法王寺에 가 예불하는 것이 관례가 되었다. 당일인 대회일에는 궁중에서 사선악부四仙樂部의 가무를 비롯하여 다양한 문화 행사를 개최하였으며, 각 지방 호족들이나 여진족 등의 인사를 받기도 하였다. 이에 팔관회는 다양한 문물 교역의 장이 되기도 하였다.

재일과 재공양

1. 재일齋日

한국 불교는 이상에서 서술한 것처럼 부처의 일생 행적과 연관된 4대 명절은 그다지 중시하지 않았다. 오히려 불교의 행사 풍속은 월별 풍속이 아니라 매월 정기적으로 지내는 재일 행사나 법회 및 각종의 재공양齋供養을 살펴보아야 잘 알 수 있다. 한국 불교에서 현재까지 가장 잘 지켜지고 있는 재일은 매월 18일의 지장재일과 24일의 관음재일이다. 관음과 지장보살은 아미타불과 더불어 현대에까지 신앙되고 있는 대표적인 불보살이다. 또한 초하루와 보름의 법회는 한국 불교를 특징짓고 있는 정기 법회이다.

『지장보살본원경地藏菩薩本願經』이나 『시왕경十王經』 등에 의하면 매달 1일은 정광불, 8일은 약사여래, 14일은 보현보살, 15일은 아미타불, 18일은 지장보살, 23일은 대세지보살, 24일은 관음보살, 28일은 비로자나불, 29일은 약왕보살, 30일은 석가여래의 재일이다. 이런 재일에는 해당 불보살의 명호를 부르면서 그 가르침과 원력願力을 되새기고 공양을 올린다. 재일에는 살생, 도둑질, 음행, 거짓말, 음주를 금하고五戒, 꽃이나 향으로 몸을 가꾸거나 노래와 춤을 추지 않으며, 높고 넓은 평상에 뽐내는 자세로 앉지 않으며, 오전에만 한끼를 먹으며 먹는 때가 아니면 밥을 먹지 않는다. 이를 팔재계八齋戒, 또는 팔관계八關戒라 한다.

2. 재공양

재공양은 본디 수행자에 대한 음식 대접과 그로 인한 공덕에서 비롯된 것이지만, 불교적 천당·지옥 세계를 접한 대중들에 의해 지옥고를 면하고 극락왕생하고자 하는 목적 의례의 체계로 전화되었

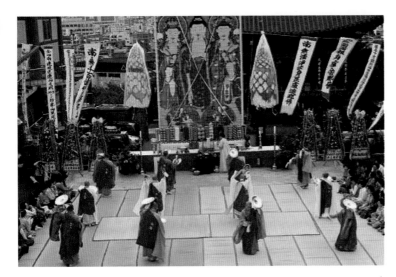
영산재 봉선사

다. 특히 관혼상제 등 유교적 가례에 현세적 의례 행위의 헤게모니를 내어준 조선중기 이후 이 재공양은 불교가 종교로서 기능할 수 있는 유일한 방도였고, 이를 통해서만 불교의 현실적인 생존이 가능하게 되었다. 또 이 과정에서 전통적인 조상 숭배 의식과 결합하여 칠세七世 부모의 왕생을 기원하는 재공양이 더욱 정교하게 발달되었다.

이러한 왕생 신앙과 기원에서 비롯된 다양한 의례 행위는 현재까지도 사찰의 가장 중요한 행사로 지속되고 있다. 이는 조상님 왕생을 기원하는 의례가 사십구재, 백일재, 소상, 대상 등 상례 체계뿐 아니라 지장재, 우란분재 등 정기적인 의례, 그리고 비정기적인 영산재靈山齋 등의 천도재薦度齋에 이르기까지 다양하게 시행되고 있는 것으로도 여실하게 알 수 있다. 또한 뭍과 수중의 여러 고혼을 천도하기 위한 수륙재水陸齋나 노인들의 왕생극락을 빌며 미리 공덕을 닦는 예수재預修齋 등도 있어 사후 세계와 관련하여 매우 다양한 의례가 있음을 잘 알 수 있다.

이러한 여러 의례 행위 중 가장 발달된 의식은 영산재와 수륙재 및 예수재 등이라고 할 수 있다. 다른 의식들은 일반 승려들이 평범

한 염불로 집전할 수 있지만, 이들 의식은 규모가 매우 클뿐 아니라 전문적인 범패梵唄와 작법作法의 능력을 갖춘 어장魚丈들만이 집전할 수 있기 때문이다. 이중 영산재는 가장 대표적인 천도재로서 부처가 법화경을 설하던 영축산靈鷲山에서의 법회를 의식적으로 재현한 것이다. 즉 영산법회 시의 불보살과 신장들에게 공양드리는 의식이라고 할 수 있다. 이 영산재보다 규모가 작은 전문적인 불공의례로서는 시왕각배十王各拜와 상주권공常住勸供이 있다. 영산재는 국가지정 무형문화재 50호로 지정되어 해마다 단오에 태고종 봉원사에서 정기적으로 설행되고 있어 새로운 불교 세시 명절로 자리잡아가고 있다.

이들 불공을 포함하여 대개의 천도재는 기본적으로 불보살을 가마에 모시고 도량으로 모시는 시련侍輦, 천도 대상인 영가들을 대접하는 대령對靈, 영가들의 생전 탐진치 삼독을 씻어내는 관욕灌浴, 도량의 옹호를 신장들에게 청하는 신중작법神衆作法, 불보살님에 대한 공양의식인 불공佛供, 영가들과 유무주고혼들의 시장을 면케 하는 시식施食, 불보살과 영가들을 배웅하는 봉송奉送의 순으로 진행된다. 이중 불공의 규모에 따라 천도재의 격이 달라지는데, 예전에는 상주권공은 보통 하루, 각배는 이틀, 영산은 사흘 간 진행되었다고 한다. 권공이든, 각배든, 영산이든 재를 의뢰하는 설재자設齋者의 목적에 따라 국태민안, 집안의 재수발복, 조상님의 왕생극락 등이 축원 내용에 포함된다. 또한 불교 의식을 포함한 모든 불교 행사는 불공의 공덕을 자신의 가정이나 조상뿐 아니라 모든 유무정有無情 생명과 무주고혼無主孤魂 및 나라에 두루 회향하는 대승 정신을 구조화하고 있기 때문에 불교 의식을 단순히 설재자의 기원에 따라 구별하는 것은 비불교적이라고도 할 수 있다.

한편 수륙재나 생전예수재生前豫修齋 등도 어장들에 의해 집전되는 대규모의 재공양으로 앞의 영산재와 더불어 한국 불교의 대표적

인 의례라고 할 수 있다. 수륙재는 중국 수나라 양무제가 처음 수륙재 의문儀文을 지어 뭍과 물의 고혼들을 천도했다는 기원을 갖고 있는데, 우리나라에서는 신라 이래로 국가적 의례로서 지속적으로 시행되었다. 그러나 불교가 피폐하던 조선중기 이래 국가 의례로서는 맥이 끊어졌고, 민간에서 토속적인 용왕제와 결합되어 수륙용왕제 등의 형태로 전승되고 있다. 이 때문에 수륙재를 수중왕인 용왕과 연결하여 강이나 바다에서 지내는 의례로 잘못 이해하는 경향이 생긴 것이다.

그러나 수륙재는 기본적으로 국가적 위난을 극복하려는 호국적 흐름, 왕실의 안녕이나 치병을 위한 의례, 전왕조(고려)의 희생자들을 위로하고 천도를 기원하는 천도의례 등 성격이 복잡한 의례로서 단순히 '물'과 관련된 불교 의례는 아니다. 단 수륙재가 이처럼 국가적 규모로 재가 진행될 때는 반드시 무차법회無遮法會라 하여 승려에 대한 공양[飯僧]에 그치는 것이 아니라 도성 내외의 빈민과 대중에게 차별없이 공양하는 백성 위무의 잔치 성격도 겸하고 있었다. 최근 불교계에서 규모 큰 행사를 치를 때 곧잘 국행國行 수륙재 등을 표방하는 것은 이들 재가 왕실의 의뢰에 의해 국가적 규모로 진행되었던 것이기 때문에 자신들 행사의 국가적 성격을 강조하려는 것이 아닌가 싶다.

불교의 제사

불교는 깨달음의 종교다. 육도 윤회의 틀 내에서도 최상의 삶인 천상의 풍요로운 삶마저 마다하고 열반적정의 세계에 드는 것을 최상의 경지로 여기는 종교다. 그러나 대중의 실질적인 삶과 마주쳐 그를 부처의 가르침으로 인도하기 위해 부처 당시의 차제설법次第

說法이나 이후 대승기의 다양한 방편설方便說이 발달한다. 불보살 신앙이나 신중 신앙 등이 그것이며, 천당지옥설 또한 그러하다. 욕계, 색계, 무색계 삼계설이나 『구사론俱舍論』 등에서 보이는 불교적 세계구성은 인과업보설과 더불어 대중을 향상시키기 위해 정교하게 꾸며진 방편설에 다름 아니다.

불교의 기본적인 성격은 대중의 일상사와 그 중요 마디(결절점)마다에 시행되는 의례에 대해 소홀하게 만들었다. 소위 평생 의례平生儀禮(life cycle ceremony)나 세시 의례歲時儀禮는 불교의 공식적인 의례 체계 내에서는 거의 보이지 않는다. 그러나 인도뿐 아니라 이후 세계로의 포교 과정에서, 특히 동북아시아로의 포교 과정에서 이는 심각한 갈등을 일으키게 된다. 동북아시아 문명은 일찍이 중앙집권 세력이 형성되어 국가 의식을 정교하게 발달시켰고, 동시에 가족 공동체가 수행하는 제사 체계도 정비하였다. 이들 국가나 가족 공동체가 치르는 의식의 핵심은 시조 및 조상에 대한 공경 의례恭敬儀禮였다. 조상 숭배 의식과 그에 따른 의례의 정비는 동북아시아 각국의 가장 큰 특징이었다. 이에 따라 불교는 유입 당시부터 이러한 조상 숭배 의식과 부딪치며 나름의 방안을 모색하지 않으면 안 되었다.

불교는 유입 당시부터 특히 국가나 왕실과 관련된 의식의 정비에 힘을 쏟았으며, 조상 숭배와 관련해서는 『우란분경』이나 『목련경』 및 『지장경』 등에 기초하여 조상 천도 의식을 발달시켰다. 그러나 이는 사찰에서 승려들이 집전하는 천도 의식일 뿐 가정 공동체 내에서 행해지는 가정 의례, 즉 가례家禮의 불교화에까지 이르지는 못하였다. 이미 동북아시아에서는 민간 의식 및 유교식으로 가례를 치르고 있었고, 불교 또한 가례에 해당되는 의식을 발달시키지 못한 때문이었다.

전통 사회에서 제례는 지배 계급의 전유물이었다. 신라·고려조

에는 국가 차원으로 신궁神宮이나 시조묘始祖廟에서 국가 시조에 대한 제사를 거행하는 한편 기신제忌辰祭 등의 불교식 제사를 지냈고, 귀족이나 권문 세족들은 때로는 유교식 제사나 불교식 제사薦度施食儀를 겸용하였다. 이는 고려나 조선 초 윤회 봉사輪廻奉祀와 제사 상속의 기록이 있고, 그들이 사찰에서 제사를 모셨다는 기록이 있는 것으로 보아 잘 알 수 있다.

신라나 고려 시기의 의례 구조는 각종 불교 의식 외에 도교의 초재醮齋나 유교의 사전 체제祀典體制 및 각종 민간 의례로 구성되어 있어 매우 복합적이다. 이중에서 가정에서의 제사는 가례에 해당되며, 국가적인 규정이 미흡했다. 가례로서의 유교식 제사가 설행되는 것은 고려 말 성리학과 그 가례 규범이 도입되면서부터일 것이다. 소위 주자가례의 유입에 따라 가례가 정비되고 그 절차가 상세하게 규정되기 시작한 것이다. 관혼상제의 가례 중 가장 비중이 큰 것은 상례와 제례였다. 이중에서도 유교적 조상 숭배와 직접적으로 연관된 제사는 일상적인 예법이었기에 일차적인 정비 대상이었다. 이에 조선 초에서 16세기 초중엽까지 제례서가 예학자들에 의해서 먼저 정비되었고, 이에 따라 사대부 가문에 사당이 설치되고 그를

기준으로 한 제사례가 널리 시행되었다. 상례는 가례 중 가장 큰 대사였으나 일상적인 것이 아니었기에 제례보다 뒤늦은 16세기 중후반부터 17세기에 걸쳐 정비되었다. 이는 재지사족들의 경제적 기반이 확충되면서 상례에 소요되는 경비를 감당할 수 있게 된 사정과 무관하지 않다. 이러한 상제례는 17세기 이후 널리 확산되다가 18세기 중엽 이후 민촌의 상민 가정에까지 확산되었고, 이러한 유교식 상제례는 『사례편람』의 유행과 더불어 오늘에까지 이어지고 있는 것이다.

제례 혹은 제사祭祀라는 용어는 기본적으로 불교 용어가 아니다. 불교에서는 시식의施食儀, 그것도 아귀지옥에 빠진 중생에 대한 배품의 공양의례가 중심을 이룬다. 또한 이는 단지 한 가정 조상의 천도에 머물지 않고, 승려들에 대한 공양의 공덕 및 뭇 중생의 천도라는 회향공덕回向功德의 대승적 구조로 발달되었다. 따라서 불교식 가정 제사라는 개념은 이전에는 존재하지 않았다. 최근 유교식 혹은 전통 예식으로 진행하던 가정 제사를 뜻있는 불자들이 불교식으로 하고자 하는 열망이 확산되면서 새로운 모델이 생겨나고 있는데, 이는 전혀 새로운 것이다.

그러나 불교식 가정 제사가 불교식인 한 기본적인 시식의의 틀에서 벗어날 수 없는 것이고, 당연히 전통적인 시식의의 절차를 현대적으로 변용하고 그를 약례화略禮化하는 경향을 보이고 있다. 오늘날 실행되는 시식에는 관음 시식觀音施食, 화엄 시식華嚴施食, 상용 영반常用靈飯, 종사 영반宗師靈飯, 구병 시식救病施食 등이 있는데, 절에서 하는 기제사 의식은 보통 상용 영반으로 진행한다.

상용 영반의 기본 구조는 거불擧佛(아미타불, 관음보살, 인로왕보살) → 창혼唱魂 → 착어着語 → 영가청靈駕請(孤魂請) → 수위안좌진언受位安座眞言 → 다게茶偈 → 진반進飯 → 사대진언四大眞言 → 정근精勤, 장엄염불莊嚴念佛 → 봉송奉送(安過)인데, 이러한 절차는 승려의 집

전을 전제로 하기 때문에 가정 제례에 그대로 적용할 수 없는 것이다. 따라서 가정 내 제주가 주도하는, 혹은 가정 구성원 모두가 동참하는 절차를 따로 마련할 수밖에 없다. 최근 불교계에서는 불교 상제례연구위원회를 구성하여 새로운 가정 제사 모델을 개발하고 있다.

불교의 주요 월별 풍속

불교의 주요 세시 명절이나 월중 정기 의례(재회) 및 수시로 설행되는 각종 재공양과 불교식 제사 등을 살펴보았다. 이들은 때로는 순수한 불교 의례의 형태로 때로는 동아시아의 특수한 사회 제도나 권력 구조 및 민간 풍속과 결합한 형태로 집전되었다. 그러나 불교가 한국 사회에 토착화한 확실한 증거는 월별 세시 풍속을 자연스럽게 받아들여 나름의 민속 불교를 정착시킨 데서 잘 드러난다.

이하에서는 불교의 월별 세시 풍속을 정리해본다. 그러나 이러한 민속 불교는 그 역사적 형성 시기가 거의 기록으로 남아 있지 않고 관행으로 전승되어왔기 때문에 현대의 현장 민속지적 접근에 의존할 수밖에 없는 한계를 안고 있다.

1. 정월

정월은 민속의 태반이 몰려 있는 최대의 명절인데, 이는 정월이 새해의 풍요와 안정을 희구하는 새로운 출발의 시기이면서 동시에 다가올 농사일을 준비하는 시기이기 때문이다.

이 시기는 한참 동안거冬安居가 진행되는 때라 선종 사찰에서는 특별한 행사가 없다. 그러나 선방이나 강원 등의 큰 절에서는 여러 승려들이 함께 통알通謁이라는 독특한 신년 행사를 치른다. 통알은

사찰의 큰방에 승려 대중이 모여 서로 마주보고 인례자引禮者의 선창에 따라 복창하고 함께 삼배하는 의식이다. 이를 세알삼배歲謁三拜라 한다. 인례자는 복청대중伏請大衆 일대교주一代教主 석가세존전釋迦世尊前으로부터 시작하여 불법승과 각종 신중, 그리고 여러 조상님과 무주고혼에 이르기까지 선창한다. 마지막으로 '동주도반 합원대중전同住道伴 合院大衆前'하고 모두 함께 삼배한 다음, 사찰의 노소 승려가 순서에 따라 삼배를 하고 마지막으로 단월檀越(신도)의 세배를 받는다. 이어 상단에 불공하고 절에 공덕이 있는 영가와 일체애혼영가를 위한 시식施食(혹은 茶禮)을 베푼다. 최근에는 큰절에서의 통알의식을 도심 포교당이나 소규모 사찰에서도 신도들과 더불어 행하는 경향이 증대하고 있다. 절에서 승려들만이 하던 불교식 집단 세배가 신도 대중과 함께 하는 새로운 풍속으로 자리잡고 있는 것이다.

『동국세시기』나 『열양잡기』 등에는 정초의 법고나 승병에 대한 기록이 나온다.

승려가 북을 메고 시가로 들어와 치는 것을 법고法鼓라 한다. 모연문을 펴놓고 바라를 울리고 염불을 하면 다투어 돈을 던진다. 절 떡을 먹으면 마마에 좋으므로 절떡 하나에 속가의 떡 두 개를 바꾼다. 이런 풍속은 도성출입 금지 후 도성 밖에나 남았다. 상좌들이 도성 내 오부에서 재미齋米를 얻기 위해 소리를 하면 쌀을 퍼준다. 이는 복을 빌기 위함이다.

이 기록은 조선 중후기 불교의 탁발托鉢을 설명하는 것으로 바라춤을 추고 화청 가락으로 염불하는 모습을 달리 표현한 것이다. 그러나 이러한 탁발은 정초에 국한한 것은 아니었다. 최근 조계종 등 불교 종단에서는 가짜 승려들의 문제와 승려 위신 저하 등을 이유로 탁발을 금지하고 있다.

한 해, 사계절에 담긴 우리 풍속

또 연말연시에 절에서는 절 입구의 서낭이나 장승 앞에서 승려들
이 원앙재(연말)나 성황제(연초)를 지내기도 했는데, 이는 기본적으
로 질병을 막고 절의 융성을 기원하면서 동시에 절의 노장 승려와
젊은 승려 사이의 갈등을 해소하면서 정진을 약속하는 의식이었다
고 한다(경기도 양주 봉선사 월운스님, 1987). 이는 민간의 풍속을 받아들
여 사찰의 세시 풍속으로 삼은 대표적 사례이다.

이외에 일반 사찰에서는 나름대로 새해의 의미를 신도나 지역대
중과 더불어 되새겨보는 행사가 적지 않았던 것 같다. 한 예로 정초
의 대표적 민속인 마을굿洞祭에 승려들이 제관으로 참여한 경우가
많았던 것으로 추정된다. 오늘날에도 전북 부안군 산내면 석포리
내소사 아래 입석마을의 당산제에 내소사 주지가 제관으로 참여하
는 것은 대표적 사례이다. 내소사 앞마당과 입구 앞에는 할아버지
당과 할머니당(이들은 巨木이다)이 있는데, 해마다 정월 보름에는 마
을 주민들이 이 앞에서 당산제를 지낸다. 그런데 내소사 주지가 할
아버지당 앞에서의 제에 제관으로 참여하고, 이어 할머니당에 제사
지낸 다음 주민들과 같이 음복을 한다(1988년 대보름, 필자 답사). 이 마
을굿의 목적은 마을과 절에 모두 길운이 깃들기를 기원하는 것인

데, 불교가 민중의 습속에 자연스럽게 참석하고 그를 수용한 본보기라 할 수 있다.

이처럼 현재에도 각 사찰 앞이나 경내에는 장승이나 서낭당, 당산(거목), 국사당 등이 많이 남아 있어 사찰 주변 사하촌이나 인근 마을 주민들이 정기적으로 제를 지내는 경우가 적지 않으며, 사찰 승려가 참여하는 경우도 많았을 것으로 추정된다.[10] 최근에는 개발 과정에서 사라진 마을굿을 재현하는 사례가 늘고 있기도 하다. 계룡산 갑사의 괴목대제를 갑사 주지가 주재하거나, 전남 해남 군내 마을 당제를 주민들의 요청에 따라 미황사 주지가 제를 지내는 것이 그것이다.

한편 최근에는 신년 정초에 초하루에서 사흘까지(혹은 7일까지) 일 년 동안의 행운을 비는 신중기도神衆祈禱가 선방이 있는 경우에는 결제 대중 승려들과 더불어, 그리고 일반 사찰에서는 신도들의 동참 하에 이루어지기도 한다. 이러한 여러 사례는 특별한 신년 의례가 없는 불교에서 대중의 신년 행사를 갈구하는 소망에 부응한 것이라 하겠다. 또 대보름에는 삼사三寺 순례를 겸한 대규모 방생放生도 일반화하고 있다. 대개 정월에 해당하는 입춘에는 입춘 불공을 하고 이어 절에서는 신도들에게 입춘 부적을 나눠주는 경우도 많다.

2. 사월 초파일

사월 초파일의 연등 행사에 관해서는 고려 의종(1147~1170) 때 내시였던 백선연白善淵이 관세음보살의 화상을 만들어 모시고 수많은 등을 달아 불덕을 찬양하였다는 기록이 최초이다. 이후 고종 32년(1245)에 당시의 집권자였던 최우가 불탄일을 경축하며 연등을 하고 각종 놀이를 했다고 하며, 공민왕은 사월 초파일 연등 때 어린이들을 궁중으로 불러 민간에서 성행하던 호기呼旗놀이를 하게 했

다고 한다. 호기놀이란 초파일이 가까와지면 어린이들이 사월 초파일 연등에 쓸 비용이나 재료를 얻기 위해 종이를 오려 만든 기를 장대에 메고 떼를 지어 두루 거리를 누비고 다니는 풍습으로 초파일 행사의 대중성을 증명해준다.[11]

그러나 사월 초파일이 보다 본격적인 민간의 명절로 된 것은 오히려 억불의 조선시대였다. 조선시대에는 큰 도시나 장시의 상인들이 중심이 되어 대규모 연등 행사를 벌이곤 했는데, 이를 보고 즐기는 것을 관등觀燈놀이라 했다. 왕실이 중심이 된 고려 시대의 연등이 정월이나 이월에 행해진 것과 달리 민간에서 부처님 탄신일과 결합되어 사월 초파일에 행해진 것은 이 시기가 힘든 농사일에서 한숨 돌리고나서 도시나 장시에 나와 여름 차비를 하거나 구경을 하기에 적당한 시기였던 때문으로 짐작된다. 초파일의 민속 행사를 단순히 부인네들 중심의 연등 행사로서 농경 세시와 별 관계가 없고, 농부들에게는 단지 '노는 날'로 통할 뿐이라는 주장도 있다.[12]

조선시대에는 초파일 등놀이가 서울, 개성, 평양 등 유명한 옛 도읍과 황해도 평산과 신천, 경기도 수원, 충청도 논산 등에서 대단한 성황을 이루었다. 이러한 대도시에서의 연등 행사를 보는 것은 대개의 지방민들에게는 평생의 소원이어서 관등에 얽힌 효도 설화는 현재까지도 많이 전해지고 있다. 등은 각종 동식물의 형상을 본떠 만든 등 외에도 일월등, 종등, 북등, 칠성등, 오행등 등 다양한 종류가 있었으며, 수복, 태평, 만세와 같은 글씨를 써 넣기도 하였다. 또 등 안에 빙빙 돌아가는 장치를 만든 다음 개나 매 등이 사슴이나 노루 꿩 등을 쫓는 모습을 종이로 오려서 그에 붙이면 바람결에 그 모습이 그림자로 비쳐 나오는 영등影燈놀이도 성행하였다. 평양에서는 종로거리가 불꽃바다를 이루었고, 모란봉이 등산燈山으로 변하였으며 대동강은 방석불로 장식한 배가 강물과 어울려 그림과 같이 아름다왔다고 한다.[13]

이같은 민속 명절로서의 사월 초파일 행사는 일제강점기에 금압
되고, 일본식 양력 초파일 행사인 하나마츠리가 강제되면서 그 명
맥이 거의 끊어졌다. 그러나 억압에도 불구하고 음력 사월 초파일
에 목련존자 등 현대적 창작 연극이나 전승되던 그림자극인 망석중
놀이를 공연하는 등 초파일의 축제 분위기가 완전히 끊어지지는 않
았다. 해방 후에는 단순한 법요식과 제등 행렬 등에 머물다가 1990
년대 이후 '연등 축제'라는 명칭으로 사월 초파일을 현대의 대중적
축제로 거듭나게 하려는 노력이 이어지고 있다.

3. 백중(우란분절)

해마다 7월 15일이면 어느 절에서나 우란분재盂蘭盆齋를 지낸다.
우란분재는 『우란분경』에 "목련존자가 그 어머니를 아귀도에서 구
하기 위해 부처의 가르침을 받아 7월 15일 안거자자일安居自恣日에
여러 가지 음식, 과일, 등과 초 등 공양구를 갖추어 여러 승려들을
위해 공양을 베푼" 유래에 따라 매년 음력 7월 15일에 지옥과 아
귀보를 받는 중생은 물론 현세의 부모와 7세의 부모를 위해 올리는
불사를 뜻한다.

우란분절은 부처의 일생과 관련된 4대 명절과 더불어 당당히 불
교계 5대 명절의 반열에 들어 있다. 이는 불교 세시에서 매우 이례
적인 것으로 우란분절의 의미와 위상에 대해 다시금 생각하게 한다.
즉 유교가 중심적 이념으로 자리잡고 있는 동북아 문화권에서 부모
님에 대한 효도와 조상 천도가 지니는 의미가 남다른 것이다.

우란분절의 소의경전이라 할 만한 『우란분경』은 범문 원전은 없
고 서진 축법호 역의 『불설우란분경佛說盂蘭盆經』과 기타 역자를 알
수 없는 『불설보은봉분경佛說報恩奉盆經』 등이 전한다. 700여 자의
짧은 경전이다. 우란분의 원어는 ullambana로 avalambana(거꾸로
매달림)의 속어형일 것으로 추정된다. 이에 도현倒懸이나 구도현救倒

懸이라 의역되며, 오람바나烏藍婆拏 등으로 음사되기도 한다. 『현응음의玄應音義』에는 "외서外書에는 선망죄先亡罪라는 것이 있는데, 가문이나 후사를 잇지 못할 때 인간이 신에게 제사하여 도움을 청하지 않는다면 곧 귀신이 사는 곳에 떨어져 거꾸로 매달리는 고통을 받는다고 말하는데, 부처님도 이러한 세속에 따라 제의祭儀를 세워…"라고 되어 있다. 여기서 외서란 마하바라타나 마누법전의 해당 장을 가리키는 것으로 추정되는데, 이로 미루어 우란분경

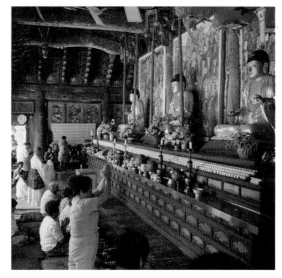

우란분재
충남 논산 쌍계사
ⓒ 황현만

의 핵심 내용은 인도에서 작성되고, 후에 중국인이 이에 가필하여 오늘의 모습으로 전해진 것으로 추정된다.

인도에서 이 우란분재가 설행되었던가는 분명하지 않다. 다만 인도에서는 지옥에 떨어진 부모를 공양하면 자신의 사후에 그 일체의 공덕을 받는다는 속신은 있었다. 이러한 사고 방식이 중국의 효친 관념과 결합하여 돌아가신 부모의 천도 법회로서 특히 발전했던 것으로 보인다. 일찍이 남북조 시대에도 우란분회가 설행된 것은 "중원일中元日에는 승니僧尼·도사道士·속인俗人들이 모두 분盆을 만들어 이것을 절에 바친다"는 『형초세시기』 등의 기록으로 알 수 있다. 그러나 중국에서 우란분회가 가장 성행했던 것은 당대이다. 당 고종 때 펴낸 『법원주림法苑珠林』이란 책의 「헌불부獻佛部」에 보면 우란분회에서 불승에게 바칠 시물施物에 대한 문답이 나오고, 이어 매년 국가에서 우란분회를 위해 공양물과 악인樂人을 보냈다고 한다. 이때 공양물은 각종 진귀한 음식과 기기묘묘한 세공물들로서 그 성대함이 대단한 구경거리였다고 한다.

이러한 우란분재는 중국의 민속 명절인 중원(7월 15일)의 각종 놀

이와 결합된 민속 행사이기도 했다. 중국 도교나 민간세시에서는 3원일元日(1·7·10월의 15일)에 천상선관天上仙官이 인간 세상에 숨어들어 개개인의 선악을 기록해 간다고 하여 밤을 세워 노는 풍속이 있는데, 우란분재가 이와 결합된 것이다. 절에서는 민속 명절과 결합하여 각종 진기하고 특이한 물건이나 장식물을 진열해놓고 백가지 놀이를 놀았다고 한다.

우리나라에서 『우란분경』이 언제 전해졌고, 우란분회가 언제부터 설행되었는지는 분명하지 않다. 분명한 것으로는 주로 왕실의 불교 행사를 많이 기록한 『고려사』를 통해 예종(2회), 의종(1회), 충렬왕(3회), 충선왕(1회), 공민왕(1회) 등 10회 이내의 우란분재가 있었던 것을 알 수 있다. 그러나 중국과 같이 재를 지낸 절차나 과정에 대한 상세한 기록이 없기 때문에 그 내용을 정확히 파악할 수가 없다. 더구나 민간에서도 우란분재가 설행되었는지는 전혀 알 길이 없다.

우리나라에서 우란분재가 성행한 것은 오히려 억불의 조선시대에 들어와서로 보아 틀림없을 것이다. 이는 조선시대에 성리학과 주자가례의 도입으로 이전에 비해 조상 숭배가 크게 발전했고, 더구나 유학자들에 의해 불교가 조상을 모르는 종교로 매도되고 있던 상황으로 보아도 짐작할 수 있다. 즉 조선의 승려들은 유학자들의 비난에 맞서서 불교 경전 중 조상 숭배를 강조하는 데 가장 알맞은 『부모은중경』이나 『우란분경』을 많이 펴내는 한편 유교의 『오륜행실도』 등과 유사한 『부모은중경』 변상도變相圖나 『목련경』 류의 경전을 대거 보급했던 것이다.

또 한가지 조선시대에 우란분재가 크게 성행했던 까닭으로는 중국에서 중원과 우란분회가 결합한 예에서 파악할 수 있다. 즉 7월 15일 백중이라는 민속 명절과의 시기적 일치라 하겠다. 백중은 민간에서 고된 농사를 끝내고 벌이는 7월의 세시 명절로 세벌김매기

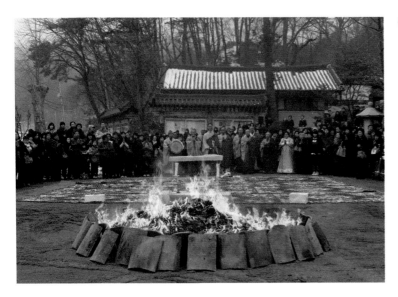

인 만두레를 끝낸 다음 벌이는 농민 및 머슴들의 대동굿으로서 농
촌에서 일하던 사람들의 최대의 축제일이었다. 백중은 한자로는 세
서연洗鋤宴 등으로 적었는데, 이는 호미씻이를 한자로 표기한 것에
불과하다. 또 이 백중은 농민들이 힘든 농사를 마무리짓고 발 뒤꿈
치를 깨끗이 씻는다 하여 백종白踵이라 부르기도 하였다.

『용재총화』에는 이처럼 불교와 민속이 결합된 백중 풍습에 대
해 "7월 15일을 일반에서는 백종百種이라 하는 바, 승가僧家에서는
백종百種의 화과花果를 준비하여 우란분회를 설행設行한다. 서울의
비구니 사찰에는 부녀들이 운집하여 망친亡親의 영靈에 제사를 지
내며, 이날은 통금이 누그러진다.…(속가의 제사와 같이 전날 밤이 아닌)
7월 15일 (달밤에) 서울의 부녀자들은 불사佛寺에 머물러 영패靈牌
를 설치하고 향을 올려 공양한 뒤 제사가 마치면 패를 태우는 바,
농부와 목자牧者 등도 휴식한 채 이날을 즐긴다"고 기록되어 있다.

한편 이 절기의 다양한 명칭은 불교와 민속의 결합을 단적으로
보여주고 있어 흥미롭다. 불교에서는 이 날을 공식적으로는 우란분
절이라 하면서도 일반적으로는 백중이라 하는데, 이는 7월 15일이

예수재 용광사

하안거 해제일이고 이 날 여러 승려들百衆이 모여 대중 앞에서 깨
달음을 토로한다白衆 하여 그렇게 부르는 것이다. 한편 우란분절의
조상 천도와 연관시키면서 수많은(백 가지) 음식이나 과일百種을 마
련하여 고통 속에 빠져 있는 넋을 구제한다고 하여 백종魄縱이라고
부르기도 하였다.

4. 입춘과 동지의 불공

불가에서는 입춘에 입춘 불공을 올린다. 본래 불가의 행사는 아
니지만, 한 해의 첫 시기에 연중의 길복을 비는 대중의 소망에 부응
하기 위해 조선중기 이후 성행한 것으로 보인다. 정조 때에는『부
모은중경』의 "나무 사만다 못다남 옴 아아나 사바하"라는 진언을
인쇄해 나누어주었고, 이를 문설주에 붙여 재앙소멸과 만복도래를
기원한 것은 입춘과 불교의 관계를 잘 보여주고 있다. 절에서는 이
날 사시 불공을 마치고 삼재 풀이를 한다. 쌀 한 말, 밥 세 그릇, 내
의 한 벌, 백지 한 권, 삼재 부적과 각종 부적 등을 중단中壇에 올리
고 법주스님이『육모적살경』과『불설삼재경』을 읽고 축원한다. 이
후 헌식과 소지를 하면 삼재 풀이가 끝나는데, 삼재 부적 외에는 모

두 태운다. 신도들은 삼재 부적을 갖고 가서 집 문설주에 붙인다.

불가에서는 동지에도 불공을 올린다. 아침 예불 시에 각 단壇에 팥죽을 올리고, 사시 불공을 마친 다음 신도들과 팥죽을 나누어 먹는다. 한편 민가에서는 애동지에는 아이에게 좋지 않다고 하여 팥죽을 쓰지 않고 대신 팥떡을 해먹는다. 그러나 절에서는 애동지임에도 그에 구애받지 않고 팥죽을 쑤므로, 민가에서는 절에서 팥죽을 얻어먹는 풍속이 있다. 동지 팥죽 한 그릇에 나이 한 살 더 먹는다는 설은 동지를 설로 여기기 때문이다.

5. 윤달의 생전예수재生前豫修齋

윤달에 지내는 생전예수재는 예수시왕생칠재豫修十王生七齋라고도 하는데, 흔히 줄여서 예수재라고 한다. 예수재는 죽은 후에 행할 불사를 생전에 미리 닦는 것으로, 사부 대중들이 이 몸의 무상함을 알고 부지런히 닦아 보리과를 행하려면 죽기 전에 삼칠三七일을 미리 닦되 등을 켜고 번幡을 달아 승려들을 청하여 공양의 복업을 지음으로써 무량한 복을 얻고 소원대로 불과佛果를 얻는다고 하여 지내는 재공양이다. 이 예수재의 설단設壇은 기본적으로 아홉단이다. 일반적으로 전각의 구성이나 의식 시의 설단은 상佛菩薩, 중神衆, 하靈駕 삼단으로 각각 불보살상과 후불탱화, 신중탱화, 감로탱甘露幀 및 위패 등으로 장엄된다. 그러나 예수재의 설단은 이와 달리 상중하 삼단을 또 다시 각각 상상단, 상중단, 상하단 하는 식으로 세분하여 모두 아홉단(혹은 여덟단)을 설치한다.

예수재에서 가장 핵심적인 신앙 대상은 지장보살과 열시왕님이다. 물론 비로자나불이 상상단에 자리하여 예수재의 모든 과정을 증명하면서 공양을 받지만 가장 지성으로 공양드리는 대상은 지장과 열시왕이다. 지장의 대원과 대비는 지옥고에 빠진 중생의 구제를 목표로 하고 있지만 다른 한편 이로 인하여 대중의 참회와 수행

을 끊임없이 요구하는 측면도 있다. 열시왕은 초강대왕에서 다섯번째의 염라대왕을 거쳐 열번째의 오도전륜대왕에 이르기까지 모두 열명인데, 이들은 죽은 이의 내생을 결정짓는 심판관 역할을 한다고 한다. 이들은 각각 초칠에서부터 칠칠일을 거쳐 백일, 소상, 대상에 영가의 내생을 결정짓는 판단을 내린다.

예수재에서 모셔지는 각종 신앙 대상 중에는 지장과 열시왕 외에도 예수재 관련 경전에서 설명되고 있는 명부의 각종 판관判官과 권속眷屬들이 있다. 이들은 신앙 대상이라기보다 명부와 지옥계의 실상을 보다 생생하게 증명해 주는 보조적 장치로서 묘사되고 있다고 보아야 할 것이다.

예수재는 관련 경전이나 설재設齋의 목적으로 보아 비불교적이라는 일부의 비판이 있기는 하나 현재 한국 불교에서 가장 생동감 넘치고 대중의 호응을 받는 불교 행사로 전승되고 있다.

기독교의 연중 행사

기독교의 경우 한국 문화와 교류한 지 오래지 않았다. 따라서 서구에서의 교회력의 성립과 변화에 대한 선이해가 필요하다. 현재 한국 기독교는 이러한 서구의 교회력에 따라 대부분의 신앙 생활을 하고 있다. 이어서 성탄절, 추수감사절 등 한국에 정착한 대표적인 연중 교회 행사에 대해 살펴본다.

유대 민족과 유대력

수많은 고난과 역경을 겪으면서도 하나님에 의한 민족의 구원을 믿으며 살아 온 유대 민족에게 연례적 절기節期[14]는 남다른 의미가 있었다. 그것은 통칭 유대력으로 정착되어 신앙과 정치 및 농사의 기준이 되었다.

유대력의 기초 단위는 하루日, 주간, 달月, 해年 였다. 하루의 시작은 저녁이었다. 주간은 7일로 되어 있었으며, 그 마지막 날은 안식일이었다. 이 안식일은 예수도 지켰다. 여섯째 날은 안식일 전날

이라고 불렸으며, 오늘날의 금요일에 해당된다. 달은 음력으로 되어 있었다. 따라서 매달 1일은 신월新月이고 보름은 만월滿月이었다. 한 달은 29일, 혹은 30일이었으며, 1년은 12달이었다. 따라서 양력에 비해 부족한 날을 메꾸기 위해 2~3년에 한번씩 윤달이 있었다.

유대력에는 성력聖曆과 민력民曆이 있었다. 성력은 종교적 행사의 기준으로 주로 절기와 월삭月朔에 적용되었으며 양력 4월이 정월이었다. 민력은 정치와 농사의 기준이었는데, 양력으로 10월이 정월이었다. 유대력에는 절기가 있었는데, 유월절逾月節(Passover), 오순절五旬節(Pentecost), 초막절草幕節(Feast of Booths), 부림절(Feast of Purim) 등이 대표적이었다.

유월절은 본디 가축의 첫 새끼를 신에게 바치는 목축제이었던 동시에 누룩없는 떡(무교병)을 먹던 농경적인 명절이었다. 그러나 이집트(애굽)에서 노예 생활을 하던 유대 민족이 하나님에 의해 구원받고 이집트를 탈출한 사건과 결부되면서 유월절은 유대 민족에게 구원과 해방을 기념하는 절기로 재탄생되었다. 이들은 정월 14일 밤 흠 없는 한 살짜리 양을 잡아 그 피를 문설주에 바름으로써 하늘과 재앙으로부터 구원을 받았고, 살은 누룩 없는 떡과 쓴나물과 함께 먹음으로써 새로운 힘을 얻고 해방의 대탈출을 감행하게 되었다. 유대 민족은 이후 이 유월절을 성력으로 정월(니산월, 양력 4월) 14일부터 일주일간 지켰다. 복음서에는 예수도 이 유월절을 지키기 위하여 예루살렘에 올라갔음이 기록되어 있다.

오순절은 칠칠절七七節, 또는 맥추절麥秋節이라고도 하는 밀 추수의 농경농경적인 명절이었다. 칠칠절은 밀 추수의 기간이 7주간이라는 데서 유래한다. 오순절은 첫 곡식 이삭단을 대제사장이 흔들어 드리는 날(성력 정월 16일)로부터 50일 되는 날임을 의미한다(레위기 23:9-11).또 이 날은 초실절初實節(Feast of First)이라고도 하는데,

이는 유월절 때 농사를 시작하여 조생종이 첫 열매를 맺는 날이기 때문이다. 이 절기는 본래 야훼 신앙과 별 관계가 없었으나 모세가 칠칠절에 시내산에서 율법을 받은 것으로 P기자記者가 기록함으로써 관련을 맺게 되었다. 이는 모세가 애굽을 떠난 후 50일만에 율법을 받았다는 전설에 기인한 것으로 보인다.

초막절 또는 장막절帳幕節은 본래 수장절收藏節(Feast of Ingathering)로서, 가나안 농경민의 수확 의례였다. 이 때는 농사가 마무리되는 7월 15일(성력 데시리월, 양력 10월)로서, 마지막 곡식을 모두 수확하고 타작과 포도즙 짜는 일을 마친 다음 거행되었다. 이는 전세계 농경 사회 어디에서나 볼 수 있는 보편적 수확 의례의 하나라고 할 수 있다. 이 수장절은 바로 전형적인 추수감사절이었던 것이다. 유대 민족은 이집트에서 탈출한 후 광야에서 장막을 치고 방황하던 때를 기념하면서, 그를 농경 의례인 수장절과 연관시켰다. 따라서 이 절기는 야훼신앙에 접목되면서 새로운 의미를 갖게 되었다. 즉 농경족에서 보편적인 하느님, 즉 천신에 대한 추수감사제가 아니라, 유대 민족에 고유한 하나님, 즉 야훼께 드리는 추수감사제가 된 것이다.

유월절, 오순절, 초막절의 3대 절기 외에 부림절이 특별한 의미를 갖고 있다. 부림절은 본래 페르시아의 봄놀이였으나 유대 민족이 페르시아 배화교拜火敎의 빛과 어두움, 밤과 낮의 사상을 받아들여 새롭게 하나님의 뜻을 이해하면서 명절로 삼은 것이다. 이는 유대 민족이 이교의 사상이나 의례를 받아들여 새롭게 재창조한 사례로서 주목된다. 부림절은 성력 12월(양력 3월)에 거행된다.

이상 유대력의 절기를 검토하면서 주목할 점은 두 가지이다. 첫째는 본디 농경 의례였던 절기들을 철저하게 유일신 하나님, 야훼에게 드리는 감사제로 전환시킨 것이다. 즉 보편적 농경 생산 의례를 새로운 유일신 종교 의례로 탈바꿈시킨 것이다. 이는 농경 민속

의 틀을 벗어나 예수에 의해 보편 종교, 세계 종교로 질적 변모를 이룰 수 있는 근거가 되었다는 점에서 매우 주목되는 점이다.

둘째는 세계 종교사상 특별한 야훼 유일신 신앙의 틀을 견지하면서도 이방 신앙이나 종교의 사상 문화일 지라도 그 전개 과정에서 타문화와 만나 변화된다는 문화접변론을 다시 확인시켜준다는 점에서 의의가 있다. 교회 성립 이후 동서방 교회로의 분화, 발전 과정에서도 이러한 변화, 즉 토착화 현상은 다시 발견된다.

초대 교회 이후 교회력의 형성

기독교 교회력은 예수의 강림, 탄생, 시험, 고난, 십자가, 죽음, 부활, 승천, 성령 강림 등 예수의 생애를 중심으로 형성되었다. 예수도 생존시에는 유월절, 오순절 등 유대력을 따랐다는 기록이 복음서에 기재되어 있다. 그러나 하나님의 구원의 계획이 예수를 중보자仲保者로 하여 새롭게 전개된 이후 교회력은 유대력과 유대 민족의 풍습을 포용하면서도 예수의 생애를 중심으로 하여 재편된 것이라고 할 수 있다.

A.D. 313년 신앙 자유령이 선포되고 기독교가 공인되기 이전에는 예수의 고난과 부활을 기념하는 파스카(Pascha)절, 성령 강림을 기념하는 현현절, 순교자들을 기리는 기념일, 예수가 주간 첫 날(일요일)에 죽은 자 가운데서 부활한 이유로 확립된 주일主日, 금요일과 수요일의 금식일 등이 교회력의 중심이었다. 그러나 313년 이후 수세기에 걸쳐 교회력은 유대력, 예수의 생애, 동서방의 이교도 풍습과 혼합되면서 새롭게 분화, 재편되었다. 이와 같이 재편된 이후 오늘날까지 전승되어오는 교회력은 크게 강림절, 성탄절, 현현절, 수난절, 부활절, 오순절, 왕국절로 나누어진다. 로마 가톨릭의 경우 성

모 마리아 축제, 천사와 성자의 축제, 성 금요일 등 더 세분되지만 이 글에서는 약한다.

강림절降臨節은 교회력의 시작으로 그리스도의 강림을 기다리는 절기다. 따라서 대림절, 대강절로도 불린다. 강림절은 성 안드레 기념일인 11월 30일에 가까운 주일로부터 시작된다. 따라서 강림절은 11월 27일에서 12월 3일 사이에 시작된다. 이 절기는 4주간을 지키는데 이는 590년 경 교황 그레고리 1세 때 정해졌다.

성탄절은 예수 그리스도의 탄생을 기념하는 절기이다. 이는 구약의 율법과 예언의 완성이 그리스도의 오심에 의하여 이루어졌음을 기뻐하며 감사드리는 축제의 날이다. 그러나 이 성탄절이 12월 25일로 결정된 과정은 단순하지 않다. 왜냐하면 예수의 탄생 년, 월, 일이 분명치 않기 때문이다. 때문에 동방 교회에서는 2세기부터 1월 6일을 성탄절로 지켜왔고, 서방 교회에서는 12월 25일을 성탄절로 지켜왔다.

서방 교회에서 이 날을 성탄절로 지킨 것은 로마 지역의 이교적 풍습에 기독교적 내용을 가미시킨 때문이었다. 즉 로마 지역에서는 12월 25일 동지(이날 이후 낮의 길이가 다시 길어져, 이날을 새 해로 삼는 민속은 세계 도처에서 발견된다.)에 태양신 미도라의 복귀를 축하하며 축제를 벌이는 풍속이 있는데, 교황청에서 이 날은 미도라 대신 '의義의 태양'이신 그리스도의 생일로 정한 것이다. 동방 교회에서는 이집트의 신인 오시리스의 제일이 1월 6일이었기 때문에 이에 대항하기 위하여 이 날을 예수의 세례일로 정했고, 이후 이 날을 예수의 탄생과 결부시켜왔다. 그러나 4세기 말엽부터 동방 교회와 서방 교회가 서로 축제일을 교환한 결과 12월 25일이 성탄절로, 1월 6일은 현현절로 확정되었다.

그러나 이 날의 축제는 지역마다의 고유한 풍습과 결부되어 진행되었는데, 프랑스의 태양신 예배인 노엘, 영국의 율의 축연, 독일의

민속인 즐거운 날, 덴마크의 겨울 시작과 신년 율의 축제 등이 그것이다. 또 성탄절 트리는 북유럽 삼림 지역 튜튼족의 성수聖樹 신앙과 고대 로마의 풍습이 혼합된 것이다.

교회력에서는 '새해 첫 날'도 매우 의미깊은 날로 지켜진다. 즉 이날은 성탄절로부터 8일째 되는 날로서 구약의 율법대로 예수가 할례를 받은 날이고, 또 예수라는 이름을 붙이게 된 날이기 때문이다. 그러나 이 날이 교회력에 포함된 것은 6세기 경 갈리아 지방의 교회에서 이 지역 이교도들의 신년 의례에 대항하기 위해 이 날을 예수의 할례일로 정한 이후 9세기 경에 이루어졌다.

현현절顯現節(Epiphang)은 1월 6일로 그리스도가 이 땅에 나타나신 것을 기념하는 절기이다. 원래 이 날은 이집트의 신 오시리스의 제일이었던 바, 이집트 교회가 이에 대항하기 위해 이 날을 예수의 세례일로 정하고, 이후 예수의 탄생과 결부시킨 데서 유래한다. 그러나 4세기 말엽 동서방 교회의 축제일 교환으로 12월 25일은 성탄절로, 1월 6일은 현현절로 정해졌고, 현현절은 동방 박사들이 아기 예수께 경배드린 날로 이해되어졌다.

수난절受難節은 사순절四旬節, 또는 대제大祭라고도 불리며 그리스도의 부활을 기다리며 그 수난을 기억하고 그에 참여하는 절기다. 수난절은 성회 수요일로부터 시작하여 4주, 고난 주일, 종려 주일, 세족 목요일, 성 금요일에 이르는 46일간 지키는 절기이다. 초대 교회에서는 유월절에 이어 니산월(양력4월) 17일부터 '유월절 양, 그리스도의 희생'을 찬송하며 예배드리는 파스카를 지냈다. 이 파스카는 주일과 더불어, 최초의 기독교 절기였으며, 혹독한 박해를 견디며 불타는 신앙을 지키던 때의 예배요 미사였다. 그러나 교회 공인 이후 신앙이 약화되고 타락되자, 이것을 바로 잡기 위해 부활을 앞둔 46일을 수난절로 정하고 금식, 절제, 기도, 공동 예배를 하면서 부활절의 성례를 준비하게 되었던 것이다.

부활절復活節은 한 해의 일요일이자, 큰 날이며, 기독교 절기의 여왕이라고 불릴 정도로 교회력에서는 중심적 위치를 차지한다. 부활절은 니케아 공의회의 결정에 따라 춘분을 지난 만월 다음의 일요일로 정해졌다. 이에 따라 부활절은 3월 21일부터 4월 25일 사이의 해당되는 일요일로 정해지며, 해마다 달라진다.

초대 교회에서는 본디 이 부활과 고난을 함께 파스카절로 기념했다. 예수는 체포당하기 전날 마지막 만찬을 베풀었는데, 그것은 유대 민족의 유월절과 시기적으로 일치했다. 이 만찬에서 예수는 빵을 자신의 몸이라 했고, 포도주를 자신의 피라고 말했다. 이는 예수가 자신이 유월절의 어린 양임을 보여 준 것이며, 십자가에 못박혀 죽는 것이 유월절에 양을 희생하는 것임을 보여준 것이다. 이로써 새로운 교회, 즉 신약 중심의 기독교의 중심 예식으로 성만찬(예수의 피와 살을 먹음으로써 그리스도와 하나 되어 구원에 들어간다는 상징적 의식)이 등장하게 된 것이다. 초대 교회에서는 이러한 예수의 고난과 죽음, 그리고 부활을 파스카절로 기념했던 것이다. 그러나 4세기 이후 이 파스카절은 부활절과 성 금요일로 분리되어 오늘날까지 이어져 오고 있다.

오순절五旬節은 본디 유대 민족의 농경 의례이자 모세가 율법을 받은 날로 기념되었다. 그러나 부활, 승천한 예수의 명령에 따라 기다리던 제자 120명이 오순절 날 마가의 다락방에 모여 성령의 충만함을 받았기 때문에 성령 강림절로 재탄생되었다. 이후 제자들은 세계 도처에 복음을 전도하는 전도사의 길을 걸음으로써 이 날에 교회 설립일의 의미를 더하게 하였다.

후대 교회는 예수님 부활 후 50일 되는 날을 오순절로 지키고, 전도와 해외 선교에 주력하였으며, 세례를 베푸는 성례를 행하게 되었다. 오순절로 교회력의 전반부가 끝난다.

삼위일체三位一體 주일은 오순절 다음 주일이다. 이는 성부, 성자,

성령의 삼위일체 하나님의 이름 아래 신앙 생활을 해나가게 되는 첫날을 의미한다. 이 삼위일체 주일은 10세기 전후하여 생겼으며, 때로는 왕국절王國節과 구분하기도 한다. 이는 대강절 전까지 지속되며, 신앙 생활과 사회적 책임의 의미가 강조된다. 이 기간에는 별다른 행사가 없기 때문에 무제기無祭期라고 불리운다.

종교개혁과 교회력

종교개혁의 창시자 마틴 루터

16세기 종교개혁 이후 중세 전체를 지배했던 교회력의 위치는 흔들리기 시작했다. 즉 중세 교회의 독단과 신앙의 타락에 반기를 든 종교개혁가들은 교회력에 대해서도 근본적인 회의를 느끼기 시작했다. 이들은 그리스도의 교훈을 근거로 하여 성경이 보증하지 않는 축제와 절기를 배척했다. 이리하여 개신교 측에서는 신성로마제국의 선제후의 칙령에 의해 성탄절, 신년, 부활절, 승천절, 성령강림절만을 인정하게 되었다. 특히 영국의 청교도와 스코틀랜드의 캘빈주의자들은 교회력이 '로마적 제도'라고 하여 싫어하기도 했다. 심지어 스코틀랜드의 개신교도들은 교회력을 없애려고 했으며, 일부는 크리스마스 축제조차 없애려고 하기도 했다.

그러나 이러한 급격한 개혁은 중세 시절에 번성했던 수많은 축제들을 사라지게 하는 한편, 많은 사람들로부터 거부당하기도 했다. 결국 이들 중 일부는 신대륙으로 이주하여 미국이라는 새로운 나라를 만들고, 그 속에서 자신들의 신앙에 맞는 새로운 교회를 창설하게 되었다. 그들은 교회에서 형식적 의식을 추방하였으며, 대신 이를 보완하기 위해서 세계평화 주일, 어머니 주일, 어린이 주일 등을 제정하였으며, 신대륙에서의 농경 생활에 맞는 감사절을 지키게 되었다.

미국인들이 인디언과 함께 추수감사절을 지내고 있는 모습

감사절感謝節은 본디 교회력에 포함되어져 있지 않다. 그러나 구약의 유월절, 오순절, 초막절 등은 모두 다 풍요와 해방을 선사한 하나님에 대한 감사의 예배이자 축제였다. 또 교회력 중의 많은 절기도 감사의 기도와 축제를 포함하고 있다. 감사는 하나님의 구원의 약속과 예수에 의한 이의 완성을 기리고 고마워하는 기독교인의 기본 자세이기 때문이다. 이 감사의 축제는 대개 농경 생활에 있어 수확의 기쁨을 누리는 시기로 정하여졌으며 지역마다 그 날짜가 다르다. 영국은 8월 1일 라마스의 날을 추수감사제로 지내며, 독일의 복음주의 교회는 성 미가엘의 날인 9월 29일 다음의 첫 주일을 감사절로 지낸다. 신대륙 이주 후 미국 사람들도 첫 추수(1623년) 때 칠면조를 잡고, 인디안들을 초청하여 감사제를 올렸다. 이후 워싱턴 대통령 시절 11월 26일, 링컨 대통령 시절 11월 마지막 목요일, 1939년 루즈벨트 대통령 시절 11월 제 3목요일로 바뀌며 국경일로서 온 미국인들의 축제일이 되어왔다. 이처럼 감사제는 각 민족, 지역의 농업, 역사적 경험, 풍습에 따라 달리 지켜져 왔던 것이다.

한국 교회의 교회력

한국 교회에서 교회력은 가톨릭과 개신교에서 전혀 다른 비중을 차지하고 있다. 가톨릭은 철저하게 로마 교황청의 교회력에 따라 절기를 지내고 있으나, 개신교는 부활절, 감사절, 성탄절을 제외하고는 거의 교회력에 따른 예배를 지내지 않고 있다. 이는 개신교 자체가 중세 가톨릭의 전례주의典禮主義에 대한 개혁 운동에서 배태되었고, 기도와 설교, 예배 중심의 신앙 생활을 한다는 점에서 당연한 일일지도 모른다. 그러나 최근에는 개신교에서도 교회력에 따른 절기 예배節期禮拜의 중요성을 인식하고 이를 권장하는 추세가 강해지고 있다.[15] 또한 가톨릭도 전통적인 교회력을 준수하면서도 한국 사회나 국제적인 봉사나 구호 등과 연결한 주간을 설정하는 등 교회력을 탄력적으로 운용하고 있다.

절기 예배를 시도하고 있는 개신교에서는 교회력을 현재 7대 계절, 즉, 대림절기(대강절 : 주님의 탄생, 재림을 기다림: 성탄일 이전 4주간) - 성탄절기(주님 탄생: 성탄일과 새해 1월 6일 사이) - 주현절기(주님 세례받으심: 1월 6일 부터 사순절 이전까지) - 사순절기(부활절 준비, 반성과 전도기간: 성회 수요일부터 부활절 전 7주간) - 부활절기(주님 부활: 춘분 후 첫 만월 뒤 첫 주일부터 이후 7주간) - 성령 강림절기(성령강림, 성령의 열매를 일구어가는 기간: 부활절후 7째 주일부터 11~16주간) - 신정 절기(하나님 나라 확장, 창조 질서 보존) 등으로 구분하고 있다. 이밖에 추수감사절을 비롯한 제반 교회 기념일들과 세속 절기(국가 기념일 등)들은 이상 7계절 안에 적절히 포함되어 있다.[16]

1. 성탄절

한국에 크리스마스 행사가 시작된 것은 1880년대 중반 이후로

짐작된다.[17] 1887년에는 선교사 언더우드가 세례를 베푼 조선인들을 크리스마스에 집으로 초대하여 성례에 참여케 했다고 한다. 그러나 전례에 대한 거부감을 갖고 있던 미국계 보수적 선교사들은 초기에는 예수 탄일 행사에 대해 소극적이었으며, 단지 휴가나 선물 교환일 정도의 의미만을 두고 있었다. 그러나 예수의 탄일은 선교사의 입장에서는 '전도하는 날', 비신자의 입장에서는 이국적 풍물을 '구경하는 날'로 자리잡으며 1890년대 후반에는 조선 사회에 자리잡았다. 또한 크리스마스는 조선인들에게 '선물받는 날'로 각인되어 커다란 관심을 끌었다. 이러한 예수 탄일 행사가 자리잡은 원인으로

언더우드 부부

는 ① 양력 보급과 동지를 대신하는 크리스마스의 기능, ② 전통적인 생일 축하의 풍속, ③ 불교와 민간에서 성행하던 등불장식의 확산 등을 꼽을 수 있다.[18]

크리스마스의 한국적 수용은 '크리스마스 프로그램은 한국적인 것이고, 서구인에게는 낯선 것이다'라는 잡지의 기사에서 보이듯이 매우 독특한 것이었다. 이러한 경향은 근본주의 신학을 강조한 미국계 선교사들의 경향과는 큰 차이를 보이는 것으로 주목된다. 더구나 한국적 크리스마스는 개신교의 신앙 세계 중에서 유일하게 비기독교인들에게도 의미있는 행사였다고 할 수 있다. 일제강점기까지의 이러한 크리스마스 전통은 1950년대 이후 크리스마스 새벽에 캐롤송을 하며 집집마다 돌아다니는 풍속이 주민들의 항의와 원성으로 인하여 중단된 것과 대조된다고 하겠다. 해방 후에도 크리스마스는 공휴일 지정과 더불어 거리마다의 크리스마스 트리 장식을 필두로 통행 금지에서 해방된 인파의 물결 등 세모의 풍속으로 자리잡았으나, 최근에는 자정의 촛불 미사(가톨릭)와 마굿간 설치, 성탄 예배 등 종교 내적인 행사로 축소되고 있는 경향을 보이고 있다.[19]

2. 추수감사절

추수감사절은 미국으로 이주한 개신교도들이 새로 만든 절기다. 따라서 미국 개신교의 절대적인 영향하에 있던 조선 교회에 이 추수감사절이 자연스럽게 유입되었다. 그러나 추수감사절은 성탄절과 달리 선교 초기부터 수행된 것이 아니라 교단 체제가 어느 정도 자리잡고 난 이후에 실행되었다. 1900년 『신학월보』 12월호(창간호)에 당시 편집자였던 선교사가,

이후 1902년 『신학월보』(11월호)에는 즉 "여주에 있는 어느 교회에서 이천 지방 여러 교회들이 모여 첫 추수 감사 예배를 드렸으니 그 날짜가, 1902년 양력 10월 5일이었다."는 것이다.[20] 한국 교회가 처음으로 추수감사 예배를 드렸다는 기사가 실려 있다.

오늘날 한국의 대부분 개신 교회가 지키고 있는 미국식 추수감사일 날짜와 많은 차이가 있음은 흥미로운 사실이 아닐 수 없었다. 더욱 흥미로운 것은, 그 날이 음력으로 추석 직후였다는 사실이다. 이는 미국식 추수감사절 절기를 그대로 따르지 않고 한국의 추수감사절인 추석과 연결하여 감사 예배를 올렸음을 일러준다. 그러나 이후 상당 기간 개신교 교단마다 날짜가 다르다가 1914년 장로교 총

회에서 11월 셋째 주 수요일로 확정되었다.

이처럼 초기의 추수감사절 예배일과 달리 이후 추수감사절은 미국식 날짜를 따르게 되었다. 이는 미국 선교사들의 입장이 강하게 반영된 것이었다. 또한 미국 선교사들은 추수감사절을 "외지 전도를 위해 예배하고 강도講道, 기도, 연보捐補하는 날"로 규정하여 농경 수확 의례로서의 감사절의 특징을 약화시켰다. 이에 따라 추수감사절은 개신교 대중 전통에 제대로 흡수되지 못했으며, 이로 인하여 크리스마스와 달리 일반 대중에게 수용되지 못하고, 개신교 교회 내부의 행사로서만 명맥을 이어갔다.

그러나 1970년대 이후 개신교 내부에서 추수감사절 예배를 민속 예배로 대체하려는 움직임이 일었고,[21] 최근에는 한발 더 나아가 추수감사절을 따로 싣지 않고 추석으로 대체할 것을 권고하는 예식서도,[22] 등장하는 등 감사 예배의 본래 의미를 지키자는 움직임이 활발해지고 있다.

04.

한국 신종교의 연중행사

한국 신종교와 연중행사를 서술하면서 아직도 사회적으로 영향력이 살아있고, 종교 전통별로도 대표성이 있는 신종교들을 선택하였다. 즉, 한국 신종교의 효시에 해당되는 천도교(동학), 한국 민중신앙의 총집합이라고 할 수 있는 증산교, 한국 고유 신앙의 맥을 잇고 있는 대종교, 기존의 전통 불교에 대해 혁신 생활 불교라고 일컫고 있는 원불교 등을 선택하였다.

각 신종교들의 연간 주요 활동은 대개의 경우 창교주나 역대 교주의 탄일, 종교 단체의 설립 등과 연관되어 있다. 이들 행사는 신종교의 세시 의례라 할 수 있으나, 특별한 의식 절차를 따로 구비하지 않고, 대부분 일상적인 종교 의례를 그대로 사용하고 있으므로, 일상 신앙 의례를 먼저 정리하였다.

1. 천도교(동학) 의례[23]

동학은 시천주侍天主라 하여 자신의 마음속에 자리한 '한울님'을 모시는 것이 신앙의 핵심이다. 주문과 부적은 이 종교의 중요한 의례 수단이다. 여기에 청수 봉전淸水奉奠과 심고心告는 모든 동학 교

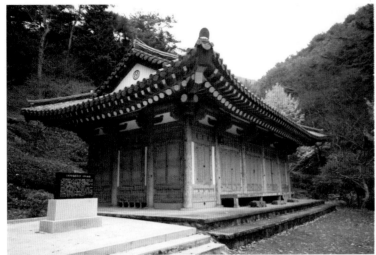

용담정(상)
천도교(동학)의 창시자 최제우가 득도하
였던 곳.
경상북도 경주시 현곡면 가정리
저녁 기도식(하)

파에서 행하는 의례 형태이다. 주문의 주송呪誦과 부적의 소지所持
와 소부燒符는 동학계뿐만 아니라 개항기 신종교에서도 핵심적인
의례 행위로 인식된다. 또한 치성을 드리는 제단은 도장이나 가정
의 특별한 장소에 설치되어 있지만 특별한 형식을 갖춘다거나 신위
를 상정하지 않는다. 치제致祭에 임할 때는 깨끗한 옷을 단정히 입
고 제수 역시 따로 준비할 것 없이 청수 한 그릇을 올린다. 이는 신
종교의 인간주의적이고 현실적인 성향을 의례에서도 볼 수 있는 좋
은 증거이다.

동학의 후신인 천도교는 개신改新 직후인 1906년에 교인의 생활

규범을 제정하였는데, 이 때 주문, 청수, 시일侍日, 성미, 기도의 오관五款을 중심으로 정착하였다. 이에 따라 천도교인의 의례 생활이 점차 체계화되기 시작하였다. 먼저 일상 의례에는 심고와 개인기도가 있는데, 심고心告는 일상 생활 동정의 모든 일을 한울님께 고하여 감사와 축례를 고하는 기도를 드리는 것이고, 개인적으로는 매일 기도와 시일날 밤 9시에 가정에서 개인 기도를 행한다. 특별 기도에는 7일, 21일, 49일, 105일 등 기간을 정하여 실행한다. 특별 기도의 장소로는 시교당이나 수도원, 그리고 개인 자택에도 청수예탁의 형태를 설치하여 활용한다.

다음 매 일요일에 특별히 교인들이 회집하여 집단 예배하고 기도를 올리는 정기 의례인 시일식과 매일 밤 9시에 21자 주문을 묵송하는 가정 기도가 신도의 의례 생활에서 중심이 되었다. 그 외에도 집단적인 기도 치성이나 기념 치성이 행해진다. 이 때는 안심가, 도수사, 검결 등의 노래를 불렀으며, 요즘은 현대식으로 만들어진 각종 성가들도 불리고 있다. 교단 의례이기도 하고, 종교력에 따른 기념의례이기도 한 의례에는 대신사의 득도일인 천일天日기념일(4월

15일 11시), 해월신사가 도통을 이어받은 지일地日기념일(8월 14일 11시), 의암성사가 도통을 이어받은 인일人日기념일(12월 24일 11시), 춘암성사가 도통을 이어받은 도일道日기념식(1월 8일 11시) 등이 있다. 또한 동학에서 천도교로 대고천對告天한 현도기념식(12월 1일 11시)을 비롯하여 3·1기념식, 동학혁명기념식, 대신사, 해월신사, 의암, 춘암성사의 탄신일과 환원기도식이 행해진다.

시일식에는 집례자와 설교자, 경전 봉독자가 예복을 착용하고 단상에 올라 다음과 같은 절차로 예식을 행한다. 예식의 절차를 보면, 먼저 청수 봉전하고 한울님에 심고를 한다. 그런 다음에 3회의 주문을 병송하며, 시의에 맞는 경전 부분을 봉독하고 천덕송을 합창한다. 다시 설교자가 시의에 맞는 설교를 하고 다시 천덕송을 합창하고 마무리 심고식을 행하며 폐식하게 된다.

이 시일식에서 천도교 의례의 기본적인 요소들을 모두 살펴볼 수 있다. 먼저 한울님에 항시 모든 것을 고하는 심고법心告法인데, 이는 대신사께서 득도 후 교도들에게 신앙의 첫 조목으로 가르친 도법이다. 한울님을 높고 먼 데서 찾지 말고 내 몸에 모신 한울님을 부모님 모시듯 해야 한다는 정신에 의해 크고 작은 일을 막론하고 일의 시작과 끝을 한울님께 정성껏 마음으로 고하는 의례이다.

둘째, 주문呪文 병송인데, 이는 한울님을 지극히 위하는 글이며, 천인합일하게 하는 발원문으로서 한울님을 즐겁게 하고 한울님을 우러러 내 몸에 모시는 글이라고 한다. 주문에는 '초학주문', '강령주문', '본주문'의 세 가지가 있다. 초학주문은 '위천주고아정 영세불망만사의爲天主顧我定 永世不忘萬事宜'의 13자이고, 강령주문은 '지기금지 원위대강至氣今至 願爲大降'이다. 본주문은 '시천주조화정 영세불망만사지侍天主造化定 永世不忘萬事知'이다. 이는 입교식, 시일식, 기념식, 영결식 등 각종 의식을 거행할 때 사용한다. 또한 선생 주문은 강령 주문으로 '지기금지 사월래至氣今至 四月來'와 본주

문으로 '시천주영아장생 무궁무궁만사지侍天主令我長生 無窮無窮萬事知'가 있다. 강령 주문과 본 주문을 함께 지칭하여 '21자 주문'은 보통 수련 때와 특별 수련 때 현송과 묵송을 한다

셋째, 시일식에서는 나타나지 않았지만 특별한 경우에 부적의 소부燒符의식을 행한다. 부적은 대신사가 한울님으로부터 받았다고 하는 궁을弓乙로 표상되는 그림을 한지에 그리고 이를 태워 그 재를 물에 타서 마시면 치병과 주술 효과가 있는 것으로 믿어졌다.

넷째, 청수 봉전淸水奉殿은 대신사가 대구장대에서 처형당할 때 청수를 봉전하고 순도하였는데, 이를 기리기 위하여 시행한 것이다. 그 이후 기념식, 경축식, 혼례, 상례, 제례 등 각종 의식의 예탁에는 청수를 반드시 봉전하고 기도를 올리는 것이 상례화되었다.

천도교(동학)의 심고는 과거 사당을 모시고 있을 때 집안의 모든 일을 조상에게 고하는 것과 유사한 점이 많아 유교적 의례에서 차용하여 형성되었다고 볼 수 있고, 주문과 부적, 청수 봉전은 과거 민중들에게 양재기복과 액막이에 활용되는 것으로서 전통적인 민간신앙의 의례 양식을 토대로 하고 있다. 그리고 시일과 설교, 성가, 경전 봉독 등은 근대적 교단 종교로서 출발한 천도교가 기독교적 의례 양식에 영향받은 것이라고 볼 수 있다.

2. 증산교 의례[24]

증산교甑山敎는 증산 강일순에 의해 1901년 전라도 모악산에서 성립되었다. 이 종교는 후천개벽後天開闢, 천지공사天地公事, 해원상생解冤相生을 주요 교리로 삼고 있다. 그 핵심 주문인 '태을주太乙呪'의 첫머리가 '훔치훔치'로 시작하기 때문에 과거에는 훔치교로 불리기도 하였다. 증산교의 신앙 대상은 의례에서 다양하게 나타나나 기본적으로는 증산 상제上帝이다. 그럼에도 교파마다 증산에 대한 호칭은 서로 다양하다. 상제, 미륵불, 옥황상제, 천사, 강성

상제, 무극상제 등으로 불린다. 그러나 이런 호칭들은 모두 강일순이 절대주, 하느님, 구세주라는 것을 강조하고 있다. 상제 이외 신앙 대상으로 환인, 환웅, 단군 등 우리나라의 시조신과 각 민족의 민족신, 그리고 공자, 석가, 예수 등 문명신, 모든 사람의 조상인 선령신, 그리고 최제우와 마테오 리치, 진묵대사 등을 숭배하고 있다. 이같은 숭배의 대상과 예배 의식도 종단에 따라 많은 차이를 보이고 있다.

증산교인들은 증산 상제에게 날마다 시간을 정하여 일일 예경을 하고 중요 행사일에 집단적으로 치성을 드린다. 개인 기도가 주가 되는 일일 예경에는 대체로 특정 주문을 주송하며 청수만 봉정한다든가 일상적인 진지상을 그대로 올린다. 집단 의례에는 절후節候 치성이나 명절 치성이 있는데, 24절후의 시작 시간에 절후 치성, 설, 정월 보름, 추석의 3대 명절에 명절 치성을 드린다. 또한 증산 상제

의 탄신기념일과 화천기념일, 도통을 이어 받은 교단 창시자의 탄
신이나 화천기념일에도 치성 의식을 행하고 있다. 그외에 기복, 치
병, 천도 등의 축원 치성, 시험 합격, 승급, 영전, 사업 번창 등 특별
한 은혜를 입었을 때 사은 치성, 개인이 과오를 범했을 사죄하기 위
한 사죄 치성 등이 있다. 위와 같이 중요 행사일을 기리기 위하여
상제님과 천지신명께 자신의 정성을 다하는 치성의식을 드린다.

치성 의식의 순서는 먼저 청신 과정으로 정성스런 음식을 진설
陳設하고 봉헌관이 분향焚香하며 배례하는 것으로 시작한다. 다음
본 과정으로 초헌관이 초헌정저初獻正箸하고 일동배례하며, 아헌관
이 다시 아헌정저亞獻正箸하며, 개기삽시開器揷匙하며 일동배례한
다. 다음 종헌관이 삼헌정저三獻正箸하고 일동배례한 후 일동부복하
여 구천상제나 천지신명에 고유告諭하고 태을주, 기도주, 도통주 등
의 주문을 각 4번 주송한다. 그리고는 퇴갱반개정저退羹半蓋正箸하
고 유식侑食한다. 마지막 송신 과정으로 하시합개下匙合蓋하고 일동
배례한다. 이후 예필국궁禮畢鞠躬하고 퇴장한다. 여기서 주문 병송
만 없다면 전통적으로 천지신명께 음식을 흠향시키는 제의 절차나
무속의 굿과정과 크게 다를 바가 없다.

교단마다 차이는 있지만 대체로 치성을 드리는 장소는 구천상제를 모시는 영대靈臺가 있는 도장에서 이루어진다. 치성일은 모두 음력에 해당되며, 치성 시각은 축시丑時 정각에 거행한다. 단, 절후 치성의 경우에는 사입이지四立二至[25]의 절후가 드는 시각에 맞추어 행한다. 증산교가 절후와 명절 치성 의례에 큰 비중을 두는 것은 후천선경의 도수가 운전됨을 감사하기 위해 행하는 또 다른 종교적 의미를 가지고 있다. 치성에 참가하는 도인 전원은 반드시 한복을 착용하여야 하며, 몸과 마음을 정갈히 숙연하게 하여야 한다. 치성 의식에는 반드시 이같은 신의 흠향歆饗[26]을 중심으로 하며 주문을 봉송하는 기도 의식이 뒤따른다.

증산교의 치성 의식에서 배례拜禮는 그 방법과 의미에서 독특한 면이 있다. 그 배례는 우보상최禹步相催의 형태[27]를 취하며, 반천무지식攀天撫地式[28]이라고 하는 법배法拜를 드린다. 먼저 법배 4번를 구천상제께 올린 다음 우진 1보右進一步하여 옥황상제께 법배 4번을 올린다. 다시 좌진 2보左進二步하여 평배平拜를 석가여래께 3번 올리고, 다시 갱진 1보更進一步하여 평배를 명부시왕, 오악산왕, 사해용왕, 사시토왕께 2번 올린다. 다시 우진 4보하여 평배를 관성제군, 칠성대제, 직선조, 외선조께 2번 배례한다. 모두 15배한 다음 좌진 2보하여 원위치로 돌아와서 향남읍向南揖[29]이라하여 칠성, 우직, 좌직, 명부사자께 드리는 읍을 올린다. 이 치성 의식의 배례에서 나타나는 신앙 대상을 고려해 보면, 증산교가 다른 어떤 종교보다도 한국의 종교 유산을 총집결시키고 있다는 것을 반증하는 근거가 될 수도 있다. 소부燒符는 증산교 어느 종파에서나 공통적으로 사용되는 기본적인 의례 요소이다. 태을주와 동학의 시천주를 비롯해서 칠성주, 오주, 진법주, 도통주, 갱생주, 절후주, 개벽주 등 많은 종류의 주문들은 의례 목적에 따라 다양하게 사용되고 있다. 즉, 주문을 기원문으로, 축문으로, 그리고 수련을 위한 방법으로 다양하

게 사용한다. 그리고 증산교에서 사용하는 부적 가운데 가장 중요시하는 것은 현무경玄武經과 병세문病勢文[30]이다.

증산교 의례를 보면, 주문과 부적을 통해 의례의 종교성과 구복성을 잘 조화시키고 있으며, 그것에 수련성까지 결합하여 여러 가지 독특한 의례들을 발전시키고 있다. 증산이 행했다는 천지공사와 의통醫統이라는 치병 의례는 그 대표적인 것들이다. 이같이 구제 의례나 교단 의례는 잘 정리되어 있으나 그것을 제외한 개인의 평생 의례들은 그리 발전하지 못했다. 그리고 증산교의 의례들은 이전의 동학 의례나 민간 도교나 무속 전통 등의 민중 의례 양식들을 많이 수용하고 있다. 즉, 한국의 민중적인 전통 의례를 대폭 수용하고 있다는 것이다. 특히, 치성 의식에서 상제뿐 아니라 여러 신명들을 함께 경배를 드리고, 수련 의례에서도 전통적인 좌선법에 의한 단전 호흡을 행하며, 주문을 염송한다. 따라서 일반적으로 증산교가 무속과 선도, 비기 등 민중 종교 유산을 계승하고 있다고 말하고 있는데, 의례에서도 그러한 면모를 드러내고 있음을 알 수 있다.

3. 대종교 의례[31]

단군계 신종교는 대부분 개항기에 성립된 백봉의 단군교檀君敎, 김염백의 신교운동神敎運動으로부터 연원을 두고 있다. 이는 동학 창도 이후 20여 년, 대종교 개창보다 20년 전인 1880년대의 일이다. 종단의 창교를 스스로 '중광重光', 또는 중창이라고 표현하고 있듯이 단군계 종교 모두 뿌리를 단군의 개국에 두고 있다. 대표적인 단군계 종교인 대종교大倧敎는 홍암 나철에 의해서 단군신화의 모티프를 근간으로 1909년에 성립되었다.

대종교의 의례는 매주 일요일에 거행하는 경일 경배식, 매달 초하루, 보름으로 드리는 치성 등 정기 의례와 여러 기념 의례, 제천 의례인 선의식禪儀式, 그리고 개인적으로 행해지는 독송수행讀誦修

行, 특유한 선도적인 삼법수련三法修練이라는 수련 의례가 있다. 경일 경배식은 대종교의 정기적인 집단 의례로서 주 1회 일요일 오전 11시에 드린다. 대부분 지방 시교단에서는 음력 초하루 보름에도 경일경배식과 같은 의식을 행하고 있다. 그리고 가정에서는 천단을 쌓고 일년에 한 두차례씩 특별한 경우 가정의 평안을 비는 특별 경배식을 행한다.

경일 경배식의 절차를 보면, 먼저 예원이 천진天眞(단군 초상)을 향하여 읍하고 천북을 세 번 울리며 개회를 한다. 세 번 북을 울린다는 것은 삼신의 은혜에 감사하고 삼망三妄의 가달을 벗는다는 뜻이다. 다음 총전교나 선도사가 경배식을 주관하는 분향을 올리고, 천진을 향하여 다같이 네 번 절을 하는 참알參謁을 행한다. 다음은 각사 봉독이라 하여 깨닫는 말씀을 세 번 아뢴다. '세검 한몸이신 우리 한배검이시여 가만히 위에 계시사 한으로 듣고 보시며 낳아 살리시고 늘 내려 주소서'라고 봉독한다. 그리고 예원이 소원하는 기원을 아뢰고, 다같이 한얼노래를 부른다. 다음은 신고 봉독이라 하여 예원이 천진에 읍례하고 북을 치면 다같이 북소리에 맞추어 천부경과 삼일신고를 아뢴다. 또 다시 다같이 한얼노래를 부르고, 시

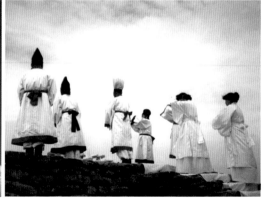

선의식

교사, 선도사가 교우들에게 신앙적 교훈을 가르치는 한얼말씀講道을 행한다. 그리고는 부루성금이라 하여 감사하는 마음으로 얼노래를 부르며 성금을 바친다. 각 교단이나 교우들의 소식을 알리고, 송도頌禱라고 하여 예원이 감사 기원을 아뢴다. 마지막으로 다같이 천진을 향하여 읍례하고 폐회를 한다. 이때 천진天眞에는 천수 외에 제물을 올리지 않는다. 여기서는 천도교나 증산교와는 달리 주문이나 부적을 거의 사용하지 않고 천진에 참알하고 신고 봉독하는 것으로 보아 현대적인 의식 형태를 많이 도입했다는 것을 짐작할 수 있다. 단지 모든 의례의 진행이 북소리에 맞춰 진행한다는 것이 좀 이채로운 현상이다.

그러나 대종교의 의례가 이같이 현대성만을 지향하는 것은 아니다. 현대화된 이러한 정기 의례외에 특별한 전통 의례들이 계승되고 있다. 고대 제천 의식인 선의식과 개인의 수련을 위한 삼법 수련이 그것이다.

선의禮儀라는 말은 한얼님께 제사를 드린다는 의미로 대종교의 제천 행사이다. 예로부터 우리나라에서는 10월이면 나라 사람들이 크게 모여서 노래와 춤으로 한얼께 제사를 드리는 의식을 행하여 경축하는 것이 우리의 풍속이었다. 특히, 조선조에서는 평양의 숭령전崇靈殿과 구월산의 삼성사에서 봄 가을에 제사를 지내게 했고,

여러 관청에는 부군당府君堂이, 모든 고을에는 성황당城皇堂이 있어 관리들이 제사祭祀를 지냈다. 이러한 전례에 따라 대종교에서는 홀기笏記의 순서에 따라 질서있고 엄숙하게 이 선의식을 행한다. 이 때는 영을 부르는 참령식參靈式, 천향天香을 봉향하고 세 가지 제폐祭幣인 곡지穀贄(곡식), 사지絲贄(비단), 화지貨贄(화폐)를 올리는 전폐식奠幣式, 일반 제물인 천수天水, 천래天來, 천과天果와 천반天飯, 천탕天湯을 드리는 진찬식進饌式, 한울님께 고하는 주유식奏由式, 령을 돌려보내는 사령식辭令式으로 이어진다. 절은 4배한다. 한배검에 올리는 제물에는 주육이나 어포 등을 쓰지 않으며, 제향시에는 대개 백의를 입는다. 전통적인 제천 의례 형식은 유교적인 제祭의 형식을 결합하여 형성하고 있으나, 북을 사용한다든가 폐백을 바치는 것은 고유 의례의 전통을 계승한 요소라고 보여진다. 이러한 선의식은 4대 경절인 개천절(음 10. 3), 어천절(음 3. 15), 중광절(음 1. 15), 가경절(음 8. 15)에 천전 내의 단군상 앞에서 거행된다.

또한 한얼이 되게 하기 위해서는 본래의 자성 또는 영성을 돌이켜 천지와 더불어 하나가 되려는 수련법이 필요한데, 이것이 삼법三法수련이다. 한얼님께서 사람과 만물에게 선천적으로 성품, 목숨, 정기의 삼진三眞을 주시되 사람은 완전하게, 만물은 불완전하게 주시었다고 한다. 마음은 성품에 의지하여 착하고 악한 갈래가 생기고, 김은 목숨에 의지하여 맑고 흐린 갈래가 생기고, 몸은 정기에 의지하여 후하고 박한 갈래가 생기게 되므로 이 삼망을 가달이라 한다. 이 삼진과 삼망이 서로 대치되는 사이에 느낌과 숨쉼과 부딪히는 세 길이 생기고 이 길도 다시 18경계로 나타나는데, 이 고통의 갈래를 삼법, 즉 지감止感, 조식調息, 금촉禁觸으로 다스려 반진귀일返眞歸一하여 성통공완性通功完한다. 이는 수련도교적인 전통을 이어받아 체계화한 고유한 민족적인 수도법이라고 평가된다.

대종교에서는 오계, 구서, 팔관 등의 고유한 전통 계율을 중시하

며 수도법이 발달해 왔으나 개항기 종교로서 주문과 주송을 사용하지 않는 것은 대종교 의례의 특징이다. 예와 윤리는 유교적인 권선징악을 추구하면서도 천국과 지옥에 관련한 설명과 계율의 수용 등에서는 불교적 요소가 많이 내재되어 있다고 하겠다. 의례에서는 전통성과 현대성을 조율하면서도 한국의 종교 의례의 전통성을 계승하는 데도 많은 노력을 하고 있다.

한편 개천절은 국가의 공식 국경절로는 양력 10월 3일에 기념식을 하고 있으나 대부분의 단군 관련 단체에서는 음력 10월 3일에 치제한다. 개천절은 서기전 2333년(戊辰年), 즉 단군기원 원년 음력 10월 3일에 국조 단군이 최초의 민족 국가인 단군조선을 건국하였음을 기리는 뜻으로 제정되었다. 그러나 대부분의 단군 단체에서는 개천절은 '개천開天'의 본래의 뜻을 엄밀히 따질 때 단군조선의 건국일을 뜻한다기보다도, 이보다 124년을 소급하여 천신天神인 환인의 뜻을 받아 환웅이 처음으로 하늘을 열고 백두산 신단수 아래에 내려와 신시神市를 열어 홍익인간弘益人間, 이화세계理化世界의 대업을 시작한 날인 상원 갑자년上元甲子年(서기전 2457년) 음력 10월 3일을 뜻한다고 보고 있다. 대종교에서는 양력 개천절의 기념식에도 참석하고는 있지만, 음력 10월 3일의 본디 개천절에 강화도 마니산 천단에서 선의식을 봉행하고 있다.

이러한 명절을 개천절이라 이름짓고 시작한 것은 대종교에서 비롯한다. 즉, 1900년 1월 15일 서울에서 나철羅喆(弘巖大宗師)을 중심으로 대종교가 중광重光되자, 개천절을 경축일로 제정하고 매년 행사를 거행하였다. 그리하여 일제강점기를 통하여, 개천절 행사는 민족 의식을 고취하는 데 기여하였으며, 특히 상해임시정부는 개천절을 국경일로 정하여 경하식을 행하였고, 충칭重慶 등지에서도 대종교와 합동으로 경축행사를 거행하였다.

광복 후 대한민국에서는 이를 계승하여 개천절을 국경일로 정식

나철

제정하고, 그때까지 경축식전에서 부르던 대종교의 '개천절 노래'를 현행의 노래로 바꾸었다. 개천절은 원래 음력 10월 3일이므로 대한민국 수립 후까지도 음력으로 지켜왔는데, 1949년에 문교부가 위촉한 '개천절 음, 양력 환용換用 심의회'의 심의 결과 음, 양력 환산이 불가능하다는 이유와 '10월 3일'이라는 기록이 소중하다는 의견에 따라, 1949년 10월 1일에 공포된 '국경일에 관한 법률'에 의거, 음력 10월 3일을 양력 10월 3일로 바꾸어 거행하게 되었다.

4. 원불교 의례

일제강점기에 형성된 신종교의 대표 주자는 불교 전통을 가진 원불교이다. 소태산 박중빈이 26세 되던 1916년 4월 28일에 자수자각自修自覺을 통한 대각을 이루고 전남 영광에서 창설한 종교이다. 그는 '물질이 개벽되니 정신을 개벽하자'고 선언하여 불교 교리의 시대화, 대중화, 생활화를 주장하였다. 이에 따라 원불교의 신앙 대상과 수행의 표본을 불상을 신앙 대상으로 하지 않고 'ㅇ'으로 표상되는 법신불 일원상法身佛 一圓相으로 하고, 일원상 앞에서 시주, 불공을 폐지하고 자성自性부처에게 심고하고 참회하며 서원한다. 이러한 원불교의 정신을 의례에서도 잘 구현되고 있다. 다른 신종교와는 달리 원불교는 관련 의례들을 의식집인 예전禮典[32]에 항목별로 수록하고 있다. 인사와 식사와 같은 일상예절을 담은 통례편, 신도의 평생 의례를 담은 가례편, 교당에서 행하는 의식을 담은 교례편 등으로 구분하여 정리하고 체계화하고 있다.

주요 의례는 월례, 연례의 정례 법회와 수시 법회가 있다. 일요일 혹은 삼육일(매월 6, 16, 26일)을 예회라 하여 월례 법회일로 삼았다. 기본 의례인 법회는 정례 법회와 수시 법회가 있으며, 정례 법회에는 월례 법회와 연례 법회가 있고, 월례 법회에는 예회와 양회가 있으며, 연례 법회에는 동선冬禪과 하선夏禪, 특별 강습회가 있다. 예

회는 매 일요일마다 또는 적당한 날에 실시한다. 신도들의 아침은 수양정진 시간으로 아침 일찍 심고를 올리고 좌선과 독경을 한 후 하루 일과를 진행한다. 심고는 매일 아침저녁으로 일정한 장소와 의례가 없이 올리는 것이나 기도는 일정한 장소에서 매월 초하루 보름이나 그때 그때 필요에 따라 행한다. 원불교는 4축祝 2재齋라 하여 4대 경축일과 두 개 대제가 있다. 경축일은 신정절(1.1), 대각 개교절(4.28), 석존성탄절(음력 4.8), 법인절(8.21)이고, 대제에는 대종 사 이하 원불교의 모든 조상에 추모하는 것으로 육일대제(6.1)와 명 절대제(12.1)가 있다.

예회는 사회자가 죽비를 세번 울려 시작을 알리는 개회를 한다. 다음 사회의 안내에 따라 경건한 마음으로 법신불 사은전에 대례 로 4배를 올리는 불전헌배, 복잡하고 산란한 마음을 통일하여 선정 禪定에 들어가는 입정, 다음 사회자가 경종과 목탁을 울려 일원상 서원문을 인도하면 대중은 따라서 암송한다. 원불교 교가를 다함 께 부르고, 설명 기도 및 심고가 있으며, 설명 기도 및 심고가 끝나 면 '서원을 이루어 주소서' 원불교 성가 128장 1절을 부른다. 다음 법어 봉독과 원불교 성가를 부른다. 그 다음 경강 또는 설교가 있고

일상 수행의 요법을 외우면서 매일 매일의 일상생활 속에서 원불교의 교리를 실천할 것을 다짐하고 반성한다. 마지막으로 묵상 심고를 마치고 산회가를 부르고 폐회하고 해산한다.

여기서 입정入定은 선정에 들어간다는 뜻으로 불교적인 것이다. 심고는 천도교, 증산교 등에서 교인들이 모든 일을 할 때에 먼저 한울님께 마음을 고한다는 뜻으로 사용하고 있다. 법어 봉독과 설교는 기독교 계통의 예배에서 성경을 봉독하고 설교하는 형식과 매우 유사한 양식이라고 볼 수 있다. 성가는 기독교계의 찬송가와 매우 유사한 양태를 보이고 있다. 일상수행의 요법, 경강, 법의문답 등은 마음공부를 통한 인격 훈련에 중심을 둔 원불교의 독특한 양식이라고 할 수 있다. 교가와 산회가를 앞 뒤 순서에 두어 부르는 것은 당시 사회의 공공행사 때 국가나 기념가의 식순이 앞 뒤에 있었던 형식과 일치한다. 이와 같이 법회를 살펴보면, 천도교, 유교, 기독교 등 주변의 타종교로부터의 영향을 받았을 뿐만 아니라, 사회적 관례도 참고하여 새로운 종교로서의 창조적 연구와 노력이 병행되었던 것을 짐작할 수 있다.[33]

<div align="right">〈진철승〉</div>

부 록

제2장
세시 풍속과 사회·문화

1 『高麗史』卷84, 志38 刑法 禁刑條.

2 『高麗史』刑法 官吏給暇條.

3 『泰村集』卷3 遺訓條 "俗節 則當獻以時食 而今 世所尙 亦有輕重之異. 如 正朝·寒食·端午·秋夕 俗尙之歸重者也. 如 上元·踏靑·七夕·中元·重 陽·臘日·冬至 俗節之輕者也."

4 『希樂堂稿』참조.

5 『象村稿』 "立春 : 栢葉桃符歲事新 暮年佳節重逄 巡 今朝强帖宜春字 花鳥元來不負人".

6 『白軒集』 "栢酒迎新歲 桃符送一冬".

7 『慕齋集』 "上巳名辰自古傳 三三爭赴踏靑筵".

8 『楞軒集』, 『四佳集』, 및 『月軒集』 참조.

9 金富倫, 『雪月堂集』 및 丁壽崗, 『月軒集』 중 「天 中節」.

10 『敬亭集』「鍾街觀燈」.

11 세시를 담은 그의 기록물들은 다음과 같다.

「湖西錄」

「端州錄」(端川)

「洪陽錄」(洪州, 1607년)

「萊山錄」(東萊, 1607년~1609년)

「潭州錄」(潭陽)

「錦溪錄」(錦山郡, 1611년 10월 20일~1613년 10월 17일)

「月城錄」(慶州, 1613년~1614년)

「江都錄」(江華, 1617년 6월 강화부사 제수)

「關西後錄」

「北竄錄」

「東遷錄」(1625년 3월 15일에 강원도 홍천으로 옮김)

「江都後錄」(1628년 강화부 유수에 복직, 1630 년까지 재직)

「咸營錄」(1631년 5월 함경도 감사로 제수)

「朝天後錄」(1632년 6월 주청 부사로 제수)

「湖營錄」(1634년 정월 공청도 감사로 제수)

제3장
생산 : 세시와 생업

1 주강현, 「정신의 세계관; 밥 없이 사는 인간의 이 야기 – 근현대 물질민속연구사의 내재적 비판시 론」, 『생활용구』 2집, 짚풀문화연구회, 1998.

2 주강현, 「歲時와 生業의 不二關係: 五方風土不同 의 법칙」, 『역사민속학』 19집, 한국역사민속학 회, 2004.

3 주강현, 「민속학편제를 둘러싼 방법론상의 몇 가 지 문제」, 『역사민속학』 9집, 한국역사민속학회, 1999.

4 1970년대 이래의 물질 민속 연구사에 대한 일정 한 검토가 1999년에 이루어진 바 있다. 본 항목 은 이 연구 성과에 기초하여 약술한다. 주강현, 「생산풍습연구사」, 『한국민속학의 성과와 과 제』, 국사편찬위원회, 1999.

5 필자가 책임 연구한 다음의 보고서를 참조할 것. 『생업활동관련 분류체계정립및 표제어추출연 구』, 국립민속박물관·한국민속연구소, 2003.12.

6 그동안 세시 풍속 연구에서 농서와의 관련성은

거의 무시되었다.

7 『課農小抄』授時條.

8 『增補 山林經濟』治農條.

9 『閑靑錄』治農.

10 "五方風土不同樹藝之法各有其宜不可盡同 古書."

11 祈陽縣의 위치에 대해서는 논란이 많으나 대략 시흥으로 비정하고 있다.

12 李鎬澈, 「旱田作物과 그 品種」, 『朝鮮前期農業 經濟史』, 1985, pp.83~110.

13 金容燮, 『朝鮮後期農學史研究』, 일조각, 1988, p.81.

14 『祈陽雜錄』農家1, "父老之言略採耕耘之法作農 家第一"

15 주강현, 『두레연구』, 경희대 박사학위논문, 1995(『한국의 두레』 1·2, 집문당, 1997, 참조).

16 正祖 20년(1796), 純祖 4년(1804)에 應旨疏 로 올렸으니 18세기 벽두의 농업 상황을 잘 알 려주는 셈이다.

17 『千一錄』卷1, 建都山川風土關扼.

18 『千一錄』山川風土關扼 海西, "大路以東 田多 畓少 (中略) 畓皆播種 不注秧".

19 『千一錄』卷1, 建都山川風土關扼 畿旬條.

20 북한 민속학계에서 현지 조사한 자료에 따르면, 50년대 중반을 기준으로 두레의 북방 한계선은 동해안의 안변벌에서 서해안의 연안벌로 이어 진다. 대략 임진강 줄기를 따라 판교·안협·이 천·토산·금천·배천을 연결하는 선이다. 전장 석, 「두레에 관하여」, 『문화유산』, 2호, 1957, P.16.

21 印貞植, 『朝鮮の農業地帶』, 生活社, 1940.

22 대개 논은 下三道가 비옥하고, 경기·황해도가 다음이며, 강원·함경·평안도가 그 다음이라고 했다. 밭은 비옥의 정도가 대개 같다고 하였다.

『燃藜室記述』別集 卷11, 政敎典故.

23 북한에서 조사한 자료들은 황해도(해주·신천· 송화·신계·곡산 등)와 강원도 북부에 전파된 두레가 이남으로부터 왔다고 밝히고 있다. 따라 서, 19세기 말기에 이르도록 두레는 남쪽 중심 이었음을 알려주며 두레의 북쪽으로의 확산이 최근에 들어와서야 이루어졌음을 알려준다. 전 장석, 앞의 논문, p.16.

"개풍군 광수리 최승록(70)·삼성리(74)·삼성 리(74)의 증언에 의하면, 60년 전만 하여도 신 해방지구에서 조차 건파 농사를 하였으며, 두레 는 그다지 보급되지 않았다 한다. 홍기문 동지의 증언에 의하면 북강원도의 농악은 일제 강점 초 기에 남조선에서 들어왔다고 하며, 리상춘 동지 에 의하면 개성 이북 황해남도에 두레가 파급된 것이 그다지 오래지 않다고 한다."

24 『千一錄』, 山川風土關扼條.

25 주강현, 「大同굿의 分化變遷研究」, 경희대 석사 학위논문, 1985, p.26.

26 村山智順, 『朝鮮の鄕土娛樂』(朝鮮總督府調査資 料47), 1941. 村山의 보고서는 식민지 통치 수 단의 일환으로 이루어졌을 뿐 아니라, 조사 방 법상에서도 식민통치기구를 이용한 간접 조사 라는 명백한 제한성이 있음에도 불구하고 당대 민속놀이의 전국적 분포를 알려주는 유일한 자 료이다.

27 전장석, 앞의 논문, p.17.

28 세시 풍속과 농사력 관계를 알려주는 조선 시 대 자료는 매우 많다. 첫째, 農書類로서 『四時 纂要抄』(15세기)·고상안의 『農家月令歌』(17 세기)·『增補山林經濟』(18세기)·『閨閤叢書』 (19세기)·『林園經濟志』(19세기)·『農家月令』 (19세기)·『千一錄』(19세기) 등을 들 수 있다. 둘째, 『京都雜志』(18세기)·『東國歲時記』(19세

기)·『洌陽歲時記』(19세기) 같은 歲時記를 꼽을 수 있다.

29 주강현, 『두레연구』, 참조.

30 농사의 週期는 농작물에 따라 다소 차이는 있지만, 대체로 정월 준비기를 거쳐서 2월부터 4월까지 파종기, 5월부터 7월 성장기에 이어 8월부터 10월까지 수확기, 11월부터의 휴한기의 저장기라는 윤곽이 드러난다.

31 주강현, 「조선후기 두레의 성립과 농민축제의 확산」, 『충청문화연구』, 한남대 충청문화연구소, 1997.

32 이기복, 「潮汐·潮間帶와 漁業生産風習」, 『역사민속학』16호, 한국역사민속학회, 2003.

33 이 책은 薝庭叢書 外書로 불리기도 하며, 1책 43장의 한문필사본이다.

34 嘉慶 甲戌에 自書를 썼다(1800년).

35 주강현, 「21세기 해양의 시대에 '해양수산지'가 갖는 의미망」, 『한국수산지』 해제집, 민속원 영인본 서문(1911년 조선총독부 발행), 2001.

36 주강현, 『조기에 관한 명상』, 한겨레신문사, 1998(주강현, 黑澤眞彌 譯, 『黃金の海イシモチの海』, 東京: 法政大學出版局, 2003).

37 오늘날의 전남 고흥군 일대를 말함.

38 주강현, 『조기에 관한 명상』, 한겨레신문사, 1998.

39 주강현, 「청어와 민중생활사」, 『해양과 문화』 3호, 해양수산부 해양문화재단, 2000.

40 『輿地圖書』土山.

41 『星湖僿說』 卷8 人事門 生財.

42 정문기, 『魚類博物誌』, 일지사, 1974, p.128.

43 박구병, 「한국청어어업사」, 『부산수산대학논문집』 17, 1976.

44 정문기, 앞의 책, p.128.

45 박구병, 『한국어업사』, p.84.

46 『中宗實錄』 卷13, 中宗 6년 4월 8일 丁亥.

47 『星湖僿說』 卷6.

48 『玆山魚譜』.

49 『仁祖實錄』 卷22, 仁祖 8년 2월 19일.

50 『高麗史』 卷50 志4 曆 宣明曆 上.

51 『高麗史』 卷51 志5 曆 授時曆 上.

52 『高麗史』 卷84 志38 刑法 公式 官吏給暇.

53 『高麗史節要』 卷2, 成宗 7年 2月.

54 『高麗史』 卷5, 世家5 顯宗 22年 正月 乙亥日.

55 『破閑集』 卷中.

56 『高麗史』 卷51, 志5 曆 授時曆 上 吉禮 大祀 園丘.

57 『高麗史節要』 卷2, 成宗 2年 正月.

58 『高麗史』 卷3 世家, 成宗 2年 正月 乙亥日.

59 『高麗史節要』 卷10, 仁宗 22年 正月.

60 『高麗史』 卷62 志16.

61 『農事直說』 備穀種.

62 『閑情錄』 治農.

63 『東國歲時記』 上元.

64 『洌陽歲時記』 上元.

65 『매일신보』 1924.2.19

66 『東國李相國集』 後集 卷2, 古律詩 戊戌正月 十五日大雪.

67 가령, 세종 조에는 궁궐에서 농기구 손질 및 밭갈이, 누에먹이기, 대나무 줄기로 금수초목의 모양을 만들고 풀을 엮어 형상을 만들기 등이 이루어졌다.(『世宗實錄』 卷30, 世宗 9年 癸未 正月 乙巳).

68 이하 제시된 각 절기별 민속과 생업의 제관계는 본인이 책임연구원으로 연구를 수행한 다음의 자료를 참조. 주강현·이기복, 『생업활동관련 분류체계 정립 및 표제어 추출연구』, 국립민속박물관, 2003.12. 각 지역별, 월별, 농업 및 어업별로 구분되어 2003년까지 출간된 대부분

의 세시력을 망라하여 출전을 밝히고 있다.

69 秋葉 隆, 「巨済島 立竿民俗」, 『朝鮮民俗』 제1호, 1933.

70 宋錫夏, 「風神考」, 『震檀學報』 제1권, 1934. 禾竿의 立竿民俗으로서의 祈豊을 영등 할머니 풍습과 연관이 있는 것으로 보았다. 또한 宋錫夏는 평안북도 강계에서 쥐저리(낫가리 꼭대기에 세우는 것)를 장대에 꽂아서 마당 여러 장소에 세워두고 행하는 祈豊이 남한의 볏가리와 같다고 하였으며, 『京都雜志』 禾積이 같은 종류라고 보고하고 있다.(宋錫夏, 「朝鮮民俗槪觀」, 『新東亞』, 1935.12~1936.8).

71 李鈺, 『鳳城文餘』(金均泰, 「李鈺의 傳統文化에 대한 再認識」, 『李鈺의 文學理論과 作品世界』, 創學社, 1991, pp.241~268.

72 宋錫夏, 앞의 논문, p.97.

73 『燃藜室記述』 別集 第12卷 俗節雜戱.

74 陰崖 李耔 撰, 『陰崖日記』. 일기는 중종 4년(1509) 시작하여 중종 11년(1516)까지 마쳤는 바, 농사에 관한 舊俗이 실려 있다.

75 李匡師(1705~1777)는 시에서 "村村植候桓 農閒盛莘習"이라 하여 볏가리를 候桓으로 부르고 있다.

76 柳晚恭은 긴 장대를 세워 쌀주머니를 걸고 볏집을 묶어 세우고 높은 창고를 만들어 비는 것을 禾竿이라고 명확히 밝히고 있다.(林基中 譯註, 『歲時風謠』, 集文堂, 1994).

77 『세시풍요』에서는 친절하게 화간에 관한 설명을 하고 있다. "긴 장대를 세워 쌀주머니를 걸고 볏집을 묶어 씌우고 높은 창고를 만들어서 비는 것을 화간이라고 한다."

78 『東國歲時記』 朔日條.

79 조수삼, 『歲時記』, 2月 初1日.

80 村山智順, 『朝鮮の鄕土娛樂』, 朝鮮總督府,

1942. 연기 지방: 정월 보름, 벼 12되를 포대에 넣어 긴 장대에 매달고 새끼줄을 세 가닥으로 당겨 매서 쓰러지지 않도록 한다. 2월 초하룻날 벼를 내린다. 이때 농악을 연주하고 술과 음식으로 함께하며 서로의 풍년을 기원한다.

홍성 지방: 농악을 치면서 마을의 유복한 집을 찾아간다. 긴 장대 끝에 짚단을 단 禾積을 찾아간 집의 처마 끝에 세워놓고 농악을 치면서 풍작을 축원하며 마당돌기를 한다. 화적이 세워진 집에서는 마을 사람들에게 술과 음식을 접대하며, 이날 하루를 농악 치면서 즐겁게 보낸다.

서산 지방: 정월 보름, 마을의 큰 마당이나 넓은 밭에 높이 9m 정도의 장대를 세워서 그 끝에 짚단을 매달고 아래에 벼 이삭을 늘어진 것처럼 보이도록 새끼줄을 여러 개 달아매서 사방으로 뻗치게 한다.

횡성 지방: 新年禾積으로 각종 곡식의 모양을 만들어 마당 한 구석에 세워둔다.

81 조수삼, 『歲時記』, 2月 初6日.

82 『三國史記』 卷32 雜志1 祭祀

83 『高麗史』 卷6, 世家 6, 靖宗 12年 4月 辛亥日.

84 『東國李相國集』 卷40.

85 『東文選』 卷6, 竹醉日移竹.

86 『後漢書』 卷85 東夷列傳 75, 韓.
　『三國志』 魏書 東夷傳 韓.

87 현재 제주도에 남아 전승되고 있는 농경기원신화 세경본풀이의 내용이 백중과 일치하고 있다고 보기도 한다. 백중이 원래는 농신, 또는 농경과 관련된 祭日이었던 것이 후대에 불교의 우란분회의 영향으로 원래의 민속적 의의를 잃게 되었다고 보는 견해이다.(이수자, 「백중의 기원과 성격」, 『韓國民俗學』 25, 1993, 民俗學會). 이 견해를 따른다면, 조선 후기에 백중 명절이 농경 세시로서 다시금 강력하게 대두된

것은 애초의 농경적 기원을 바탕으로 새롭게 농민 축제화한 것으로 여겨진다.

88 金堉, 『松都誌』, 1618 "七月十五日謂之百種男女傾家上山設酒食招三魂此則盂蘭薺之古風".

89 趙在三, 『松南雜識』 歲時類.

90 『慵齋叢話』 卷2.

91 조수삼, 『歲時記』 7月15日.

92 『東國歲時記』 七月條 "湖西俗 以十五日老少出市 飲食爲樂 又爲角力之戲 卿士家薦早稻 多因朔望行之".

93 『京都雜志』 中元條 "俗稱百種節 都人盛設饌 登山歌舞爲樂 …… 或云是日舊俗陳列百穀之種 故日百種無稽之說也".

94 『三國史記』 卷32, 雜志1 祭祀.

95 『三國史記』 卷1, 新羅本紀1 婆娑尼師今 30年.

96 『동아일보』 1930.9.10.

97 『三國史記』 卷1, 新羅本紀 儒理尼師今 9年.

98 『東國李相國集』 卷12, 嫦嫦嘆.

99 『牧隱先生文集』 卷29, 錄鄉人語.

제4장
종교와 세시 풍속

1 석가의 탄일을 음력 2월 8일로 전하고 있는 경전으로는 『長阿含經(권4)』, 『佛本行集經(7)』 「樹下誕生品」이나 『過去現在因果經(1)』 등이 있다. 한편 중국의 요나 금에서는 2월 8일을 공식적으로 佛生日로 정하기도 하였다. 또한 중국의 유명한 세시기인 『荊楚歲時記』도 釋氏下生日을 2월 8일로 기록하고 있다.

2 하나마츠리(花祭)는 일본의 민속과 불교 의식이 결합한 대표적인 명절이다. 명치 유신 이전에는 음력 4월 8일에 지냈으나, 유신 이후 서양식 양력으로 지내고 있다. 하나마츠리는 꽃, 특히 벚꽃 감상에 대한 일본인 특유의 감정을 바탕으로 하고 있으며, 낙화를 방지하여 가을 추수의 풍요를 기원하는 농경 의례(鎭花祭)와 이에서 발전하여 염불무용을 통해 역병이나 해충을 몰아내고 원령을 다스리는 부정씻이의 의례가 혼합된 민속이라고 한다.(山折哲雄, 『佛敎民俗學』, 講談社, 1994). 또한 하나마츠리는 백제 성왕으로부터 전래된 불상과 관불 의식에 따라 석가의 탄신일에 행하는 불교 의식, 관불회와 결합되어 있다고도 한다.

3 大谷光照, 『唐代佛敎の儀禮』, 有光社, 昭和 12年, pp.15~21.

4 진철승, 「부처님 예수님 생신의 공휴일 산고」, 『종교문화비평』, 한국종교문화연구소, 청년사, 2002.

5 전장석, 「등놀이와 불꽃놀이」, 『조선의 민속놀이』, 푸른숲, 1988, pp.90~96.

6 안계현, 『한국불교사연구』, 동화출판공사, 1982, pp.225~228.

7 김택규, 『한국농경세시의 연구』, 영남대출판부, 1985, p.250.

8 김태곤, 『한국민간신앙연구』, 집문당, 1987, pp.341~343.

9 안계현, 위의 글, 1982, pp.214~215.

10 진철승, 『민속과 불교신앙』, 『승가』, 중앙승가대학, 1990, pp.208~214.

11 전장석, 「등놀이와 불꽃놀이」, 『조선의 민속놀이(1964)』, 푸른숲, 1988, pp.92~93.

12 주 7)과 같음.

13 주 11)과 같음.

14 성경 말씀에는 하나님께 예배드릴 날을 기억하는 달력으로서, 節期라는 표현이 나온다. 여기

서 節期란 한국의 대표적 농사력인 24節氣와 다르다. 즉 그것은 일정한 期間을 가리킨다. 물론 이것은 하루 예배로 끝나는 것이 아니라 며칠씩 계속되는 축제였기 때문에 그렇게 번역된 것으로 보인다. 그런데 문제는 지금 한국 교회 예배 문화 가운데 며칠씩 계속 예배드리는 축제가 아님에도 불구하고 '節期禮拜'라는 표현을 사용한다는 사실이다. 분명한 것은 단 하루 예배드리는 기념일이라면 '節期'가 아니라 '節日'이라고 표현해야 현실적일 것이다.(이정훈, 『한국의 그리스도인을 위한 절기예배이야기』, 대한기독교서회, 2000).

15 위의 글.

16 위의 글.

17 개신교 이전 가톨릭에서도 예수 탄일 미사를 올렸을 것이다. 그러나 선교 자유 이후에야 비로소 자유롭게 크리스마스 행사를 할 수 있었다는 점에서 개신교 선교사들의 활동을 시발로 잡는 것은 무리가 없을 것이다.

18 방원일, 「한국 개신교 의례의 정착과 혼합 현상에 관한 연구」, 서울대 종교학과 석사학위논문, 2001.

19 진철승, 「부처님 예수님 생신의 공휴일 산고」, 『종교문화비평』, 한국종교문화연구소, 청년사, 2002.

20 그 해 추석은 양력 9월 16일이었다

21 진철승, 「교회력과 의례의 토착화」, 『종협』 5, 한국종교협의회, 1989.

22 대한예수교장로회총회 예식편찬위원회, 『예식서-가정의례지침』, 1987.

23 천도교 중앙총부, 『천도교 의절』, 천도교총부 출판부, 1994.

24 태극도 편찬위원회, 『修道要訣』, 태극도 본부, 1985와 문화체육부, 위의 책의 '증산교의 의례편'을 참고로하여 재정리한 것임.

25 입춘, 입하, 하지, 입추, 입동, 동지를 말한다.

26 흠향은 천지신명이 냄새로써 정성스러운 음식을 취하게 하는 것으로써 생존해 있는 사람이 식사하는 것과 크게 다를 바가 없다.

27 禹步란 먼저 숨을 죽이고 왼 발을 내밀고 다음에 오른 발을 앞에 내어 왼쪽 발과 나란히 하는 것을 말한다. 相催란 발을 서로 꺾어서 움직인다는 뜻이다. 우보의 제 이보에서는 오른 발을 먼저 움직이고 왼발을 움직여 나란히 한다. 제 삼보는 제 일보와 같다.이렇게 반복해서 법 4배를 하고, 기도를 올리면 만사에 형통한다고 한다.

28 하늘의 정기를 몸에 실어 上通天文한다는 뜻으로 두 손을 위로 올려 주먹을 쥔 다음 내려서 어깨 위에서 펴고, 다시 땅의 정기를 몸에 실어 下達地理하고 자신의 마음을 집중하여 中通人義한다는 뜻으로 손을 내려서 주먹을 쥔 다음 가슴 앞으로 올려 주먹을 펴서 合掌했다가 손을 내려 땅을 집고 엎드렸다 일어나는 배례이다.

29 상체를 남쪽으로 향하게 하여 손을 가슴에 올려 합장하고 머리를 숙여서 올리는 반절.

30 김홍철, 「한국신종교의 부적신앙연구」『한국종교』 16집, 원광대 종교문제 연구소, 1991, pp.38~51 참고.

31 대종교전범실, 『대종교 규례 규범』, 대종교출판사, 1975, 강수원 편.

32 원불교중앙총부, 『원불교 예전』, 1977년 5판.

33 김성장, 「원불교 의례 성격」, 『숭산 박길진박사 고희기념 한국근대종교사상사』, 원광대 출판부, 1984).

사진 자료 제공처

국립민속박물관

국립제주박물관

국립중앙박물관

대종교

대한불교 조계종

서울대학교 규장각한국학연구원

송봉화

장훈상(고 장철수 교수 유족)

정승모

주강현

증산도

천도교

한국문화재보호재단

황헌만

찾아보기